ALL VOICES FROM THE ISLAND 島嶼湧現的聲音

總策畫＝＝顏娟英、蔡家丘

臺灣美術兩百年（下）島嶼呼喚

著＝＝顏娟英、蔡家丘、黃琪惠、楊淳嫻、魏竹君、林育淳等

感謝～
曾經為臺灣美術無怨無悔、竭力奉獻燃燒的創作者

感謝～
現在為傳承臺灣美術史付出貢獻的工作者
及熱愛臺灣美術的有心人

感謝～
未來將在臺灣美術共襄盛舉、有力挹注的人士

臺灣美術，因有耕耘而美麗、茁壯！

———

財團法人福祿文化基金會
董事長
張純明
2022/02/22

第十一章　主體性的開展

第十二章　創造新家園

補充作品圖次

《臺灣美術兩百年》凡例

1　文中多次出現之官方美術展覽會使用簡稱如下。
- 「臺展」：臺灣教育會主辦之美術展覽會（1927-1936）。
- 「府展」：臺灣總督府文教局主辦之美術展覽會（1938-1943）。
- 「省展」：臺灣省全省美術展覽會（1946-2006）。
- 「文展」：日本文部省美術展覽會（1907-1918）。
- 「帝展」：帝國美術院美術展覽會（1919-1934）。
- 「新文展」：新文部省美術展覽會（1937-1943）。

2　作品參與上述展覽之紀錄標記於圖版資訊中，經審查展出者為「入選」，藝術家因擔任審查委員或具無鑑查資格而展出者為「參展」，獲獎者直接標記獎項。

3　作品名稱如為美術館典藏，依照各館現今典藏品名，唯因新研究史料出現更正題名之作品例外。

4　生卒年標示：藝術家或非藝術家均標示，以利讀者理解人物之間的時代關係，唯顧及行文順暢時，有破例或記於注釋處之方式。導論行文如提及選件藝術家，不另標示生卒年，但上冊如提到下冊才會獨立介紹的選件藝術家，為方便購買單冊的讀者，仍會標示生卒年；反之亦然。

5　文字描述涉及本書有附圖片的作品時，會提供「圖版見上冊第一章」、「圖版見頁」、「圖見頁」之類指示，以利讀者查閱。「圖版」所指為列入本書一百二十選件的作品，「圖」則指選件作品之外的補充附圖。

序言

蔡家丘

如果說與研究團隊進行田野調查，並策劃「不朽的青春」展覽，像是完成了一場華麗的冒險；那麼，投入這套書的構思、編寫，則宛如是一次反覆沉思，與潛心觀想的修練。

2019年起，筆者參與的研究團隊進行了兩年多的田野調查，探訪臺灣美術作品，共計四十五個公私單位與藏家，超過五百多件作品。第一年的調查、研究成果，呈現在與北師美術館合作策劃的「不朽的青春——臺灣美術再發現」展覽中。白天進行的田調過程往往充滿變數，有時摸索路途趕赴收藏處，也有過不得其門而入的挫折。若是發現從未見過的作品，或是盼得傳聞中的名作，猶如雲開見月。回來後的研究與策展的工作仍然充滿挑戰。記得夜深人靜埋首於資料如大海撈針後，終於為作品驗明正身的悸動。或是思考策展內容與展名，反覆斟酌，以及因為編排圖錄內容各持己見，終夜輾轉難眠。

本書《臺灣美術兩百年》的誕生，來自團隊第二年的計畫構想，希望出版一套介紹臺灣美術史與作品的大眾讀物。這個構想看似簡單，執行起來卻更具挑戰。

首先是對選件的思考。「不朽的青春」展覽雖然努力聚集散落民間、難得一見的作品，但展後物歸原主，參商難遇。本書作品以公立美術館藏品為主，理由在於，如果說臺灣美術史應該是大家共享的記憶，那麼選件便盡量以「公共財」優先，讀者可以也值得再到美術館親臨作品。其次，本書並不有意為任何藝術家或時代定義經典或名品，因為這個時代的人不迷信任何權威。研究團隊檢視選擇的是——「有好故事可說」的作品，甚至交由邀稿作者的慧眼決定。故事性來自於藝術家的創作歷程、作品的構成趣味，更重要的是與臺灣歷史、土地的連結。所設想的讀者範圍，則希望如同看展覽的社會大眾，來自四面八方，以及筆者在講臺上面對的年輕學生——出生於90後至2000年以後的新世代。

課堂講義、學術論文的集結品,過於生澀僵硬。虛構性的演繹文體,流於渲染失真。如何書寫臺灣美術史?成為本書建構章節與撰述內容時隱含的命題。本書匯集二十三位作者,撰寫十二篇章節導論、一百二十件作品圖說,作者均有研究臺灣美術史的背景,許多位更是資深的專家學者。以扎實的研究為基礎,抱持對美術史、臺灣史的關懷下筆,無疑是隱然的文脈。導論串聯作品,述說一個臺灣美術史的主題,相當考驗我們是否章節架構得宜、視野宏觀、行文流暢。圖說以簡短篇幅介紹作品中的一個故事、一項值得觀察之處,需要畫龍點睛的精準文筆。現今對「大眾史學」簡明定義的三個面向是:「大眾的歷史、寫給大眾的歷史、大眾寫的歷史」。[1]那麼本書期待與讀者共享臺灣美術記憶,為求文章深入淺出,有從作者的生命經驗出發、引述藝術家的自白,或帶有詩意等等的寫法,可說是為充實大眾史學的前兩個面向付出不少努力。

傳統論述以政治變遷史來編寫的單線段落式演進,在現今具東亞乃至全球視野的時代,往往造成思考上的困擾。[2]於是參照臺灣史研究,其多年來思索島史觀點的建立,探討人與山、海、平原如何相互作用,[3]以及十年前臺灣新文學史的建構,其關注不同族群、性別與價值的書寫方式,乃至藝術創作跨世代、跨國界的繼承與累積;[4]這些關於寫史的討論,都帶來很好的啟示。儘管關於寫史的種種問題,不是設定為大眾讀物的本書,能夠提供一個完美方案來解決的;然而細心的讀者會發現,本書的章節架構、導論內容,都呼應著這些問題與討論。其中有以水墨材質為縱軸,貫穿臺灣兩百年歷史,或以性別為角度、以山與海為視野,來認識臺灣美術。雖然多數的篇章脈絡,仍是以時代性、政局變化來編排,因為這的確是最直接的影響因素。不過,各章中也屢屢觀照臺灣美術和東亞、西方世界的互動關係,或是更細究藝術家的抉擇與社會意識,以及在地風土、城市性格等所造成的差異性,乃至當代關心的文資、環保等議題。甚至同一位藝術家與其作品,會出現在不同作者執筆的導論中,加上圖說,衍生出更多重的敘事角度。在一套書中保持複數交錯和對話的空間,這份閱讀上的豐富趣味,同時顯示建構臺灣美術史所需的複雜意涵,對於這個時代不相信單一觀點、不滿足於現有教科書或網路資訊的讀者與學生來說,很值得參考。

在誕生本書上述的內容之前,研究團隊其實經歷相當多回「陣痛」的過程。從選件、章節安排,到文章寫作,都經過反覆地討論、設定、推翻、擴充、再推翻……的陣痛期。也向美術館等處申請調件,和原以為已很熟

悉的作品對坐，從頭靜靜觀想。這個修練的過程，挑戰自我沉著的思考和文筆，也需要團隊合作的互信和體諒。

筆者加入「不朽的青春」展覽工作之初，翻譯陳植棋書信時，讀到「世間的俗人拚命稱讚使人輕忽大意，接著落井下石的壞人很多。只能夠自重執著，努力堅持地工作」，彷彿為那時正顛簸啟程的冒險，注入一劑強心針。編寫本書接近後期時，伴隨著〈甘露水〉出土，因緣際會獲得黃土水的新文章〈過渡期的臺灣美術〉，將其編譯入本書時，又讀到：

> 我想以自己的力量，向後世傳達，能深刻感動社會的美術。我努力地想要留下，鑿入自己不屈不撓精神的雕刻。就算只是一件雕刻，鑿入自己的真實生命打造而成的作品，會向未來永恆地流傳吧。這樣的話，儘管自己的肉體滅亡，靈魂仍與作品一同不朽。

猶如再次聽到藝術家的呼喚，要同樣審慎地打造書中的每一句話，並且該是將這份修練臺灣美術史的成果，交還給社會的時候。是為序。

1. 周樑楷，〈大眾史學：人人都是史家〉，《當代》第 206 期（2004.10），頁 72-85。
2. 石守謙，〈國家藝術史的困擾：從中國與臺灣的兩個個案談起〉，《世界、東亞及多重的現代視野：臺灣藝術史進路》（臺中市：國立臺灣美術館，2020），頁 95-122。
3. 周婉窈，〈山、海、平原：臺灣島史的成立與展望〉，《島史的求索》（臺北市：國立臺灣大學出版中心，2020），頁 53-71。
4. 陳芳明，〈序言 新臺灣·新文學·新歷史〉，《臺灣新文學史》上冊（臺北市：聯經，2011），頁 5-11。

總論

臺灣美術史與
自我文化認同

■ 總論
臺灣美術史與自我文化認同

顏娟英

1968年進入臺大歷史系時，我就像一位隨時想逃走的怪學生，一年級開學就想轉外文系，二年級苦讀文字學想轉中文系，一邊還去選修哲學系和心理系的課。大三才想通了不是每個人都有機會成為文學家，必修課得趕緊上完才能免於留級。畢業前夕，我仍不知道歷史系的出路，更不知道人生的意義在哪裡。不得其所只能離開繁華的臺北，到偏鄉做平凡的老師。暑假，我先去南陽街附近的翻譯社，領了份兼差工作，翻譯西洋音樂大百科的小篇章，很高興的南下。開學時我是位羞澀的國中導師，週末在鄉間小路搖搖擺擺地騎著腳踏車遍訪每位導生家庭；接著很快上手，教兩班國文加上許多歷史課，每週排課多達二十六小時。我發現教書成功的祕訣不外乎鼓勵學生，讓他們找到自信心，上課內容串成故事，傳達學習的樂趣。然而，我反問自己的人生樂趣就這樣嗎？於是，決定辭職，重返大學學習。

被捨棄的美育理想與宣揚中華文化的美術史研究

1917年8月留學德國多年的蔡元培（1868-1940）以北京大學校長身分，發表演講，倡導「以美育代宗教」，主張「專尚陶養感情之術，則莫如捨宗教而易以純粹之美育」。[1]純粹的美育表示超越實用經濟與政治利益的美感與藝術教養。簡單說，他希望以美感教育改造國民文化素養，取代清末以來普見於民間的傳統迷信。1928年，蔡元培再次留學法國歸來，以大學院（教育部）院長身分同時創立中央研究院與國家藝術院。前者預定網羅頂尖科技、漢學研究人才，成為全國最高學術機構。後者預計培育高等藝術家，制訂藝術教育政策，以提升人民的美感，培養高尚情操。兩者一併為現代國家厚實人文與科技教育的重要基礎。中央研究院直屬於總統府，隨著國民黨政府遷移到臺灣，持續發展迄今。然而，當年有如學生兄弟的國家藝術院卻因為沒有即時經濟效益，一再縮編改制，其理想遂掩

埋在歷史的灰燼裡。[2]

　　如果要培養國民藝術情操來取代宗教信仰，那麼公立表演廳以及美術館應該普遍設立於各大小城市，鼓勵市民經常參觀以收移風化俗之社會教育功能，這點在臺灣卻是姍姍來遲。1949年底國民黨政府正式從南京大撤退，國之重寶的故宮博物院精品收藏隨同中央研究院考古發掘文物一同運抵臺灣。故宮博物院是北洋政府接收晚清宮廷收藏而於1925年正式成立的第一所國家博物館。[3]1965年11月故宮博物院從霧峰北溝暫居地遷至臺北外雙溪仿宮殿式巍峨建築，一時成為國民黨政府宣傳接續中華文化正統的象徵，同時也是推動國際觀光活動的重點。1970年故宮舉行「中國古畫討論會」國際研討會，邀請當時蔣總統夫人宋美齡致詞，歐美日等國知名藝術史學者爭相發表關於故宮收藏的研究論文，國內政要與黨國元老冠蓋雲集，而學者僅有當時留學美國的傅申（1936- ）發表論述。這尷尬的場面加速促成隔年藝術史在臺灣的重要發展。故宮院長蔣復璁（1898-1990）與臺大歷史系主任陳捷先（1932-2019）合作，由美國亞洲基金會贊助經費，中國藝術史組碩士班急就章誕生了。我幸運地列名第三屆。

　　1973年進入臺大歷史研究所時我選擇藝術史組，因為一向排斥政治與制度史，也因為四年來持續參加美術社。這時又回去上葉世強（1926-2016）老師的課，他是不求名利甚至逃避社會的藝術家，仍在苦悶中迷失方向的我總喜歡暫時歇腳在他的教室。我改頭換面，認真學習，卻難掩失望。二年級寒假參加救國團冬令營太平山登山活動，對照醫學院學生多才多藝，活潑有趣，很慚愧自己貧乏的生命，下山路上決心立刻尋找論文題目，快速畢業。當時藝術史組每年招生三至五人，無一人例外，都是以故宮收藏中國書畫為論文題目，更認為故宮收藏等同於博大精深的中國藝術史，我沒有兩樣。送交論文後，一邊在故宮書畫處打工，一邊找工作，面試地點仍然是翻譯社或報社編輯。有一天，恩師書畫處處長江兆申（1925-1996）看到我像無頭蒼蠅找不到出路，大發慈悲收容我在書畫處當雇員，一年後升研究助理。

　　我跟著江老師學習傳統鑑定的眼力，如何近距離面對一幅書畫，揣想畫家創作時的構想以及筆鋒的運轉變化，潛心與古人往返對話。以我有限的歷史學訓練來看，要從一幅具體的藝術作品擴大研究創作者的用心、創作當下的社會情境，乃至於更深刻的文化意涵，確實是極具挑戰的學習過程。原以為將留在故宮直到成為白頭宮女，沒想到一年後在工作現場遇到挫折，引領我再次大逃離，離開臺灣到美國繼續就學。

從田野中國到反思臺灣

　　1977年夏天從臺北出發，經過日本到美國的第一站舊金山。第二天獨自在柏克萊街上書店閒逛，和善的老闆問我，從哪裡來。「中華民國。」我留意著自己的發音。他微微笑著說：「我懂你的意思，你是從自由中國（Free China）來的。」原來中國分為自由中國與鐵幕中國。從此神話自動崩解，我陷入了「中國」、「中華民國」，以及「臺灣」三方，既是虛名更是政治與武力對峙的惡鬥中。

　　進入哈佛大學藝術史系博士班時，決定放棄熱門的書畫研究，改學在臺灣非常冷門的佛教藝術史。哈佛除西洋藝術史外，提供豐富的亞洲佛教史、印度學，以及日本佛教藝術課程。通過資格考後，按照系上規定，必須進行一年論文相關的田野調查工作。前一年冬季已經旅行歐洲兩個月，充實地學習，接著我來到中國。

　　1982年5月，飛機降落上海虹橋機場時，到處看見人民解放軍荷槍警戒，我內心難免七上八下。由於臺灣仍處於戒嚴時期，人民私自前往中國有通匪叛亂的嫌疑，因此我盡量隱名埋姓，背著草綠色帆布袋，居無定所地按圖索驥，尋找偏僻山區和鄉野間荒廢的古蹟。

　　大約半年時間翻山越嶺行走於石窟之間，不僅有助於鍛鍊腳力，也讓我打開視野，認識中國遼闊土地的變化無窮，以及平民百姓的堅忍刻苦生活。沿途不少人伸出援助的手幫助我克服困難，攀樹翻牆進入石窟，甚至帶領我三天跋涉五臺山殘破的寺院，終於讓我放下讀書人的孤芳自賞，徹底感恩知名與不知名的朋友。然而，我也清楚看到共產社會如宿命般，對獨裁者的英雄崇拜；極權體制下階級嚴格，社會底層難以翻身。我一個人靜靜反思在臺灣黨化教育下的成長，熟讀的歷史和地理教科書充滿了虛偽的政治宣傳與沙文主義，亟需捨棄。

　　我不斷懷想著遠方的出生地，一邊思考應該如何重新建立安身立命的歷史知識體系，回歸人文本位，具備更寬闊的世界觀？在黃土高原跋涉時，父親謹慎、敬業甚至嚴格的身影浮上來。我不曾聽過他敘說戰爭末期在南太平洋日軍農耕隊將近兩年的經驗，或者戰後在臺中經歷的二二八事件，還有幾年後，唯一的兄弟因白色恐怖被捕失蹤的傷痛。只有從生活在農村的祖母那裡蒐集到父親成長的點點滴滴。身為長女，我從小刻意與他保持數步之遙，以維繫自主游離的空間。當下，我決定寫一封長信，重新連結遠方的父親。我描述五、六歲的記憶，難得與父親友人兩家同遊日月

潭，卻在遊艇前面我拒絕上船。信中沒有提到現實的田野，只是感謝父親當年不發一言陪我等待家人歸來。這封信設定的發信地址是東京，我特地到北京機場，尋找合適的日本旅客幫忙輾轉寄出信。數十年後的最近，在每週固定和父親與友人共進早餐的場合，我驚訝地聽到年邁的父親以他的口吻加油添醋，說起日月潭畔的故事。顯然那封信的描述已經刻印在他的腦海。原來與長輩的大和解不一定需要擁抱或握手，但是絕對需要年輕一代主動出擊，我們的文化記憶重建不也是如此嗎？

重返歷史現場——臺灣美術基礎史料的建立

1986年6月，在恩師張光直（1931-2001）的推薦下，申請中央研究院歷史語言研究所的工作。束裝返臺前夕，他邀請我加入研究院新成立的跨所「臺灣史田野研究室」，在研究中國之餘，撥出部分時間研究臺灣寺院。這研究室即臺灣史研究所的前身，提供了我連結故鄉的契機，我毫不猶豫地答應。然而，當時臺灣寺廟的各種歷史文獻以及實測丈量紀錄極度缺乏，初出茅廬的我，找不到相關專家奧援，連從零開始都困難重重。[4]正好，同一年臺陽美展舉行盛大的五十週年紀念展，遂邀請故宮老同事，畫家林玉山（1907-2004）哲嗣林柏亭先生合作，共同進行田野調查，探究日治時期以來，現代美術在臺灣從萌芽到綻放的未知世界。（圖1）

直到1980年代，臺灣許多公私立圖書館所保存的戰前日文書籍，仍陷於長期缺乏整理、不對外公開的狀態，呈現出臺灣研究荒蕪的實況。臺師大美術系出身，旅居紐約的美術界奇人謝里法從臺灣鄉土運動的風潮中脫穎而出，1975年開始在雜誌連載《日據時代臺灣美術運動史》，[5]為他的老師輩畫家們打抱不平，如歌謠般流暢地敘述他們在日治時期學習、創作的心路歷程。然而這些藝術家留下來的珍貴作品需要具有歷史意識的深度詮釋，畢竟在臺灣政治動盪不安的時局下，藝術家也是重要的文化菁英。他們掙扎於擺脫傳統束縛，奮力追求現代性，同時又心繫家鄉，盡力回饋臺灣的文化啟蒙運動，與其他臺灣菁英共同合作，接力打造理想的自由民主社會，譜出了一首氣勢磅礴的史詩。若要讓當下社會理解這一代美術先驅創作的意義，必須回歸到臺灣史，乃至於東亞史與世界史的脈絡中來探討。

如何將臺灣美術放入臺灣海洋島嶼史的脈絡？首先要廣泛閱讀相關史料，建立臺灣美術基礎史料資料庫，不能仰賴現存少數畫家的口述記

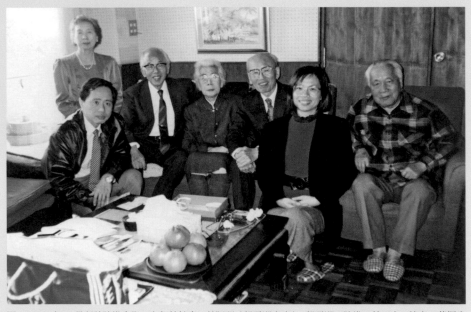

圖1　1988年11月拜訪陳進合影，左起林柏亭、林阿琴（郭雪湖夫人）、郭雪湖、陳進、林玉山、筆者、蕭振瓊（陳進夫婿），顏娟英提供。

憶。本書所收第一件作品，清朝林朝英（1739-1816）所繪，超過兩公尺高的巨幅〈觀音菩薩夢授真經〉（1803，圖版見上冊第一章），2014年幸運地從日本輾轉回到臺灣故鄉。隔年林朝英六房後代捐獻大批家族收藏契約、帳簿，2016年國立臺灣歷史博物館以這批文物為基礎，擴大策劃「獨樹一峯：林朝英家族風華特展」，包括林朝英親筆書畫、印章、大批匾額、墓誌銘與家族田業書契等等，生動地勾勒出一位貿易商兼藝術家，如何經營家族事業，並轉變身分成為大地主兼熱心公益的仕紳，及其家族的文化貢獻。[6]我們看到林朝英生前曾捐獻修繕寺院宮廟，尤其是明鄭時期的臺南大觀音亭（1678，三級古蹟），提供了後續進一步探討這幅巨作觀音像意義的線索。逐漸浮現的相關文物有待更多藝術史學者深入探討，更能豐富我們對於清代臺灣文化發展的認識。

從脆弱的原件進化到線上電子資料庫

1927年10月，日治時期（1895-1945）的殖民政府在臺北舉行臺灣美術展覽會（臺展）；兩年後，中華民國國民政府在上海舉行全國美術展覽會，這兩場官辦大型展覽，分別為臺灣和中國的現代美術發展開啟了全新的時代。[7]正如上冊第二章導論〈現代美術與展覽會〉所言，不僅這兩地，

還有漢城（首爾）於1922年展開的朝鮮美術展覽會，都是效法1907年10月日本東京舉辦的第一回文部省（教育部）美術展覽會，更可以溯源自十九世紀法國巴黎沙龍展。現代美術與展覽會綁在一起傳入臺灣，風光地舉行了十六回展覽，留下許多名作，也激發許多年輕人發願以創作現代美術為一生志業。然而，殖民地時期，如同其他現代文明的發展，即使是美術也受到種種嚴格限制：只有每年一次為期十天至兩週的展覽會；沒有設立培養美術家的學校與美術館；要學習西洋美術勢必要留學。同時若想在展覽會上出人頭地，最好留學主導日本官展美術潮流的東京美術學校。對於經濟拮据的學生，這是多麼艱困的一條路。

上冊第四章介紹多位日治時期第一代藝術家，他們為了突破臺灣學習環境的限制，勇敢地遠渡重洋學習，日夜奮鬥，努力在作品中展現未來的理想，實踐現代美術思潮。然而，這些藝術家逐漸離我們遠去，後代口耳相傳的記憶容易受個人喜惡愛憎的影響而日益改變或模糊不清，因此需要對照各種客觀背景資訊來修正或增補。所幸當時官方媒體對於藝術展覽會與藝術家的報導相當多，故而，國立臺灣圖書館（前總督府圖書館、中央圖書館臺灣分館）、臺大圖書館典藏的戰前報紙、雜誌與書籍極為重要。閱讀的歷程從最初直接調閱脆弱的原件，到微捲機器取代原件，再進化到線上電子資料庫，反映出臺灣史研究日漸受到學界重視的現象。

日治時期官方及文化人士將美術展覽會視為重要社教活動，也是現代文明國家的櫥窗，故而相關報導與評論文章豐富，雖然難免帶有政治宣導的成分，但至少有助於確定重要事件之日期，提供研究年表的寶貴基礎。[8]年表、文獻的翻譯解讀，以及臺府展資料庫公開上線，[9]提供了進入臺灣美術史這門學問的重要工具，同時打下跨領域研究的基礎，期待有更多歷史學者共同重視臺灣的美術文化圖像。

你畫油畫嗎？——一個關於鑑賞的問題

1984年，我曾在洛杉磯郡立美術館看過館員逐一調查當地藝術家並建立檔案，隨後，曾在東京文化財研究所美術室調閱日本現代藝術家的檔案卡片。因此，1988年決定從北到南，全面展開臺灣資深畫家的田野調查，盡可能親自拜訪，錄音同時拍攝其家中所收藏被遺忘的作品存檔。採訪當時年紀約七、八十歲的畫家，認識他們各自獨特面貌的過程，確實是研究臺灣美術史的最大樂趣。起初，畫家及其家屬雖然不免訝異，懷疑有

人要認真研究他們遭遺忘的作品，但大多樂於接受我們的採訪，並親切招待。但我也曾不止一次經驗過畫家或收藏家懷疑地問：「你會畫油畫嗎？如果沒有學過，能看得懂嗎？」這個問題觸動了我敏感的神經。多年來研究美術史，從來沒有遇過類似「學過水墨？學過雕刻？學過拉胚？」的問題，這是專屬於油畫家的問題嗎？我請教美術系出身的吳方正教授，他建議我反問：「沒有生過孩子就不能當婦產科醫生嗎？」我沒有嘗試過這個冷笑話，經過幾年後，逐漸沒有人提出這個畫地自限的疑問。

鑑賞美術作品的經驗是蔡元培提倡的國民美育基礎，藉由培養廣大群眾的鑑賞風氣，提升國民的生活情趣。鑑賞力也是創作的基礎，對當代創作者而言，觀念與思考能力才是創作的關鍵，繪畫技術其次。從觀眾立場來看，鑑賞傑出的美術作品刺激我們心靈成長，提供感情的寄託以及族群的歸屬感。理解過去的美術史可建立我們當下的信心，凝聚臺灣文化的共同記憶。

另一方面，從創作者的角度來看，如果社會大眾沒有欣賞優秀作品的需求與能力，就不會有收藏家，也沒有市場，更不需要美術館。簡單說，藝術家與觀眾、評論、美術館的生態環環相扣。曾經臺灣藝術家缺乏來自社會的刺激與動力，造成黃土水、顏水龍等美術學生難以立足於家鄉，出離臺灣。無情的歷史重演，如同日治時期，戰後直到1970年代，美術學生大多嚮往出國留學，或被迫移居國外發展（參見下冊第八章〈冷戰下的藝術弈局〉和十二章〈創造新家園〉導論，有精采的描述）。

如今在美術館與畫廊林立的年代，觀眾已經可以與作品自然且日常地邂逅，享受鑑賞美術作品的愉悅經驗，期待藉由觀眾的熱情參與，刺激更多藝術家義無反顧投入創作。

在畫廊展場或面對收藏家的作品時，我也常遇到一個問題：「你看哪件作品比較好？」這個問題讓我想到，許多年前，在故宮看畫室，江兆申老師為訓練我們判別名家真跡的直覺與眼力，掛出來幾幅標題為元代王蒙（1308-1385）的山水，考我們幾分鐘內決定哪一幅是真跡，這曾經是我的惡夢。相對而言，面對現代、當代藝術家的作品，挑選其中表現力較為完整、飽滿、內容有深度的，並不困難。

不過，「哪件作品比較好？」牽涉到市場問題，讓我回答時有些遲疑。在美術館或一般展場參觀，我會讓學生花一點時間，找出各自喜歡的一件作品來討論。羅浮宮家喻戶曉的名作〈蒙娜麗莎的微笑〉（約1502-1506），幾百年來不斷被宣揚、複製，甚至商品化，觀眾有幸面對此作品時，既擔

心四周的人潮，腦袋還塞滿各種陳腔濫調的說法，根本無法安心地以自己的雙眼賞析。我們學生對於臺灣美術作品相當陌生，他們用純真、沒有受過制約、汙染的眼光，找出個人理解、欣賞的角度，清楚說明理由讓人理解，這就是鑑賞的起步。那麼鑑賞時需要留意避免主觀判斷嗎？我覺得不用過於擔心這個問題。只要有機會面對作品，用心找到個人連結，欣賞藝術作品是人的本能，但是成為鑑賞家則需要不斷訓練眼力，並且運用豐富的學識與經驗，理性地反覆論證。

記憶斷裂的悲哀

　　從清末到日治時期，再到民國時期，島嶼歷經多次戰爭，改朝換代之際，因為官方語言不同而世代相互難以理解，歷史一再被刻意掩埋、遺忘。兩百年的臺灣美術史因而有兩次嚴重的斷裂經驗，首先是日治時期，接著是戰後初期。

　　1949年國民黨政府退守臺灣後，除了軍隊也帶來大批技術官僚，卻不願承接臺灣原有的知識體系與文化菁英，醜化日本殖民統治時期，以反共為名，實施戒嚴體制。1950到1970年代，是臺灣艱困發展而逐漸孤立於國際社會的年代。中華民國退居臺灣，教科書卻稱臺灣為「蕞爾小島」，塑造邊陲地帶卑微的集體意識，對內的高壓統治導致社會風氣保守封閉；對外則被迫退出聯合國，外交節節挫敗。而二二八事件之後的臺灣社會集體噤聲，當時僅有極少數具有理想與勇氣的文化菁英，如雷震（1897-1979）、殷海光（1919-1969），企圖突破戒嚴體制，鼓吹自由民主，帶給當時年輕人重要影響。[10]

　　如下冊第八章導論所見，在冷戰對峙的年代，也有新興的美術團體如五月、東方，成功地向歐美藝術潮流靠攏，這批年輕一代的藝術家及早出離臺灣，浪跡天涯。然而，出生並受教育於日治時期，過渡到戰後繼續創作的老一輩藝術家，面對官方及新生代的雙重否定和排斥，心情陰鬱而退縮。這個記憶斷裂的傷痕至今仍深刻影響著我們的文化認同。在此，我將以戰後嬰兒潮世代的一分子，從個人見證的經驗進行自我反省，並回想在這個歷史記憶斷裂的年代，一群被刻意忽視的人物，包括畫家，他們面對的文化認同大崩解。

陰鬱的表情——畫中畫外

臺大歷史系大一國文課堂上，我曾近距離觀察一位經典人物，黃得時老師（1909-1999）。在此公開懺悔，我和班上同學因為無知、誤解而冷漠對待他以及他所屬的世代。黃得時當時走路不太俐落，經常坐在講臺上的椅子上課，印象中他沉默寡言，上課往往面無表情地將頭扭向一邊，對著門口，不愛看學生，好像活在與我們平行的世界。相對的，大一英文老師是位有著外省腔的女士，上課總是閒話家常，同學從不覺得無聊，而我則更著迷於王文興老師講解卡繆《異鄉人》的課程。

一直等到二十年後，重返臺灣的歷史現場，才首次發現，1937年臺北帝國大學東洋文學科畢業的黃老師曾在戰前《臺灣新民報》、戰後《臺灣新生報》擔任副刊編輯多年，除了發表大量鄉土文學，翻譯《水滸傳》為日文，也是最早整理臺灣文學史的重要人物，他還寫過一首〈美麗島〉的歌詞。當時作為學生的我們接受黨化教育，奉北京話為國語，排斥臺灣方言與「臺灣國語」，更努力抹滅父母輩曾受日本殖民統治的記憶。當時在學校既無從學習臺灣歷史，又何嘗知道臺灣的珍貴性就在於擁有來自四海多元、不斷融合血緣與文化後再創新的能量。

黃得時出身臺北樹林仕紳家庭，與汐止陳植棋僅相差三歲；而親近陳植棋的學弟李石樵（1908-1995）則來自新莊，與黃得時出生的時地更為接近，他們當然是熟識的朋友。在日治時期資源匱乏的年代，文學家與藝術家，甚至政治家，原來就是並肩作戰的文化先驅。

畫家李石樵在東京美術學校西畫科就讀時，1933年先以〈林本源庭園〉入選帝展，成功發掘臺灣傳統的在地特色。1935年4月19日，李石樵在臺中圖書館舉行第一次個展，楊肇嘉（1892-1976）大力支持（圖2）。這時兩人正以藝術家和贊助者身分傾力合作，李石樵為楊家主要成員製作肖像畫，秋天才回東京繼續創作。[11]

楊肇嘉畢業於早稻田大學，曾任清水街街長，這時是「臺灣地方自治聯盟」、「米穀統制法案反對委員會」的主要領導人，經常下鄉各地演講，並奔波於東京眾議院與日本政府，進行遊說、請願，爭取臺灣自治權，有「臺灣獅子」之稱。[12]楊肇嘉熱心文化，1934年曾號召留學生利用暑假舉行「鄉土訪問演奏會」，包括作曲兼聲樂家江文也（1910-1983）、鋼琴家高慈美（1914-2004）等，巡迴七場，風靡全臺。

1936年10月李石樵果然不負眾望，以200號鉅作〈楊肇嘉氏之家族〉

（圖版見上冊第三章）的大家庭九人群像入選「昭和11年文展」。這是一幅紀念碑式的畫像，以臺中公園為背景地標，夫妻相對而坐有如穩固的磐石，子女圍繞，表現家族和睦、齊心向上的精神，並顯露了臺灣的繁榮。

1937年冬天，楊肇嘉新居「六然居」落成，李石樵曾前往致賀。[13]現存一張這幅大作掛在六然居起居室的照片，前景是楊肇嘉招待來訪客人，包括中央書局的張星建（參見上冊第六章導論〈新時代男與女〉），他的堂弟張星賢與其新婚妻子（圖3）。1932年楊肇嘉曾鼓勵並贊助張星賢成為臺灣第一位參加奧運的田徑選手，張星賢剛從滿洲回來完婚，早已慕名李石樵這幅大作，因而合影紀念。這時，中日戰火激烈，為躲避總督府軍警日益威逼，楊肇嘉隨即舉家遷居東京郊外「退思莊」，李石樵夫妻也曾拜訪此處，寫生並繼續製作肖像畫。[14]

藝術家與贊助者相知相惜的珍貴記憶，到了戰後已不可再得。戰後日本殖民統治結束，李石樵和許多知識人都以為臺灣將迎來民主自由的社會；藝術家將責無旁貸帶領社會文化風氣的發展。1946年10月，戰後第一屆「臺灣省全省美術展覽會」（省展），李石樵以審查員身分提出一巨幅社會寫實作品〈市場口〉（圖版見上冊第五章），描寫永樂市場（今延平北

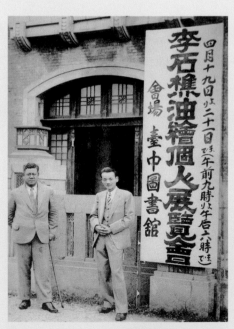 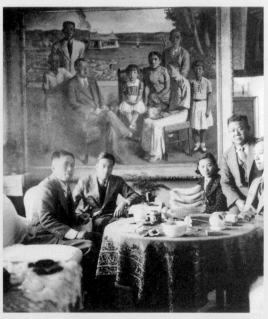

圖2　1935年4月19日李石樵與楊肇嘉合影於個展會場臺中圖書館，引自《楊肇嘉留真集：清水六然居》（臺北市：財團法人吳三連臺灣史料基金會，2003），頁151。

圖3　1937年冬楊肇嘉於六然居招待訪客，左起張星建、張星賢及其夫人、楊肇嘉，引自《楊肇嘉留真集：清水六然居》，頁166。

路二段）的景象。如今當我再次仔細觀賞時，猛然發現在這幅畫的右下角出現類似黃得時當年「酷酷」的陰鬱表情，蹲踞的中年男子扭轉過頭，一種無言抗議的表情。

前輩藝術家的幻滅與沉潛

1946年秋，臺灣文化界隱然呈現分裂狀況。省展開幕前一個月，《新新》雜誌社專訪「洋畫壇的權威」李石樵，畫家與即將完成的大作合影（圖4）。記者觀察到，畫面描寫市場群眾，既掌握現實同時也反映出社會期待檢討的氣氛。畫家對記者說，這幅畫是他希望在這次展覽會傳達給行政長官陳儀的唯一報告書。畫家接著表示：

> 抱著拼命努力發掘現實的態度，企圖呈現美感的價值。繪畫必然是生活在社會中，與大眾共相處的。這並不是說畫家得譁眾取媚，而是表現出畫家自發的良心。[15]

李石樵安排畫中人物的戲劇手法，傳達出族群矛盾的社會現實，同時也把自我所代表的形象安插進去。

《新新》雜誌社同時舉辦「談臺灣文化的前途」座談會，邀請黃得時、李石樵以及東京美術學校畢業、時任《新生報》翻譯主任的王白淵（1902-

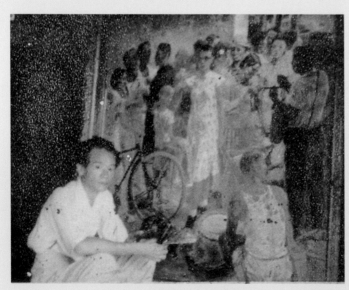

圖4　李石樵與自己的畫作〈市場口〉合影，引自顏娟英，《油彩‧山脈‧呂基正》（臺北市：雄獅，2009），頁42。

1965）等人出席，廣義地檢討戰後臺灣文化發展的問題與期許。李石樵發言擲地有聲：

> 若今後的政治屬於民眾的，美術及文化也必須屬於民眾。因此，繪畫的取材也應從這個方向來考慮。必須放棄僅止於外觀上好看的作品，而是有主題、有主張、有思想體系（ideology）的作品才好。

黃得時則尖銳批評戰後各新聞副刊，連一篇喚起人心的文章也沒有，盡是些冗長沒有價值的東西，完全不能表現臺灣民眾的痛苦現狀。[16]

王白淵也在《新生報》上推崇李石樵的省展作品嚴肅真誠，尤其〈市場口〉題材反映冷酷的現實社會，堪稱是「臺灣藝術史上」劃時代的里程碑。[17]然而，也有代表國民黨發言的評論認為，省展所見「本地」藝術大師巨幅作品，「死氣沉沉，不見生色。」[18]不同族群之間政治文化的爭端與分裂處處可見。

幾個月後個性溫和的文學家龍瑛宗（1911-1999），以一篇短文描寫他在臺北觀察到，政治變化帶動出社會風情的急速變調：臺北從日本的表情轉變到祖國上海的表情，然而臺北的表情既憂鬱又歡樂，因為「一部分的人看來是地獄，另從一部分的人看來倒是天國」。[19]徘徊街頭，窮得餓肚子的老人和小孩身處地獄；有錢人則是吃喝玩樂，歌女陪伴，有如天國。這篇文章拿來描述李石樵〈市場口〉所見，也很貼切。現實強烈的對比不僅止於物質上貧富差距加劇，還有強勢的上海商業浮華新潮流取代了臺北原有樸實的價值觀，更令臺灣菁英階層頓感空虛而抑鬱。

龍瑛宗文章發表的次月，二二八事件爆發，《新新》停刊，這份由熱血年輕人發行，大鳴大放的雜誌僅維持一年，瞬間被無情颱風吹散了。[20]曾在此刊物發表文章的臺灣省參議會議員王添灯（1901-1947），最早被捕身亡，接著是王白淵被捕，集作家、聲樂家、劇作家於一身的呂赫若（1914-1950）則轉入地下工作，隨後逃亡。誠如第五章導論〈戰爭與戒嚴〉所述，整個美術界籠罩在恐怖的陰影中。在嘉義，陳澄波（1895-1947）遭公開槍決，無謂的犧牲。在臺北，事件後廖德政父親廖進平（1895-1947）被陳儀通緝，連夜逃亡，後被捕遇害；他自己也翻牆逃難到臺中鄉下，放棄臺北師範學校的教職。恐懼與驚慌的日子裡，即使挺過肅殺的黑影，倖存者也噤若寒蟬。

1988年我在農安街採訪李石樵時，他淡淡地提到1950年代他的寫實

畫風受到戰後年輕畫家的排斥與批判；他免費開放畫室給同好及學生共同作畫，但是以往贊助的仕紳與地主沒落凋零，作品乏人問津：

> 光復後生活很艱苦，沒有人要理睬。說我讀東京美術學校，畫的是學院派的東西，不像他們很自由地畫。我就靜靜地自己畫，隔一段時間，我自認成熟了才拿出來給他們看。[21]

　　沒有說出口的是，為了養活一家十一口，藝術家每天中午騎著腳踏車到市場收集丟棄的菜葉，幫忙在院子餵食雞鴨。畫家不擅長為自己辯護，只能默默地埋首研究歐洲立體派、達達主義等，走向分析色塊與構成。失去了贊助者，他的畫幅縮小了，畫風也變得更為理性，與現實疏離。直到1963年才應聘至師大藝術系任教，卻被他的學生稱為「臺灣畫壇老兵」。[22]

藝術與政治的拮抗跟合作

　　臺灣（中華民國）的1970年代，開始於退出聯合國，結束於轟動海內外的高雄美麗島事件，那是一個危機與奇蹟不斷震撼人心的年代。外交近乎全滅性的挫敗，迫使政府逐漸失去代表「中國」的正當性，於是更積極宣揚繼承大中華文化道統。相對的，知識人自主地尋求建立在地文化認同感，因而出現文學與藝術上的「鄉土的回歸」（參見下冊第九章）。我們習慣於1970年代臺灣「經濟奇蹟」的說法，但這是一蹴可幾的奇蹟嗎？我無法忘記教書時的經驗，偏鄉國中畢業生走出校門就被接到加工區，正是這些廉價勞工犧牲奉獻換來臺灣的經濟成長，這是多麼冷酷的事實。

　　文化與政治的發展、進步，背後也需要許多為理想獻身的人，他們長年默默探索、磨練，為突破肅殺的窒息爭取自由思考的空間，甘冒踩到警總紅線的危險，無私付出。1968年，就在我成為新鮮人的前夕，一場全島大搜捕無聲無息地爆發了，警總以「陰謀顛覆政府罪」逮捕一群年輕的藝文界人士，共三十六人，包括陳映真、吳耀忠、臺大學生丘延亮，以及拍攝老兵《劉必稼》紀錄片出名的臺灣第一位留美電影碩士陳耀圻、小說家黃春明亦受波及，實際原因是遭人檢舉閱讀左派及匪偽書籍。一個月後，陳耀圻幸而無罪釋放，從此轉成拍攝愛情喜劇電影，晚年一心護持妻子袁旃創作（參見上冊第六章）。[23]這年底，共有七人包括陳映真與丘延

亮，判刑十年到六年不等，後稱為「民主臺灣聯盟事件」。[24]

回首當年，無知的我進入大學後，經常拿著打工、家教的小錢，獨自到牯嶺街舊書攤尋尋覓覓，1930年代的中國文藝書籍是地下流行寶物，雖然不是魯迅（1881-1936）的崇拜者，但當然要搶著看。現在回想起來多少學生像我一樣，走過紅線邊緣，何其幸運沒被檢舉入獄。

戒嚴時期確實有奇蹟。1972年，臺灣現代建築的啟蒙者王大閎（1917-2018）設計、坐落在仁愛路四段的國父紀念館完工，以簡潔質樸的現代建築手法結合傳統文化元素，雖然歷經妥協修改的折磨，仍公認是他的重要代表作。[25] 與此同時，代表臺北市現代都會風貌的林蔭大道——仁愛路與敦化南路，稍早也已經完工；這是學機械工程的市長高玉樹（1913-2005）與藝術家顏水龍（1903-1997）的合作。

1967年無黨籍的高玉樹突破國民黨重重防堵，創下第二次當選臺北市長的奇蹟。接著臺北市升格，高玉樹續任院轄市市長，全力加速開路，整頓市容。1969年初他聘請顏水龍為市政府顧問，規劃仁愛路與敦化南路兩條林蔭大道，在交叉口設置環狀花園；仁愛路的設計還包括國父紀念館外圍開放式的歐風圍籬。這兩條主幹道遂成為城市內的森林步道。仁愛路建設大致完成時，我大約是大學二年級，當時臺北交通還不算繁忙，也沒有公車專用道，我還記得清晨走過仁愛路樟樹步道，許多鳥籠掛在樹上，畫眉鳥爭相鳴唱，也有穿著長袍的人在此打拳，尖聲吊嗓子。而現在有「都市之肺」美譽的大安森林公園，直到1992年以前仍是一片克難式的眷村違章建築。

高玉樹還邀請顏水龍在他整建有成的劍潭公園製作馬賽克作品，〈從農業社會到工業社會〉成為臺北市最初也是最壯觀的公共景觀藝術（圖版見頁169-175）。評論家說這幅作品完成時金光閃閃，是「一幅光輝和煦的農村景象，象徵著臺灣的福樂」。[26]

顏水龍是李石樵東京美術學校的學長，曾留學法國，1941年從東京返臺，全心投入手工藝調查與推廣教育工作，希望藉此涵養臺灣民眾的生活美學。戰後，透過農復會、手工藝推廣中心等，進行手工藝設計與培訓工作，卻屢遭排擠，並不順利。1968年籌備多時的霧峰萊園工藝學校案，最終未獲政府通過。由於高市長的識才，讓顏水龍有機會在臺北市留下不少美化市容的成果，更因此在1971年生平首次獲得長期聘書，擔任實踐家專美術工藝科創辦主任。[27]

苦悶的70年代——記渡海而來的恩師

　　1960、70年代，學術與社會資源拮据，幸而有兩位學養俱佳、真誠待人的老師近乎醍醐灌頂式的教導，我才能走上學習美術史之路。他們都在1949年為逃避亂世渡海來到臺灣，落地生根；儘管生活困難，面對學生總是無私的教誨與分享。他們的身教，在我往後的學習路上，成為堅定的後盾與溫暖的記憶，更重要的是，他們以生命啟示著：只要腳下所踩的土地能讓個人自由發揮理想，徹底實踐自我革命，找到生命成長的意義，身之所在就是家鄉。在此請容我向影響我走向藝術史研究的兩位恩師——葉世強與江兆申致敬。

　　我在大一加入美術社，認識無所不教、無所不能的葉老師，從素描、速寫、水墨到水彩，每學期輪替。他個子不高，身材瘦削，動作敏捷，全年無關寒暖，一身白棉布上衣與牛仔褲。他聲音低沉話不多，帶點廣東腔，有時還叼根菸，總感覺來不及聽懂他就說完了；但眼神彷彿能穿透人心，示範狠準快，生氣盎然。記得水墨課兩週後，他帶來一把路邊採擷的金銀花蔓藤，先講解忍冬科植物花與藤都具有觀賞與藥用的功能，生長環境與我們息息相關，接著人手一根，「請用細筆中鋒開始描繪。」他不僅示範如何用簡單幾筆完成一幅畫，也為我打開一扇窗，每日行走間觀察自然生態，甚至在古代藝術品中找到隨處可見富含生命力的忍冬紋。

　　畢業後曾幾次跟著同學，到新店碧潭拜訪葉老師，搭船再上山去。紅磚平房，正廳僅見一張桌子放著古琴，兩張長板凳，空空蕩蕩；白色大壁面卻貼滿枯墨狂草的詩歌，氣勢逼人。側面還有一小房間，長板凳上放置著未完成的等身大泥塑坐佛。老師說，彈琴最好是夜半寂靜時。製作一張琴，從上山下海尋找老木頭、乾燥、雕刻造型、調音箱，到裝弦後調音色，至少需要一年以上時間。一旁同學不敢吭聲，她等待一張自己的琴已經兩年了。老師示範彈了一段，看著我慢慢說：「文人彈古琴修心養性，你應該學。」我默然不語。老師堅持留我們用中餐，他轉身不見，一會兒端了兩碗麵來，只給訪客。

　　60年代直到80年代中，我所看到的葉老師，勇敢拒絕戒嚴體制的壓迫，離群索居，謙卑地實踐人文藝術的理念，所有他的學生都被他的身影深深感動。下山時我不敢回頭張望，總覺得如夢如桃花源。在我們學生眼裡，葉老師像是外太空世界來的仙人，不受既有體制束縛，與塵世隔絕，行起坐臥時時心手合一，靜靜地從事自己的創作。（圖5）生活用具常是路

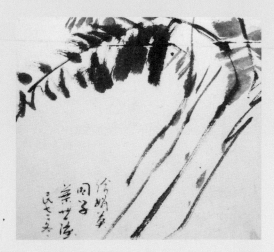

圖5　葉世強,〈無題〉,水墨、紙,26×29.8cm,
1983,私人收藏,施汝瑛拍攝。

邊撿拾的廢棄物,稍微改造有如點石成金,翻轉藝術實踐的定義。日後,
當我觀察顏水龍親力親為、愛惜自然的態度,雖然是不同的生命軌跡,卻
一樣讓我無言地感動。

　　2008年,葉老師在紫藤盧個展,託經營者周渝先生來電邀我參加開
幕。我老了,葉老師也老了。他向舊雨新知簡短致詞,最後提到移居花蓮
後多病,多賴一位護士悉心照顧,幾年前兩人遂登記結婚。話說完,他拿
出一堆小幅畫作,請與會者自由選取;瞬間許多雙手撲了過去。我看到的
卻是緣起緣滅,無盡的蒼涼與不捨。老師低聲說:「你怎麼不拿呢?」

　　同樣在1949年,長葉世強一歲的江兆申,與妻子從上海抵達臺灣。
相較於葉老師的孑然一身反抗社會體制,出身安徽的江先生(弟子對他的
尊稱)雖然是小學中輟生,卻一肩扛起家族責任,留在體制內成長、創作,
歷程一樣艱辛而感人。

　　1950至1965年間,江先生輾轉任教於北部中學,子女眾多,生活拮
据,他曾一手抱著幼兒,一手執筆在空白聖誕卡上畫數百張傅抱石的點景
人物。有時也畫花卉稿讓妻子繡花,拿去換奶粉錢。無論生活多麼困苦,
江先生始終堅持詩書畫的學習與創作,在基隆時便以程門立雪的精神投書
溥心畬請求指點。遇到故宮博物院在臺北展出時,每天一早揣著兩顆饅頭
和一瓶水,搭乘火車,專心虔敬地觀賞整日,在心中牢記一筆一畫。1965
年在中山堂舉行個展,受到葉公超(1904-1981)賞識(圖6),9月即進入
故宮博物院,開始人生的嶄新階段。[28]

　　1973年,我就讀碩士班一年級時,江先生任職書畫處處長,上課時
間到,同學三人準時站在辦公室門口,江先生便放下手上的筆,領我們去

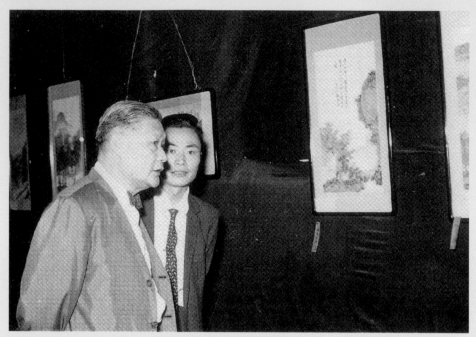

圖6　1965年5月江兆申與葉公超合影於中山堂個展會場，引自《嶽鎮川靈：江兆申先生紀念展》（臺北市：嶽鎮川靈江兆申書畫藝術籌備委員會、國立故宮博物院，2002），頁92。

樓上陳列室或者轉角的看畫室。但有時站立許久，江先生沒有反應，立在前面的我只好輕輕敲門，許久他抬起頭，說：「我好苦，真想去死。」我們也無言可對。

　　在江先生課上我們總是戰戰兢兢，如履薄冰。他講得出神入化時，我全神貫注默記每一句話，下課後複誦給被拒絕在課堂外的學長們。當我來到老師的年歲時，常想著當年坐在書畫處處長室的江先生為何喊「苦」？在黨國專制的年代，江先生所經歷的兩位院長擁有極大的權威，不必按理出牌，江先生懷抱著極高的研究與創作理想，但經常遇到挫折，如龍困淺灘，有志難伸。下冊第七章所收〈八通關〉（1994）是他晚年退隱埔里所繪製，悠遊於山林庭園之際，他溫潤細膩的筆觸流露出自然天真的靈性，古今輝映。

　　江先生是性情中人，更是極聰穎敏感的詩人。他樂於與人分享對於學問、藝術，乃至大自然的熱愛。在故宮，他曾為年輕同仁組成杜甫詩選閱讀班，為他們講解陳列室的特展。我們曾到江先生家上課，他示範不同毛筆運作在紙上的效果，講解印章，還拿出他收藏的明人書卷，仔細說明分解。最後，親自下廚時，讓我們圍繞著看他切菜切肉的刀法，陶醉在下鍋熱炒時的香氣。

1996年春末，老師與一群門生遠赴中國東北、外蒙古，臨行前透過學長聯繫我去江家。江先生見面說：「你不是早說要採訪我嗎？」他神情愉悅地講述從基隆中學到頭城中學的生活，提到如何提高學生的國文程度，還讓師母拿出當年他們合作，僅存的一幅刺繡花卉。我們約好，等他從瀋陽回來，繼續採訪錄音，沒想到造化弄人，5月他在瀋陽魯迅美院的講臺臥倒不起。

　　作為學生的我，實在愧對老師深深的期待。2010年葉世強去世後，許多大作首次公開，甚至他的隱居地也被再詮釋、再創作。[29]江先生的許多重要作品也捐給故宮。很遺憾我還無法詳盡地去調查和詮釋兩位老師獨特的藝術生命。相信將來我或更多的美術史學者還有機會與他們深度對話。最後藉此提醒讀者，學習美術史，除了反覆閱讀作品，參照相關文獻之外，親身接近作者觀察、交流，也是珍貴難得的經驗。

「進入美術館的時代」——80年代

　　藝術家的養成除了經濟條件外，還需要知識豐富、視野寬闊的社會文化環境，其中最關鍵的兩個條件是美術學校與美術館。此處限於篇幅，僅簡略討論美術館在臺灣的出現，及其局限。美術圈稱1980年代是臺灣「進入美術館的年代」，原因是1983年12月底，臺北市立美術館（以下簡稱北美館）終於成立；省立臺灣美術館（1999年改制國立臺灣美術館）於1988年6月成立。不過，顯然由於缺乏適當的美術館人才，美術館淪於中央官僚體系的掌控：從故宮借調蘇瑞屏擔任北美館籌備主任，續為代理館長（1983-1986）；省美館館長劉欓河（1988-1996）則原任省政府教育廳主任祕書。[30]本文將以北美館為關注中心。

　　北美館開館初期在大廳放置的看板，最顯眼的是「三民主義統一中國」的大字，還有國旗及國號。[31]這到底意味著什麼呢？美術館宣示什麼樣的意識形態呢？我們還得簡單審視過去，才能重新出發。

　　首先，我們要問，沒有美術館的年代，藝術家與作品如何生存？日治時期畫家立石鐵臣在〈臺灣美術論〉就曾大聲疾呼，若要用美術提升臺灣文化，不能停留於風風光光的展覽，務必要先成立美術館與培養美術家的研究所。[32]然而，兩蔣統治時期，空有展覽而沒有美術館的年代，持續到1980年代後期。借用下冊第十一章導論〈主體性的開展〉中，吳天章的說法：「從國民黨政權來臺以後，其基礎建設存在著短暫、可替代的性格，

無長久經營的心態。而在常民文化裡，也經常建立在一種隨便的，以假亂真的心態。」

1956年3月在臺北市南海路出現了「國立歷史文物美術館」，係沿用1917年興建的日治時期總督府商品陳列館，再經過多年改建拉高門面，並擴建成仿中國宮殿式建築，即今日的國立歷史博物館。此館隸屬教育部，保管隨政府撤退來臺之舊河南省博物館考古發掘之商周文物，同時舉辦各項中央包括民意代表交辦的展覽，以宣揚中華文化復興。[33]

1961年6月，館內成立「國家畫廊」，開幕座談會上號稱將展示當代繪畫。[34]果然，隔年5月22至27日，國家畫廊舉辦中華民國現代繪畫赴美展覽預展，以五月畫會的抽象畫作品為主，揭幕典禮由教育部長黃季陸（1899-1985）主持，由此可知此「現代繪畫展」肩負代表官方赴美宣傳中華民國現代藝術建設的重大任務。[35]此後，國家畫廊仍回歸傳統水墨畫，如七友、八朋畫會，以及臺師大美術系師生展等為主。長期以來，歷史博物館館長經常是官派黨政體系官僚，或是等待退休的官員。

此外，臺北新公園省立博物館（現在的二二八公園臺灣博物館）擁有最氣派的公立展覽廳。此館從1908年創始以來定位就是自然科學博物館。1959年，呂基正任職該館副研究員，主要工作是為製作的標本繪圖，以及為教科書畫插圖。他熱心協助辦理臺陽美展等團體展，開幕前夕率領會員親自掛畫作、貼名牌。

距離博物館約七百公尺的中山堂，適合小型個展。原名臺北公會堂，1936年落成，作為市民集會、舉辦演藝文化活動的場所。這裡也是1945年10月「中國戰區臺灣省受降典禮」的地點，自此主廳改名「光復廳」。展覽則多半在光復廳側廊空間舉行。

1958年，陳進生平第一次個展在中山堂，展出六十二件作品（圖7）。從照片可以看出，主廳用黑布圍出不到三公尺寬的廊道，兩旁掛滿作品。[36]1965年江兆申在中山堂個展的照片，仍可以看到掛著黑布作隔間，也充當背景（圖6）。由於館方缺乏策展人員，展覽布置通常由畫家自己簡單製作，開幕後還得照顧展場，學生或家屬從旁協助。陳進在那次個展後，由於緊張過勞而胃病發作，住院開刀，休息甚久才恢復。

1986年臺北市立美術館終於聘用第一位正式館長——具有高考資格的黃光男（1944- ），快步邁向現代美術館的道路。1995年，教育部再將成為第一位資深專業館長的黃光男調任歷史博物館。黃光男上任後擴大編制，聘用具有美術史背景的研究人員，才帶來「現代化」的風氣。[37]

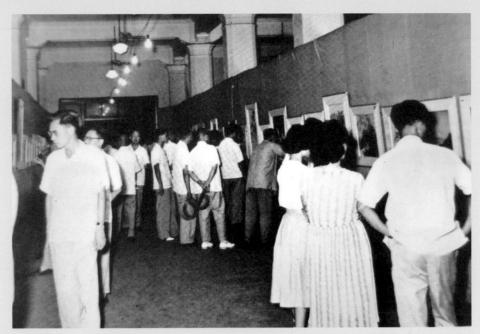

圖7　1958年5月陳進個展於中山堂，引自《陳進畫譜》（臺北市：陳進，1962），無頁碼。

　　美術館最基本的功能有三：典藏、展示與教育，這三項是基礎建設，若沒有健全的基礎，美術館的國際交流，也是以假亂真的祭典，空花水月。所謂教育功能，並非限於為中小學生及一般民眾服務，這樣的服務，經過培訓的志工也足以稱職。美術館應該是長期培養策展人的場所，展覽的重心之一是美術館自家的館藏。就這點來說，故宮相對強調研究，針對館藏策劃特展，是稱職的機構。不過，故宮的收藏主要來自清宮舊藏以及來臺後各方贈藏，後來增設南分院（2004年核定，2015年開幕），遂積極購藏亞洲文物。

　　臺灣新興的美術館需要建立收藏，方能樹立美術館的自我面貌，好比去故宮，觀眾都期待看到鎮館之寶，觀光客到羅浮宮必定尋找〈蒙娜麗莎的微笑〉，有如看到老朋友，百看不厭。美術館的收藏如何才能建立風評，以鎮館之寶自傲？當然要倚賴長期在美術館工作的研究人員。他們需要主動出擊，建立優秀的館藏，舉辦具有深度文化觀點的展覽。換言之，唯有培養美術館的研究、論述與展示人才，美術館才能回饋大眾，發揮教育功能。

　　2021年新任臺北市立美術館館長王俊傑說明未來的展望，就極具說服力：「我希望未來的展覽，都是以『研究』為基礎的策劃展覽。」[38] 這無疑是正確的方向。具有研究深度的展覽就值得觀眾一看再看，甚至推廣到

臺灣以及國外不同的美術館展出，彼此交流，互相學習。

百年甘露水失而復得

　　1970年代許多大學生如我，都記得南海路美國新聞處開架式的圖書館吧！這裡是戒嚴時代美國文化的重要展示窗口，不定期舉辦前衛音樂會、展覽等活動。美新處目前已經改為二二八國家紀念館，此建築原為日治時期臺灣教育會以紀念昭和天皇登基為由，費時一年興建的臺灣教育會館，1931年5月底開幕。[39]這是教育會專屬的綜合文化會館，一樓設大會議室與電影放映室等；二樓240坪為美術展覽空間，教育會承辦的臺灣美術展覽會與各級學校師生美術展覽會都在此舉行。知名日本畫家大久保作次郎、楊三郎、顏水龍、劉啟祥等人，從法國回來都在此舉行滯歐作品展。戰後此建築曾一度成為臺灣省參議會、臺灣省議會會址，直到1958年省議會隨省政府機構遷移至臺中霧峰，才改撥給美新處使用。

　　臺灣省議會從臺北遷往霧峰過程中，省議員徐灶生（1901-1984）身兼臺中金生貨運公司負責人，遂承辦運送省議會相關財產等物品的工作。[40]到達臺中後，發現一件白色大理石裸女像並不在轉移清單中，因此一時棄置在臺中車站附近。公司經理，也是徐灶生小舅子林鳳榮，於是通知附近診所的張鴻標醫師（1920-1976），他是徐灶生二女婿。張鴻標為人熱心又勤快，他設法將此裸女像安置在診所（兼住家）。張鴻標出養的哥哥是留學過東京而且非常佩服黃土水雕刻藝術的張深切（1904-1965，參見上冊第六章導論）。經過兄長的指點，張鴻標認知〈甘露水〉的珍貴價值，甚至引發他學習美術的愛好，一度邀請陳夏雨到家教導雕塑。1974年張鴻標身體衰弱之際，唯恐〈甘露水〉再度遭受外人無知的損毀，遂將此像裝進木箱，交給他的連襟徐灶生四女婿林立生（1938年生，中央書局創辦人之一莊垂勝之子，從母姓），保存在霧峰大型工廠的角落。在沒有國家級臺灣美術館的年代，張家、林家還有徐家共同安靜地守護著〈甘露水〉將近四十五年之久，故事令人動容。[41]

　　查對1931年5月黃土水遺作展目錄，臺灣教育會館收藏作品有五件，包括〈甘露水〉、兩件奉獻給皇室的動物木雕作品複刻，以及兩件入選帝展的石膏像作品。[42]除了〈甘露水〉重見天日（圖版見上冊第二章），其餘仍下落不明。

　　黃土水為創造不朽的臺灣美術作品奉獻了生命，死後不過二十多年竟

然已經沒有人認得，珍貴的藝術品在政權轉換時被粗暴地處理，當成無用的廢棄物丟棄臺中街角，現在想來無限悲哀與心痛！如果美術史的知識能夠普及於學校和社會，成為國民的共同記憶，應該再也不會發生這樣的憾事吧？

2021年5月，在林曼麗教授鍥而不捨的努力下，張鴻標後代終於決定將封箱長達四十多年的〈甘露水〉，無償捐贈給文化部。11月，經過整理修復的〈甘露水〉相隔百年後正式登場，現身北師美術館與臺大歷史系教授周婉窈合作策劃的特展「光——臺灣文化的啟蒙與自覺」（2021.12.18-2022.04.24），感動了慕名而來的觀者。

上冊第二章附錄〈過渡期的臺灣美術——新時代的出現也接近了——〉，是黃土水1923年發表的文章，將近一百年後首度中譯。1920年代初，臺灣正站在邁向現代化的新時代轉捩點上，黃土水相信：

臺灣美術的出現，不只是臺灣的光榮與福祉，……甚至對全世界的人類，誠然有莫大的貢獻。

回歸作品與臺灣主場的美術史

2020年5月初，疫情全球緊張之際，我戴著口罩站在臺北市立美術館館外排隊，進場人數控管，等待的隊伍蔓延到美術館側面後方。陽光下仍有點寒意，耐心等候的隊伍裡大都是年輕男女，也有小孩與父母同行，嘰嘰喳喳有點興奮地雀躍著。不知為何，我感動了。畫家江賢二（1942- ）在紐約等地創作三十年後，1996年返鄉，重新認識臺灣的光線與熱度，作品釋放出流暢自在的生命力與素樸的溫暖，撼動許多年輕人走進美術館分享觀賞的喜悅，確實值得欣慰。（江賢二作品《金樽／春夏秋冬》，收錄於下冊第十二章）

2020年11月在福祿文化基金會贊助下，我們研究團隊與北師美術館合作推出「不朽的青春——臺灣美術再發現」展覽，雖然是疫情變化莫測之際，仍獲得廣大觀眾的熱情回饋，和平東路上穿著冬衣排隊入場的觀眾行列，超越了春天的中山北路。「不朽的青春」喚起的夢想與熱情鼓舞了我們繼續加快腳步，推動調查研究，集眾人之力，攜手完成臺灣美術史專書，讓社會大眾能夠更親近藝術，瞭解兩百年來藝術家在臺灣留下的輝煌成就。

就像每個人背後都有可貴的故事，鑑賞藝術作品也需要瞭解歷史，包括畫家的背景、創作的想法，以及社會政治環境所提供的條件與宰制。能協助讀者透過這些作品的故事來學習臺灣美術史，是我們最大的願望。《臺灣美術兩百年》企圖建構臺灣美術史的重要記憶，有別於「不朽的青春」展覽強調新發現的作品，這次我們優先從美術館挑選重要代表作，畢竟近三十多年來，美術館已累積許多無可取代的經典作品，同時，公立美術館典藏品也是民眾日常生活中最容易親近的。

　　《臺灣美術兩百年》上下兩冊（上：摩登時代，下：島嶼呼喚），共一百二十件作品，一百零八位藝術家，涵蓋從清代至當代，包括多元族群與時代變遷下繪畫觀相異的藝術家。上冊作品時間上與「不朽的青春」展頗多重疊，但僅有一件重複，即2020年首度出土，目前所知鹽月桃甫現存的唯一一件臺府展作品〈萌芽〉（圖版見上冊第二章），即便如此，圖說也重新撰寫。

　　臺灣美術史的建構必須來自廣大民眾對於臺灣文化的自我認同。臺灣是菲律賓海板塊不斷擠壓歐亞大陸板塊所產生的島嶼，[43]四周圍繞著環太平洋暖流黑潮與中國沿岸的寒流，南北交錯，數百萬年來孕育著無數生命，彷彿也成為浪跡天涯之人最好的庇護所。上冊第一章「傳統的新生」介紹了清領時期的水墨畫家，包含數位宦遊文人與流寓書畫家，他們就像日治時期的日本畫家，在臺期間不必很長，但臺灣提供給他們足以安心創作的條件，例如文武兼備的謝琯樵受臺灣南北富裕的仕紳家族爭相迎請，長住創作，約四年間留下一生最精采的作品〈牡丹〉（1858，圖版見上冊第一章）。

　　抗戰勝利，國民黨陸軍中將余承堯在1946年申請退役，1949年後因故孤身留臺。數年之後決定離開商場，執筆創作。他不受傳統拘束，為了再現親身跋涉過的綿延峰巒，用強烈堆疊、亂中有序的筆墨表達對大自然的敬意（〈孤峰獨挺〉，1960年代，圖版見上冊第一章）。受過西方藝術訓練，卻奉獻一生於推廣古老文字藝術的董陽孜，大膽跨界，與表演藝術、建築設計，甚至時尚設計共同合作，汲取古代文化的精華，轉換為存在於日常生活中「至大無外」、歷久彌新的藝術（〈臨江仙〉，2003，圖版見上冊第一章）。

　　上冊第二章「現代美術與展覽會」、第三章「描繪地方色彩」、第四章「都會摩登」以第一代美術留學生如黃土水、陳植棋、陳澄波、陳進等人，1920至1940年代初期的作品為主軸。在殖民體制之下，他們學習現代藝

術必須克服困難，遠離島嶼留學外地，同時透過參加官方美術展覽會，才能發表作品，贏得社會的重視。1923年5月，黃土水在臺北接受記者訪問的回答，流露出當時藝術家抱持決戰的心情，不惜犧牲生命地投入創作：

> 惟是藝術之辛苦亦非常人所能忍耐，……蓋世間之苦事，莫如藝術家者。藝術上之滿足則可為安身立命之地。[44]

藝術家犧牲奉獻，唯一的目標就是期待以不朽的經典美術作品，喚醒民眾對現代文明的追求。

上冊第五章「戰爭與戒嚴」，涵蓋1940至1950年代初期，從描繪戰爭難民（石原紫山，〈達魯拉克的難民（比島作戰從軍紀念）〉，1943）到戰後的二二八事件（黃榮燦，〈恐怖的檢查－臺灣二二八事件〉，1947），以及憂傷悲痛的家園（廖德政，〈清秋〉，1951）。第六章「新時代男與女」則跨越1920到2011年代，回顧男女藝術家作品中表現的自我認同、性別關係，乃至於對母性文化以及家國的關懷。

下冊第七章「山與海的呼喚」回溯從日治時期到當代，藝術家逐漸認知臺灣島嶼的特色——四面環海的高山之國。觀音山在日治時期首先作為描繪淡水小鎮風光的美麗背景，戰後逐漸拉近距離，矗立於畫家筆下的家園背後，成為懷念哀悼故人的象徵。接著畫家流連於南湖大山、八通關、太魯閣峽谷、大武山等，直抵東部淨土——臺東金樽海岸，記錄壯闊的山海帶給我們的啟示。

許郭璜日夜與他生活所在的花東山水反覆對話（〈蒼巖磊礐〉，2017）。李賢文則是遠赴大武山，學習魯凱族文化，高山上吟唱著「在」與「不在」的雲豹神話（〈臺灣雲豹三部曲〉，2020）。新一代藝術家吳繼濤以傳統水墨手法，創作出回應當下地球生態危機與人類瀕臨末日的寓言，也是畫家呼籲重視生態、重建家園的表現（〈瞬逝的時光Ⅱ〉，2019）。

下冊第八章「冷戰下的藝術弈局」涵蓋1950到1980年代，美術作品不僅誕生於畫家有溫度的手，也受制於白色恐怖詭譎冷酷的政治監控中。導論以嶄新的觀點與有趣的軼事來說明冷戰時期，所謂抽象畫的前衛風潮究竟是如何出現，又如何眾說紛紜。在這個艱困的年代，展覽的機會非常有限，前衛之外的藝術家再度處於社會邊緣，如王攀元、莊世和、張義雄、何德來、蕭如松，但他們仍然堅持著畫筆，努力學習，在畫布上磨練自己的理想。

下冊第九章「鄉土的回歸」以1970年代為主，藝術家從民間鄉土藝術尋找創作的養分，因而有了席德進簡化傳統民宅屋脊造型，成為文化符碼的作品——〈民房（燕尾建築）〉（1970年代），以及朱銘廣受歡迎的太極雕塑系列（〈太極系列－單鞭下勢〉，1975）。後期則有黃銘昌儘管雲遊四方，始終懷念故鄉的稻田，故他持續以手工細細點描水稻田系列（〈綠光（水稻田系列之29）〉，1998）。

　　下冊第十章「風景與社會」收錄作品雖然不多，但別具意義，以1980年代為重點。從老畫家顏水龍與劉其偉以畫作支援蘭嶼達悟族人，堅定反核（1982〈蘭嶼所見〉與1989〈憤怒的蘭嶼〉），到中生代畫家劉耿一描繪十字架受難意象，或自焚圖像，向政治受難者致敬（〈莊嚴的死〉，1990）。新生代藝術家連建興則是在礦坑廢墟中鉅細靡遺地踏查、記錄，呈現出末日幻象與生機（〈陷於思緒中的母獅〉，1990）。袁廣銘重複拍攝我們所熟悉的西門町，一筆筆解構記憶中的人車，進入虛無空蕩的繁華（〈城市失格－西門町白日〉、〈城市失格－西門町夜晚〉，2002）。

　　下冊第十一章「主體性的開展」時間來到1990年代，藝術家再次重新定義臺灣的主體性。梅丁衍嘲諷國民黨政府宣揚的政治神話早已分崩離析（〈三民主義統一中國〉，1991）；陳界仁早期「透過身體碰撞戒嚴體制」，後期從臺灣勞工觀點出發，批判殖民帝國主義的奴化與霸凌（〈加工廠〉，2003）。年輕的姚瑞中用實際的身體行動揭穿臺灣政治口號的虛偽與荒謬（〈反攻大陸行動－行動篇〉，1997）；楊茂林則謙虛回應「臺灣島史觀」，用細緻的圖像拼接多元文化的新臺灣史紀事，記錄了新世代共同的學習經歷（《MADE IN TAIWAN 歷史篇》，1991-1999，圖見下冊第十一章導論）。

　　誠如下冊第十二章導論〈創造新家園〉所言，臺灣最早的住民南島語族，早已散播兄弟姊妹於廣闊的南太平洋島嶼，漂流向世界彷彿是我們天降大任的命運。隨著臺灣政治解嚴，1990年代以來，不少長期旅居國外的藝術家返回臺灣，如上述提到的江賢二定居臺東海岸，重新發現家園，創造新天地。也有藝術家如李明維，在臺灣與世界之間規律性地流動，不斷地認識自己與他者，建立起家鄉與他鄉的交流和溝通。

　　返鄉行動最感人的例子是，拉黑子放棄事業，從零開始，向祖靈學習部落文化。彷彿女媧補天，他撿拾漂流物與海廢，不但修復海洋生態，更尋回人與海洋共生共榮的藝術生命（〈島嶼之影〉，2018，圖見下冊第七章導論）。

協力建構臺灣美術史

　　臺灣美術史的建構從來不是倚靠政府行政部門，如教育部或文化部編列預算，發包標案工程來進行，而是依靠有志之士從四方八面而來，凝聚覺悟與共識產生的行動力量。1970年代後期發行的美術雜誌如《雄獅美術》和《藝術家》，除了介紹國外新潮藝術，更積極發掘臺灣現代藝術與畫家，及時記錄下許多重要資訊。1980年代畫廊興起，帶動私人收藏的風氣，也為重建臺灣美術史貢獻了力量。[45]筆者在下冊第十章導論〈風景與社會〉中也特別提到，同一時期，考古學者與地方政府、民間文化人士協力，翻轉文化政策，搶救了臺東卑南文化遺址。

　　1988年我向國科會提出臺灣美術研究案，審查過程漫長而驚險萬狀，最初的多數意見認為，這是沒有學術價值的研究，幸而最後承匿名貴人拔刀相助，計畫才得以通過。當我們展開臺灣美術史研究初期，許多畫家及其家屬、畫廊以及私人收藏家都曾熱心提供研究上的支援，接著也有許多國際學者慷慨解惑，分享研究成果，謹借此機會，敬表衷心的感激。

　　在尋找主體性的年代，1996年9月，由文建會補助《雄獅美術》承辦的第一次臺灣美術史正式研討會，於國家圖書館舉行：「何謂臺灣？近代臺灣美術與文化認同」。其中五位論文發表者，林柏亭、林育淳、黃琪惠、王淑津及筆者，再次參與本書的寫作。[46]《臺灣美術兩百年》上下兩冊，共二十三位作者，涵蓋學者與研究生共三個世代，傳承有緒，這是值得令人欣慰的事。這套書最初的發想是，「從美術作品看見臺灣」，我們深信美術作品象徵國家文化的發展，能榮耀社會，凝聚對家國的信心，帶領我們朝向美好的未來。同時，美術的發展無法孤立於社會，藝術家可以離群索居，然而作品若沒有受到社會的認識與肯定，最後很可能逃不掉廢棄物的命運。我們每個人都是社會的一員，認識臺灣歷史上重要的作品與藝術家，責無旁貸。

1. 蔡元培，〈以美育代宗教說〉，原載 1917 年 8 月《新青年》第 3 卷第 6 號，收入高平叔編，《蔡元培全集》第 3 卷（北京：中華書局，1984），頁 30-34。

2. 吳方正，〈藝術學院與風景——以 1928 年國立西湖藝術院為例〉，研討會論文，《視覺與文化視讀》國際學術研討會，中央大學，2009 年 12 月 12-13 日。

3. 宋兆霖，《中國宮廷博物院之權輿：古物陳列所》（臺北市：國立故宮博物院，2010）。

4. 顏娟英，〈日治時期寺廟建築的新舊衝突——1917 年彰化南瑤宮改築事件〉，《國立臺灣大學美術史研究集刊》第 22 期（2007.03），頁 191-269。

5. 謝里法，《日據時代臺灣美術運動史》（臺北市：藝術家，1978）。

6. 參考國立臺灣歷史博物館官網，https://www.nmth.gov.tw/exhibition?uid=127&pid=486，2022 年 1 月 31 日瀏覽；呂松穎，〈109 年度「臺南書畫家林朝英研究計畫」研究計畫案結案研究報告書〉，參考臺南市美術館官網，https://www.tnam.museum/research_publication/results，2022 年 1 月 31 日瀏覽。

7. 顏娟英，〈官方美術文化空間的比較——1927 年臺灣美術展覽會與 1929 年上海全國美術展覽會〉，《中央研究院歷史語言研究所集刊》第 73 本第 4 分（2002.12），頁 625-683。

8. 顏娟英，《臺灣近代美術大事年表》（臺北市：雄獅，1998）。同作者，《風景心境：臺灣近代美術文獻導讀》上、下冊（臺北市：雄獅，2001）。

9. 臺灣美術圖像與文化解釋（1999），http://ultra.ihp.sinica.edu.tw/~yency/；臺府展作品線上資料庫（2001），https://ndweb.iis.sinica.edu.tw/twart/System/index.htm。

10. 參見吳乃德，《百年追求：臺灣民主運動的故事——卷二 自由的挫敗》（新北市：衛城，2013）。

11. 顏娟英，〈自畫像、家族像與文化認同問題——試析日治時期三位畫家〉，《藝術學研究》（國立中央大學藝術學研究所）第 7 期（2010.11），頁 61-63。

12. 周明，《楊肇嘉傳》（南投市：臺灣省文獻委員會，2000），頁 89-124。

13. 張炎憲、陳傳興編，《楊肇嘉留真集：清水六然居》（臺北市：財團法人吳三連臺灣史料基金會，2003），頁 165。李石樵（右三）與楊肇嘉（右二）等合影於六然居門口。

14. 1941 年李石樵停留楊肇嘉輕井澤「大潛山莊」寫生與合影照，收入同上書，頁 206、207。

15. 王俊明，〈洋畫壇の權威李石樵畫伯を訪ねて〉，《新新》第 7 期（1946.10.17），頁 21。半官方組織「臺灣文化協進會」成立於 1946 年 6 月，於 9 月中旬邀請省展審查委員舉行美術座談會，並發表於其機關報《臺灣文化》第 1 卷第 3 期（1946.12），頁 20-24。

16. 〈本刊主催——談臺灣文化的前途〉，《新新》第 7 期，頁 4-9。

17. 王白淵，〈永遠に藝術なるもの——第一次省展全見て〉，《臺灣新生報》，1946 年 10 月 23 日。

18. 參見顏娟英，〈戰後初期臺灣美術的反省與幻滅〉，收入張炎憲、陳美蓉、楊雅慧編，《二二八事件研究論文集》（臺北市：財團法人吳三連臺灣史料基金會，1998），頁 79-92。

19. 龍瑛宗，〈臺北的表情〉，《新新》第 8 期（1947.01.05），頁 14。

20. 鄭世璠，〈滄桑話《新新》——談光復後第一本雜誌的誕生與消失〉，《新新（覆刻版）》（臺北市：傳文，1995），卷首無頁碼。

21. 李石樵採訪紀錄，1988 年 7 月 21 日採訪。

22. 林惺嶽，〈星辰下的長跑——記李石樵與他的年代〉，《雄獅美術》第 105 期（1979.11），頁 16-44。

23. 張世倫，〈作為紀錄片現代性前行孤星的《劉必稼》〉，《放映週報》第 555 期，2016 年 5 月 6 日，http://www.funscreen.com.tw/headline.asp?H_No=615。

24. 張世倫，〈60 年代臺灣青年電影實驗的一些現實主義傾向，及其空缺〉，《藝術觀點 ACT》第 74 期（2018.05），http://act.tnnua.edu.tw/?p=2578，2022 年 2 月 8 日瀏覽。感謝王童導演分享他目睹此事件的經驗，2022 年 1 月 18 日。

25. 徐明松、倪安宇，《靜默的光，低吟的風：王大閎先生》（新北市：遠景，2012）。

26. 孟東籬（孟祥森），〈東籬小品〉，《自立晚報》，1984 年 12 月 13 日，10 版。

27. 雷逸婷編，《走進公眾・美化臺灣：顏水龍》（臺北市：臺北市立美術館，2012）。

28. 許郭璜撰稿，《嶽鎮川靈——江兆申先生紀念展》（臺北市：國立故宮博物院，2002）。

29. 張玉音，〈張頌仁談葉世強：他這麼絕對的拒絕，本身就是一個藝術行為〉，典藏 ARTouch.com，2019 年 3 月 11 日，https://artouch.com/views/content-10965.html，2022 年 2 月 20 日瀏覽。

30. 趙欣怡，〈變動中的美術館：空間形構與功能定位之歷史衝突與反思演進〉，「2020 年第九屆博物館研究國際雙年學術研討會」會議論文，https://ibcms.tnua.edu.tw/2020/news/9th_B7%E8%B6%99%E6%AC%A3%E6%80%A1.pdf，2022 年 2 月 28 日瀏覽。

31. 《臺北市立美術館簡介》（臺北市：臺北市立美術館編印，1985），頁 8。

32. 立石鐵臣，〈臺灣美術論〉，《臺灣時報》，1942 年 9 月，中譯文收入《風景心境：臺灣近代美術文獻導讀》上冊，

頁543。

33. 蔣雅君，〈從商品陳列館到歷史博物館之「國族」象徵建構與解構〉，「『近代‧神話‧共同體：臺灣與日本』國際學術工作研討會」會議論文，https://homepage.ntu.edu.tw/~artcy/images/09/conf_9/%E8%94%A3%E9%9B%85%E5%90%9B_0215.pdf。

34. 劉國松，〈記「國家畫廊」的落成〉，《聯合報》，1961年6月25日，8版。

35. 〈國立歷史博物館 舉辦現代繪畫展〉，《聯合報》，1962年5月20日，8版。

36. 陳進編，《陳進畫譜》（臺北市：陳進，1962）。

37. 林泊佑主編，《國立歷史博物館沿革與發展》（臺北市：國立歷史博物館，2002），頁5-64。

38. 張玉音，〈當全臺灣的美術館都長出一樣的臉：王俊傑以「研究」領導的北美館，將有何「不同」？〉，典藏ARTouch.com，2021年5月7日，https://artouch.com/people/content-39185.html，2022年2月27日瀏覽。

39. 〈5月29日開幕首展，全島小公中等學校師生繪畫展〉，《臺灣日日新報》，1931年5月28日、30日。

40. 感謝徐灶生孫女，藝術史學者徐文琴博士接受筆者電話探訪，2022年3月11日、12日。

41. 關於徐灶生大家族系譜參見，〈林鳳榮先生的結婚照〉，何澄祥的部落格，2010年8月12日，http://chenseanho.blogspot.com/2010/08/blog-post_12.html，2022年1月5日瀏覽。〈甘露水與中山路〉，中城再生文化協會臉書，2021年10月17日，https://m.facebook.com/GoodotVillage/posts/4269927846439126，2022年3月1日瀏覽。

42. 〈雕刻家故黃土水君遺作品展覽會陳列品目錄〉，《不朽的青春──臺灣美術再發現》（臺北市：北師美術館，2020），頁247。當時日本官展允許沒有財力將其作品翻模製作成銅像的藝術家，以作品石膏模型塗上青銅色參展。遺作展注明贈送教育會的兩件石膏像分別是〈蕃童〉（1920，二回帝展）與〈擺姿勢的女人〉（1922，四回帝展）。

43. 王乾盈，〈臺灣地區板塊運動與地震活動〉，國立中央大學地質應用研究所地質工程與新科技研究室網頁，http://gis.geo.ncu.edu.tw/earth/school/wang.htm，2022年2月16日瀏覽。

44. 〈黃土水氏一席談〉，《臺灣日日新報》，1923年5月9日，漢文版。

45. 顏娟英，〈【不朽的青春】私人收藏與重建臺灣美術史〉，「漫遊藝術史」部落格，2020年7月9日，https://arthistorystrolls.com/2020/07/09/私人收藏與重建台灣美術史/。

46. 文建會策劃，《何謂臺灣？：近代臺灣美術與文化認同論文集》（臺北市：文建會，1997）。

第七章

山與海的呼喚

山與海的呼喚

顏娟英

祖靈，海洋歸屬於祢，是祢給予我們。……

我常看著山，但我無法測量祂的高度。

海的深度，我看不到；祂總是牽絆著我的心。……

我來到海邊聽著海的聲音，我的心非常平靜。

我要謝謝祢，是海指引了我的方向，是祂療癒了我的心，

是祂讓我勇敢成長。[1]

——拉黑子・達立夫

宛如安魂曲的觀音山

　　1947年10月，顏水龍站在省展展場——原日治時期臺北市公會堂，戰後改名為中山堂——的頂樓，遠遠望向觀音山，心中浮現一幅安魂曲的構圖。他描繪夕陽下優雅地舒展開來的一座山，寬闊的淡水河映照出黯黑的層疊山巒與深紅色的彩霞，有些沉重。這幅小畫完成後一直懸掛在顏水龍家中（圖1〈觀音山〉）。

　　這一年春天，知名畫家也是他的學弟陳澄波於嘉義車站慘遭公開槍決，顏水龍秉持罕見的道義前往陳家靈堂捻香慰問。同時間在臺北，廖德政父親遭追緝而逃亡，傳聞於觀音山腳下遇難，終未得落土安葬。廖德政也逃離了。兩年後為了照顧老母親，他回到臺北，卻不願恢復公職，而就任某私立中學註冊組長。1951年作品〈清秋〉（圖2，參見上冊第五章）描寫自家籬笆圍起的小庭院裡三隻雞的家族，公雞昂首面對閉鎖的竹籬，渴望自由開闊的天地，遠處的觀音山默默撫慰著畫家內心深刻的哀傷。往後，不論是描繪風景或窗邊靜物，觀音山總是廖德政的畫作背景。

　　如今觀音山被視為臺北的郊山，還記得大學一年級新生郊遊活動就

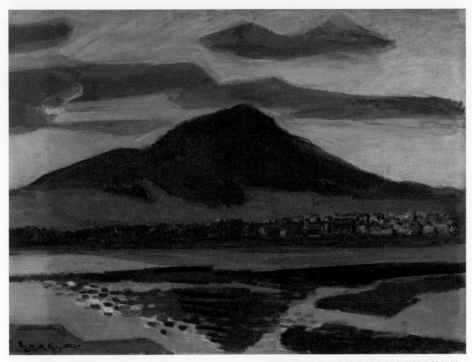

圖1　顏水龍，〈觀音山〉，油彩、三夾板，60.5×81cm，1947，家屬收藏，中央研究院臺灣史研究所檔案館提供。

圖2　廖德政，〈清秋〉，油彩、畫布，91×72.5cm，1951，家屬收藏。

是爬硬漢嶺,感覺像成年禮的健行活動。事實上觀音山最早人們模糊稱為淡水山,或稱八里坌山,是淡水港默默無名的地景。到了十九世紀末葉,才因為其地貌特色暱稱為觀音山。日治時期為提倡觀光,1927年殖民政府在報刊上大力營造現代「臺灣八景」的文創產業,淡水入選為臺北近郊觀光重要景點。1934年成立大屯國立公園協會,將觀音山納入大屯山山系,推動設置國家公園,1937年與太魯閣、阿里山正式成為第一批國家公園。同時,美術創作者尋找臺灣特色表現,觀音山伴隨著淡水小鎮的歷史建築、異國情趣或淡水河出海口的點點帆影,出現在畫家創作中。

　　日本職業畫家木下靜涯(1887-1988)在命運的安排下,1920年代初偶然落腳於淡水。他暈染水墨,筆法快速瀟灑,表現煙水蒼茫中,相思樹林與觀音山對望的淡水港口,兼顧傳統文人畫詩意與寫實的光影變化(圖3〈雨後〉)。早逝的陳植棋在1930年以前,創作了色彩熱情有力的畫作〈淡水風景〉(圖4),以斜坡街道上傳統紅磚街屋與西式洋樓緊密交織的歷史記憶,形塑出臺灣的人文特色,觀音山只是背景。[2]出身大稻埕錦記茶行的陳清汾從日本、法國留學回來後,參與創辦以臺灣畫家為主導的「臺陽美術協會」,在1936年第二回臺陽展中發表五件作品,其中一件題名〈青色觀音山〉,很可能是最早以觀音山為主題的畫作,可惜原作及圖像皆已不存。另外一件僅存明信片複製的〈俯瞰的風景〉(上から見た風景)(圖5),從繁華的大稻埕商行高處,下望蜿蜒的淡水河,遠眺臺北大橋與遠山,

圖3　木下靜涯,〈雨後〉,水墨,1929,第三回臺展圖錄,顏娟英提供。

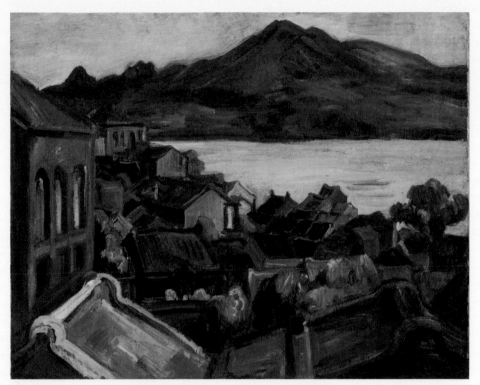

圖4　陳植棋，〈淡水風景〉，油彩、畫布，73×91cm，1925-1930，家屬收藏。

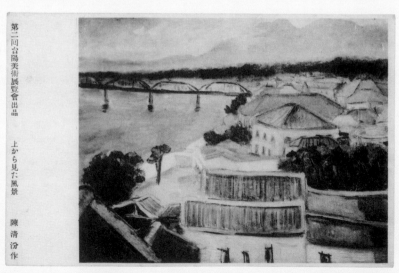

圖5　陳清汾，〈俯瞰的風景〉，1936，第二回臺陽展明信片，中央研究院臺灣史研究所檔案館
提供。

這時候觀音山輪廓如橫臥美人的意象變得清楚了。

　　然而，這個新興的地景在戰後卻脫離淡水小鎮，蘊含不同的意義。李石樵1949年創作〈田家樂〉（圖6，北美館典藏名稱為〈田園樂〉）懷念新莊老家，背景的觀音山見證著臺灣農家男女老幼謹守本分，協力耕作，勤奮收成。出身富商子弟的陳德旺，戰後家產盡失，定居三重陋巷，鮮少外出。長達三十年以上，他反覆創作單純而穩定的觀音山，搭配河海交會的岸邊。刻印在心的觀音山是大自然賜給他的恩典，讓他得以用簡樸的構圖創作出莊嚴的山河之美（圖版見頁67）。觀音山不僅僅守護著淡水港口，也走入臺北人的生命記憶。

　　1947年當顏水龍站在臺北市中心遙望時，畫家在心中與觀音山對話，這時觀音山已簡化為象徵圖像，溫柔地撫慰人心。山脈如何提供臺灣人心靈的歸屬感，記錄歷史故事，包容日常生活裡的喜怒哀樂呢？這條路其實走來坎坷崎嶇。

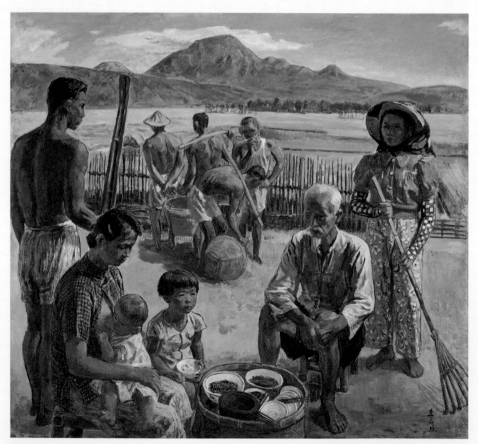

圖6　李石樵，〈田家樂〉，油彩、畫布，146×157cm，1949，臺北市立美術館典藏。

山海國土的探索

　　這一章導論〈山與海的呼喚〉以臺灣山脈與海洋的認識與發掘為主題，連結上下冊作品。高山與海洋是臺灣島嶼的自然特色，也是珍貴文化資產，但是二十世紀之前一直被統治者視為未開化的禁區。1920年代中期臺灣總督府開放高山登山活動，除日本人以外，也鼓勵中學生集體登山，蔚為風氣。1980年代以後，環境保護意識興起，許多人投身研究臺灣自然生態，如長期看守臺灣玉山山林的陳玉峰教授與其妻子陳月霞，陸續累積踏查所得發表《臺灣植被誌》系列九卷（1981-2007）等等。這個耕耘、發掘臺灣山林之美的歷程啟發更多人加入，迄今仍共同努力接棒。海洋文化的重建出現較晚，約在1989年，來自蘭嶼達悟族在臺北完成大學教育的夏曼・藍波安（1957- ）決定返鄉向父親輩族人學習造船、海釣等傳統生活技術，1999年開始記錄族人的日常，並將熟悉的人物故事改寫成膾炙人口的小說。與此同時，阿美族拉黑子・達立夫返回花蓮港口村的部落，如苦行僧般一步一腳印，又如激流中奮力返鄉之鮭魚，重建對海洋文化的崇敬。他們的努力為我們拉開遼闊高遠的視野，可以視為1990年代重新審視島嶼主體性議題的先鋒（參見第十一章），也是重建家園的重要奠基（第十二章）。

　　本文將重新回顧日治時期並鳥瞰戰後至當代，從觀音山到太魯閣、中央山脈與玉山、屏東大武山，最後結束在花蓮港口海岸與臺東金樽海岸，思考島嶼的山海意象逐漸拓展的過程。這個主題看似具體，然而發現臺灣山海的歷程，處處疊壓著原住民、日治與國民黨威權時代，一直到進入民主臺灣的文化層記憶，時空跨度特別大，本書篇幅有限，無法介紹許多作品，期待未來有更多創作者與研究者繼續努力共同深入這個主題。

　　臺灣島高山險峻，超過三千公尺的高山就有兩百多座；臺灣島四面環海，加上不少離島，高山與海洋都提供我們無盡的寶藏，但我們傳統上對山海的世界非常疏離。漢人是這島上的新移民，真正的主人是族群多元的南島語民族，他們最早在幾萬年前就遷居於島嶼。在日本統治臺灣之前，荷蘭人與清朝政府，統治臺灣的時間有短有長，然而在空間上，都是不完整的。許多珍貴的土地，特別是高山與丘陵地帶是原住民族居住地，即便清朝也採取漢「番」隔離政策，因為高山的「征服」艱難無比。日治時期知識界開始鼓勵登山，攀登高山必備氣象學與博物學知識，也需要登山技術及裝備，是結合現代科技與健身，自我挑戰的時尚活動。創作山岳與海

洋的圖像，則不但需要具備登山與航海的科學知識和技巧，事實上更需要人文涵養，後者指對於大自然的尊重，保持向臺灣山海以及原住民謙虛學習的態度，方能共同維護山海的珍貴生命。

登山活動與山岳繪畫

日本明治時期山岳繪畫的興起，歸根於英國美學暨美術評論家拉斯金（John Ruskin，1819-1900）的啟發，他以浪漫的眼光描寫和讚美大自然風景，尤其是壯闊的阿爾卑斯山。[3]明治時期地理學者暨評論家志賀重昂（1863-1927）的大眾暢銷書籍《日本風景論》讚揚日本國土的特殊優越性，一方面鼓勵大眾探索國土，一方面喚醒國民的健身風氣及愛國情操。[4]學習博物新知，探查山川，發掘和讚美自己國家的土地，正是形成國族主義的重要過程。志賀重昂督促日本有志青年從日本出發，進一步探索整個亞細亞大陸，運用科學新知為亞洲大陸建立岩石、博物等系統，為發現的新品種命名，讓日本的美名永久傳揚於亞洲各地。登山運動很快成為有識青年的熱愛，並且從日本傳播至臺灣。

臺灣登山活動開始於日本殖民統治時期（1895-1945），最初是配合政府討伐原住民，開拓山區森林資源，大約到1914年武力「理蕃政策」結束後，才逐漸進入比較平和的踏查與探險登山活動。1926年11月聯絡阿里山與新高山（玉山）的登山道路開通，同時總督府內部正式成立臺灣山岳會，會員以日本官員或教員為主，唯有會員或透過會員介紹，才能申請登山。[5]入山需要軍警、腳夫等陪同，人事費用高，即使是會員也不會任意申請，至於臺灣人，除了參加中等學校的團體活動外，僅有少數上層階級人士零星地登上玉山。[6]

參與創辦臺灣山岳會的沼井鐵太郎（1898-1959）曾提及兩位描繪臺灣山岳的日本畫家，一為不喜登山的石川欽一郎（1871-1945），一為畫家兼登山愛好者那須雅城（約1880-？）。[7]山岳畫家那須雅城出身神社家庭，卻立志創作世界各地高山的繪畫。[8]1928年他第二次來臺長住，加入臺灣山岳會，積極以玉山為創作目標。他曾多次入選臺展，但若不是一幅巨大畫作〈新高山之圖〉（1930，圖7），2020年在臺北展出引起注目，這位擅長細膩水墨創作的日本畫家早已被臺灣觀眾遺忘了。[9]

石川欽一郎因熱心教導師範學校的臺灣學生戶外寫生，因而在臺灣美術史上頗受重視。他前後兩次來臺，登山探險主要是在第一次（1907-

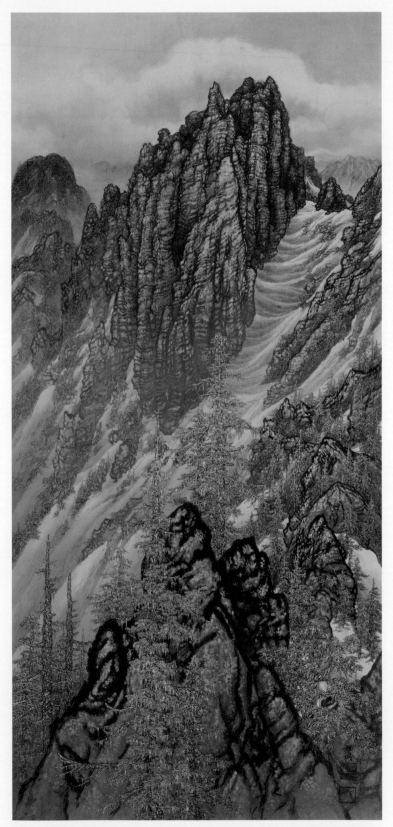

圖7　那須雅城，〈新高山之圖〉，彩墨、紙，183.5×84cm，1930，國立臺灣博物館典藏。

1916）任職臺灣總督府陸軍部通譯官期間。石川曾在八國聯軍中國戰場上腳部受傷，可理解他不擅登山。[10]他曾追述1909年3月奉佐久間總督之命，從南投埔里進入山區，在隊伍漫長的軍警、挑夫保護下，描繪雪山、合歡山、奇萊主山等奇景。總督選取了九幅佳作親自攜回東京獻呈明治天皇，以彰顯理蕃成果。[11]目前仍有五幅一組名為《臺灣蕃地見取圖》保存在日本宮內廳宮內公文書館。其中一幅畫作描繪從高地遠眺山巒起伏，蜿蜒漫長的山稜線上開闢的步道沿途穿插著崗哨，顯示「征服」臺灣山區的高度困難（〈臺灣蕃地見取圖〉，圖8）。[12]值得注意的是，石川第二次來臺（1924-1932）大量發表文章，介紹和分析臺灣風景，包含山脈地質、溼度、光線，著作廣為流傳。他總結臺灣山水的特色是：「最令人心曠神怡的美可以說是煥發出潑辣的生氣的樣子」，有挑戰性，但可惜缺乏內在精神性的感動。[13]

從探險到浪漫禮讚

然而，在石川發表文章的前後，有兩位在臺灣任教的日本籍畫家鹽月桃甫（1886-1954）與鄉原古統，已經多次深入山區體驗臺灣風景的人文

圖8　石川欽一郎，〈臺灣蕃地見取圖〉，水彩、紙，1910，書陵部所藏資料目錄畫像公開系統資料庫。

特色，發現並創作臺灣山水的精神性價值。尤其鹽月桃甫彷彿是正面迎擊石川欽一郎的說法，在同一份刊物《臺灣時報》發表同標題文章，讚頌臺灣山水的神祕與莊嚴。他回憶首次從「太古般寂靜的」太平洋，看見東海岸淡藍紫色的連綿山脈，深藍色的巨濤滌洗著岩壁，祥雲飄飄，有如「極樂世界的大莊嚴境界，我體會到隨喜讚嘆的聖淚」。[14]

感性的鹽月桃甫於1921年開始任教臺北中學校（今建國中學）、臺北高校（今臺灣師範大學）等。次年暑假他與鄉原古統結伴從蘇澳乘船到花蓮，開始內太魯閣之旅，回程繞道蘭嶼。他們這趟旅行的重大責任是在1923年4月，日本皇太子裕仁來臺參訪時，代表呈獻作品，鹽月是〈蕃人舞蹈圖〉，鄉原是〈新高山之圖〉與〈紅頭嶼之圖〉。多年後鹽月仍難以忘懷當年在松嶺，現今梨山農場附近，站在優美的草原，看見山嶽美麗壯闊一如繪畫長卷展開：

> 前方是次高山（雪山）、大雪、小雪山脈，右方是南湖大山、中央尖山、畢祿山，背後聳立著合歡山，左邊的遠處可見新高山（玉山）峰頂；雲煙來去不絕，實在是山嶽美景的壯觀繪卷。

遺憾的是，我們在今日過度開發的梨山早已無緣體會這種人、山與天地融為一體的震撼感。鹽月桃甫日後一再拜訪原住民部落，以他們周遭的生活及自然景象為創作的重點。他也曾多次以屏東鵝鑾鼻附近海岸的黑潮為題材創作，可惜作品已不存。1923年皇太子裕仁來臺之旅，還收到臺南市委託木下靜涯製作的日本畫長幅〈蕃地繪卷〉，也是以高山為主的風景畫，但構圖較為傳統。[15]

真正創作出臺灣「山嶽美景的壯觀繪卷」的是鄉原古統，他任教臺北第三高女，培養出多位女學生——包括陳進——的藝術創作興趣。他是以細密寫實風格見長的畫家，歷經十年以上的磨練，上山下海體驗臺灣風景的特色，終於掌握到臺灣山海鬼斧神工、震懾人心的霸氣，成功轉換為藝術創作的感人力量。他在1930年開始發表《臺灣山海屏風》系列，都是六曲一雙的水墨屏風，費時五年以上，創作四個主題：能高山、東北角海岸、神木與太魯閣。1936年畫家因體弱告老歸鄉時，將這四幅鉅作運回日本。2000年臺北市立美術館首度向鄉原家屬借展，隨後，無私的家屬決定將這四幅作品留在畫作的故鄉——臺灣。本書收錄的〈臺灣山海屏風－內太魯閣〉是鄉原離臺前最後完成的作品（圖版見頁60-61），1948年在家鄉展

出時，特別再敷上淡彩，贏得好評，堪稱為畫家一生的代表作。

山岳的魔力召喚

> 山，一直都有股莫名的魔力吸引著我前往。……山的那份雄偉厚重和
> 細緻質感，都使我渴切地想把她表達在畫布上。

這是呂基正的心聲。呂基正在臺灣畫家中相當罕見，青年時期旅居神
戶就加入登山會，每週爬山。山一直吸引著他。1950年代開始，每逢假
日他背包裡帶著簡單衣物、乾糧與攀岩繩索，天未明即出門，離開都市，
奔向那有股莫名魔力的高山。他也樂於推廣登山創作，分批帶領許多畫
友，包括楊三郎、張義雄等資深畫家與年輕學生，登上難度不同的山岳。
摯友許深洲原以婦女畫見長，在他的鼓吹下登山寫生，嘗試以膠彩描繪一
片綠林中蜿蜒崎嶇的登山道路（〈山路〉，圖版見頁63）。

呂基正的山岳繪畫不在描寫山脈外在的形態，而是要捕捉內在令人
震撼的生命動感。攀登高山不容許隨意停留，又需要留意下山時間，創
作時間短暫，必須把握機會快速揮筆。呂基正早期作品強調山稜線左右
交錯，雲氣騰湧翻滾，呈現出變化莫測的動態感（〈奇萊初雪〉，圖9）。
70年代以後，畫家領會登山不在勇於登頂，只有打從心底臣服大自然，
才能達到山與人交融昇華，合而為一的最高境界。1973年〈南山雄姿〉
是他以審查員身分參與省展的作品（圖版見頁69）。日治時期登山專家曾
評論南湖大山延展的巨大稜脈，比起玉山更為壯觀，更值得臺灣自豪。[16]
畫中金碧輝煌的背景下，一層層圓滾渾厚的群山被古老歲月反覆沖積、
疊壓，然而山脈內在湧出的生命力有如雷霆之勢難以抵擋，動態沉穩雄
偉，前後左右交錯呼應。

1960年中橫公路開通，聯通臺中與花蓮，公路經過梨山農場沿著立
霧溪而下至太魯閣，讓許多原來不熟悉臺灣山海形象的城市人可以輕易到
此一遊，接受魔力震撼。不少水墨畫家親臨立霧溪畔，俯瞰溪水，仰望峭
壁峽谷，苦思如何改變傳統山水畫所謂「胸中自有丘壑」的構圖方式。

1965年任教成功高中，刻苦學習書畫的江兆申，因為個展成功而獲
推薦任職故宮博物院，1968年受邀旅遊中橫太魯閣。在燕子口，立霧溪
峽谷兩岸岩壁高聳，將晴空夾成一條細縫，畫家禁不住蹲下身來轉頭仰
視，有如以管窺天，千變萬化的奇石峭壁突然開朗了。他剎時靈光一現，

圖9　呂基正，〈奇萊初雪〉，油彩、畫布，80×117cm，1961，私人收藏。

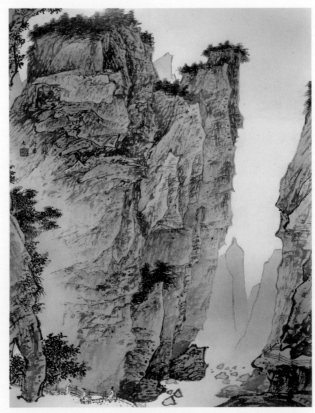

圖10　江兆申，〈燕口外闕〉(《花蓮記遊》畫冊)，水墨淡彩、紙，
24.8×33.7cm，1968，私人收藏。

用剛中有柔的側鋒筆法輕柔細緻地表現他的體會，完成〈燕口外闕〉（圖10）。這個難忘的經歷讓他晚年提早退休，在埔里鯉魚潭旁，以中央山脈為背屏，規劃理想家園，享盡臺灣山水的精華。有一年冬天日暮時分，他車行路過南投山間，峰迴路轉，人煙稀少，無意間看見通往八通關古道的入口旁兀立著一株白梅老樹，啟發他畫出〈八通關〉的閒散自在桃花源意境（圖版見頁75）。畫中山脈拔地而起，左右相接，氣勢磅礴，畫家慢慢地用軟筆層層暈染詩意，天地間唯有白梅與紅葉相看兩不厭。

拜師江兆申的許郭璜，退休後長期居住花蓮美崙，早期琢磨立霧溪澗歲月刻劃的蒼勁巨石，聆聽水聲潺潺湲湲，時間久了，彷彿領悟出更具活潑生機的大自然訊息，石頭與溪水迴旋纏繞，孕育著無窮無盡的生命活力（〈蒼巖磊礐〉，圖版見頁81）。

從立霧溪險峻陡峭的高峰峽谷，體會到宇宙莊嚴天地可貴，領略到遺世卓絕獨立精神的，還有劉啟祥。二戰結束，臺灣西畫家渡過一段困頓的日子後，也紛紛走向山林深處，吸收大自然正面積極的生命力。劉啟祥像許多南部畫家，戰後面臨大環境蕭條與文化貧瘠的困境，1950年代曾帶領大家庭隱居高雄大樹鄉，堅毅地務農養家。經過十多年，他終於放下鋤頭，積極走入阿里山、玉山寫生。遠離世俗塵囂，登高親近神祕奇偉的山林，這裡的歲月動輒成千成萬年，甚至也有上億年生命記憶的岩石，讓他領會自我的渺小與卑微。1970年代初，劉啟祥創作一系列太魯閣畫作。遠方主峰沐浴在金黃色的陽光下，兩側峽谷明暗對比分明，氣勢壯闊（〈太魯閣峽谷〉，圖版見頁65）。由此靈感再度出發，他的創作語言更為開朗，變得簡練有力。故而當他描繪女兒的坐姿畫像，同樣出現偉然獨立於天地之間的健碩形象，兼具莊重與優雅之美（〈戴帽紅衣女〉，圖11）。

帶著畫筆上山下海

對於傳統山水畫而言，崇山峻嶺是重點，比較生疏於描繪水的生命力。在阿里山山腳下長大的林玉山始終喜愛戶外寫生，既可以鍛鍊體力，更能感受自然萬物在季節中的細膩變化。雖然戰後他以寫生花鳥、老虎畫等聞名，但他一直沒有放棄上山下海尋找入畫題材。東北角濱海公路一帶是他晚年經常寫生的地方，特別是60年代曾造訪龜山島，那種如化外孤島的體驗，令他難忘，呈現在〈龜山遙望〉之中（圖版見頁78）：暮色低垂，藍色海面上，蒼綠的岩石上白色激盪的浪濤，點亮了整個畫面。畫家用三

段旋律描寫海水，近景海水迴流，節奏和緩分明；中景浪濤沖擊岩石，澎湃洶湧；遠景在一群海鷗的引導下，平靜的藍色洋流召喚著遠方地平線上模糊的龜山島。

　　另外一位上山下海去寫生的畫家是李賢文。他曾奉獻二十五年青春，擔任《雄獅美術》月刊發行人工作，中年毅然放下，帶著畫筆走進高山海邊，聆聽大自然的聲音，記錄、描繪耳目所見。「登山只為了謙卑地向大自然學習」[17]，用這句話來形容他最適當不過。李賢文走遍東部原始山林及蘭嶼等地，記錄生活於其間的動植物和族群部落生態。近年來在臺灣最南端的屏東大武山，接觸到魯凱族人撲朔迷離的雲豹傳說，令他深深著迷。自然、動物與人類之間相互倚賴，護生共命的美麗故事感動了畫家。他屢次拜訪重建部落文化的耆老，傾聽族人傳唱的故事，並且重裝攀登三千多公尺高的北大武山，沿路記錄雲豹可能的足跡。雲豹雖然只留下美麗的毛皮，牠的精神永遠屬於魯凱族，也屬於臺灣的文化記憶，真實可信。藉著畫家的耐心描繪，雲豹在大地之間展現了無窮的生機，保護族人也保護臺灣的生態文化（圖版見頁89）。

回歸海洋的懷抱

　　1920年代，顏水龍剛從東京美術學校畢業時，在臺灣找不到工作，他曾夢想要上山為原住民服務，向原住民學習。此心願沒有達成。不過，當他從巴黎留學回來後，1935年夏天受邀參與臺灣博覽會籌備工作，因而有一筆經費，獨自乘船到蘭嶼停留十天。他宛如人類學家，事先做好功課，現場觀察翔實記錄。[18] 可惜這趟旅行創作的大幅油畫都沒有保存下來。自此，終其一生，他與蘭嶼達悟族以及屏東三地門排灣族人，建立了長期友誼。1975年的經典之作〈蘭嶼印象〉（圖12），用拼板舟表現達悟族的海洋藝術文化，拼板舟簡化成如同左右輕輕交叉的雙手，溫柔地捧著象徵船眼睛的圓形圖騰，近景三角圖案既是平靜的海波也是無垠大地，溫暖明亮的日與月同時照耀，保護著天地與族人。顏水龍珍惜、愛護達悟族海洋文化的心願將在第十章「風景與社會」再次探討。

　　還有一位從小在海邊長大的藝術家拉黑子‧達立夫，出生於貧窮的花蓮豐濱鄉港口村部落，國中畢業就北上，曾在建築工地謀生，也曾從高雄港出發前往澳洲，隨遠洋漁船航向遠方，擴大了他的海洋視野。後來他決定到裝潢公司當學徒，靠勤奮自學很快成為室內設計師，變身為成功的

圖12　顏水龍，〈蘭嶼印象〉，油彩、畫布，81×100cm，1975，私人收藏，中央研究院臺灣史研究所檔案館提供。

白領階級。然而，他對客戶、同業隱瞞自己的出身，無法面對父母，內心不斷自責，過著痛苦的雙軌生活。一次去日本旅行，在奈良附近的天理大學博物館，第一次看到族人的文物受到認真看待和珍藏研究，內心震撼不已，決定放棄臺北的事業，回歸原鄉。

拉黑子在不斷翻轉的人生過程中，覺悟到自我與族群認同的危機，然而回鄉的路並不容易，他謙卑地放空自己向山海學習，向部落長老請教，祈請部落傳統的山海祖靈保護。拉黑子長時間行走於山林與海邊之間，腳底下破碎的舊陶片逐漸讓他體驗族人被遺忘的文化傳統。他撿拾陶片，揣想陶甕的形與神。陶器不僅是食器，也是祭祀祖靈的媒介，傳統製作陶器的女性是部落文化的核心生產者。拉黑子時時不忘以族語唱誦對山海祖靈的崇敬，他也不忘部落老頭目的教導；老頭目逝世前叮囑他族人非常重視女性：「我最難過的事情，我們非常重視女性。為什麼我們的女兒嫁給漢人，名字會冠夫姓？我們的女兒嫁出去以後，阿美族的人就好像少了一半。」[19]

阿美族人以海維生，每年必然造訪東臺灣的颱風既帶來毀滅，也是恩賜重生的力量。颱風洗滌山林萬物，包括人類的心靈，並且帶來豐富的漂流物。[20]拉黑子看到海邊堆滿刻劃歲月的漂流木，認為這是海洋帶給族人的禮物。〈Atomo 的女兒〉（圖版見頁 83）就是利用廢棄漂流木優雅的弧線造型，喚起陶甕的記憶，也讓人想像充滿生命力的女性，表現族人尊重女性文化母體的傳統。

拉黑子利用漂流木創作的雕塑不會忘記以海洋為歸屬，向海洋致敬。然而近年來漂流木創作蔚為風氣，有些人迷失於木頭的價值。當漂流木成為搶手雕塑材料後，拉黑子轉而向南走到臺東、臺南，撿拾海邊廢棄物：夾腳拖、塑膠碎片，尼龍繩等等，隨手寫下田野紀錄，回到工作室慢慢觀察後創作，化腐朽為神奇。

2018 年的作品〈島嶼之影〉（圖 13）是利用被遺棄在海邊糾纏成團的漁線，耐心解開後重新緊緊纏繞在廢棄的鐵絲、鋼絲上，成為八個線形網狀的透空人形，圍繞著位於中心的臺灣造型。拉黑子說，這個纏繞的過程，就像是纏繞在自己的肉身上，同時也想像漁線纏繞在魚身、礁岩、珊瑚上造成的痛苦。人形色彩繽紛代表族人穿著正式的服飾，在海邊進行祖靈祭典。拉黑子的創作轉化負面現實成為正面的能量，他不必尖銳抗議人們愚昧無知製造的海洋垃圾，而是專注、深層地修復海洋文化之美，提醒我們與山林海洋循環共生，守護我們對海洋的永恆記憶。

圖13　拉黑子·達立夫，〈島嶼之影〉，海廢（尼龍漁線、水泥磚）、鋼筋、木，裝置空間尺寸依設置而定，
2018，交通部觀光局東部海岸國家風景區管理處典藏，顏霖沼拍攝。

重返家園淨化生命

　　有些人幻想自己一生居無定所，不停地漂流，也可以逍遙自在。然而
銘刻心靈的成長，往往是在重返家園，面對企圖逃避的內在自我，甚至
低下頭與父老輩大和解的那一刻，無限的愛與包容自然湧現。任何時候都
不嫌晚。江賢二早年從師大美術系畢業後便遠離臺灣畫壇，約三十年時間
旅居歐美關門閉戶地創作，暗夜獨自探索生命的極限，沉浸在虛無與悲
愴中。1995年畫家因為年邁父親受傷臥床而返回臺北照顧，意外地在市
民的日常生活中發現前所未見的靈感，創作風格也一再轉折昇華，展現無
限強大而溫柔的能量。2007年他在臺東金樽海岸建築工作室，面對一望
無際的太平洋，太陽每天發光發亮，周而復始，提供他無限的創作能量。
畫家放棄畫筆與畫刀，直接讓油彩在大塊畫布上流動、奔騰，燦爛而多
彩，彷彿自然與人之間的和諧共鳴。他的創作靈感源源不絕，超巨幅《臺
灣山脈》系列、《比西里岸》系列、《金樽／春夏秋冬》四聯作（圖版見頁
283、285-287），就像是回顧一生對於永恆之美、淨化生命的追求。四季
變化的樂曲由含蓄燦爛轉深沉，時而激昂壯闊，歌頌臺灣山海，也祝福宇
宙，展現出人與自然和諧共生的命運。

1. 《漂流》，劉啟稜導演，公視，2018，http://viewpoint.pts.org.tw/ptsdoc_video/%e6%bc%82%e6%b5%81/。

2. 邱函妮，〈陳植棋，《淡水風景》〉，《不朽的青春——臺灣美術再發現》(臺北市：北師美術館，2020)，頁40-41。

3. 拉斯金也是水彩畫家，1869至1884年任教牛津大學，研究文藝復興時期的美術與建築，推崇前拉菲爾畫派與浪漫主義畫家泰納 (J. M. W. Turner，1775-1851)，著作等身，尤其 *The Modern Painters* 五冊 (1843-1860) 影響後世頗巨。參見石橋美術館等編集，*John Ruskin and Victorian Art* (東京：ラスキン展委員會，1993)。

4. 志賀重昂著、近藤信行校訂，《日本風景論》(東京：岩波文庫，1999)，頁326。參見：顏娟英，〈近代臺灣風景觀的建構〉，《國立臺灣大學美術史研究集刊》第9期 (2000.09)，頁179-206。

5. 沼井鐵太郎著、吳永華譯，《臺灣登山小史》(臺中市：晨星，1997)；原文初刊於《山岳》，1933。沼井鐵太郎1925至1936年活躍於臺灣登山界，關於他的許多登山報導著作中譯，參閱「西勢潭157縣道」部落格，https://blog.xuite.net/ayensanshiro/twblog/586232725，2021年5月15日瀏覽。

6. 林玫君，《臺灣登山一百年》(臺北市：玉山社，2008)，頁80-82。

7. 沼井鐵太郎，《臺灣登山小史》，頁119。

8. 劉錡豫，〈【不朽的青春】日本、臺灣與法國：山岳畫家那須雅城的青春與夢想〉，「漫遊藝術史」部落格，2020年9月3日，https://arthistorystrolls.com/2020/09/03/。

9. 黃琪惠，〈那須雅城，《新高山之圖》〉，《不朽的青春——臺灣美術再發現》，頁188-189。

10. 顏娟英，《水彩・紫瀾・石川欽一郎》(臺北市：雄獅，2005)，頁26、31-33。

11. 〈南投蕃界寫生畫の獻上〉，《臺灣日日新報》，1909年7月24日；〈叡感の生蕃寫生畫〉，同報，1909年8月29日；〈亞鉛歐鐵——蕃畫進覽〉，同報漢文版，1909年9月1日。石川欽一郎，〈塔塔加的回憶〉(タッタカの思出)，《臺灣時報》，1929年11月，中譯見顏娟英，《風景心境：臺灣近代美術文獻導讀》上冊 (臺北市：雄獅，2001)，頁42-48。「南方作為相遇之所」，高美館25週年館慶特展，2019.10.26-2022.05.08，「你哥影視社」的藝術家蘇育賢等與「南部美術協會」會友，重尋石川欽一郎此行的足跡，確定塔塔加 (音譯) 實際地點為立鷹山；參見高雄市立美術館官網：南方作為相遇之所。

12. 書陵部所藏資料目錄・畫像公開システム；劉錡豫，〈來自國境之南的禮物：談日本皇室收藏的臺灣美術〉，「漫遊藝術史」部落格，2021年8月20日，https://arthistorystrolls.com/2021/08/20。不過，現存這五幅畫作並非描繪立鷹山 (塔塔加) 而是大剳崁隘勇線，往李棟山頂大炮臺方向沿途寫生之作，感謝王淑津與黃智偉兩位仔細的考證。

13. 石川欽一郎，〈臺灣的山水〉(臺湾の山水)，《臺灣時報》，1932年7月，中譯見《風景心境》上冊，頁53。

14. 鹽月桃甫，〈臺灣的山水〉(臺湾の山水)，《臺灣時報》，1938年1月，中譯見《風景心境》上冊，頁73-76。

15. 三之丸尚藏館編，《名所絵から風景画へ——情景との対話》(東京：三之丸尚藏館，2017)，轉引自劉錡豫，〈來自國境之南的禮物：談日本皇室收藏的臺灣美術〉，「漫遊藝術史」部落格。

16. 沼井鐵太郎，〈臺灣の山岳漫談〉，《山岳》第28年 (1933) 第一號，引自〈南十字星的漂泊——兒島勘次〉，「西勢潭157縣道」部落格，https://blog.xuite.net/ayensanshiro/twblog/588892834，2021年5月29日瀏覽。

17. 引用臺灣專業登山奇才黃德雄 (1953-2008) 的話，〈登山者的告白——黃德雄〉，《福爾摩沙的指環》第3集第4幕，公視，2015年3月24日，https://www.youtube.com/watch?v=5H-LRcKc-Bo。

18. 顏水龍文、圖，〈原始境 紅頭嶼的風物〉，《週刊朝日》第28卷11號 (1935.09.08)。參見《走進公眾・美化臺灣：顏水龍》展覽圖錄 (臺北市：臺北市立美術館，2012)，頁374-381。

19. 拉黑子・達立夫，《混濁》(臺北市：麥田，2006)。

20. 徐蘊康，〈從漂流木到颱風計畫——談拉黑子的藝術〉，拉黑子・達立夫 Rahic Talif 網站，https://rahictalif.com/press/criticism/，2021年9月20日瀏覽。

鄉原古統（1887-1965）
臺灣山海屏風－內太魯閣

水墨、紙，175.3×61.6cm（×12），1935
第九回臺灣美術展覽會參展
臺北市立美術館典藏

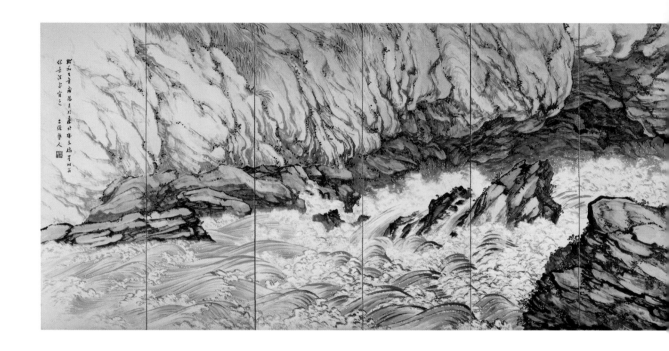

鄉原古統，出生於日本長野，1907年進東京美術學校師範科。1917年來臺任教於臺中中學校。1920年12月轉任臺北女子高等普通學校（後改制為第三高女）美術老師，盡心培養臺籍學生。鄉原在臺灣度過三十至五十歲的人生精華歲月，他細緻地記錄臺灣亞熱帶的花草林木，以及臺北新興的城市風光。行有餘力之時四處旅行寫生，以大氣魄展現臺灣山川、河海、森林與奇石的磅礴氣勢。

　　鄉原古統從1930年開始，推出他描繪臺灣山海奇景的大尺幅單色水墨巨作，在臺展展出。六曲一雙（六扇一對）

的〈臺灣山海屏風──能高大觀〉是第一件成品，畫面是具有地標意義的能高連峰。1931年的〈臺灣山海屏風－北關怒濤〉則是東北海岸獨特的「單面山」壯闊海景。1934年〈臺灣山海屏風－木靈〉以阿里山千年神木為主題。

　　鄉原古統與鹽月桃甫是東京美術學校的校友，1920年代曾不只一次結伴經由宜蘭蘇澳、花蓮清水斷崖到臺東旅行。鄉原古統看到1927年加藤紫軒入選臺展的〈太魯閣峽〉，頗為傾慕，他在1936年的〈臺灣美術展十週年所感〉中回憶：「加藤紫軒君，深入當時連臺灣

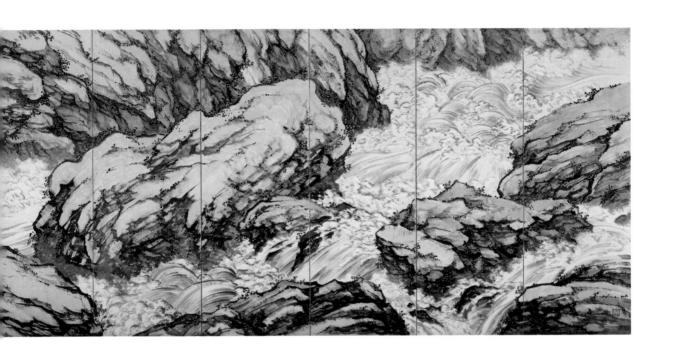

在地人都很少知道的天下絕勝太魯閣峽谷，將其景致都收入寫生帖內，並且常常向我們展示，令人稱羨。」1935年鄉原古統離臺前最後一次任臺展評審，他以〈臺灣山海屏風－內太魯閣〉參展第九回臺展，以華麗又最有意義的方式告別了《臺灣山海屏風》系列。

〈臺灣山海屏風－內太魯閣〉描寫立霧溪經過內太魯閣峽，湍流急奔下切浚谷的畫面。峽谷岩壁在重重筆墨線條的律動皴染之下，營造出特殊節理紋路，長弧形動勢的流暢運筆，帶出激流奔騰的方向。據說鄉原古統曾特別將此作運

至第三高女體育場內，搬來梯子時上時下觀察修改。這位日籍畫家透過寫生及嚴謹畫風，對於美麗之島臺灣，投注了真誠的凝望與讚嘆。

1946年六十歲的鄉原古統搬回長野鹽尻故居，1948年他特別選擇了〈臺灣山海屏風－內太魯閣〉敷彩上色，送件參加由長野廣丘村藝文人士所籌辦的「文化祭」，鄉原古統擅於繪畫的聲名這才傳遍故里。而這件具有承先啟後特殊意義的作品，也於2000年回歸臺灣藝壇。

許深州（1918-2005）
山路

膠彩、紙，82.5×56.6cm，1967
國立臺灣美術館典藏

許深州出生於桃園埔子佃農之家，原名柯進，戰後恢復許姓。他就讀公學校時受到石川欽一郎學生簡綽然（1903-1993）的美術啟蒙，對繪畫產生濃厚興趣。1936年臺北中學畢業後，一面在桃園街役場（鎮公所）工作，一面進入呂鐵州主持的南溟繪畫研究所學習東洋畫，老師為他取了「深州」的別號。同年他即以〈麵包樹〉入選第十回臺展，可見其傑出的學習能力。後續他接連入選1938至1942年總共五回府展。1944年他擔任臺北中學圖畫科教師。戰後陸續任教於臺北市立女子中學與省立桃園高中，直到1980年退休。1946年省展開辦，許深州以〈觀猴圖〉獲得國畫部特選一席（長官賞），此後接連獲特選並得獎，1950年晉升為省展免審查，1956年擔任省展國畫部評審委員。許深州也積極參加畫會的展覽活動，如臺陽美術協會、青雲美術會、臺灣膠彩畫協會、綠水畫會等。個性溫厚篤實的他，善用有限的時間勤奮作畫，生平舉辦多次個展。

日治時期許深州的創作承繼呂鐵州精緻寫實的花鳥畫風，戰後初期他受到陳進創作時代美人畫的啟發，描繪反映社會風俗的女性人物畫。中年以後許深州受到好友呂基正熱愛登山與寫生山岳的感召，經常與他結伴登山寫生。1950年代後期許深州開始在美展中展出山岳畫，持續為臺灣山岳造形直到晚年，並融入水墨畫技法或西畫潮流，不僅表現各大山岳的特色與精神，而且為山岳膠彩畫開創新穎的畫風。

許深州這幅創作於1967年的〈山路〉，描繪他任教的桃園高中附近的虎頭山風景。當時的虎頭山尚未開發成森林遊憩公園，仍是純樸的天然美景。畫中採取移動的視點，沿著土黃色路徑與褐色山壁蜿蜒向上推移，與深綠色山稜交錯，直達灰藍色的天際，具有高空俯瞰的效果。山巒與山壁肌理粗獷穩重，搭配幾何簡要的構圖形式，並省略山林細節的處理，整體深具遼闊雄壯的氣勢。畫中山岳岩面營造粗礪厚重的質感，接近西畫效果，不同於他其他畫作是運用水墨，淋漓描繪煙雲飄渺深山的空靈感。此作反映許深州受到1960年代流行幾何抽象或半抽象的畫風影響，運用在膠彩畫的表現深具創意，可說是他的山岳繪畫代表作之一。（**黃琪惠**）

劉啟祥（1910-1998）
太魯閣峽谷

油彩、畫布，117×73cm，1972
高雄市立美術館典藏

二戰結束後，旅居東京、巴黎二十三年的劉啟祥下決心捨離他所熟悉的繁華都會生活，帶領妻兒一家五口返回臺南柳營，為耕耘文化貧瘠的故鄉而獻身。他在東京持續參加知名的二科會展覽，已正式成為會員，並自組小團體畫會定期發表畫作，返臺後卻與東京畫壇完全失去聯絡。

1948年在畫友的召喚下，畫家遷居高雄，不久，妻子雪子不幸病逝，繼娶陳金蓮。當時南部沒有展覽場所與藝術市場，大專院校更缺乏美術系，令畫家難以自立。劉啟祥不改初衷，與幾位業餘畫友共同成立美術研究會，也在高雄市區設立「啟祥美術研究所」，讓有志者免費學習。

為了讓子女在鄉野自然成長，同時兼顧生計，1954年，劉啟祥舉家遷移到大樹鄉小坪頂高屏溪水源地旁，建築寬敞明亮的畫室兼住家，四周是魚池與濃密的果樹林，規劃著將來建設成美術園區的心願。大約十餘年間，畫家夫妻每日勤奮地拿起鋤頭，揮汗彎腰照顧鳳梨、樹薯等作物。但是躬耕養家的理想畢竟難敵農產價格的低賤，劉啟祥開始

在臺南、高雄各校兼課，並與畫友上山下海寫生，進入他創作的高峰期。

相較於1939年〈畫室〉（參見上冊第四章）多重視線與細膩流轉的想像，這幅〈太魯閣峽谷〉顯得極為莊重雄偉而氣魄非凡。從舊靳珩橋上往燕子口看去，遠方山頭被陽光照耀得閃爍發光，倒映水面。背對陽光的峽谷右側，山壁矗立天際，植被繁茂卻緻密堅硬而顯陰暗沉重。左側則間接受光，在畫家渾厚的筆勢下，圓石累累，明朗鬆動而貼近畫面。兩者色調明暗對比強烈。遠方的主峰有如戴黃冠的白色大鵬鳥凌空展翅穩穩降落，近景兩側山峯挾峙，右側是嚴謹武備的侍衛，左側則是活潑輕快的侍童，共同為主峰開闢出純淨明朗的溪流道路。三面直壁表現各有千秋，卻又相輔相成，氣勢連貫，直上天霄。

1972至1974年間，劉啟祥反覆創作一系列太魯閣畫作。性格溫和的畫家在觀察大自然的過程中，發掘出臺灣古老岩層歷經劇烈變化而提煉出的莊嚴生命力，自此他的畫刀更為粗獷有力，構圖完整而沉穩自信。（顏娟英）

陳德旺 (1910-1984)
觀音山

油彩、畫布，46×53.7cm，1974
呂雲麟紀念美術館收藏

> 我在十幾歲時，把名利就已經看淡了，一張畫擺在那裡，這裡點幾點，那裡點幾點，看看它會變成怎樣，自己覺得有趣，也不想把它畫完。
>
> ——陳德旺，1980.12.31

陳德旺出身大稻埕殷實商家，就讀臺北一中時，由於親友建議，輟學前往中國遊學，半年後返臺，依舊逍遙地遊蕩，隨意畫圖。1929年夏，他進入倪蔣懷成立的洋畫研究所，受教於石川欽一郎，這才發現生命的志趣，年底即赴東京學畫。他不在乎社會名利，又受到留歐前衛畫家啟發，不屑於美術學校的訓練，選擇自在出入於畫塾與美術館，隨緣親近知名畫家。這時他尚不排斥展覽會，入選臺府展與臺陽展多次，風格偏向印象派。1937年與當時畫壇新秀呂基正等共同創立「行動洋畫集團」（MOUVE），次年春在臺北正式展出，受畫壇高度矚目。1941年底畫家返臺後便淡出畫壇。1950年代初，曾短暫參加團體展，隨即退出，遠離畫壇紛擾。

畫家定居三重市陋巷，瘦骨嶙峋的他，為了生活勉強在中學任教約二十年，更多時間窩居在陰暗的室內。他生活頹廢，追求藝術的態度卻很嚴肅，從早到晚，泡茶、抽菸、創作。晚上一邊喝酒，一邊翻閱西洋美術大師畫冊，繼續與他們對話，尤其心儀塞尚（Paul Cézanne，1839-1906）、波納爾（Pierre Bonnard，1867-1947）等隱居鄉間的孤獨創作者。他很少出門寫生，而是重複創作固定的題材，大致完成時便停筆，慢慢看，一點點改，畫面變成極簡約的光影變化。

陳德旺的創作沒有世俗面，而是構圖與色彩、光線的探討。他一生從未舉辦個展，作品既不賣也不需要完成，所以沒有簽名。風景有三個主要題材：觀音山、三重街巷與有樹的風景，既是記憶符碼，也都在他的身邊。對於畫家，造型單純的觀音山宛如塞尚著名的繪畫主題「聖維克多山」，是大自然賜給他的恩典，讓他研究如何以樸素的構圖再現山脈永恆莊嚴的生命。他的觀音山系列作品約有二十七件，1974年的這幅在藏家也是朋友的請求下，忍痛割愛。

澄淨如湖水的天空下，藍得發紫的觀音山色彩層層疊疊，如礦石般發光，映照著淡水河與岸邊泊孤舟的寂靜大地。全幅筆觸溫潤，穩重靜謐的意境蘊藏著畫家虔敬的精神。**（顏娟英）**

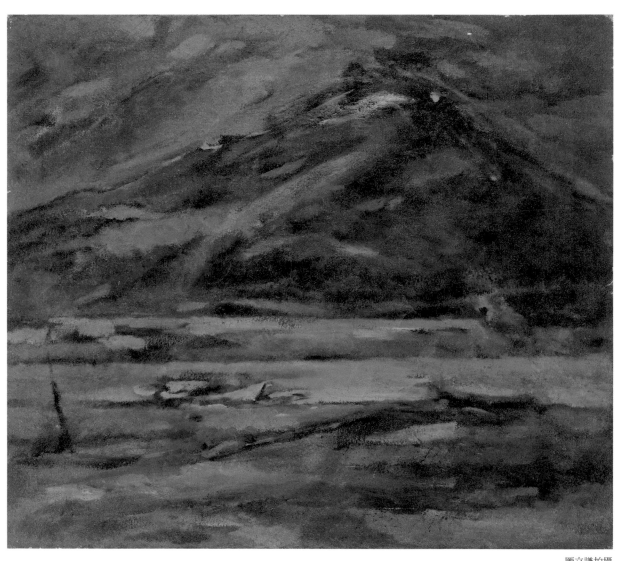

厲立謙拍攝

呂基正（1914-1990）
南山雄姿

油彩、畫布，72.5×90.3cm，1973
第二十七屆臺灣省全省美術展覽會參展
國立臺灣美術館典藏

> 登山不一定要登到頂峰才罷手，人的心靈應隨著山巒的變化而起伏，觀賞視野雄闊的山巔，使本身與山岳交融昇華，達到山、人合一的最高境界。
>
> ——呂基正，1981.08

1937年9月，臺北大稻埕有五位年輕畫家共同組織一個美術研究會：行動洋畫集團（MOUVE），宣稱要「創造明日的繪畫」，他們是呂基正、陳德旺、張萬傳、洪瑞麟與陳春德。這幾位時髦商圈的青年，對藝術前程充滿信心，嚮往前衛自由的畫風，留學日本時都不進入東京美術學校，而選擇私立學校或畫塾，自在地創作。次年3月於教育會館（今二二八國家紀念館）首次展出，可惜因為中日戰爭影響，畫會有如彗星，一閃即逝。

呂基正因為家族經營貿易，在廈門、臺北與神戶三地各有據點，1931年他前往關西神戶港習畫，師事今井朝路（1896-1951）與獨立美術協會的伊藤廉（1898-1983）等。之後轉往東京學習一年，奠定他簡約而豪放地速寫人物、風景的功力。旅居神戶時期，畫家喜愛登山健身。終戰後，務實勤奮與爽朗的個性，加上速寫的才能，引領他進入編譯館和博物館工作。在登山不開放的年代，他隨著人類學家深入山區調查、記錄，歷練出深厚的登山經驗與愛好。

畫家1950年代開始集中精力登山創作，他經常邀請好友同行或獨聘原住民陪同上山，反覆琢磨山脈開闊、粗獷與神祕細緻之美。早期描繪的山峰極為險峻，配合雲海動態起伏，雄偉奔放，氣勢逼人。進入70年代後，構圖顯得溫和穩重，山勢趨於和緩，色彩明亮，裝飾華麗。

這幅畫曾於1974年1月參加省展，主題南湖大山，地形變化大，攀登難度高。畫家的視角直接飛上雲層，重點表現山脈筋骨的走勢，前山體態渾厚磅礴，右後方山群則高聳直立，層層疊疊推擠而來。太陽升起的瞬間，白雲同時從山腳下的溪谷湧上來，金色、橘色光輝遍灑天地。山脈融進了畫家的心靈，他屏住呼吸，將顫動不已的驚嘆轉換成厚塗的金色、白色與黃色顏料，填滿畫幅，寧靜冷冽的山林彷彿只聽見畫刀快速揮動的聲音，為雄偉厚重的南湖大山添增了閃爍而神祕的觸感。（**顏娟英**）

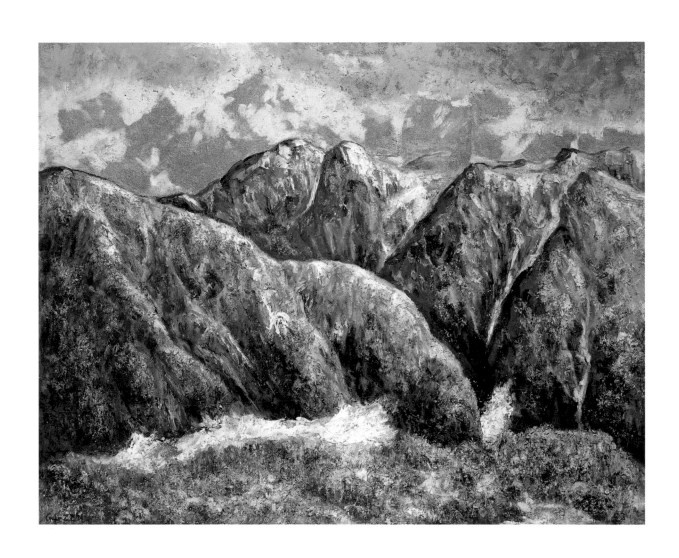

呂基正（1914-1990）
椰子鄉村

油彩、畫布，72.7×91cm，1983
私人收藏

1914年，呂基正出生於臺北大稻埕，父親許家爐（1880-1922）為福建南安人，年輕時渡海來臺，在臺北、廈門、神戶之間從事商業貿易而致富。呂基正七歲時，因父親病重，舉家遷返廈門，他曾就讀廈門繪畫學院，十七歲至神戶習畫。呂基正戰前活躍於神戶、東京、廈門和臺灣，參加各地的美術展覽會與美術團體，戰後來臺定居。擅長人物、風景畫的呂基正，來臺後足跡遍及臺灣高山，四十年間創作無數的山岳繪畫，成為著名的「山岳畫家」。

呂基正雖以山岳畫聞名，也創作了不少優美的風景畫。本件作品是他晚年代表作之一，描繪的是椰影搖曳、碧海藍天的南國風光。畫家以綠和黃色調描繪前景的大片草地，用快速運筆的黑和褐色線條暗示出地面的起伏。在廣袤的草坡與湛藍海水之間，點綴著錯落有致的房舍與教堂，褐瓦白牆的房屋與椰子樹營造出畫面的韻律感。小鎮後方是大海，海水以碧綠、寶藍等不同的藍色調分層描繪，海面上有幾道混著白色顏料的粉藍色線條，表現出往岸邊緩緩前進的海浪。相較於安穩的大地，天空的表現頗為戲劇性：太陽從雲的後方照射出金色光芒，陽光灑在草地上，與海面相連接的天空也映照出鵝黃色的光輝。畫家以畫刀流利描繪出雲朵與天空的樣貌，塑造出畫面的動態感。在觀賞作品時我們會不知不覺被吸引入畫面當中，呼喚出已然忘卻、被俗世凡塵遮蔽的大自然美好體驗。

對照畫作所根據的速寫，可知作者在繪製油畫時，有意正確還原速寫當時見到的風景。不過速寫雖有輔助功能，對風景的再現最主要還是依靠畫家的記憶力，特別是色彩與氣氛。此外，也可見到畫家會依構圖等需要，做一些改變。例如，椰子樹的位置調整到房屋的後方，而原本白色平頂的教堂改成尖塔造型的灰色教堂建築，這除了是在造型上增添趣味之外，或許也有強調建築屬性的意圖。從速寫中的教堂建築，以及畫作中呈現的地理環境等因素，推測本件作品描繪的可能是墾丁大灣附近的風景。（**邱函妮**）

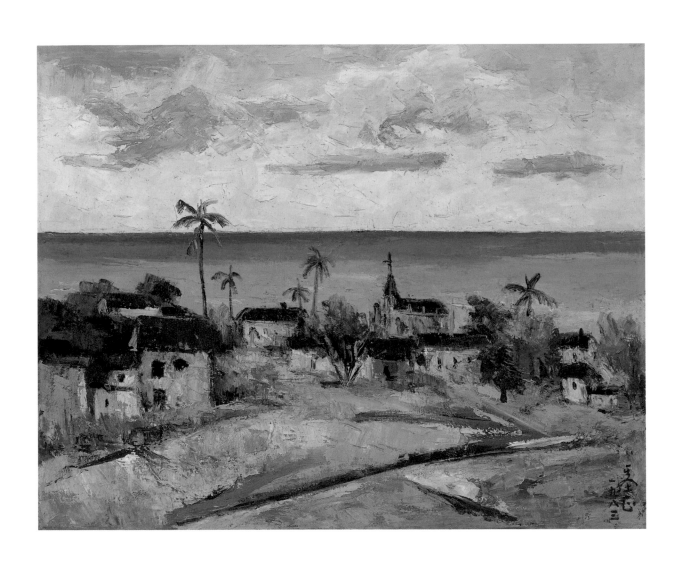

馬白水（1909-2003）
玉山積雪

水彩、紙，244×427cm，1989
國立臺灣美術館典藏

創作於1989年的〈玉山積雪〉為馬白水晚期風格作品，使用十四塊畫面拼湊而成。裝裱方式將畫面分開，強化其氣勢磅礴外，更呈現出多點透視的特色。畫面全以冷色調表現，左方雲海與山谷在彩墨的暈染下不見交界之處，反映高山的冷冽與幽暗。山後的紫色天空，是馬白水處理遠方光影的常用方式。因作品裝裱配置的分割方式，讓觀者可清楚得知本件作品前景占據全畫面的四分之一，藝術家使用雲海、松木和稀疏的枝葉作為襯托，對比出玉山的綿延與雄偉；同時在光照下的陰暗面以深、淺墨色的皴法描繪山形。這種皴法技術與前景配置青綠松木交織的構圖，可見藝術家嫻熟中國山水畫創作傳統的底蘊。另一方面，從右上至左下對角線以左的山脈，則大半以色塊來表現岩石與積雪的切面，強調景物的結構性。

1909年出生於中國遼寧的馬白水，因自小興趣與家中狀況而就讀遼寧師專。九一八事件爆發後，曾遷居北平與四川。戰後在上海工作，並至江南各地寫生。馬白水終其一生，作品多描繪各地的大山大海樣貌。居於中國時期的彩墨畫，用色仍以青、褐色為主，暈染的墨色疏密分明，下筆輕重有別，造成畫面上的節奏感。1948年冬季，馬白水心念臺灣風景而來到臺灣寫生，並舉辦「馬白水旅行寫生畫展」，深受當時大學生喜愛而受聘任教於師大。

來臺後，早年的淡雅用色轉為鮮豔輕快，彷彿在畫面上進行色彩調配的實驗。描繪臺灣的山脈景觀時，經常利用紫、綠、黃、紅等繽紛顏色，宛如野獸派的水彩畫。同時馬白水亦會將墨線與水彩結合，以皴法勾勒山脈肌理輪廓，再以大範圍的淡彩繪製群山的顏色。1975年退休移居美國後，馬白水對色塊的處理更加厚實，以線條表現山脈肌理的比例降低。

1989年的此作，便展現出馬白水的晚年風格。馬白水至美國後仍常以臺灣景色為主題作畫，即便身處他方，畫家依舊以筆下的絢爛色彩，讓留於心中的臺灣南國氣息，躍然紙上。**（郭懿萱）**

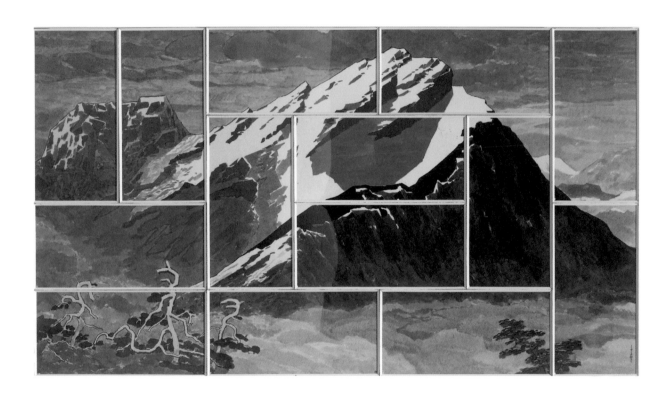

江兆申（1925-1996）
八通關

水墨淡彩、紙，146×75cm，1994
國立故宮博物院典藏

款識：癸酉年冬，看梅風櫃斗。途中高山急澗，有吊橋通兩山間。渡橋則山隨澗轉，石壁聳立，巖巖巍巍。八通關古道鑿石為磴，穿石竇而出。山之麓有白梅一株，疏影暗香，高峻之甚。巖旁大樹葉多零落，而背山則叢林茂密，濃翠如盛夏。此景疑惟炎方有之，然而亦不（亦）易遇也。度石竇則為土山，密竹凝翠，一徑在竹叢，穿山脊而去，行人當不由此道。甲戌三月寫此並記。茮原江兆申書。
鈐印：兆申茮原、雙菩提盦、行經處了無痕（陳宏勉刻）

畫幅左側畫家寫了一段文字，娓娓道來創作靈感。1993年冬到南投信義鄉風櫃斗，看滿山遍野數十里地的盛開白梅。老梅樹如盤龍繞枝，散花如漫天雪，風中香氣襲人，幾位朋友在樹下喝茶，談古說今，極為盡興。回家後筆墨淋漓畫出繁華似錦，枝椏交錯的〈風櫃斗〉（圖見頁76）。然而，在歸途車上驚鴻一瞥的景致縈繞心頭，經過數月沉吟，才完成此作。

畫家親切述說，出了風櫃斗，車行峰迴路轉，山高水更急，遠遠看到八通關東埔古道，鑿石為梯，穿石而出。遠處山腳下有一棵高大的白梅老樹，枝幹橫斜散發幽香。繞過去又見高峰，旁邊大樹紅葉飄零，山壁叢林卻是綠蔭濃密，儼然熱帶景象，這裡人跡罕至。

畫面暈染出溫潤恬淡的意境，天地間矗立著三四重山峰，各分陰陽向背，濃密枯淡不一。清冽的空氣中，白梅與零落的紅葉遙相對話，天色漸漸黯淡，古道小徑更顯蕭瑟。相較於喧譁富貴的梅花林，這裡更像閒散自在的桃源仙境。

江兆申安徽歙縣人，自幼隨父母學書法，習四書五經，並隨興畫畫。不意十一歲時，家道中落，遂刻印、抄書貼補家用。1949年與章圭娜結婚後來臺，輾轉任教於基隆、頭城與臺北。同時，拜溥心畬門下，堅持勤練書法、寫好詩文，繪畫自然而成的信念，雖生活艱困，讀書寫字持續不斷。1965年春中山堂個展，大受好評，獲推薦任職國立故宮博物院書畫處。1978年任故宮博物院副院長兼書畫處處長，嫻熟宋畫鑑定，特別欣賞明代文人畫家沈周與唐寅。創作上則融合古意、自然與創造新境界。

1991年退休，移居南投埔里，自築庭園。晚年與夫人攜弟子們遨遊四海，並且潛心創作，融合詩意與簡潔的筆法，化天地於胸襟，寫意境如自然。**（顏娟英）**

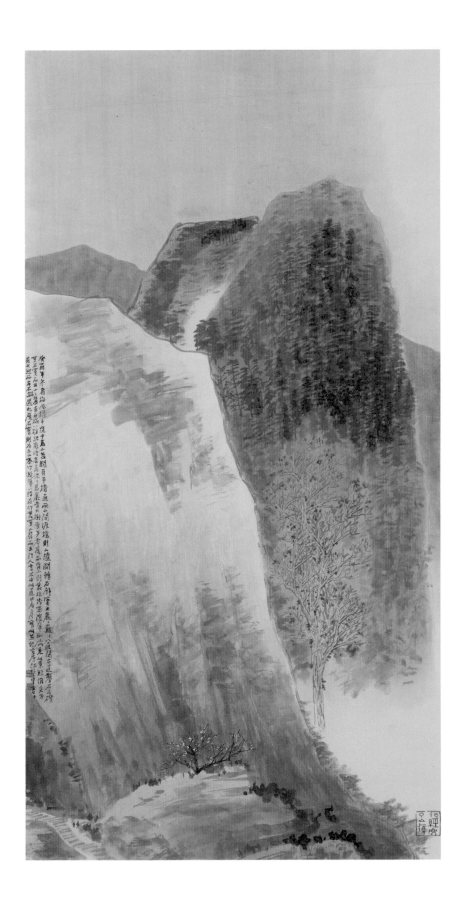

江兆申，〈風櫃斗〉，水墨淡彩、紙，146×75cm，1993，國立故宮博物院典藏。

林玉山（1907-2004）
龜山遙望

彩墨、紙，69.1×97.7cm，1995
國立臺灣美術館典藏
款識：龜山遙望滄溟外，銀浪滔天景色奇。歲次乙卯（亥）夏，桃城散人林玉山。
鈐印：玉山。桃城散人。

林玉山戰後（1950年）從嘉義移居臺北，次年應黃君璧（1898-1991）之邀，任教師院藝術系（師大美術系前身），教授花鳥課程。在國民黨政府推動復興中華文化的氛圍下，畫壇又興起傳統水墨畫與臨摹風氣，同時省展陷入正統國畫論爭，兼擅膠彩與水墨的林玉山身為省展國畫部審查員，在適時的場合表達臺灣畫家的立場，澄清日治時期臺灣東洋畫家創作的是具地方特色的「灣製畫」，而非日本畫。他並連結南朝齊、梁時期畫家謝赫的「六法論」，作為現代國畫創作的理論基礎，以身作則運用水墨實踐其寫生創作的理念，扮演溝通的橋梁者角色，讓臺灣東洋畫家在戰後國畫潮流的困境中能繼續前進。

林玉山力倡寫生，也發展膠彩、水墨並重的風格，成為畫壇公認擅長花鳥走獸的畫家。他的畫風從日治時期細膩描繪全景式的溫暖家園，轉變成創作局部的寫意花鳥畫，水牛圖像亦被老虎、猿猴取代，麻雀也與寒梅搭配，優雅細膩的鄉土情感不再是畫面表現的重點，轉而強調筆墨變化的韻味與詩畫意境。不過，畫家仍致力於寫生臺灣的山海風景，融合東西方繪畫的筆墨、光影與色彩表現，在現代水墨畫壇中獨樹一格。

這件創作於1995年的〈龜山遙望〉，是林玉山晚年代表作。此作品參考的寫生稿可溯及更早年代。1984年夏天他由家人陪同遊宜蘭，在龜山站觀海亭速寫海景，留下水墨稿。1993年他以此寫生稿完成〈風平浪靜〉（圖見頁79）：位於畫面中央的方硬巨石以橫線勾畫受潮侵蝕的痕跡，海面平靜無波，下方則是波濤衝擊形成些微白色浪潮。畫中沒有描繪戲劇性的強烈波浪，主要是呈現海面一望無際的平和穩定感。而這件〈龜山遙望〉則是描繪海浪洶湧澎湃與遠景的龜山島。左上方題款紀年寫著乙卯夏，但經過畫家的勘誤，其實是乙亥夏。畫中一條清晰的海平線劃分天空與海面，龜山島兀立於海平面上。畫面近景，海浪衝擊大小岩石，激起奔騰的浪花，海鷗盤旋其上。海浪筆觸纖細乾澀，如絲綢般透明。相對於前景波濤洶湧的熱鬧景象，遠處海平面上的龜山島處在灰暗的天空下，顯得孤寂、幽遠。（黃琪惠）

林玉山，〈風平浪靜〉，彩墨、紙，63.5×96.5 cm，1993，國立臺灣美術館典藏。

許郭璜（1950- ）
蒼巖磊犖

水墨淡彩、紙，141×79cm，2017
畫家自藏
款識：丁酉之春以玄許郭璜
鈐印：以玄，許郭璜。右上：清川帶長薄，左上：東湖，中：澄觀。

畫家出生於基隆，中學時開始學畫，國立藝專畢業後，因緣際會拜師江兆申，每日勤練書法與山水畫，從而相繼進入國泰美術館與故宮博物院書畫處任職。2004年退休，移居位在太魯閣國家公園與花東縱谷國家風景區之間的花蓮美崙，與世隔離，盡情倘佯於山海之間。

畫家長期浸淫於宋代以來的山水畫傳統，卻想用自己的腳步踏實地，接受花東特有山水的涵養，獨創不同的風貌。中國山水畫講究「可行，可望，不如可游」的境界。然而，山若可以輕鬆遊玩其中，必定是「大眾山」，或至少是多土質的緩坡，草木繁茂。例如，黃公望（1269-1354）的絕世名品〈富春山居圖〉，以柔軟的中鋒描寫連綿的土丘與水渚交替，人行木橋，舟行江岸，景致悠閒。臺灣花東則山海對峙，石灰岩的高山峻嶺多懸崖峭壁，登山者必得準備周全重裝上陣，戰戰兢兢，全力以赴。畫家最初也曾想像化作大冠鷲，吞吐天地之氣，隨著陡然拔起的山嶺，盤桓山巔與天際，因而創作出許多巨幅而高聳的松埔暮色或花東縱谷等。

近年來，畫家日常從容駐留山邊，靜看陡峭的峽谷開合迴轉，水霧飛濺，溪流激盪於纍纍岩石間，石壁上沖積出時間的皺褶，水石交響亙古未息。溪谷裡的巨石千姿百態，挺拔而堅毅，見證著千萬年來翻天覆地的劇烈造山運動。清澈水流為崇山峻嶺開闢出寬闊而活潑流轉的生命泉源，也洗滌了畫家的心靈。

畫家琢磨了近十年功夫，反覆沉澱，創作一系列作品，終於將傳統山水畫裡，中鋒頂立蒼巖巍峨的氣勢轉化為胸中的花蓮丘壑，水石迂迴交錯，構圖既豪邁穩重又清爽有致，親切而雋永。他彷彿坐在畫幅下方中央的巨石，俯視身邊溪水清涼緩緩繞過堆疊的石頭，在心中細細琢磨每顆石頭肌理蘊含的蒼勁歲月。水聲潺潺，觀者視線溯水而升高至遙遠的山巔，逐漸進入寧靜的忘我境界。畫面色彩與亮度極為簡約，全幅僅用石青與少量胡粉，畫家回歸沉靜的墨色本質，用排筆層疊出石頭的渾厚生命，又在石頭間隙留白，表現出光影變化的精妙。（**顏娟英**）

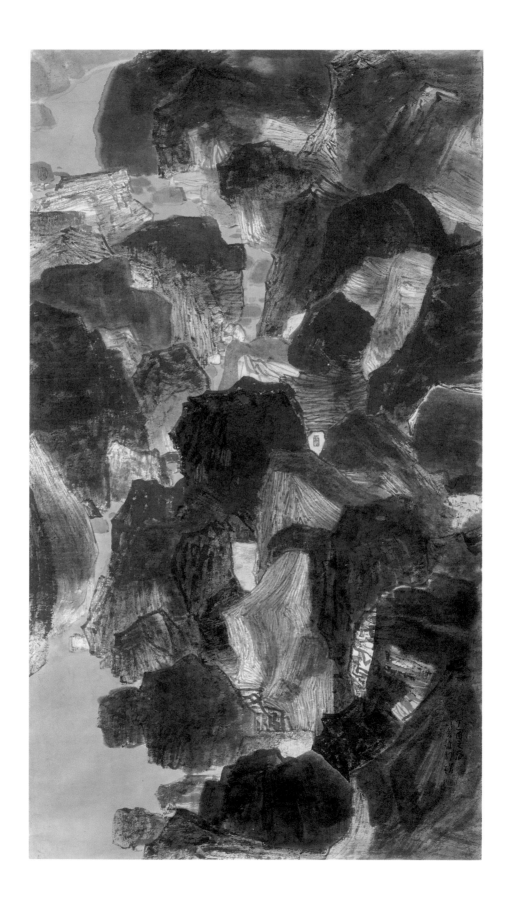

拉黑子‧達立夫 Rahic Talif（1962- ）
Atomo 的女兒

木雕，129×83×42cm，1998
藝術家自藏

眺望著海洋，回頭看山的稜線。

我站的是祖先曾經留下的位置。我的一步，踩到前人的腳印。

看到破碎的陶片，弧度好比是母親懷孕時的肚子。

我站的位置，不是母親的懷裡嗎？……

——拉黑子‧達立夫，《混濁》，頁159

拉黑子年少離家，跑過遠洋漁船，在臺北當過室內設計師，最終放棄事業回到家鄉——花蓮縣豐濱鄉阿美族部落港口村。他決心從零開始，找回自己最誠實的面貌，也找回群族的文化記憶。

當時他回到部落沒有地位，「也不知道要做什麼，一直走來走去。」拉黑子溯秀姑巒溪而上，徘徊山林海邊，撿拾地上的殘破陶片，跟著老頭目、老人家學習，為沒有文字的部落生活寫作田野紀錄，漢字與族語拼音並行。港口村曾出土新石器時代陶壺的破片，一直到1960年代都還有阿美族婦女擅長製作各種日常使用的陶器，如甕（atomo）、壺，以及祭酒用的杯。現在陶壺已不復見，沒人留意腳下殘碎的陶片，然而陶土來自這片古老的土地，也承載著阿美族人豐富的母系文化傳統，若遺忘傳統，不僅女性失去尊重與保護，族人也失去與土地的連結。

颱風過後，在河海之間布滿漂流木，拉黑子思考著自己的生命、藝術創作與部落的關係。這些木頭被「大水漂流，到很遠的大海。……不知道停住的地方，……看見自己的生命，卻沒有能力。還在漂流，等待大浪，卻退潮了。」（《混濁》頁13）漂流木彷彿生命漂流的寓言，回歸大海亦即回歸母體文化。

於是拉黑子展開十多年的漂流木創作。他的作品既是個人生命的昇華，也是部落文化載體的象徵。〈Atomo的女兒〉結合漂流木與陶甕的意涵，木頭盤旋的動感宛如風中舞動的長髮女性姿影，旋轉的腰身勾勒出atomo的圓弧造型，像是母親懷孕飽滿的肚腹。底部有隻溫柔有力的手守護著atomo所代表的部落文化，緩緩升起的圓球有如子宮裡的生命，生生不息。

受他的影響，近年來東海岸漂流木創作蔚為風氣。拉黑子卻轉頭離開家鄉，默默撿拾海岸線上廢棄的塑膠料、拖鞋等；有如女媧補天，神奇地補綴、貼印成現代藝術的創作語彙，表現人類對海洋生命的關懷。**（顏娟英）**

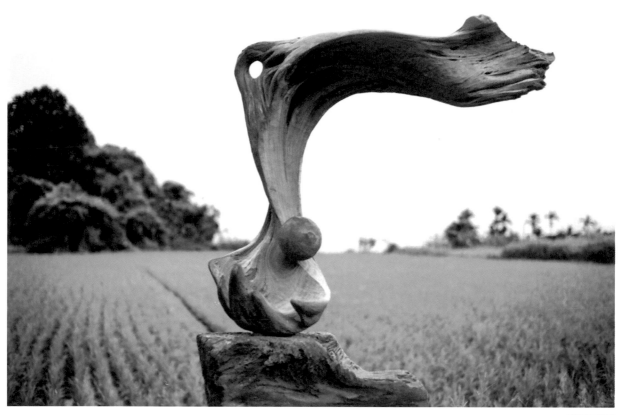

顏霖沼拍攝

拉黑子・達立夫，〈臺11線太平洋的精靈〉，複合媒材，120×240×12cm，2015，高雄市立美術館典藏。

吳繼濤（1968- ）
瞬逝的時光 II

水墨淡彩、日本石州楮紙，94×186cm，2019
畫家自藏
款識：時間不斷化逝為塵埃，並湮入時空荒垓的隙縫中。二○十九年繼濤作。
鈐印：正義翰墨（白文）、一切唯心造（朱文）

橫長畫幅中，千巖萬壑嶙峋崢嶸，密密麨擦的筆墨陰鬱濃重，僅留些許的餘白透光，猶如一片蒼涼荒蕪的廢墟。醒目的黃色雷電從天而降，貫穿天地，橋接近景的石化木。畫面右下方，活躍於侏儸紀時代的古生物魚龍盤踞蜿蜒，沉埋地底深處。中國古典的繪畫風格元素，如石濤的礬頭、唐寅的斧劈皴、龔賢張力迫人的構圖與暗沉色調，在此交融成畫家個人的繪畫符碼，搭配嶄新的生態主題，隱喻人類的生存困境。

吳繼濤，1968年出生於臺南，本名正義。取字「繼濤」，有效法明末清初畫僧石濤，並自許能繼往開來之意。高中時拜讀過李義弘的《自然與畫意》，因緣考入國立藝術學院（今臺北藝術大學）美術系後，正式由李義弘教授引領書畫、寫生與攝影間相互參酌的創作理念。退伍後進入東海大學藝術學研究所，跟從倪再沁教授指導，兼蓄古典與時代思潮，而逐漸凝煉出自身的藝術取向。

四十歲後，他開始思索身處這塊島嶼的現狀──自然生態、天災與環境汙染，驚覺要回溯文人隱逸的田園詩境，在當前竟顯得那麼遙遠而不切實際，沿襲中國傳統山水畫的壯麗並不足以描繪臺灣島嶼的精神，於是，他「從島嶼找尋自己」，也「從島嶼看到了未來的處境」。

從2011《末日的輓歌》到2018至2019《瞬逝的時光》系列，吳繼濤反思自然生態危機與人類存亡，開創了古典山水傳統罕見的暴虐、無情、傷痕等新主題，透過當代普世的生態議題，重塑水墨藝術的內在世界想像。

《末日的輓歌》以「雷霆怒」、「山河變」、「世間厄」、「寂滅道」和「試煉劫」五個子題，表達了哀悼這塊島嶼面對死亡臨界的無解，也希冀著全人類的猛醒。而在《瞬逝的時光》系列，吳繼濤重新探索山水畫中的皴法與地域的關係，那其實是在表現地球四十六億年來熔岩、沉積、板塊移動形成的痕跡；如何延續山水畫的時代意義，對他而言就是進入土地與時間廣闊綿長的意識裡。當畫家把地球的時間軸放在更大的宇宙框架裡，物種大滅絕就是歷史常態的威脅，人類要學習謙卑，就算有人類世，也只是亙古中的一瞬。（**王淑津**）

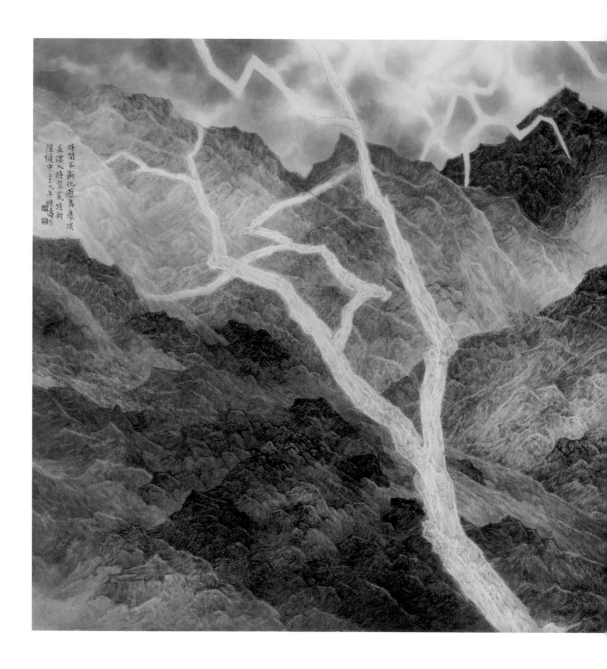

李賢文（1947- ）
臺灣雲豹三部曲

彩墨、紙，70×76cm（×9），2020
畫家自藏

《臺灣雲豹三部曲》系列九連作，以魯凱族神祕的雲豹為核心，尺寸不大，是適合在雙手間閱讀的彩墨作品。九幅分成三系列：〈天蒼蒼野茫茫〉、〈天地玄黃〉與〈宇宙洪荒〉。三個題名都指互古以來開天闢地的宇宙傳說，從實有的描述推衍到無窮盡的時空，每一系列重複著雲豹生命的三段輪迴：「我曾在這裡」、「我離開這裡」，「我還在這裡」。「在」、「不在」、「還在」，彷彿有先後歷程卻又反覆循環再生，讓世人恆久吟唱。

李賢文高中時創立水彩寫生會，1971年在師長的慫恿下，就讀大四的他創《雄獅美術》月刊，擔任發行人，又前往巴黎遊學兩年。1979年連續製作前輩美術家專輯，引領關心臺灣美術的發展。1984年底成立雄獅畫廊，十年後關閉，兩年後再結束耕耘二十五年的月刊。李賢文自此回歸山林，潛心創作與修行。

畫家獨自行走於高山海岸，隨興寫生。2014年應邀擔任臺東大學駐校藝術家，遍訪東部原始山林以及蘭嶼等離島，認識、記錄生活於其間的原住民族群生態。接著，在拜訪舊好茶部落遺址

的過程中，著迷於雲豹與魯凱族人共同生活的傳奇，遂重裝攀登三千多公尺高的北大武山，不斷地尋找雲豹的足跡。

三部曲構圖借用高空俯瞰視點，以溫柔的筆觸、詩意的手法述說雲豹與原生故鄉的故事。每一部曲題名相異，但都述說同樣的三段輪迴。大鬼湖草原碧綠如茵，空中白雲亦如湖面慵懶地散開來；近景有隻雲豹靜臥，遠處還有同伴漫步走來；這裡原是雲豹故鄉，「我曾在這裡」。雲豹乘雲而去，臨行又一再回顧、叮嚀，最後躍入波濤洶湧，渺不可測的雲海，山林則已變得暗沉無光；「我離開這裡」。雲豹會回來嗎？畫家化雲豹為金黃色豹皮，覆蓋大小鬼湖，也包覆族人的山林，最後，雲豹更化身燐光雲彩，輕盈灑落天際，無所不在地刻印在我們的記憶中；「我還在這裡」。

「雲豹之於我，是真實不虛的靈感泉源，……牠的美麗，伴隨著傳奇與神話，將在南臺灣大武山脈，恆久地被傳唱，被複誦，被一次又一次的復活。從今時，直到永遠。」畫家如是說。**（顏娟英）**

〈宇宙洪荒〉	〈天地玄黃〉	〈天蒼蒼,野茫茫〉
3a 我曾在這裡	2a 我曾在這裡	1a 我曾在這裡
3b 我離開這裡	2b 我離開這裡	1b 我離開這裡
3c 我還在這裡	2c 我還在這裡	1c 我還在這裡

第八章

冷戰下的藝術弈局

冷戰下的藝術弈局

楊淳嫻

抽象畫進入現代畫壇像是日月潭裡開進一條快速輪船，左衝右突，
引起很大的波浪。不管後世史家如何記載這件事，總之，這是一件
奇突而有趣的事情。無論如何，抽象畫現在正在盛極一時。
　　　　　　　　　　　　　　——何凡，〈抽象畫風波〉，1962[1]

結實於水泥柱上／非花亦非果
　　　　　　——秦松，〈原始之黑——我的墓誌銘〉，1966[2]

不只是一場風波

　　1962年12月的某天，《聯合報》專欄「玻璃墊上」刊出了一篇題為
〈抽象畫風波〉的文章，主筆何凡向讀者聊到了當時十分轟動卻也備受爭
議的藝壇現象：「可以說從來沒有一種繪畫，受到的批評是如此強烈的。
愛之者欲其生，惡之者欲其死。有人甚至為之扣上紅帽子，希望用政治
壓力予以撲滅。」[3]話說得頗重，文中卻沒有道明事情的原委，反而是話
中有話地引用了兩則外電報導，一則是法國畫家羅汝因對抽象畫不滿而
公然誹謗，被判敗訴；另一是英國女王夫婿愛丁堡公爵對抽象畫的善意
調侃。文末順帶提到赫魯雪夫也在罵抽象畫是用驢子尾巴畫的，並曖昧
地附上一句：「這倒是臺灣的抽象畫家的一個有力的解釋。」
　　若是對臺灣美術不太關注的讀者，可能會詫異當年「抽象畫」究竟
畫了些什麼，竟然在戒嚴年代被貼上「共黨」標籤，又能夠挺過政治風
波而「盛極一時」？白色恐怖的時代背景加上藝術理念的論爭，即便以後
世的眼光來回顧戰後1950、60年代的「現代繪畫運動」，也堪稱臺灣美
術史上異色的一頁。不過，此時所說的「現代繪畫」，與本書上冊第二章

提到的「現代美術」，意義有所不同；在1920至30年代，臺灣畫家是想要藉由「美術的現代化」達成自我與社會的覺醒。而在1950年代提到現代繪畫，大致所指的是自十九世紀末後期印象派以降，到二十世紀的前衛藝術風潮，當時正在國際間流行的是美國的抽象表現主義。[4]何凡並非在藝術方面學有專精，文中其實是相當技巧地避開了這些繪畫史上的專有名詞，但透過兩則關於抽象畫趣聞的引述，讓讀者間接感受到，就算是在歐美畫壇，這些新興的藝術觀念也是頗富爭議，何況以「舶來品」身分進入臺灣社會。

若我們以後世眼光來看待抽象畫在臺灣的發展，究竟這只是風波一場，或者這個外來的藝術概念，終究也在這塊土地上建立起屬於自己的意義與發展？在以往的美術史論述當中，說及50、60年代臺灣的抽象畫，必然提到兩個最具代表性的戰後新生代繪畫團體：東方畫會與五月畫會，在那個以「復興中華文化」為大義的年代，這些年輕畫家們企圖創造出具有東方（中國）特色的現代繪畫，也希望能藉此走向世界，揚名於國際藝壇。但不能說這就是抽象畫在臺灣發展所留下的唯一成果。從這一章所收錄的豐富選件來看，來自不同世代、具有不同傳承的畫家，例如戰前完整接受過日本學院訓練的廖繼春，以及「戰中派」世代賴傳鑑、蕭如松等人，[5]面對西潮襲來，他們並不盲從或抗拒，儘管他們原本所學並非抽象繪畫，卻能夠抱持對藝術的嚴謹態度，從理論面與技術面去鑽研探究，並結合自己的生命經驗來從事創作。有的畫家如呂璞石、李德，甚至耗費二十年以上的時間，只為完成一件作品。又比如莊世和、李仲生，不管世道如何發展，都堅持將自己的畢生歲月奉獻給現代藝術，在70年代仍持續抽象畫的研究教學。希望透過這些作品，我們能以更寬廣的視角，重新省思臺灣美術史上再一次的「現代」衝擊。

現在，讓我們從故事的開頭說起……

學院外的新藝術

1952年，在臺北市建國北路的街巷裡，有一棟掛著綠底白字招牌的木造建築物，那是何鐵華創辦的「新藝術研究所」，這是一間私人繪畫研習班，設備新穎齊全：「林立的石膏模型」、「壁上掛滿了中外名家的畫品」、「畫具的布置，畫品的排列，也都十足的表現出藝術風味」。教授項目包括了國畫、西畫、應用美術、攝影等，課程有面授也有函授，三

個月為一期,學費約三十元,由何鐵華親自授課,結業者還可獲得證書。《聯合報》有一篇報導中特別稱讚那裡:「教授法的新穎,加以談笑風生,宛如兄弟姊妹在交談討論,絲毫沒有學院派的嚴肅與呆板。」且不時有著名藝術家集聚,宛如巴黎的沙龍一般,是「愛好藝術的青年們所嚮往的好所在」。[6]

何鐵華所開辦的並不只有新藝術研究所,1950年他發行《新藝術》雜誌可說是具有指標意義的開端。何鐵華(1910-1982)是廣東番禺人,師從畢業於東京美術學校的中國畫家陳抱一[7],在1930年代協助老師推動中國的新藝術運動。當時何鐵華擔任《美術雜誌》主編,這本刊物曾於上海、廣州、香港等地發行,內容主要是引介西方現代美術的發展與藝術評論等。他相信「藝術與宣傳在人類社會裡的功能,有如無數炸彈在人們的心中引爆」,具有革新時代的力量。

中日戰爭後期,何鐵華加入孫立人的部隊並隨之撤退來臺,顯然他並沒有忘記過去對藝術的夢想,《新藝術》雜誌即《美術雜誌》在臺灣的復刊,也延續了他在中國所參與的新藝術運動。在何鐵華的主導下,《新藝術》刊登了不少介紹現代藝術與藝術理論的文章,包括他親自撰寫的〈掀起自由中國的新興藝術運動〉、〈現代藝術的認識〉等文。他也先後邀請在中國參與過現代繪畫運動的李仲生、劉獅、梁錫鴻等人,[8]以及留日時期便已經在創作現代繪畫的莊世和,加入雜誌的撰寫陣容。[9]

除了辦雜誌、繪畫研習班,何鐵華又籌辦「自由中國美展」(1952-1957),全方位實現他對於新興藝術的理想。戰後初期臺灣藝壇的主要舞臺是省展與教員美展,「自由中國美展」可說是「非主流」的畫展,憑藉著何鐵華在政壇與藝壇的人脈,不僅展覽部門多達九個,包含了國畫、西畫到工藝、攝影等,展出作品多達四百餘件,也請到具中國與臺灣兩方背景的重要藝術家如溥心畬、黃君璧、郎靜山、林玉山、郭柏川、李石樵、廖繼春等人,以及黨國要員如時任監察院長的于右任、制憲大老吳敬恆等人擔任評審,是分量與重要性都不容小覷的展覽。1951年第一屆自由中國美展舉辦時,莊世和將當年省展落選的作品〈詩人的憂鬱〉(1942,圖1)、〈室內靜物A〉(1942)送去參展且獲得入選。[10]何鐵華對莊世和的前衛畫風十分稱讚,認為他「所作之畫必有畫因(Motif),然後求如何表現,故能『言之成理』,『寫之有物』」。[11]不僅邀請他繼續參展,並聘他擔任第二、三屆展覽洋畫部的評審委員。莊世和也為《新藝術》雜誌撰稿,擔任日文翻譯,同時在新藝術研究所教授素描與水彩課程。

圖1　莊世和，〈詩人的憂鬱〉，油彩、木板，24×33cm，1942，高雄市立美術館典藏。

　　在1950年代初期，以何鐵華為中心的《新藝術》如同其名，不僅將非主流的新興藝訊引介給大眾，也吸引畫風新派的藝術家聚集。不過，自1950年代開始，社會上的藝術活動逐漸復甦，許多日治時期畫家紛紛號召過去的畫友共組團體，並定期舉辦成果展，例如由呂基正所組的「青雲美術會」（1948），由「MOUVE美術集團」前成員陳德旺等人所組成的「紀元畫會」（1954），以及由張萬傳與教育界同仁共組的「星期日畫家會」（1955）。另外則是出現了不少像「新藝術研究所」那樣的研習班或私人畫室，讓業餘的藝術愛好者有了學習管道。例如由劉獅、黃榮燦所主持，設於漢口街的「美術研究班」（1950，僅辦了三期便停止招生）。[12]私人畫室則例如師大教授廖繼春開設的「雲和畫室」（1952）、馬白水的「新綠水彩畫會」（1955）、李石樵門生合組的「今日美術協會」（1959），曾在師大兼課的張義雄也與自己的畫室學生共組「純粹美術會」（1959）。[13]

　　在這樣的氣氛下，另一位曾經活躍於中國、日本現代繪畫運動的畫家李仲生，在臺北的安東街開設了自己的畫室，教授有別於學院派傳統繪畫觀念的「現代繪畫」。李仲生曾在1951年與朱德群[14]等過去一起在中國推動現代繪畫的畫友，在中山堂舉辦過一次現代繪畫聯展，他也經常投稿報紙上的藝文副刊，以及何鐵華的《新藝術》雜誌，闡述對現代繪畫的見解。但是影響最深遠的，還是他的私人教學。這或許也說明了

現代繪畫的推動不能光是從字面上去接觸立體派、超現實主義、抽象主義等專有名詞。然而,這樣的教學是如何進行的呢?李仲生刊載於報上的一篇小文章〈速寫第一日〉提供了頗為清楚的入門指引:

> 現在試把對面那家房子的屋頂速寫一下吧。用不著畫房子的全體,只要畫屋頂及屋簷便行。雖則那一塊一塊的瓦不免引起你的注意,不過與其注意那些零零碎碎的東西,不如留意整個屋頂的「形」和它的「面」的感覺。因為凡是立體物,必有面的存在,只要能夠確定看清這個面,就自然可以畫出鉛筆的濃淡。怎樣又會畫出濃淡呢?由於面能夠產生物體的明暗之故。[15]

看似簡單,卻顛覆了我們要求形似的寫實觀念。李仲生最早期的學生吳昊[16]曾回憶,老師要求素描不要畫得與別人一樣,「素描就是未來表達的能力」[17],要自行去觀察,找出那引起自己注意的地方。當畫者的看法相異,自然產生出不同的線條,這就是「略筆的趣味」。同時也能夠從手作當中,具體認識到什麼是繪畫上的「形」與「面」,如何用幾根線條便能夠表現出物體的明暗與質量。

對於視覺上習慣去捕捉寫實形狀的觀眾而言,如果沒有引導就面對這樣的作品,難免會產生「什麼奇形怪狀」的第一印象。李仲生的另一位學生霍剛[18]也曾表示,現代繪畫的學習等於要從觀念上重新建立,這樣的過程其實並不輕鬆,「它會逼緊你,使你很窘,簡直要你狼狽或惶惑不安。」[19]另一位自十八歲起便追隨李仲生的畫家鐘俊雄[20]也表示:「李仲生的教學是屬於天才教學法,卻是庸才的墳場,要先從很會畫畫變成不會畫。」[21]

這種教學不需要一直在畫室裡正襟危坐,李仲生最常與學生在咖啡館或在路邊街頭上課,他總是戴著一頂舊草帽,夾著一本速寫簿,師生邊走邊聊,熱烈談論繪畫上的各種問題。[22]這種「李式風格」其實是來自於李仲生在日本參與前衛繪畫運動時所浸染過的氛圍,他也以身教的方式,將這些經驗再傳承給臺灣有志於新式繪畫觀念的年輕人。

在何鐵華、李仲生等人的介紹推廣下,臺灣的戰後新生代之中匯聚了一群現代繪畫的愛好者,最開始以李仲生的學生為主,其中確實以外省籍為多,但也不乏臺籍青年像是蕭明賢[23]、鐘俊雄等人。他們都還不是職業畫家,但創作需要能夠獨立使用的空間,當時在空軍服務的吳昊、

夏陽、歐陽文苑[24]就職務之便，將龍江街一處閒置的防空洞利用為畫室，成為未來東方畫會成員的新根據地。在1957年他們舉辦首次作品展時，何凡身為成員之一夏陽的堂叔，在「玻璃墊上」專欄發表了一篇〈「響馬」畫展〉，向社會大眾介紹這幾位「窮得可觀，畫起畫兒來又不要命，出品又沒人欣賞」的年輕現代畫家，說他們「勇氣可嘉」，戲稱之為「八大響馬」。[25]響馬原指中國北方攔路打劫的強盜，在劫掠時先放響箭，不過何凡或許是被他們所畫的「古怪玩藝」嚇到，因為文中對於此類畫作的描述是：「雞頭像向日葵，頸毛像菠蘿蜜，翅尖像香蕉，尾巴像棕櫚樹，而雞的身量和大樹卻不相上下」，讓讀者忍俊不禁。儘管如此，他倒是鼓勵大眾要以開放的心態來面對：

因為世界上我們不懂的事物太多了，卻無礙於其站穩腳步。對等性定率與人造衛星我們都不懂，你能說沒有那回事嗎？

以「現代」為名而突起的不只有現代繪畫。1956年1月中旬，詩人紀弦舉辦了「現代派詩人第一屆年會」，在發起宣言當中以「橫的移植」表明接受來自西方現代文學的影響。[26]在成立大會上，同時跨足現代詩壇與現代畫圈的畫家秦松，結識了辛鬱、楚戈、商禽等詩人，介紹他們來到防空洞畫室。同樣年輕且貧窮的詩人與畫家一見如故，彼此鼓勵為「現代精神打拚」。[27]先後加入的還有席德進、陳庭詩，以及師大美術系畢業與霍剛同在景美國小教書的劉國松。景美國小的教室成為這些藝術家另一個定期聚會、彼此切磋討論的場地，也就在這個過程當中，他們開始有了組成新團體的念頭。

1956年會出現由劉國松等人成立的「五月畫會」，以及李仲生弟子組成的「東方畫會」兩個新興藝術團體，實非偶然。曾經發起「新藝術」的何鐵華，因美協內部人事糾紛，以及前長官孫立人1955年被控兵變感受到政治壓力，而逐漸淡出臺灣藝壇的活動，1961年赴美定居；追隨他的莊世和只好回到南部，不過對於前衛藝術熱情不減，先後創組「綠舍美術研究會」（1957）、「新造形美術協會」（1961）、「自由美術協會」（1964）。曾經為東方畫會諸子開啟現代藝術之門的李仲生，也在1955年的某天突然無預警將畫室關閉，就此遷居中部繼續他的藝術教學。然而，一種「現代的」、「新的」精神，已經在這群年輕畫家心中生根發芽，催促他們去接觸廣大世界，初試啼聲。從夏陽所起草的東方首展宣言當中，

可以感受到這種急切的心情：

> 二十世紀的一切早已嚴重地影響著我們，我們必須進入到今日的時
> 代環境裡，趕上今日的世界潮流，隨時吸收新的觀念，然後才能發
> 展創造。[28]

眾說紛紜的抽象畫

第一次的東方畫展在衡陽路的新生報新聞大樓（後來的力霸百貨公司）四樓舉行，因場地租金昂貴，僅展出四天，然而「觀眾擠得一個挨著一個，比電影院還要厲害」，好奇者有之，也有人看了無法接受而怒砸說明書。[29] 舉辦畫展，意謂著將自己的藝術理念呈現在公眾面前，東方諸子所繳出的成績單，是一種結合了中國傳統與西方理論的「抽象畫」，例如歐陽文苑將立體主義的構造原理結合對漢代石刻的研究；蕭勤[30] 則是以野獸派的風格，表現出平劇服飾對色彩上的影響；吳昊與夏陽從敦煌壁畫與民間藝術的線條，發展出自己的特色（參見圖2〈她與他之間〉，吳昊）；蕭明賢、李元佳、陳道明的作品具有甲骨文與書法的元素；[31] 霍剛的繪畫則受到超現實主義的影響（參見圖3〈無題〉）。[32] 對於自己的藝術路線，他們做了如下解釋：

> 我國傳統的繪畫觀，與現代世界性的繪畫觀在根本上完全一致，惟
> 於表現的形式上稍有差異，如能使現代繪畫在我國普遍發展，則中
> 國的無限藝術寶藏，必將在今日世界潮流中以嶄新的姿態出現。[33]

身為「反學院」、「反傳統」的李仲生門下弟子，提出這種看似中西合璧的繪畫主張，似乎很奇怪。蕭勤在一次訪談中解釋，李仲生的想法來自於藤田嗣治（1886-1968）。藤田將浮世繪的線條融入到西方的油畫當中，形塑出他的獨特風格，李仲生提到「他不是一個僑居法國的日本西畫家，而是一個不折不扣的『巴黎派』畫家」[34]，說明了二十世紀現代畫壇在力求打破西方古典傳統的同時，更強調個人的根源，也就是「來自各地不同文化根源的融合……所以現代藝術得以燦爛的發展」。[35]

夏陽的說法則淺白直接：「就是隨便你怎樣，但最好大家都不一樣。」[36] 根據每位弟子的個性，李仲生鼓勵他們不分中西，自行去尋求繪畫上的資

圖2　吳昊，〈她與他之間〉，油彩、畫布，89.5×72cm，1955，臺北市立美術館典藏。

圖3　霍剛，〈無題〉，粉彩、紙，26.5×39cm，1955，臺北市立美術館典藏。

源，而這些湊在一起，就形成了「東方精神」，霍剛以此為畫會命名。[37]

　　李仲生後來在1970年代發表〈論現代繪畫〉一文，更加清楚地說明了學生們當年所提出的方向，他指出像是達達派或超現實派等前衛繪畫，之所以與十九世紀印象派之前的寫實傳統不同，就在於發展出一套用來表現心理和精神的現代繪畫語言。身為國劇迷的李仲生，活用了《宋江殺妻》的表演來說明反西洋寫實傳統的現代繪畫語言，如何接近於「富有高度想像力和創造力的『中國傳統』」：

> 宋江把趕路、敲門、進門、上樓等動作及複雜的空間關係，在毫無景物的舞臺上一絲不苟地表演出來，幾乎像抽象畫一樣地抽象化了。它使用的是高度單純化、暗示性和象徵性的技巧。[38]

當年所見略同的還有席德進：

> 抽象派的畫令人難解，是因為你想把它用現實物體的觀念去解釋它的緣故，實際上我們中國藝術中具有最多的抽象性。[39]

　　從報紙與《文星》、《自由青年》、《筆匯》、《大學生活》等雜誌評論來看，首次東方畫展所提出這種結合了現代繪畫與中國傳統的實驗性觀念，獲得了「讓人耳目一新」的評價，且隨即在年輕畫家之間發揮了影響力。在1958年由秦松、楊英風、李錫奇[40]、陳庭詩等人所成立的「現代版畫會」與1959年的第二屆五月畫展當中，都開始出現抽象或半抽象風格的作品。東方諸子也持續透過舉辦展覽、在報紙上發表文章，鞏固自己的理念。其中又以人在西班牙留學的蕭勤最為積極，他也身兼《聯合報》特約記者，不僅將當時正於西班牙蓬勃發展的「另藝術」（Art Autre）[41]介紹到臺灣，同時也引介東方畫會成員的作品進入西班牙藝壇。

　　不過，對於這種揉合古中今西，以抽象為現代的嶄新論點，也不乏懷疑的聲音，例如有觀眾在觀賞第二次東方畫展後以筆名「周雙」投書〈現代畫的困惑〉一文，反駁何凡對於東方諸子的讚美，並表示自己身為「現代人」卻無法瞭解現代畫。[42]莊世和也在香港《自由人》報上發表〈什麼才是「新興繪畫」〉，質疑東方畫會所倡議的繪畫觀；蕭勤則在《聯合報》上回文答辯。[43]有趣的是，此時在劇作家熊式一的諷刺小說《萍水留情》當中，出現了爭辯抽象畫是什麼的夫妻吵架情節。[44]雖然社會上

對於「抽象畫」尚無共識，但「抽象畫」已開始受到大眾注意，成為普遍討論的話題。

反共大纛下的藝術家處境

在1957至1960年間，有愈來愈多國際藝術競賽的相關報導，且參展的多為「新派」藝術家。1957年，東方畫會成員蕭明賢的抽象作品〈構成〉在第四屆巴西聖保羅雙年展獲得榮譽獎（Honorable Mention）後，我國連年參展至1973年的十二屆為止。[45]1959年「第一屆巴黎國際青年藝術展覽會」，我國送展十二件作品，蕭明賢、陳道明、劉國松、莊喆[46]等東方、五月成員皆有參加，藝評家謝愛之在報導中表示：「巴黎首屆國際青年藝術家作品展覽的目的，在探求新的美術運動潮流。我以為這潮流已奔騰太久了，成就也非常多了，只是少數人還在耳聾目盲中而已。」[47]1960年的「第一屆香港國際沙龍」，又見這批東方、五月、現代版畫會成員的作品再度入選，與英、美、法、德、澳洲、新加坡等名家共同參展，由馮鍾睿[48]獲得銀牌獎。[49]

要瞭解現代畫何以會參與這波「藝術外交」的潮流，則要先說明當時特殊的國際政治背景：「冷戰」始於第二次世界大戰結束後不久，國際間形成以英美與蘇聯各自為首的兩大集團，從政治、經濟、軍事發展到意識形態全方面的互相對峙。1950年韓戰爆發則是冷戰在亞洲的開始，也讓臺灣加入了這場自由世界與共產世界之間的對弈，誠然這是一段「不確定的友情」[50]。此時的臺灣不僅作為美國在環太平洋地區的戰略盟友，同時也必須積極扮演與共產中國相對，一個更現代、更民主的「自由中國」角色。1959年駐巴西大使李迪俊便數度致函外交部，由於中共也想申請參加第五屆聖保羅雙年展，為了「力阻匪共插足」，我國應繼續參展。李迪俊認為「巴西藝壇完全為極端新派盤據」，所謂的極端新派即「表現派、抽象派、立體派、超現實派」。負責籌辦的史博館在李迪俊的建議下，邀請李仲生與旅美學者顧獻樑[51]為評審委員來挑選參展作品。當年由秦松的版畫作品〈太陽節〉[52]再次獲得榮譽獎。

顧獻樑通擅中西藝術史，曾與唐德剛等人在紐約發起「白馬文藝社」，號稱是在中國與臺灣之外的第三文藝中心。1960年他自美返臺定居，熱中推廣現代藝術的他，與楊英風共同籌劃要成立一個「中國現代藝術中心」，當時國內共有十七個畫會，一百四十五位畫家願意共襄盛

舉。原訂於當年的美術節這天，在國立歷史博物館舉行成立大會與聯合畫展，並邀請到李迪俊大使出席，以表揚甫在聖保羅雙年展獲獎的秦松。沒想到在開幕當天上午，政工幹校美術組教授梁又銘、梁中銘兄弟，偕同篆刻家王王孫出現於展場，指控秦松所展出的抽象作品〈春燈〉[53]、〈遠航〉內暗藏倒寫的「蔣」字，有汙辱元首之意。作品當場被取下查扣，畫家遭到情治單位調查，連帶中國現代藝術中心的成立計畫也受到波及，無疾而終。

1961 年 8 月，由新儒家學者徐復觀發表的一篇文章〈現代藝術的歸趨〉[54]，再度引發另一波的「現代畫論戰」。這篇文章起於一個「觀眾的疑問」：

現代的抽象藝術，到底會走到那裏去呢？

看起來原本是一個很單純的討論，然而徐文雖然並非嚴謹的藝術評論，但也不同於何凡所寫的散文閒談，更非周雙的感想抒發，他具有人文學術的訓練與思想上的立場。文中從現代藝術對形象的破壞開始討論，並認為像是超現實主義對於合理性的反對，將會導致對道德理性、人文生活的拒絕，也會導致對於「合理的未來」的否定。文末做了如下推論：

假定現代超現實主義的藝術家們的破壞工作成功，到底會帶著人們走向什麼地方去呢？結果，他們是無路可走，而只有為共黨世界開路。[55]

最後這句「為共黨世界開路」引起劉國松的強烈反彈。此時的劉國松除了逐漸發展出抽象水墨的創作風格，在報紙上也經常發表觀點犀利的藝評文章，他馬上回敬一篇〈為什麼把現代藝術劃給敵人？〉，以抽象藝術的「創造形象」反駁徐文「破壞形象」的論點，並極力強調在共產世界內「有的全都是政治的宣傳品，連真正的藝術都沒有」。除此之外，他又陸續發表了〈自由世界的象徵——抽象藝術〉、〈現代藝術與共黨的文藝理論〉二文，特別是後一篇引用了不少資料，來闡述蘇俄與中共的藝文政策，同時引用了李迪俊的外電函文，證明聖保羅雙年展與巴黎國際青年藝展的藝術外交是確有其事，「盡了藝術的能事，也就是盡反共的能事。」[56]

平心而論，在這場為期半年左右的論戰當中，徐文只是一個引爆的開端。徐復觀在後續的筆戰當中，其實也沒有更新的論點產生，且於同年陷入與《文星》雜誌之間的中西文化論戰。[57] 然而在 1960 至 1961 年之間，社會上對於抽象畫的報導、評論，在質與量上都增加許多。像是藝評家施翠峰（1925-2018）便撰寫了〈論現代的美術思潮〉系列，有系統的從〈美術的新舊觀念〉、〈現代美術的形成因素〉，到介紹印象派、野獸派、立體派、表現主義，乃至於兩次世界大戰前後的藝術思潮，為社會大眾建立起完整的認識脈絡，最後匯集成《現代美術思潮導論》一書，由文星書店出版。在結論時他特別提到：

> 不過，在此我們也得向比較守舊的前輩畫家們提供一點管見。這幾年來，由於一些青年作者只知朝向時代前進，惟恐趕不上時代而落後，大肆推廣新派繪畫；害了一些舊派的老畫家，深怕英雄無用武之地，甚至於談「新」色變，視新派美術為眼中釘。其實這種狹小的度量是純正藝術家所不應該有的……[58]

　　從現代理念到東方精神，從團體個展到國際舞臺，從倒蔣到反共，這場步步維艱、高潮迭起的藝術弈局，彷彿還沒有真正的結束。1961 年底，由中國文藝協會出面舉辦了兩場「現代繪畫座談會」，請來贊成與反對抽象畫的學者、專家、藝評人士進行對談。第一次的座談會在文協本部舉行，支持方的出席者有：顧獻樑、張隆延、虞君質、席德進、劉國松、秦松、彭萬墀、李錫奇、余光中等人，反對方則是以美協為中心的梁又銘、梁中銘兄弟，以及趙友培、李振冬、劉獅、宋膺、孫雲生等畫家，由王藍擔任主席。[59] 理論上的對談不多，但對於現代畫的創作方式卻有很多質疑。第二次的座談會改在美而廉餐廳三樓進行，反方漸漸形成「現代畫家因畫不了寫實畫，才以抽象畫去嚇唬觀眾」的共識。贊成方因此提議舉辦「現代畫家具象畫展」，在 1961 年 12 月 31 日到 1962 年元旦，於臺北市中山堂舉行，為期三天，作品義賣所得捐給當時面臨財務危機的《筆匯》雜誌。[60] 在畫展結束那天，《聯合報》刊出筆名「尚文」所寫的展評，列舉了是否有民族風格、畫家所具備繪畫基礎、觀眾應如何欣賞、國際上與社會評價等角度，整理正反立場，將這場論戰定調為「抽象」與「具象」之爭，「都有其本身價值，最好互相切磋，自求發展，共同為藝術文化而努力。」[61]

藝術中的安頓與遲來的肯定

終於，我們再次來到了文章一開始的1962年，也就是何凡所說抽象畫的「盛極一時」，促成這個時刻的是一位意想不到的人物：師大美術系教授孫多慈女士。總是穿旗袍、梳法國髻、形象溫婉優雅的她，對於這群有些叛逆的年輕畫家們，以及他們的前衛畫風，卻與廖繼春一樣，抱著愛護支持的心態，甚至在現代畫論戰時公然表態：「我不反對青年人去研究它。」[62]

1960年在她赴美訪問時，紐約長島美術館館長向她邀展，孫多慈轉而推薦了五月畫會成員的作品，雙方訂約於1962年6月在該館展出，然後在美國巡迴展覽。5月時國立歷史博物館在甫落成的「國家畫廊」[63]主辦出國前的「現代繪畫赴美展覽預展」，由教育部長黃季陸風光剪綵。這也是五月畫會的第六次展覽，成員不只有劉國松等年輕一輩的畫家，身為老師輩的廖繼春、孫多慈等人也名列其中，為展覽增加不少聲量（圖4）。除了展覽之外，史博館也舉辦了一場現代藝術座談會，與越南來訪的藝術家、音樂家和建築學者交流。報紙評論均給予這場畫展相當正面的評價，抽象畫正式成為了「新藝術新希望」[64]。對此，孫多慈表示：「使畫會會員們的理想得以實現，實在是值得慶幸的事。」[65]

在2013年「回眸有情：孫多慈百年紀念展」時，劉國松重憶起老師的這句話，仍感到唏噓不已。值得慶幸的並非赴美巡展的風光，在他心中，仍然沒有忘記當年突然從師大「被消失」的黃榮燦老師，以及那天突然在史博館「被下架」兩件秦松的作品。1950到1962年的這段故事，只能說是現代繪畫運動的上半場，當中有著來不及參與的身影，也有在中途消失的身影，例如1955年突然離開這場運動的中心，避居中部的李仲生。

1960年代，當五月、東方成員紛紛出國，李仲生持續在彰化女中任教，宿舍窗戶上仍然如當年在臺北的安東街畫室一般貼滿了報紙，不讓任何人看到他在作畫的樣子。李仲生有著守夜的習慣，漫漫深夜裡，從空蕩蕩的宿舍二樓，傳來窸窸窣窣運筆的聲音。[66]在那個太多衝突的年代，他持續堅守屬於自己的精神空間，從中孕育出斑斕多變的顏色，以及彼此交會、衝撞又融合的線條。（圖版見頁137）

那麼，那些身處在抽象畫風波中心之外的畫家們，此時都在做些什麼呢？1956年的春天，李德在新公園（今二二八公園）的省立博物館

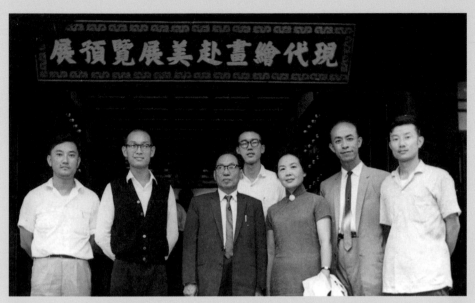

圖4　1962年五月畫會應美國紐約長島美術館邀請，在出國前先在臺北國立歷史博物館舉行預展，右起為劉國松、楊英風、孫多慈、韓湘寧、廖繼春、彭萬墀、莊喆，家屬收藏，財團法人楊英風藝術教育基金會提供。

（今國立臺灣博物館）參觀第五屆教員美展，邂逅了陳德旺的作品〈三朵花〉，這是現代繪畫之於他的啟蒙時刻。旅居日本的何德來也在同年短暫返臺，並在中山堂舉辦畫展，讓李仲生和莊世和留下深刻的印象。[67]蕭如松正在竹東高中任教，一星期約二十五堂課，僅有寒暑假時間可以作畫。新婚未久的賴傳鑑也調到竹北教書，在課務與育兒的繁忙生活之際，研究著林布蘭的光影與布拉克（Georges Braque，1882-1963）的立體派畫風。王攀元則剛帶著妻小在宜蘭安頓下來。

　　對於戰後世界畫壇的動態，從畫冊、報導當中，他們也間接感受到了那股時代潮流的衝擊與震撼。賴傳鑑曾說：「我們是要現代的，我們的創作也是應該含有現代意識的」[68]，然而求新並不意味著「趕流行」，除了要有理念根據，也要在造形理論上多方研究。在這方面他認為廖繼春、李石樵的作品便是經過畫家腳踏實地去研究、思考下的成果。賴傳鑑曾記述與李石樵多次討論臺灣現代繪畫的對話內容，李石樵認為：

　　　　新的藝術如何移植，恰如移植國外的花，必須考慮何種土壤、季節氣候一樣，研究我們的土壤與季節氣候，才能創出好畫。[69]

　　作為二十世紀「時代樣式」與「流行樣式」的抽象畫，要如何才能移

圖5　何德來，〈月明〉，油彩、畫布，72.5×91cm，1963，臺北市立美術館典藏。

植到臺灣的土壤裡？賴傳鑑也提出了自己的見解：

> 所謂樣式乃作家的藝術人格、生活情感投影在作品上的表現形式，
> 因此應該也是作家的「個人樣式」。盲目追求模仿毫無意義，突破創
> 新也非輕易可及。[70]

　　假使我們將1950至60年代發展的現代繪畫—抽象畫運動，單純理解
為只是基於反學院、反寫實繪畫的立場，糾結於「現代」、「西化」、「傳統」、
「創新」等字眼，便很容易忽略掉在這些抽象的點、線、色塊的堆疊或渲
染背後，畫家所要表現的，除了觀念、理論之外，還有內心深層的情感。
就像是何德來所言：「點將心靜止，線將心移動，應知其奧妙。」[71]

　　個人情感也是時代因緣造就下的產物，有時要來得比畫面更加離奇。
在何德來畫中反覆出現的那輪明月（圖5），不知是來自故鄉苗栗的夜空，
抑或是夫妻共遊日本四國時的回憶，幽微地傳達出畫家一生輾轉於日臺
之間，總是「依依不捨地／分離」[72]那種「不定形」的生命體驗。[73]同樣

因戰亂而流離，以異鄉為故鄉的王攀元，則是企圖透過畫筆將一生所經歷的種種感受，落實於畫布上：「這個夢並非幻夢，更非虛無的夢，而是真實的夢。」[74]

1979年，李仲生終於舉辦了他第一次也是最後一次的個人畫展，不是在那個抽象畫盛極的時刻，但終究是遲來的榮耀。或許在盛極過後，擺脫了冷戰下的政治糾纏，當觀者能夠以純粹藝術的角度，去感受畫家的思考，捕捉那些難以言喻、唯有透過「繪畫語言」方能表達的心情；從再次觀看作品當中，對於這段現代繪畫運動給予恰當的歷史評價，對於這些畫家來說，才是真正「值得慶幸的事」吧。

1. 何凡，〈抽象畫風波〉，《聯合報》，1962年12月10日，8版。

2. 秦松（1932-2007），安徽人，1949年來臺，省立臺北師範專科學校藝術科畢業。為現代版畫會創始成員、東方畫會成員，曾加入紀弦籌組之現代派，筆名「木公」，為詩畫雙棲的現代藝術家。在1960年代多次遭到「匪諜」指控後離臺赴美。曾與散文作家于還素、版畫家陳庭詩等友人共同創辦《前衛》文學藝術雙月刊，著有多本詩集、散文集，以及詩畫合集《秦松詩畫集：原始之黑》。

3. 何凡本名夏承楹，出生於北京，來臺後曾任《文星》雜誌主編、《聯合報》主筆、《國語日報》社長及發行人。與臺灣知名作家林海音結婚。「玻璃墊上」專欄於聯合報副刊自1953年底開始連載至1984年，每日一文，舉凡社會時事、國際新聞、生活瑣事等無所不談，何凡自謂以「原子筆救國」。1990年由林海音輯成《何凡文集》二十六冊，由純文學出版社印行。

4. 抽象表現主義（Abstract Expressionism）是現代藝術的流派之一，約於1940年代開展於紐約，代表了「美國藝術」並在歐美藝壇散布影響力，不過其內涵十分多重，沒有固定的說法。參考邁可·歐賓（Michael Auping）編、黃麗娟譯，《抽象表現主義》(臺北市：遠流，1991)。

5. 「戰中派」是賴傳鑑自創的名詞，用來簡單指涉不同時代的臺灣畫家，戰中指的是在二戰前後時期自我鍛鍊畫技的年輕人，他們不像前輩畫家在日治時期已活躍於畫壇，或像是戰後才接受完整美術教育的新世代畫家。參考賴傳鑑，〈愛畫美女的林顯模〉，《埋在沙漠裡的青春——臺灣畫壇交友錄》(臺北市：藝術家，2002)，頁154。

6. 孫旗，〈簡介「新藝術研究所」〉，《聯合報》，1953年3月29日，6版。

7. 陳抱一（1893-1945），中國油畫家，1921年畢業於東京美術學校，回國後成立上海中華藝術大學，著有多本繪畫技法與藝術理論專書。1942年發表〈洋畫運動過程略記〉一文，成為二十世紀中國現代美術運動發展的重要史料。

8. 劉獅（1910-1997），中國首倡人體寫生的畫家劉海粟之姪，曾任上海美專西畫、雕塑科主任。1951年與梁又銘、梁中銘兄弟在臺成立政工幹校美術組。梁錫鴻（1912-1982），曾參與決瀾社，留日期間成立中華獨立美術協會，與陳抱一、何鐵華在香港發起中國美術會。1939年與何鐵華在香港共同創作〈建國〉，以前衛畫風表現抗戰主題。

9. 參考梅丁衍，《臺灣美術評論全集：何鐵華》(臺北市：藝術家，1999)。

10. 參考黃冬富，《莊世和的繪畫藝術》(屏東市：屏東縣立文化中心，1998)；蔣伯欣，〈藝術家莊世和檔案調查暨作品資料庫建置研究計畫期末報告〉，高雄市立美術館委託研究（契約編號：106B02），2017年12月，https://research.kcg.gov.tw/upload/RelFile/Research/1200/636498837987157085.pdf。

11. 蔣伯欣，《綠舍·創型·莊世和》(臺中市：國立臺灣美術館，2019)，頁88。

12. 梅丁衍，〈黃榮燦疑雲——臺灣美術運動的禁區（上）〉，《現代美術》第67期（1996.08），頁53-54。

13. 黃冬富編著，《臺灣美術團體發展史料彙編2：戰後初期美術團體（1946-1969）》(臺中市：國立臺灣美術館，2019)。

14. 朱德群（1920-2014），就讀杭州藝專時接觸後期印象派與野獸派風格。曾任教於南京中央大學、臺灣師範大學。1950年代移居法國，畫風轉為抽象，與吳冠中、趙無極並稱中國藝術界「留法三劍客」，1997年獲選為法蘭西藝術院院士。

15. 李仲生，〈速寫第一日〉，原載於《新生報》，1950年5月21日，9版；收入蕭瓊瑞編，《李仲生文集》(臺北市：臺北市立美術館，1994)，頁111-112。

16. 吳昊（1947-2019），本名吳世祿，南京人，1949年來臺，在空軍服役至1971年。東方畫會的創始成員，1960年代亦同時活躍於現代版畫會。當年八大響馬先後出國，吳昊一直留在臺灣且持續參展，直到1971年東方畫會宣布解散。

17. 陶文岳，《抽象·前衛·李仲生》(臺北市：雄獅，2009)，頁49。

18. 霍剛（1932- ），本名霍學剛，1949年隨國民革命軍遺族學校來臺，後考上臺北師範學院藝術科。東方畫會的創始會員。1964年出國後定居米蘭。

19. 霍學剛，〈如何欣賞現代繪畫〉，《聯合報》，1958年11月10日，7版。

20. 鐘俊雄（1939-2021），臺中人，是李仲生在彰化的第一批學生。為中部重要的現代繪畫團體「現代眼畫會」創始會員之一。與版畫家陳庭詩為好友。

21. 陶文岳，《抽象·前衛·李仲生》，頁82。

22. 劉永仁，《寂弦·高韻·霍剛》(臺中市：國立臺灣美術館，2017)，頁49。

23. 蕭明賢（1936- ），別名蕭龍，生於南投縣，東方畫會八大響馬當中唯一的臺籍成員，也是年紀最輕的。1957年參加巴西聖保羅國際雙年展獲榮譽獎，為我國首位獲得國際獎項的藝術家。1964年赴法進修，後定居美國。

24. 歐陽文苑（1928-2007），原名歐陽志，廣西人，為李仲生在臺最早的學生，年紀最長，首先提出要籌組畫會，為東方畫會創始成員，連續參展至第九屆。1973年移民巴西。

25. 何凡，〈「響馬」畫展（上）〉，《聯合報》，1957年11月5日，6版。此文為上下兩篇，分成兩天刊出。

26. 關於現代詩運動的來龍去脈，請參考陳政彥，《跨越時代的青春之歌：五、六〇年代臺灣現代詩運動》(臺南市：國立臺灣文學館，2012)。

27. 參考杜十三,〈「當舖」與「防空洞」──寫在「東方‧創世紀回顧聯展」之前〉,《創世紀》第 113 期 (1997.11),頁 10;季季,〈大盆吃肉碗喝酒的時代──追憶一個劫後餘生的故事〉,《行走的樹:追懷我與「民主臺灣聯盟」案的時代 (增訂版)》(新北市:印刻,2015)。

28. 〈我們的話〉,《第一屆東方畫展──中國、西班牙現代畫家聯合展出》(臺北市,1957 年 11 月 9 日)。參考黃冬富編著,〈東方畫會〉,《臺灣美術團體發展史料彙編 2:戰後初期美術團體 (1946-1969)》,頁 95-103。第一屆展出者除八大響馬,還有後加入的黃博鏞、金藩兩位成員。

29. 徐蘊康訪問、整理,〈藝術家訪談:吳昊〉,公共電視臺_以藝術之名,http://web.pts.org.tw/~web02/artname/8-1.htm,2022 年 2 月 5 日瀏覽。

30. 蕭勤 (1935-),上海人,是音樂家蕭友梅之子。1949 年來臺後,不顧家裡反對,進入臺北師範學校藝術科,並隨李仲生習畫,為東方畫會創始成員。1955 年獲西班牙政府獎學金出國,第一、二屆的東方畫展是與西班牙畫家的作品聯展,即由蕭勤所主導,並促成東方畫會在西班牙展出。1961 年發起「龐圖 (PUNTO) 國際藝術運動」,活躍於國際藝壇。

31. 李元佳 (1929-1994),廣西人,就讀臺北師範學校藝術科,東方畫會創始成員,1963 年前往義大利,加入蕭勤所倡導的龐圖藝術運動。1966 後定居英國。陳道明 (1931-2017),山東人,就讀臺北師範學校藝術科,東方畫會創始成員,蕭勤認為他從 1953 年便發展出抽象畫風,早於趙無極。曾兩度參加巴西聖保羅雙年展,第二屆香港國際沙龍銀牌獎。

32. 參考蕭瓊瑞從東方首展說明書當中節錄的畫家簡介,以及席德進對該畫展的評論。蕭瓊瑞,《五月與東方:中國美術現代化運動在戰後臺灣之發展 (1945-1970)》(臺北市:東大,1991),頁 121-123;席德進,〈評東方畫展〉,《聯合報》,1957 年 11 月 12 日,6 版。

33. 同注 28。

34. 李仲生,〈蹩腳學生名畫家──憶法國日本畫家藤田嗣治〉,《聯合報》,1953 年 12 月 22 日,6 版。參考蕭瓊瑞編,《李仲生文集》,頁 291-292。

35. 葉維廉,〈予欲無言──蕭勤對空無的冥思〉,《與當代藝術家的對話:中國現代畫的生成》(臺北市:東大,1987),頁 98-99。

36. 徐蘊康訪問、整理,〈藝術家訪談:夏陽〉,公共電視臺_以藝術之名,http://web.pts.org.tw/~web02/artname/10-1.htm,2022 年 2 月 5 日瀏覽。

37. 同注 28;並參考霍剛,〈回顧東方畫會〉,收入郭繼生主編,《當代臺灣繪畫文選:1945-1990》(臺北市:雄獅,1991),頁 200-206。

38. 李仲生,〈論現代繪畫〉,《雄獅美術》第 105 期 (1979.11)。參考蕭瓊瑞編,《李仲生文集》,頁 31-34。

39. 席德進,〈被遺忘了的中國古藝術──談全國美展的西畫新趨勢〉,《聯合報》,1957 年 10 月 5 日,6 版。

40. 李錫奇 (1936-2019),金門人,為現代版畫會創始成員之一,深受東方畫會影響。1967 年首次個展後與李仲生見面,並主動要求列名其門下,為後期東方畫會重要成員。獲 2012 年第十六屆國家文藝獎。

41. 指西班牙於二戰後興起的抽象繪畫運動,例如達比埃 (Antoni Tàpies) 之「非定形主義」(Informalism)。蕭勤在 1957 年於聯合報發表的〈西班牙航記 從達比埃的畫看世界畫壇的新傾向〉系列報導中首次使用了「另藝術」一詞;在 1960 年代上半為臺灣報紙藝評普遍使用。蕭勤,〈西班牙航記 從達比埃的畫看世界畫壇的新傾向〉,《聯合報》,1957 年 3 月 3-8 日,6 版;黃博鏞,〈繪畫革命的最前衛運動──兼介東方畫展及其聯合舉辦的國際畫展〉,《聯合報》,1960 年 11 月 11 日,6 版;蔡琨霖譯,〈西班牙現代繪畫的展望──背景與近況〉,《藝術家》第 38 期 (1978.07),頁 42-49。

42. 周雙,〈現代畫的困惑〉,《聯合報》,1958 年 11 月 15 日,7 版。

43. 莊世和原文先於 1958 年 11 月 20 日發表於《商工日報》,再發表於香港《自由人》報紙。蕭勤,〈另藝術與我國傳統藝術的關係〉,《聯合報》,1959 年 1 月 26 日,7 版。

44. 熊式一 (1902-1991),劇作家,香港清華書院創辦人,著有劇本《王寶釧》、小說《天橋》、《西廂記》英譯、《蔣介石氏傳》等。《萍水留情》故事以香港為背景,原為劇本,曾計劃拍成電影,後改為小說於報上連載並出版。熊式一,〈萍水留情 (十一)〉,《聯合報》,1961 年 12 月 1 日,6 版。

45. 參考林伯欣,〈現代性的鏡屏:「新派繪畫」在臺灣與巴西之間的拼合／裝置 (1957-1973)〉,《臺灣美術》第 67 期 (2007.01),頁 60-73;陳曼華,〈臺灣現代藝術中的西方影響:以 1950-60 年代與美洲交流為中心的探討〉,《臺灣史研究》第 24 卷第 2 期 (2017.06),頁 115-178。

46. 莊喆 (1934-),出生於北京,父親為前故宮副院長、藝術史學者暨書法家莊嚴。1954 年進入師大美術系就讀,畢業後加入五月畫會,為主要成員之一。1966 年曾獲美國洛克菲勒亞洲基金會贊助赴美考察。1973 年移居美國。著有《現代繪畫散論》(臺北市:文星,1966)。

47. 謝愛之,〈巴黎首屆國際青年藝展〉,《聯合報》,1960 年 11 月 12 日,6 版。文章發表於該屆藝展一年後,謝愛之應是從畫展說明書當中獲得資訊並撰稿。

48. 馮鍾睿（1934- ），河南人，曾任職海軍上尉。1949 年來臺後就讀政工幹校美術組，1958 年與胡奇中等海軍軍官共組四海畫會，畫風前衛，亦名列中國現代藝術中心成立名單。四海畫會於 1962 年被海軍總部勒令解散，馮鍾睿與胡奇中改加入五月畫會。

49. 〈香港國際沙龍開幕，臺灣畫家多人入選〉，《聯合報》，1960 年 4 月 20 日，6 版。

50. 唐耐心（Nancy Bernkopf Tucker），《不確定的友情：臺灣、香港與美國，1945 至 1992》（臺北縣：新新聞，1995）。

51. 顧獻樑（1914-1979），生於上海，1947 年赴美研究，1959 年來臺直到逝世。他是臺灣戰後第一位海外歸國的人文藝術領域學者，先後獲聘於國內多所大專院校，並首開大專院校藝術專題巡迴講座之先例，對臺灣現代藝術推廣與美學教育傳播貢獻非凡。參考沈慈珍、陳其澎，〈臺灣現代藝術發展啟蒙者——顧獻樑研究之初探〉，《設計學研究》第 21 卷第 2 期（2018.12），頁 45-64。

52. 〈太陽節〉作品圖片可參考白適銘，《春望・遠航・秦松》（臺中市：國立臺灣美術館，2019），頁 80-81。

53. 〈春燈〉作品圖片可參考臺北市立美術館網站典藏，https://www.tfam.museum/Collection/CollectionDetail.aspx?ddlLang=zh-tw&CID=4074，2022 年 2 月 5 日瀏覽。

54. 徐復觀，〈現代藝術的歸趨〉，《華僑日報》（香港），1961 年 8 月 14 日；收入郭繼生主編，《當代臺灣繪畫文選：1945-1990》，頁 226-229。徐復觀將此次筆戰相關文章收錄於他的文集《論戰與譯述》（臺北市：新潮文庫，1982）。

55. 徐復觀在〈給虞君質先生一封公開信〉文中解釋了關於他「給人戴顏色帽子的問題」，認為自己是從理論層面上提出分析，「臺灣這點自由還是有的」。徐復觀，《論戰與譯述》，頁 107-109。在 1970 年代的鄉土文學論戰當中，徐復觀則指責了余光中在〈狼來了〉文中所提到的「戴帽子」，認為「恐怕不是普通的帽子，而是血滴子」。徐復觀，〈評臺北有關「鄉土文學」之爭〉，《中華雜誌》第 171 期（1977.10）；收入尉天驄編，《鄉土文學討論集》（臺北市：遠景，1978）。

56. 以上提到的三篇文章均收錄於劉國松，《中國現代畫的路》（臺北市：傳記文學，1969）。劉國松所撰寫的文字作品，可參考畫家網站，https://www.liukuosung.org/，2022 年 2 月 5 日瀏覽。

57. 參考陶恆生，〈談談臺灣早年的中西文化論戰〉，http://www.hstao.com/misc/HY28FR.htm，2022 年 2 月 5 日瀏覽。

58. 施翠峰，〈現代美術的主流與展望〉，《聯合報》，1961 年 4 月 17 日，6 版。

59. 王藍（1922-2003），河北人，作家，筆名果之，著有小說《藍與黑》，被譽為「四大抗戰小說」之一。為第一屆國大代表，1950 年發起中國文藝協會。

60. 參考蕭瓊瑞，〈「文協」座談會與「現代畫家具象畫展」〉，《五月與東方：中國美術現代化運動在戰後臺灣之發展（1945-1970）》，頁 339-346。

61. 尚文，〈看現代畫家具象畫展——略論「寫實繪畫」與「現代繪畫」之爭〉，《聯合報》，1962 年 1 月 1 日，8 版。

62. 劉國松，〈東西藝術之關係及其傾向——聽孫多慈教授演講有感〉，《公論報》，1961 年 11 月 5 日。

63. 國立歷史博物館的國家畫廊，由日治時期的臺北商品陳列館改建而成，以響應當時政府所提倡的「文藝復興」新文化運動，是在北美館落成之前國家級的藝文展示空間，「自由中國的第一個畫廊」。參考劉國松，〈記「國家畫廊」的落成〉，《聯合報》，1961 年 6 月 25 日，8 版；陳嘉翎，〈國家文化政策與國立歷史博物館的演化〉（國立臺灣師範大學美術學系美術行政與管理組博士論文，2019）。

64. 于還素，〈看現代繪畫赴美預展：新藝術新希望〉，《聯合報》，1962 年 5 月 26 日，8 版。

65. 劉國松，〈感懷恩師——記一段畫壇故人軼事〉，《回眸有情：孫多慈百年紀念》（臺北市：國立歷史博物館，2013）。

66. 參考李仲生在彰化女中的同事陳瓦木回憶。陶文岳，《抽象・前衛・李仲生》，頁 51。

67. 李仲生，〈看留日畫家何德來畫展〉，《聯合報》，1956 年 8 月 17 日，6 版；收入《李仲生文集》，頁 319；〈臺灣前輩畫家莊世和先生（1923-）訪問錄〉，《何德來畫集：異鄉與故鄉的對話》（臺北市：國立歷史博物館，2001），頁 16。

68. 賴傳鑑，〈追求和諧的廖繼春〉，《埋在沙漠裡的青春：臺灣畫壇交友錄》，頁 20。

69. 賴傳鑑，〈孤高嚴肅的李石樵〉，《埋在沙漠裡的青春：臺灣畫壇交友錄》，頁 47。

70. 雷田（賴傳鑑），〈從「臺陽」的歷程談時代樣式——寫於 40 屆臺陽展前夕〉，《雄獅美術》第 79 期（1977.09），頁 34-36。參見賴明珠，〈風格遞嬗中的主體性——在具象與抽象中抉擇的賴傳鑑〉，《鄉土凝視：20 世紀臺灣美術家的風土觀》（臺北市：藝術家，2019），頁 223。

71. 大久保智弘，〈懷念何德來老師〉，《何德來畫集：異鄉與故鄉的對話》，頁 8。

72. 何德來著、陳千武譯，《我的路：何德來詩歌集》（臺北市：國立歷史博物館，2001），頁 31。

73. 王淑津，〈何德來，《月光》〉，《何德來畫集：異鄉與故鄉的對話》，頁 72-73。

74. 廖雪芳，《百年・孤寂・王攀元》（臺北市：雄獅，2005），頁 106。

莊世和（1923-2020）
阿里山之春

油彩、畫布，116.5×72.5cm，1957
高雄市立美術館典藏

〈阿里山之春〉是一幅既充滿超現實的想像，又緊扣著畫家現實處境的作品。畫家回顧此作曾經自述：「有人類即有文明，阿里山也不例外，古木參天，山水明媚，美不勝收。尤其春天景色宜人，有桃源之稱。此圖以超現實主義技法構成，構圖分別是採用H構圖以及S構圖配合取景。」我們看到，在有水平線的大地上，矗立著尖聳入天、枝幹變形的樹木，整體呈現H字型的構圖，搭配上S字型的河流切分畫面，其間穿插人魚走獸。用色是大塊的藍色天空與河流，綠色的草地與樹叢，並點綴黃蝶、紅日，營造臺灣原始山林中的自由生機。

莊世和生於臺南，後遷屏東，就讀潮州公學校。1938年前往東京川端畫學校日本畫科學習，兩年後考入東京美術工藝學院純粹美術部繪畫科。此時他開始學習立體派、野獸派與超現實等前衛風格，參考畢卡索（Pablo Picasso，1881-1973）、恩斯特（Max Ernst，1891-1976）等畫家的創作手法。戰後莊世和先返回潮州中學任教，隨即北上參與何鐵華（1910-1982）推動的現代藝術，包括為《新藝術》雜誌撰稿、編輯叢書，參與「自由中國美術展覽會」，舉辦座談會等等。〈阿里山之春〉便是參加1957年第三屆自由中國美展的作品，超現實的構圖或元素，可以見到受恩斯特與達利（Salvador Dalí，1904-1989）的影響。

然而，希望創作完全自由自在，不受偏見束縛，僅僅是畫家的想像。受當時封閉的社會氣氛與藝術評論影響，何鐵華不久便離臺輾轉赴美，莊世和只好返回南部。〈阿里山之春〉中，愈是以荒誕奇譎的風格去描繪桃花源，愈是反映了畫家想要擺脫的現實困境。1957年他於潮州創辦「綠舍美術研究會」，1961年又於高雄創辦「新造形美術協會」，顯現他鍥而不捨在南部推動現代美術創作的決心與努力。（蔡家丘）

張義雄（1914-2016）
吉他

油彩、畫布，99.5×80cm，1956
臺北市立美術館典藏

這件1956年的靜物作品〈吉他〉構圖極為簡單：一張圓桌占據了整個房間，桌上擺著吉他、琴譜，點綴著安放綠色枝葉的高腳盤。畫家以粗獷的黑線條勾勒出物體邊緣，再以白色調來統合桌上的三件物品，不論在造形與顏色上都相當簡化，有著些許立體派的趣味。背景以藍色和咖啡色為主，在表面色層底下可以看出不同顏料堆疊出的變化，讓整體畫面變得更為豐富、活潑。

〈吉他〉是張義雄「黑線條時期」的作品，約為畫家三十五歲到五十歲期間的繪畫風格，一般認為黑線條沉重的壓迫感，猶如畫家一路以來挫折人生的心情寫照，但也反映出他強烈的個性，以及創新、顛覆的藝術精神。畫家早年受陳澄波啟發，決心赴日追求藝術夢，卻在投考東京美術學校時屢試不果。返臺後不得不在路邊擺攤為人剪影、畫像；擔任學校助教；開設繪畫補習班等，維持生活所需。不過旺盛的創作欲並未因現實困頓有所削減，張義雄不僅在全省美展、臺陽展屢創佳績，也開風氣之先，聘請林絲緞擔任人體模特兒，更與畫壇好友共組強調自由創作的「紀元畫會」（紀元的讀音與日文的「きけん（危險）」相近）。

研究此時期的畫風，或可更關注畫家在技法上的實驗性。畫家曾提過：「黑表低音，到了極高音就是白，而黑白之間又是無限廣的一個空間。」仔細觀察〈吉他〉中的黑線條，可以發現並不單用來勾勒事物的輪廓。這些簡化的幾何線條猶如樂譜上的強弱記號，於物體邊緣延伸出一小段屬於陰影的空間，界定出每樣物體的塊面，逐一引領觀眾的視線進一步探索。每個視點均決定一個面，許多的面組合在一起，透過不同角度的視點，在畫面中呈現出真實視覺上多重認知的效果，這是受到塞尚的啟發。

吉他是陪伴畫家一生的樂器，甚至為長子命名「六絃」，卻有那麼一點自嘲意味，因為他手指較短，老是彈不到吉他上的第六根絃。然而〈吉他〉展現出格外強勁的生命力，盤中綠葉彷彿可以拾起，樂譜似乎正在翻動，吉他已就彈奏位置，陣陣樂音迎面而來。即便面對生命的困頓，畫家的畫筆也未曾停歇。

（楊淳嫻）

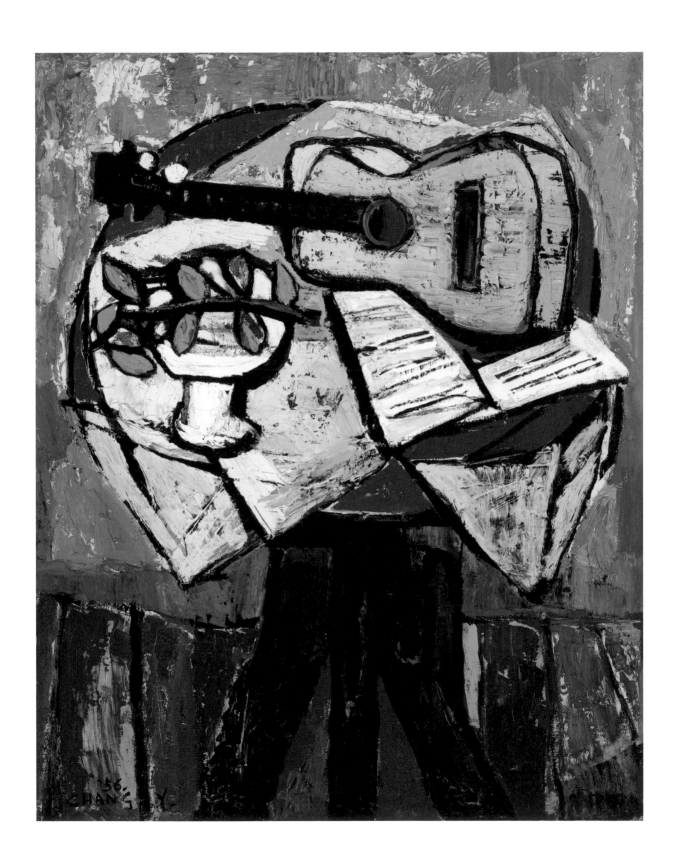

夏陽（1932- ）
繪畫BC-3

油彩、畫布，74×52cm，1960
高雄市立美術館典藏

畫家以深淺、濃淡不一的畫面肌理，呈現出具前後空間的視覺效果。看似渲染而成的平面背景前，由中心刷出線條向四方延伸，構成如十字般的重心。黑白筆勢的變化，既像是書寫文字，又像是舞動肢體的形態，深沉的色調營造出雄厚渾凝的面貌。比起完全抽象的風格來說，這幅畫作仍保有一定的層次與秩序，展現了在當年臺灣封閉的環境中追求現代藝術的心境，游移於抽象和具象之間無以安身，迫不及待向四方尋求出口。畫家於60年代經歷歐美生活轉變創作風格後，如此的不安與騷動，仍然揮之不去。

夏陽生於湖南，1949年來臺，50年代初期曾在李仲生位於漢口街的美術研究班，以及後來開設的安東街畫室學習。〈繪畫BC-3〉的十字構圖，經常在李仲生的抽象畫中出現，可見夏陽受到的影響。1956年，夏陽與畫室同學吳昊、歐陽文苑、霍剛、蕭勤、陳道明、李元佳、蕭明賢等人成立「東方畫會」，這八位創始成員後來稱為「八大響馬」。成員們隔年起舉辦展覽，引介海外藝術思潮，創作以抽象、半抽象、超現實風格為主，或融合水墨表現和民俗元素，成為50、60年代推動臺灣抽象繪畫的重要推手。為進一步追求現代藝術創作，夏陽於1963年前往巴黎，發展出以糾纏顫動的線條抽象表現的「毛毛人」風格。1968年移居紐約，以照相寫實的方式描繪靜止的街景與游移其中失焦的人物，形成超寫實畫風。1992年返臺，2002年移居上海。

本作雖是畫家的前期風格，但無論後來轉移陣地發展的「毛毛人」或超寫實的形式，仍然處處可見在平面與幾何構圖的背景前，出現抽象或殘影般的人物，可以說是根植於前期創作概念的轉化。夏陽的抽象繪畫看似捉摸不定，然而自其不變處觀之，終歸是對自我無止盡的觀照。（**蔡家丘**）

廖繼春（1902-1976）
港

油彩、畫布，65×80.5cm，1964
第十九屆臺灣省全省美術展覽會參展
國立臺灣美術館典藏

第二次世界大戰後，廖繼春先後任教於省立臺中師範學校（今國立臺中教育大學）、省立師範學院（今國立臺灣師範大學）等處，並參與籌辦臺灣省全省美術展覽會，擔任西畫部審查委員。由於謙和的個性與熱心教學，十分受學生歡迎，他也鼓勵學生跳脫學院傳統，追求更現代的風格，促成「五月畫會」成立。1962年應美國國務院邀請赴美考察，再至歐洲參觀各處美術館和名勝。1973年自臺師大退休，1976年因肺病去世。

廖繼春戰前接受日本學院的訓練，以寫實的風格和鮮明的色彩，表現臺灣特色，如上冊第二章收錄的〈有香蕉樹的院子〉。不過他也欣賞如梅原龍三郎（1888-1986）等人，具野獸派筆調和色彩的現代風格。戰後經由海外考察，廖繼春對現代繪畫的觀察經過醞釀，得到實現並突破的契機。歐遊初期尚以較具象的風格描繪名勝古蹟，很快便開始嘗試更抽象性的表現，如本作〈港〉，以及其他描繪淡水風景、西班牙古城等的作品，都是運用活潑的筆觸和色塊，呈現介於抽象與具象之間的造形和色面。畫面由前景起，約略可見船隻、人物、旗幟、桅杆，還有代表港岸和房舍的形象。面積較大的黑、白、藍色塊，構成畫面的基調，再透過較小的黃、紅色塊與各色線條，層層營造出律動而活潑的氣象。這幅畫可以說是畫家於1970年代回歸具象表現之前，抽象風格的代表作。

畫家能突破自我，在畫面上自由揮灑，奠基於戰前扎實養成的描繪能力，加上對光影的仔細觀察。〈港〉不改畫家愛好鮮明色彩的趣味，白、黃的色塊，既是房舍顏色，也是波光與陽光的映照。看似抽象恣意的畫面，實則來自謹慎安排的構思。畫家穩健地面對變化的時勢與藝壇，淬煉出眼中世物的均衡與韻律，表達良善的感受。無論是為個人創作生涯，或是臺灣美術1960年代的抽象表現，都留下精采的一頁。（**蔡家丘**）

何德來（1904-1986）
五十五首歌

油彩、畫布，130×194cm，1964
臺北市立美術館典藏

偌大的油彩畫面，密布畫家的五十五首和歌。文字的淡墨疊影，創造出空間的深度，濃淡錯落的墨色，使文圖之間張力十足。盈滿的文字構成夜空，既是背景也是前景。如泣如訴的長篇，彷彿綴滿夜幕的喃喃夢囈。畫面底端，以重疊「夢、泣」二字的圖像詩，構成低緩的山丘，訴說娓娓哀愁：「那個夢，這個夢。夢。勿在夢中哭泣！切勿哭泣！勿哭泣！這世界有人，也有黑夜。」畫布上方，留白的小小圓月象徵安頓，雖遙不可及，卻在天邊昭示一點未滅的希望。

五十五首日文短歌，蒐錄了繪製此畫之前的重要詩作。何德來追憶身世，懷念家鄉，歌詠愛情，讚頌自然，也吟誦戰爭與和平，生命與死亡。他出身佃農之家，六歲因家貧過繼給地主，九歲獨身到東京就讀小學。中學返臺，就讀臺中一中，決心學習美術。1927年，入東京美術學校西畫科。畢業後偕妻子返鄉，號召李澤藩等地方同好籌組「新竹美術研究會」，播下現代美術芽苗。1936年，因個人健康與進修等因素，重返東京定居直至逝世。他終生未歸化日籍，與日籍妻子相知相惜，心靈得以停泊。然而童年際遇、異鄉覊旅及戰爭創傷，總讓其畫作透露孤寂。即使最抒情的日月星辰、晨昏雨露，當中也有一絲苦澀。

1950至60年代，面對舊疾復發和戰爭死亡的陰影，何德來探索多種藝術形式，急欲尋求安頓的力量。1964年的〈五十五首歌〉，結合長期經營的月夜、山景兩個母題，融合文字繪畫與詩歌文學。精心設計的版面布置與文字安排，以右上角「台灣」起首，左下角「富士」作結。月亮周圍環繞人與地球、父母與天地的詩句。「嚴然」兩字最大，觸目驚心的「原爆」、「廣島」、「長崎」文字下方，蹲踞著「東京目黑之家」小字。隨字體大小錯落、句讀停頓、淡彩重墨、起承轉合，刻烙書寫過程的沉思。

何德來的出生地苗栗淡文湖，位於海岸與淺丘之交。兒時記憶裡，母親溫柔的懷抱（圖1〈吾之生〉），月光聖潔的撫慰，無不帶來安頓。1963年〈明月〉（圖2）、〈月明〉（圖見頁106）的月海，在〈五十五首歌〉中轉換為詩文構成的滿天星斗。畫家將自身置於宇宙天地之間，向生命的原點致敬。

這幅「歌傳」性質的創作，技法獨特前衛，意涵深沉，予人詩意的視覺震撼，實為別出機杼的另類自畫像，標誌了何德來的自我宣言：「我底生命／只有一個／我底命運／只有一個／覺得很寶貴」。（王淑津）

圖1　何德來，〈吾之生〉，油彩、畫布，130×194cm，1958，臺北市立美術館典藏。

圖2　何德來，〈明月〉，油彩、畫布，130.5×194cm，1963，臺北市立美術館典藏。

呂璞石（1911-1989）
有花的靜物

油彩、三夾板，53×41cm，1964-1987
呂雲麟紀念美術館收藏

　　我想結合科學來從事美術。　　——呂璞石，〈一篇未曾公開的自序〉，1986.12

純白的斗室，僅有桌上一瓶花、一條長巾、一杯水，角落處擺了一個小菸盒。畫家捨棄了一般繪畫所欲表現的透視與明暗，將事物造形簡化為最基本的方形與圓形，白色中隱隱浮現出鉻黃、淺綠、天藍、粉紅、淡紫等色彩，室內空氣顯得迷離且朦朧。作品主題「有花」指的是萬壽菊，但畫面上不見菊花，只看到一些粉紅色的圈圈在空中綻開，彷彿花朵不在卻已曾在。桌上亦有兩個粉色的圓圈，象徵掉落的花瓣。

　　還有一幅畫在密迪板上的〈有花的靜物〉（圖1），一樣的房間，淡黃的圓圈卻充實飽滿，甚至在畫面上微微鼓了起來，讓人感受到花開的喜悅，綠葉部分與花瓶的顏色，也更加鮮豔。

　　〈有花的靜物〉系列共有十五件作品，自1950至60年代開始發展，至80年代結束。每件作品的作畫時間都長達二十多年，構圖幾乎完全相同，僅在靜物的線條與顏色上、背景的空間比例上，或是基底材質施加變化。呂璞石是研究鋼鐵熱處理的專家，熟悉材料的溫溼度控制，繪畫時亦嘗試將科學的想法轉換為顏色與線條。這位科學家／畫家，宛如在畫布上進行實驗，如何把物理的溫溼度條件精準轉換為視覺圖像。收藏家呂雲麟（1922-1994）曾在某次訪談中提到畫家最愛問他：「這樣畫，溫度如何？溼度夠了沒有？」臺灣海島型氣候所特有的溫潤感，就這樣隨著呂璞石的花開花落，流瀉於畫面當中。

　　很難想像一個人用長達二十多年的時間，僅觀察、描繪同一個主題。從作畫的起迄時間來看，畫家應是同時進行多件作品，以不調色的方式薄塗作畫，逐漸堆疊出畫家理想中的感覺，因而在完成時已形成了厚厚的顏料層，可見過程中所耗費的心力。畫家習慣每次修改作品後，在背面以不同顏色記錄下每次作畫的年月分（圖2），與畫面中所使用的顏色逐一比對，或可推測出該件作品的作畫歷程。

　　呂璞石任教於臺大機械系，生平僅完成二十九件作品，專注於兩個繪畫主題：有花的靜物與海邊風景。如此純粹的堅持，唯有他在畫壇上的兩位至交，收藏家呂雲麟與畫家廖德政最能瞭解。呂璞石曾自言三人的友誼是在日復一日對於繪畫的欣賞與創作當中，變得深厚且堅定。這不僅是畫壇佳話，也見證著藝術之美如何豐盈我們的人生。（楊淳嫻）

圖1　呂璞石，〈有花的靜物〉，油彩、密迪板，53.3×41.3cm，1956-
1987，呂雲麟紀念美術館收藏，龐立謙拍攝。這幅描繪在密迪板上的
〈有花的靜物〉，空間感較為疏朗，瓶中的花朵呈現盛開狀態。

圖2　〈有花的靜物〉（1964-1987）畫框背面，龐立謙拍攝。

劉國松（1932- ）
寒山平遠

水墨淡彩、紙，149×308.5cm，1969
私人收藏

巨幅山水的空間結構，由橫向的平遠與縱向的高遠這兩股動勢主導。濃墨的塊面與白色的線條，虛實布局，氣勢磅礴，張力十足。遠山近石，飛瀑澗泉，雲霧繚繞，都是傳統山水畫的母題，然而此作處處流露嶄新的現代視覺語彙。其最引人矚目處，在以「白線」翻轉傳統繪畫「墨線」的皴筆。傳統畫中的「白」是留白，這裡的「白」卻從撕剝紙筋而來。畫家發明一種特製棉紙，其紙筋較粗，互相交錯，令墨色的滲透，生出多個層次。迂迴的白色紋路，宛若電光、飛白，引領視覺焦點，形成動感與質感。白中留有線條，黑中留有肌理。透過工具的

革新與技巧的實驗，創造出傳統與現代交織的山水意象。

　　此一現代化的抽象水墨風格，是戰後從中國渡海來臺成長的新生代藝術家劉國松，在1960年代對二十世紀中國繪畫創新潮流的回應。1949年來臺後，劉國松考進當時臺灣唯一的藝術教育學府——臺灣省立師範學院藝術系（今臺師大美術系），兼修中西繪畫。1956年畢業後，在老師廖繼春的鼓勵下，他創立「五月畫會」。初期，矢志追隨西方藝術腳步以對抗守舊畫壇，爾後致力於中西合璧，用油畫顏料在畫布上表現水墨潑灑的意趣。60年代初，劉國松受

故宮博物院文物赴美行前展出中〈谿山行旅〉與〈潑墨仙人〉的刺激，反省創作觀念，放棄西畫媒材，轉以紙墨追求東方特有的靈趣，倡導「中國畫的現代化」，贏得旅美中國藝術史學者李鑄晉（1920-2014）的激賞。在李鑄晉推動下，劉國松參加了1966年的中國新山水傳統（The New Chinese Landscape）美國巡迴展，這成為其藝術生涯的轉捩點。與此同時，他獲得洛克菲勒三世基金會（The JDR 3rd Fund）兩年環球旅行獎的贊助，參訪美歐、舉辦展覽，開拓眼界，也讓西方尤其美國藝壇見識了他融匯東西的現代水墨。

〈寒山平遠〉繪於1969年，是劉國松狂草抽象系列的巔峰，曾代表臺灣參展巴西聖保羅雙年展（Sao Paulo Art Biennial）。同一年，他也受到太空時代來臨的啟發創造了太空系列，作品能量勃發。70至80年代，劉國松任教香港中文大學，提出口號：「革中鋒的命」、「革筆的命」，引領了香港現代水墨創作的一代思潮。1983年，他赴中國巡迴展覽，迅速掀起一股劉國松旋風，進一步擴大了水墨畫現代化運動的影響。（王淑津）

陳庭詩（1913-2002）
蟄 #1

甘蔗版，119.5×177cm，1969
國立臺灣美術館典藏

> 我認為我是現代的，沒有什麼不自然，而且也能適應這一考驗。
>
> ——陳庭詩

畫面中，兩個巨大如山壁的不規則幾何塊面左右環抱，將黑色的圓形圍困其中，然而在塊面與塊面之間，有著水墨畫一般的留白，形成欲合且分的動態。畫家在黑色中又以刀刻、撕裂的方式，製造出白色的崩裂紋路以及邊緣的渲染效果，彷彿在圍困中仍有生機。畫面正中央的黑色圓形與其周遭的空間形狀，又像一只巨大的眼睛，靜靜注視一切。

1970年，陳庭詩以巨幅單色版畫〈蟄〉，從兩百多位參展藝術家中脫穎而出，獲得韓國《東亞日報》所舉辦的「第一屆國際版畫雙年展」首獎，來自英、法、日、西德四國評審評為「穿透黑暗的光明」。在畫家的一生當中，八歲失聰，歷經抗日戰爭與戒嚴年代，中年才開始接觸抽象繪畫。每次的艱難挑戰似乎總來得身不由己，然而也一再激發出畫家豐沛的創作力。

陳庭詩出生福建官宦世家，祖母是清朝兩江總督沈葆楨之女。曾就讀上海美專。受魯迅影響，以耳氏為筆名，發表漫畫與木刻版畫，並擔任多本抗日宣傳刊物的編輯。1946年陳庭詩來臺擔任《和平日報》臺中分社的美編，他抨擊時政的漫畫很受讀者歡迎，曾周遊全臺，在報上連載「環島行腳見聞」專欄，也為楊逵主編的《文化交流》刊物繪製封面與漫畫。二二八事件爆發時，報社遭查封，陳庭詩亦離臺暫避。隨後擔任臺灣省立臺北圖書館的館員將近十年，直到受《梵谷傳》激勵，辭職專心投入當時方興未艾的現代版畫創作。

1959年，陳庭詩受楊英風邀請，與秦松、李錫奇等人共組「現代版畫會」，因而接觸到甘蔗板，那是臺糖公司將蔗渣回收製成的建材，質料輕軟粗糙，較木板或石板能製作出更大塊面的版畫，他的創作方向也逐漸從寫實木刻時期的線條分明，轉為追求形狀不平整、有如金石拓印般的古拙趣味。1965年陳庭詩加入引領現代水墨潮流的「五月畫會」，但他認為自己「沒有東方與西方的選擇和苦惱」。然而在畫家所身處的1960年代，不僅畫壇上對於孰為傳統、孰為現代爭論不休，更牽扯到反共與文化中國的敏感議題，時代的衝突與傾軋，彷彿盡在那些巨大的黑色塊面之中。

（楊淳嫻）

財團法人陳庭詩現代藝術基金會提供

楊英風（1926-1997）
鳳凰來儀（一）

不鏽鋼，104×125×70cm，1970
家屬收藏

圖1　楊英風，〈鳳凰來儀〉，鋼、鐵，700×900×600cm，
1970，財團法人楊英風藝術教育基金會提供。

二戰前後，時空的變化讓楊英風能夠廣泛接觸不同的文化，出生宜蘭的他，中學時旅居北平的父母才將他接過去讀書。1943年楊英風進入東京美術學校建築系就讀，因為二戰結束，1946年他回到中國進入北平輔仁大學美術系西洋畫組。1948年返臺成家後，又因政局變化無法回到中國，遂插班進入臺灣省立師範學院藝術系，為了生計輟學在藍蔭鼎創辦的《豐年》擔任十一年美術編輯。

1970年大阪舉辦萬國博覽會，在葉公超先生（1904-1981）的委託下，楊英風臨危受命，必須在三個月的時間內製作一件巨型雕塑，放置在貝聿銘（1917-2019）設計的中國館前。當時他以「鳳凰」為主題，使用鋼鐵為材料，製作了以五彩為襯底，紅色為主，充滿中國況味的〈鳳凰來儀〉（圖1）。而本篇介紹的不鏽鋼〈鳳凰來儀（一）〉就是博覽會後雕塑家重製的縮小模型，相較於中國館前的巨型雕塑，更能充分表現楊英風認為〈鳳凰來儀〉應該具有的元素。

他去掉色彩，露出不鏽鋼金屬的銀色，呈現出現代材質的特色。同時拋光的亮面能夠反映周遭環境，尤其是鋼筋水泥的現代建築，呼應楊英風對景觀雕塑的想法。除此之外，他認為「鳳凰」象徵人類文化的和諧，並且是中國文化中重要的圖騰，鳳凰的造形以剪紙的技法處理，切割後的幾何金屬片有著簡潔俐落的線條，彎曲層疊出鳥禽靈動的姿態，巧妙地融合金屬的冷硬堅實和鳳凰的柔軟輕盈。

戰後東西方藝術的精神和表現一直是當時的重要課題，也是楊英風所掛懷的，因此他和藝評家友人顧獻樑經常彼此切磋，關注研究中國文化和現代藝術。在這樣的背景下，〈鳳凰來儀〉試圖融合東西方文化的精神，在材質和造形上則是現代藝術的表現。楊英風也從博覽會的雕塑製作經驗中領悟到，藝術、科技、經濟等在未來必定需要跨界合作，而這件作品就代表著一個夢想的完成，也是另一個夢想的開始。（**林以珞**）

131

賴傳鑑（1926-2016）
湖畔

油彩、畫布，79×98cm，1971
私人收藏

在意念中，有晨曦柔和的光線，輕而透明的靜謐，鳥無聲地輕輕地飛翔於湖上……也來自少年時登箱根望葦湖的記憶中，湖畔的靜謐與靈氣醞釀的浪漫蒂克的幻想。
　　　　　　　　　　　　　　　　　　　　　　　　　　——畫家自述

賴傳鑑生於桃園中壢，小學時經由學校老師，與郵購自日本函授學校的講義，學習美術與文學。1943年赴日，原本打算進入美術學校，由於遭逢戰爭與父親病故，三年後返臺。50年代起，於中壢、竹北擔任中學教師，常北上拜訪李石樵向其請益，並積極參加省展、臺陽展，與新竹美術研究會等活動。

除繪畫創作外，賴傳鑑也勤於撰述美術評介、散論等文章，如1970年代寄稿《雄獅美術》雜誌介紹西洋畫家，集結為《天才之悲劇：世界名畫家評傳》（雄獅，1974）、《巨匠之足跡：名畫家評傳》（雄獅，1976）；於《藝術家》雜誌連載臺灣畫家的故事與彼此的交誼，集結為《埋在沙漠裡的青春：臺灣畫壇交友錄》（藝術家，2002）等等。文章中常強調藝術家創作與奮鬥的精神，以及對造形本質的探討和思索。

1950年代賴傳鑑的畫風從寫實轉向立體派表現，常取景庭園、畫室等處。

60年代以後，調和立體派的風格，取材人物、動物與風景，發展為半抽象、柔和色調的畫面；後期的色彩和構圖則變得更加鮮明浪漫。

1971創作的〈湖畔〉描繪橫臥裸女與自然風景，前方人物肢體，與對岸湖畔山坡，還可以看到受李石樵與現代繪畫影響，具立體派構圖和幾何輪廓的痕跡，不過整體筆觸、色塊更加抽象解放。從首段引文摘錄畫家的創作自述，可知作品中融合了他對留日生活的回憶。他也曾提及60年代生活困苦，健康狀況不佳，日後才逐漸好轉。畫中強調女乳膚色與湖面波光的甜美柔和，透過色彩表達真摯感情，呈現超脫現實環境的快慰，不單是對未來的希望，也蘊含對青春流逝的感受。（蔡家丘）

蕭如松（1922-1992）
門口

水彩、紙，100×72cm，1985
第四十八屆臺陽美術展覽會
私人收藏

> 我也不斷地研究、吸收西洋美術的觀念，揣摩印象派、野獸派、立體派……的風
> 格和畫法，試圖探尋出屬於自己的畫風。
>
> ——蕭如松口述，1989

蕭如松的父親出身新竹北埔，刻苦上進，總督府國語學校畢業後，自修考上律師，創臺灣人首例。蕭如松為四子，就讀臺北的日本人小學校，繼入臺北一中，成績優秀。嚴格的父親命他以學醫或法律為人生目標，少年的他，只能偷偷畫畫抒解苦悶，找到屬於自己的天地。學校附近的總督府博物館是避難所，他有機會看到喜歡的畫作便認真學習、默記，回家臨摹，寫下心得再回現場對照，直到掌握全幅精華。如此謙虛、專注的看畫、學習態度，數十年未曾改變。1939年第一次入選臺陽美展。

1940年春，他不顧家庭反對，考上臺北第二師範學校演習科（兩年制），不久被分配轉學到新竹師範學校。這是他唯一學習美術與音樂的機會，並且靠公費與勤儉生活而經濟獨立。畢業後他以教書為志業，由小學而中學，最後落腳於竹東高中，直到退休（1961-1988）。蕭如松未曾跟隨大師學習，但他永遠感念指點過他的老師，例如臺北一中鹽月桃甫的啟蒙，以及戰後在新竹任教時，在李澤藩暑期講習班，體會到不透明水彩如何處理夏日草地上的光影變化，啟發他進一步分析、解構光線。

樸素沉默的蕭如松利用每天清晨與週末在美術教室獨自創作，寒暑假除了帶學生到新竹一帶寫生，更以校為家，埋首畫畫。晚上則在家研讀美術書籍或畫冊，學習西洋美術潮流，整理筆記。他慣常從教室窗戶望出校園的樹蔭與騎樓，或者與窗內透光的玻璃杯和靜物對望；隔著玻璃的景物、安靜簡樸的角落，反射出他不斷淨化、凝練的內心世界。早期人物畫多以年輕的妻子為模特兒，後期則描寫活潑的女學生群像，表現生命朝氣蓬勃的運轉。

〈門口〉由室內看出去，像是開敞的兩扇門，也像是透光的櫥窗。四位修長的女性穿著合身的時尚洋裝，戴貝雷帽，或側身或背對觀眾，線條變化動盪不一。右邊光線由遠而近，一層層穿過透明的人物，迴轉向左逐漸遠去，如生滅不息。畫面低彩度的寶藍與褐色隨著光線的明暗搖曳生姿，觀眾的眼神也因之徘徊不去。（**顏娟英**）

李仲生（1912-1984）
NO.028

壓克力顏料、油彩、畫布，90×64cm，1978
臺北市立美術館典藏

李仲生曾自述：「我是研究現代藝術（L'art Moderne）的。」出生於廣東韶關，他是唯一親身參與過中、日、臺現代藝術運動的畫家。早年在上海曾受邀參加中國最早倡導現代藝術的團體「決瀾社」首屆畫展，赴日期間進入由二科會成員指導的「東京前衛美術研究所」，這是畫家生涯的第一個轉捩點，讓他深入體驗超現實主義等前衛藝術的理論與精神。不僅連續四年在號稱「前衛中的前衛」二科會第九室展出，並應邀加入日本前衛美術團體「黑色洋畫會」，當時編著的〈二十世紀繪畫總論〉等文章也獲讚譽。

中日戰爭爆發後返國從軍，1949年隨軍來臺。最初與何鐵華、黃榮燦等人共同推廣「新藝術」，除了在報章雜誌發表藝評，也在安東街開設私人畫室。他以反學院派的方式教畫，鼓勵學生自由表現個性，吸引許多年輕人跟隨。

對於一般人認為難以瞭解的現代藝術，李仲生認為要從美術史的演變去理解：「任何藝術一定要有藝術性、邏輯性，這是基本要素。傳統西洋美術著重事物的真實性，現代藝術著重精神的真實性。」若要進一步說明其畫風，則需要分別理解抽象派繪畫對於「線」與「面」的強調、「構圖」（composition）與「構成」（construction）的重視，以及超現實主義如何轉換動靜、大小、高下、縱橫等價值或位置。把握上述原則後，我們可以據此來欣賞〈NO.028〉畫面中的顏色與筆觸：冷澈的藍與明亮的黃各據一方，畫家以磅礴大筆刷抹出豐富的肌理，又以小筆勾勒出變化多端的線條；由黑至藍，由藍至綠，紅色從黃色中竄燒而出，白色線條在二次元畫面上形塑出立體效果；左下方的藍綠色十字，則讓整體結構更加穩定。

李仲生被稱為「藝術家的老師」，1950至60年代引領臺灣現代繪畫運動的「東方畫會」（1956），以及後來的「自由畫會」（1976）、「饕餮現代畫會」（1981）、「現代眼畫會」（1982）等，皆由其門生主導。不過崇尚自由的「新藝術」在戒嚴時代招來當權者疑慮，畫家或許因此避居彰化，並未參與任何畫會，直到1979年才舉行第一次個人畫展。然而由於李仲生的推廣，現代繪畫的種子已在臺灣生根。**（楊淳嫻）**

王攀元（1908-2017）
歸向何方

油彩、畫布，91×91cm，1980
私人收藏

〈歸向何方〉的構圖極簡，色彩單純、層次豐富，營造出強烈的現代感。上半部是灰白沉鬱的大片色塊，下方是黑色圓弧的色塊，右側有簡略數筆點成的人物，左下角有一紅色落日。灰白與黑色塊交界處有長短不整的紅色細微筆觸，像是餘暉，孑然獨行的身影似乎沿著弧線走向落日，空曠的畫面傳達出沉靜與高冷孤絕的情境。

王攀元不只擅長油畫，作品中也包括了水墨、水彩等不同媒材的創作，他融合中西技法，運用色彩具有獨到的敏銳心思。構圖上，邊角處常會出現孤獨的鳥、狗、遊子，或是紅紅的太陽、彎彎的弦月、茅屋等元素，在畫面上營造出空靈廣大的空間。而且為了建構畫面的情境，他甚至不在畫上簽名。

王攀元1908年出生於江北望族，1936年上海美術專科學校西畫系畢業，1949年來臺。1952年定居宜蘭任教羅東中學，作育英才無數，但教學只是維持溫飽的手段，藝術創作才是他的生命核心。在宜蘭生活六十五年，他表示宜蘭是他的第二故鄉，朋友、學生都在宜蘭：「……過去讓他過去吧！我唯一的希望，寄居在這個小城宜蘭力求平安與寧靜，不與任何人爭長短，關起門來，勤讀書，多作畫。」

戰後來臺的畫家，都經歷過戰爭、遷徙、創傷與思鄉。在他時常運用的元素中，茅屋是蘇北曠野的家，也是宜蘭的家；孤鳥是他的自喻，發抒心中之鬱悶。他也喜歡畫太陽，因為太陽代表永恆；大海中的一葉扁舟既是他的鄉愁，也是航向未知的遠行。他以簡單的元素和色彩來傳達抽象的感受。王攀元曾感嘆：「借用繪畫的符號來表白我內心的苦水。」

他不隨戰後重啟的水墨傳統，也與延續日治「外光派」風格的明亮水彩畫不同道，在繪畫上王攀元執著走自己的路，畫自己的畫。1979年經畫家李德引介，開始與臺北畫壇接觸，參與各項展覽活動，作品獲多所國家機構典藏，並受到國際藝術市場的囑目。王攀元曾表示他有雄心但沒有野心，也不想要虛名。藝術創作讓王攀元內心的苦水化成平安與寧靜，他充滿現代感的極簡美術圖像，承載著近代中國歷史的遞嬗。**（謝世英）**

龐立謙拍攝

陳景容（1934- ）
沉思

油彩、畫布，297.9×152cm，1983
臺北市立美術館典藏

陳景容出生於彰化，就讀師大藝術系期間，深受廖繼春、張義雄等前輩畫家影響，對於素描著力尤深，曾在張義雄的第九水門畫室習畫長達三年。在抽象畫盛行的1950、60年代，陳景容受師大同學劉國松之邀，成為第一至三屆的五月畫展成員，日後卻選擇走向具象畫的道路。現代與傳統，抽象與具象，在藝術思辨裡是否全然對立？年輕畫家曾這麼說：「我覺得真的傳統，是含有『過去』的意義，同時也有無限的未來對其繼承的意義。而且，隨著不同的時代雖有新的表現方法的變化，追求的精神則是相同的。」

1960年他赴日留學，選擇了更趨近文藝復興傳統的壁畫進行鑽研。壁畫在構圖上需要嚴謹思考，色調講求單純莊嚴，描繪細節更需要良好的素描基礎，同時注意各要素之間是否和諧搭配。經過扎實訓練，畫家嫻熟掌握各種媒材和技法，融入自己的油畫風格之中，加上長年對文學、神學等人文知識的愛好，他描繪的雖是有著具體形象的事物，卻因獨特的畫面構成，反而帶有超現實的感覺。

以〈沉思〉為例，作品尺寸相當大，畫面分為上中下三層。最下方速寫一位倚桌而坐的男性，他閉上雙目，彷彿從現實中進入了沉思默想。桌上放著酒瓶和酒杯、牛骨與玻璃球，這幾樣不同材質的靜物，都是素描練習時經常使用的；骨骸與玻璃球亦常見於十六、十七世紀古典繪畫當中，象徵著生命的虛幻與天堂的理想。畫面的中段是三件石膏像的素描習作，由右至左分別為：法國劇作家莫里哀、希臘神話中給了一團線球幫助英雄打敗迷宮怪物的阿里亞斯公主、聖母瑪麗亞的丈夫聖若瑟，讓人想起畫家勤練素描的刻苦學習。畫面最上方是畫家就讀於東京藝術大學期間，臨摹米開朗基羅西斯汀教堂穹頂壁畫《創世紀》的一部分，畫中人物是「流淚的先知」耶利米，據說也是米開朗基羅對自己的描繪。

當我們站在這幅大型作品前，視線會自然落在畫面下方的男性，再逐漸轉向上方的先知，赫然發現在這有些奇幻的畫面裡，每個要素無不向傳統致意，但也同時反映著畫家的習畫經歷，共同構出跨越時代的藝術沉思。**（楊淳嫻）**

李德（1921-2010）
空相・XII

油彩、畫布，80×100cm，1989-1999
家屬收藏

李德，〈空相草圖〉，1989，家屬提供。

《空相》系列為李德晚年的代表作，至少包含二十一件作品，是一組同時進行構思和繪製的作品群，時間跨越近二十年。〈空相・I〉完成的時間最早（1989-1990），〈空相・XII〉始繪於1989年，歷經十年於1999年終告完成，最後一幅〈空相・XXI〉年代是2008年。我們從《空相》系列可看到李德個人風格的最後走向，並一窺畫家與空間相互對話、搏鬥的歷程。對畫家而言，繪製畫作幾等同於追求真理。有趣的是《空相》系列中象徵「答案」的畫面結構，已出現在

1989年的速寫〈空相草圖〉中。換句話說，畫家所追尋的目標是在畫布上反覆推演並重建已知的「答案」，藉由作畫的實踐來體現隱藏於畫面中的真理。

〈空相・XII〉為《空相》系列的階段性總結，若與〈空相草圖〉相比較，可發現此畫是該系列中最接近素描畫稿的一幅作品，逼近〈空相草圖〉所揭示的理想秩序，表現出趨近於速寫的油畫風格。然而這種油畫風格具有獨特的生成與創造過程，迥異於一般所謂的速寫。畫家以灰藍色的單一色調，在

空白的畫布中重構空間的層次、結構與秩序，繪畫元素還原成連貫或斷續的筆觸，以及灰藍色的底。在底部線條的平塗與淡化的對比之下，深色筆觸的頓挫顯得更為明確而穩固，靠近畫面中央方筆的接連方式甚至令人聯想到書法。有別於過去《空相》連作中較為緻密且帶有速度感的用筆，此畫顯示出前所未見的明晰與澄澈。游移於畫面中的點與線得到另一層次的統合，個別與整體、空間與存有等命題得到新的詮釋。

李德出生於江蘇常熟，自幼喜愛文學藝術，對日抗戰期間就讀重慶大學。1948年遷居臺灣，曾向馬白水習畫。1956年在省立博物館（今國立臺灣博物館）第五屆全省教員美術展中觀賞陳德旺的畫作後大受感動，經輾轉請託後拜於門下，開啟日後對於空間問題的關懷。1963年於永和畫室成立「純一畫會」，2002年更名為「一廬畫學會」，啟迪後進，扮演藝術思想的啟蒙者。李德畢生立足於人文精神與普世價值的基礎上，持續探究並反思西方藝術的當代意義。（林聖智）

鄉土的回歸

鄉土的回歸

黃琪惠

每當我駕車躊躇於阡陌之中，或在一片陌生的山野停下，惶惶然不知何往，我不禁自問……什麼是畫家辛勤的代價呢？就我來說，我在島上四處探尋與苦索的代價，是我終於完成了我迴異於其他畫家的，觀照臺灣的視點，我掌握了這塊土壤的真實……

——席德進，〈掌握了這塊土壤的真實〉[1]

生活在二十一世紀的我們，若有機會觀賞1945年以後臺灣美術發展的展覽，就會發現60到70年代的繪畫作品風格與主題產生很大的轉折，最明顯的差異就是，從抽象表現畫風到具象寫實的變化。為何美術界會有如此急遽的創作風氣轉變呢？

回首50到60年代，因為1950年韓戰爆發後，美蘇兩國將全世界帶入冷戰，美國不僅以軍事維護臺灣安全，也提供經濟援助，穩定臺灣的通貨膨脹。戰後臺灣整個文化與社會生活可說是深受美國的影響，美術界也流行抽象表現主義。70年代美術界再度以鄉土寫實為創作主流，其實與臺灣面臨的外交變局息息相關。另一方面，政府設立加工出口區吸引外商投資，促進臺灣經濟快速成長，十大建設改善臺灣基礎設施，不過城鄉差距、貧富差距也日益擴大。在文壇盛行的反共文學之外，部分作家轉而描寫農、工等小人物的生活，帶動鄉土文學的風潮。藝文界重新省視本地的傳統文化，畫家也紛紛上山下海、深入臺灣各地踏查，以畫作表現臺灣的風土民情。本章主要以回歸現實的70年代為背景，介紹反映鄉土美術創作的各種面向，闡釋藝術家的理念與作品實踐，並探討鄉土寫實創作的意義。

回歸現實的70年代

　　臺灣從70年代開始，在政治外交上遭受一連串嚴重的挫敗，包括：美國把琉球群島歸還給日本的同時，也把釣魚臺列嶼一併交由日本管轄，激起留學生及大學生的保釣運動；接著中華民國在聯合國喪失合法代表中國的席位，由中華人民共和國取代；然後與日本斷交，臺灣最重要的盟邦美國也開始與中共進行關係正常化。1979年美國與中華人民共和國建交，意味著美國「認知」（acknowledge）中方立場是「中華人民共和國是中國唯一合法政府，而臺灣是中國的一部分」。臺灣的中華民國政府逐漸孤立於國際的局勢變化，帶給知識分子相當大的震撼，開始思考中華民國與臺灣的現實處境，以及自我的認同。學者蕭阿勤指出，70年代就是一群年輕人怎麼從追求「現代中國」的世界觀，轉變到回歸鄉土現實。他們經歷了「覺醒」的過程，逐漸認識到土地、人民、鄉土、現實的重要。這一群年輕世代在政治上要求回歸現實，主張積極建設臺灣，使社會更進步與民主；在知識文化上則要回歸鄉土，認識我們自己的社會。[2]

　　由於知識分子開始檢討臺灣的政治社會體制，重視現實鄉土的呼聲愈來愈高，遂出現回應大眾的鄉土文學與藝術運動。他們努力發掘被遺忘的臺灣文化遺產與鄉土藝術，雖然依舊是在「中國」的框架下，不論是強調抗日的民族精神或是鄉土傳奇，都促使社會重新認識臺灣文化、藝術的價值。50、60年代無論是提倡復興中華文化或是擁抱西方現代主義，都不是以臺灣為本位的思考，至70年代知識分子興起回歸鄉土的運動，才積極尋找自我的主體性，建構鄉土文化的記憶。此轉變的關鍵年代也對80年代以後本土化意識的興起產生重要影響。

從民間藝術汲取養分

　　60年代後期具自覺意識的畫家在沉浸歐美現代主義之後，開始回過頭擁抱鄉土文化，省視個人的創作與臺灣土地的連結，例如席德進和廖修平。席德進透過調查臺灣民間藝術的經驗，不僅找到文化認同的歸屬，也成為他的養分，晚年創作的臺灣風景畫再攀高峰。廖修平也從熟悉的寺廟藝術獲得靈感，創造獨樹一格的版畫，並積極推展現代版畫運動。

　　席德進1948年畢業於杭州國立藝專後不久隨軍隊來臺，1950年代成為專業畫家。1962年他赴歐美遊歷，創作融入普普、歐普藝術風格，然

而他也反思自我創作的根源與歸屬問題，深刻體認要踏在真實的土地才能創造獨一無二的藝術風格。1966年返臺後，他對臺灣古老的民間藝術與建築充滿熱愛，透過田野調查方式蒐集、研究與創作，並以水彩與水墨描繪臺灣農村民俗之美。席德進曾寫道：「我熱愛著臺灣，這兒的人和景物，永遠是我的藝術所依賴的酵母。」[3]席德進晚年一系列風景水彩畫，鄉村中的傳統民俗，蒼潤蓊鬱，賞心悅目，融合水墨暈染表現，氣勢磅礴中帶有空靈雅靜的特色（〈風景〉，圖1）。

席德進曾說：

> 我經由中國人含蓄溫儒的生命態度中，將絢爛轉為平淡，並且經由無限延伸的水平線中，體悟到臺灣平凡山水的魅力。我的水彩追求樸拙，意圖拋棄文明虛偽的外衣，同時也追求現代美，在墨分五色的微妙變化中，顯出盎然的生趣與無窮的變化。[4]

很明顯的，席德進是從中國文化的角度擁抱臺灣的民間藝術，描繪臺灣的古蹟風景。而他別具一格創造具東方趣味的水彩畫風，不僅獨領一代風騷，也為臺灣古蹟文物保存做出具體的貢獻（〈民房（燕尾建築）〉，圖版見頁179）。

圖1　席德進，〈風景〉，水彩、紙，65.1×102cm，年代不詳，國立臺灣美術館典藏，財團法人席德進基金會授權。

比席德進晚一輩、創作態度受其讚賞的版畫家廖修平，出生於臺北萬華，1959年畢業於臺師大美術系，1960年代先後赴日本、法國學習油畫與版畫。他的創作歷程類似席德進，也是從追隨西方到回歸鄉土。他在法國深刻意識到自己來自東方的事實，故體認應該表現自我出身的文化。然而什麼是東方？什麼是中國？他曾思索著：

> 中國對我來說，並不意味著文人畫的那一個系統，當我在臺北受教育時，故宮博物院尚在臺中，那時五月畫會興起了，也號召著中國，這也許是五月畫家們的家庭出身背景的緣故，可以試圖從文人畫中找新的詮釋方法。而我的祖父，是臺北的農夫，耕種著今天大安區一帶的農田，在我們的家庭裡，是沒有任何中國文人薰陶的。[5]

　　他想起自己老家的對面，就是充滿兒時回憶的艋舺龍山寺。廖修平刻意擺脫西方的構圖方式與色彩，而從廟宇的結構獲得靈感，嘗試均衡、對稱以及金、銀、紅、黑的表現方式，題材從門神、七爺八爺、妝金細鏤的民間藝術出發，創作版畫。他後來把善男信女的虔誠信仰歸結到「門」這樣的符號與背後象徵的神聖意涵，從此以後堅定他創作的表現信心。〈朝聖〉（1976，圖版見頁167）是他返臺任教母校期間的創作。他再度回到艋舺龍山寺，眼見周遭景觀雖有巨大改變，但龍山寺仍舊屹立不搖，他創作了幾張以龍山寺相片剪貼處理而成的絹印作品（〈廟〉，圖2）。〈朝聖〉的畫面中央可見畫家戴著草帽的背影正往廟門走去，廟門內處理成似彩虹的光明天空，就像善男信女跨過門檻朝聖的心情，祈求諸事迎刃而解，獲得生存的力量。廖修平深入探掘故鄉的寺廟藝術，使創作獲得再出發的力量，成功建立自我的特色。

鄉土傳奇藝術熱潮

　　在一片文化尋根熱潮中素人畫家崛起，洪通（1920-1987）在媒體的挖掘報導下一夕爆紅，成為鄉土傳奇藝術的代表，接著民間雕刻師出身的朱銘接力展出，兩人皆引起轟動熱潮，受到各式各樣的注目和討論，成為70年代鄉土藝術的指標人物。《中國時報》的人間副刊、《雄獅美術》、《藝術家》等報章雜誌紛紛組團前往拜訪，製作專輯，強調洪通、朱銘的藝術與鄉土的關聯性。這些所謂的鄉土藝術家躍上媒體版面，引起社會的高度

圖2　廖修平，〈廟〉，絹版，75.3×51cm，1976，國立臺灣美術館典藏，
廖修平提供。

關注，知識分子的重視以及大眾媒體的傳播肯定是一大助力。

　　1976年《藝術家》雜誌社與美國新聞處合辦素人畫家洪通畫展時，媒
體聯手哄抬，前所未有的人潮蜂擁而至，爭相體驗臺灣「靈異畫家」的魅
力。[6]出身臺南北門鄉的洪通，未曾受教育，五十歲時突然狂熱地投入繪
畫，在一次南鯤鯓代天府廟前展出畫作時，引起媒體矚目。洪通運用豐富
的想像力，以具象的人形、文字與動植物圖案，即興式地組合繁複的構圖，
強調鮮豔色彩或僅以筆墨仔細描繪，充滿民俗的活力與風土色彩（〈金山水
河〉，圖3）。然而熱潮過後，洪通病逝於窮困潦倒中，結束暴起暴跌的一生。

　　來自苗栗的雕刻師朱銘約與洪通熱潮同時登場，1976年他在國立歷
史博物館展出木雕作品，展期與洪通在對面美國新聞處（今二二八國家紀
念館）的展覽時間重疊。報紙媒體也大幅報導朱銘的展覽，成功塑造出另
一個鄉土藝術的英雄。展品中〈同心協力〉（圖4）無論技巧與題材頗受矚

圖3 洪通，〈金山水河〉，水墨、紙，114×68cm，年代不詳，私人
收藏，涂寬裕拍攝。

圖4 朱銘，〈同心協力〉，木雕，173×75cm，1975，1976年於國立歷史博物館個
展展出，本圖像經財團法人朱銘文教基金會授權使用。

目與好評。當時林懷民（1947- ）率領的雲門舞集正在史博館隔壁的藝術館演出〈小鼓手〉，他對朱銘雕刻一群人賣力推著牛車上坡的〈同心協力〉感觸相當深刻。他認為：

> 這個作品不只是一件非常動人的雕刻，而且是那個時代的一個重要縮影。1976年，臺灣退出聯合國的幾年後，那是臺灣走進現代化最重要的一個過程，經濟發展、政治在要求民主化的階段，所以那個作品是一個時代的縮影，也帶給我們那一代的人一個很強烈的感召，大家一起來，就是這個70年大家一起來的時代。今天在講「跨界」，那個時候跨得很厲害，音樂家、美術家大家混在一起的作品很多。[7]

　　朱銘自小拜家鄉神像雕刻師學習，開設木雕工作室。因為不滿足於傳統技法，北上進入雕刻家楊英風門下，接受現代雕塑理念與技法的洗禮，從雕刻匠蛻變為藝術家。楊英風曾就學於東京美術學校、北京輔仁大學與省立師範學院藝術系。戰後初期，他接受藍蔭鼎的邀請，加入美援支持的《豐年》雜誌，擔任美術編輯。楊英風曾經回憶他和藍蔭鼎一起工作的日子：

> 我們經常連袂下鄉訪問農民，希望瞭解農民的生活、想法和風俗習慣……在「豐年社」創辦初期，因為工作關係，我們每個月都要下鄉一次，一去就在鄉間待上半個月。[8]

　　楊英風創作了無數描繪臺灣農村生活的版畫，技法純熟，可以說是戰後鄉土寫實的先驅。楊英風在「豐年社」前後工作了十一年，1964年前往義大利創作三年，引進大理石雕的景觀藝術。1970年又代表臺灣的「中國館」提出大型不鏽鋼雕塑〈鳳凰來儀〉（圖見頁130），參加大阪萬國博覽會，受到國內外重視。

　　朱銘企圖追隨老師楊英風的國際觀，又在探訪歐洲藝術時受到古羅馬的廢墟、巨石的啟發而產生創作靈感。他說：

> 老實說，我最近幾套太極拳新作，實在是受了羅馬大建築物的感動所影響……太極拳的最高境界是鬆、沉，講求內勁、聚力，是穩重而凝斂的一種拳術。我最近的作品，就是想愈簡單愈好，最好顯不出一絲

造做〔作〕的技巧，而只抓住精神把打太極拳的韻律感表現出來。[9]

例如〈單鞭下勢〉（1975，圖版見頁177），朱銘運用他所熟悉的厚木材質，大刀闊斧劈出簡約樸拙的造型，他也借用淺顯易懂的文化符號，投射自身學習太極拳的經驗，創作《太極系列》，彰顯與天地共生的大氣魄。

描繪家鄉風土與勞動生活

其實早在70年代鄉土藝術受到社會熱烈迴響以前，受過學院訓練的專業藝術家藍蔭鼎、顏水龍、李梅樹、洪瑞麟、林克恭等人，早已默默投入與土地連結的創作，豐富他們的藝術表現。尤其日治時期以來的前輩畫家，多以實地寫生的作畫習慣，表現臺灣的自然與現實生活，為家鄉的風土文化留下歷史見證。藍蔭鼎描繪的農村風景畫甚至成為藝術外交的工具。

藍蔭鼎一生創作以水彩畫為主，畫風由學習石川欽一郎開始，明朗的構圖加入豐富的觀察，充滿即景寫生的生活趣味。〈農家秋日〉（1951，圖版見頁161）這類的鄉間風景，是藍蔭鼎典型的繪畫題材與風格，藉此抒發記憶中的鄉愁。他曾說：

> 我畫的題材大部分都是鄉村、農家的生活，那是種平安、和平的景象。我小的時候，是在宜蘭鄉下竹林裏的茅舍長大的，從小對竹林就有一股親密感，像竹林中晨間鳥鳴，農家著飯生活，至今還在我的耳中，縈繞在我的記憶裡。[10]

冷戰時期的60年代，藍蔭鼎兩度赴美演講與舉辦展覽期間，吸收美國水彩畫的大視野與寧靜的懷舊氣氛，同時融入國畫的筆墨線條，使畫面更為活潑靈動。60年代他描寫臺灣風景與風俗特色的水彩畫，呈現明亮歡愉的鄉土特色。

事實上，在50、60年代抽象表現主義風行下，對日治時期已經卓然有成的臺灣前輩畫家造成創作上的不少壓力，但他們仍堅持一貫的創作理念，描繪鄉土現實，實踐美化社會的理想。顏水龍投入美術工藝品的設計與製作，與農復會合作，先後設立南投縣工藝研究班以及臺灣手工業推廣中心等，並且任教於臺南家專與臺北實踐家專的美術工藝科。1960年代開始，顏水龍投入臺灣公共藝術工程，利用小磁片設計大型的馬賽克壁

畫，其中最著名的是位於劍潭公園的擋土牆鑲瓷壁畫，〈從農業社會到工業社會（美麗的臺灣農村）〉（1969，圖版見頁 169-175）。此壁畫高四公尺，總長一百公尺，主題取材農村生活風景，包括農耕、收穫、牧羊及牛隻，充分將農村的早晨、中午、夕暮的不同氣氛表現出來。在現今車水馬龍的中山北路旁邊，顏水龍製作的臺灣農村壁畫，更顯得寧靜祥和，成為圓山士林地區的特色風景。[11]

李梅樹曾寫道：

> 或許是天性使然，所以在日本求學期間，雖然正值野獸主義等繪畫思潮風行日本畫壇，造成極大的衝擊，卻始終不曾動搖自己的理想，仍然秉持一貫的自信與執著，堅決肯定自己所喜好的寫實創作風格。50年代，國內抽象繪畫風起雲湧，熱鬧非凡，一時附合之聲四起，但這一切都不足以搖撼我的信念，依舊朝著寫實這條筆直而深入的道路昂然前進，無視外界任何批評與褒貶。[12]

李梅樹戰後除了在國立藝專（臺灣藝術大學）教書，更投入三峽祖師廟改建工程。他領導匠師及學生一起製作，還帶領誦經團巡迴全臺募集捐款，同時尋訪全臺各地大廟與工匠名師，搜集修廟參考資料。李梅樹的用心與追求完美的態度，使得三峽祖師廟宛如一座鄉土藝術博物館。他借重照相機，解決忙碌生活無法長時間作畫的困擾。例如〈清溪浣衣〉（1981，圖版見頁 181）便是藉由拍攝清晨婦女到三峽河邊洗衣的情景，之後在畫室中琢磨出自認最佳的構圖與人物安排。他再現旭日東升、波光粼粼的河面，婦女聚集洗衣、閒話家常的場景，頗具親切的鄉土氛圍。

洪瑞麟則是把目光投向地底下的礦工生活。洪瑞麟小學時進入具有社會改革理想的稻垣藤兵衛（1892-1955）設立的稻江義塾就讀，[13] 因此很早就受到人道主義及社會主義思想的啟蒙。1936年他從帝國美術學校西洋畫科畢業後到倪蔣懷經營的瑞芳煤礦工作，直到退休。洪瑞麟的創作混雜著汗水與煤屑，平實記錄下他的工作夥伴的生活實況，描繪為生活搏鬥的勞動者形象。1960年代後他創作出具有史詩質感的〈礦工頌〉（1965，圖版見頁 165），並寫下創作的心路歷程：

> 愚鈍、粗魯、醜陋、嗜酒、貧困、好賭是你們的外衣。耐苦、冒險、勇敢、素朴〔樸〕、率直、莊嚴是你們的本體。啊！偉大的無名勇士們，

用你們渺小的手、汗和血，開拓地下數千公尺的中生紀層……崇高的人類拓荒者！我握着禿筆、凝視三十多年了，領悟到美與醜一樣的哲理，虔誠地繼續探索你們的奧妙。刻劃在紙和板上，永遠地讚頌。[14]

　　洪瑞麟真正做到藝術與大眾結合的理想，在社會上引起廣泛迴響。1979年洪瑞麟在春之藝廊舉辦「礦工三十五年造型展」（由當時的畫廊經理吳耀忠策劃）。當時蔣勳（1947-　）看到一群退休礦工以「矮肥洪」稱呼洪瑞麟，認為也許這樣友愛親暱的兄弟之情對洪瑞麟而言是比「畫家」二字更重要，也更有意義吧，因而以此作詩祝賀，感性地表達致敬之意：

　　矮肥洪
　　他們不叫你洪先生
　　他們叫你矮肥洪
　　他們跟你拍肩搭背
　　他們不向你連連鞠躬
　　他們不懂什麼是畫家
　　他們只知道——
　　你是一個好礦工
　　……
　　矮肥洪，矮肥洪
　　你是畫家嗎？
　　你跟我們一樣髒
　　你跟我們一樣邋遢
　　滿身汗臭
　　一臉煤渣
　　洞口外也有妻子兒女
　　擔心等待的一大家
　　矮肥洪、矮肥洪
　　你是一個好礦工
　　一定也是一個好畫家[15]

　　曾是礦場的九份山城一帶，因為特殊的歷史人文景觀也成為畫家筆下的創作對象。林克恭出生於板橋林本源富商之家，從小在廈門成長，接受

西式教育。1920年進入英國劍橋大學攻讀法律經濟後，陸續在英、法、瑞士的美術學院就讀，讓他的畫風取徑有別於其他前輩畫家。1925年作品入選英國皇家學院展。1930年代他主要在廈門活動，曾擔任廈門美專校長，並與臺灣畫壇維持聯繫。作品不僅入選臺展兩次，而且1935年返臺舉辦個展，隔年入選臺陽展並成為會友。戰後1949年他偕瑞士籍妻子回臺定居，任教政治作戰學校及文化大學美術系，直到1973年任巴西聖保羅雙年展評委後退休，定居紐約。林克恭雖然擔任全國美展評委、並參加「自由中國美展」及「中國畫學會」，不過他在畫壇相當低調，戰後並未舉辦個展，也鮮少在媒體上曝光。席德進認為林克恭出身世家，對名利看得極淡，也使他養成了與世無爭的態度。

　　林克恭〈金礦－九份〉（1956，圖版見頁163）描繪當時被遺忘冷清的山城，是他經過長時間的琢磨後才創作。曾經風華一時的水金九（水湳洞、金瓜石、九份）採礦業，在沒落後留下不少採礦及煉銅的遺跡，其中十三層遺址壯麗又神祕的身影隱藏在綠色山景中。林克恭採居高臨下的視點，將建築物等物像簡化成幾何造型，整個畫面呈現出明亮、堅實而靜謐的風土氛圍。席德進對林克恭的畫風評論道：

> 林先生的油畫明淨嚴謹，一塵不染似的澄清世界，對光與色做了冷靜的觀察、分析、比較，講究畫面組織，素描根基很強，毫未黏一點學院派的氣息。是從新印象主義出發，略帶一點秀拉（Seurat）科學的作畫觀點，畫裏的明暗節奏，是由塞尚畫中演變而為立體派的處理方法，但在內在精神方面，林先生的畫則是道地的東方人的氣質，那些若隱若現的自然形象，構成一種神祕的氣氛，明麗的色彩，有規律的一致性的筆觸，產生了一種鏘鏘然的音韻美。[16]

歌頌土地生命力

　　回歸鄉土寫實的潮流，也反映在全省美展的參賽作品上。全省美展是臺灣省教育廳長期主辦的大型美術展覽會，透過審查機制呈現的美術具有穩健保守的性格。不過，1970年代省展在制度上仍有諸多改革，包括參展項目設立更多的類別，增設攝影、美術設計，以及從西洋畫部門分出的油畫、水彩、版畫等。其次，設立評議委員制度，並邀請年輕一代畫家進入評審團共同審查，顯示省展出現世代交替的現象。省展入選作品風格也

呈現新風貌，呼應著鄉土寫實的藝術潮流。

以省展國畫部為例，得獎的水墨畫出現了鄉土寫實的繪畫風格，運用西方寫生的觀點，描繪鄉居、老樹、古屋等母題，營造畫面懷舊或鄉愁的氛圍。油畫或水彩畫部的入選作品也出現新寫實畫風及鄉土題材，例如描繪臺灣偏僻的廢墟、破爛的景物，或近距離精細刻劃牆角的草叢、建築物的鷹架、腳踏車等，畫面流露的歲月痕跡或生活記憶，引發觀者情感的共鳴。這些畫作明顯受到當時媒體引介美國懷鄉寫實主義畫家懷斯（Andrew Nowell Wyeth，1917-2009）的啟發，[17] 或是攝影科技輔助的新寫實主義影響。總之，年輕世代如袁金塔（1949- ）、謝明錩（1955- ）等人，受到歐美新思潮的影響後，運用超寫實主義或照相寫實的技法描繪臺灣景物與生活經驗，回應鄉土藝術潮流，一時蔚為風潮。

熱潮過後，進入 1980 年代，深受土地感召的畫家仍持續回歸鄉土的創作，他們歌頌臺灣的自然風物，形塑超越現實的理想意象，展現生命力與詩情。倪再沁（1955-2015）認為：

> 就藝術發展而言，崇洋自貶的風氣，經「民族的」、「現實的」理念之發揚，民族文化的自尊與自信已開始建立，斯土斯民的心聲終將落實於創作的成就上，80 年代中，當「鄉土美術」已落潮時，一些真正為「鄉土」開拓出新境界的人物才水到渠成地出現。如林惺嶽及黃銘昌，他們在 80 年代按照自己的心路歷程，孤獨地深入鄉土，為臺灣美術扎根。[18]

林惺嶽（1939- ）與黃銘昌（1952- ）雖屬不同世代的創作者，但他們在 80 年代後期尤其在解嚴之後，皆致力描繪以臺灣為主體的景物，創作持續至今。1978 年林惺嶽自西班牙留學返臺後，反思臺灣的現實處境與國家認同。他從運用超現實主義畫風表現自我的內在精神或探討存在的本質，轉向以寫實技法描繪山林、海景與溪谷，呈現實地踏查土地的感受。尤其是水果與大自然連結的生動樣態，他認為最能代表臺灣的能量。林惺嶽右手創作，左手以犀利文字撰寫美術評論及美術史，企圖喚醒社會對土地的關懷與認同。[19] 他動輒以戲劇性構圖的大幅畫作、鮮豔的色彩與光線處理、寫實逼真地描繪，展現景物的雄偉氣勢與力量，甚至具有奇幻的情境效果，猶如劇場般演出。1998 年〈歸鄉〉（圖版見頁 184-185）描寫鮭魚群在激流中逆流回歸原鄉，氣勢澎湃，震撼視覺，傳達出生命的堅韌與悲

壯，並隱喻流亡海外的臺灣人冒死歸鄉的決心，令人動容。

　　黃銘昌則默默耕耘，在畫面重現記憶中的理想鄉土。1975年自文化學院（今文化大學）美術系畢業後，他曾用水墨描繪一系列的鄉土人物風景，以及抗議環境汙染的作品。1977年赴法就讀巴黎美術學院學習油畫，在勤奮學習與思索中不斷地蛻變進步。1984年以「技術卓越」的評語通過考試畢業。1985年返臺定居，他從描繪巴黎家居生活景象，轉而描寫新店住家前所見的稻田景致。[20] 他也結合在故鄉花蓮瑞穗稻田嬉戲的兒時記憶，發展成精密寫實的《水稻田系列》，崛起於90年代。〈綠光（水稻田系列之29）〉（1998，圖版見頁183），畫面採取平視角度，透過近景香蕉樹遠望一片綠油油的稻田風景。在風和日麗的淡藍天空下，感受涼風吹襲的稻浪起伏與光影變換。黃銘昌以極為精密寫實的技巧，捕捉光線與色調在水稻田上的細膩變化，為都市化而日漸消失的青翠稻田再現美麗的身影，展現土地的生命力，引人懷念與深思。

　　70年代是臺灣美術轉折的年代，鄉土運動的興起，使得藝術家重新認識本土，反思藝術創作須落實扎根。[21] 他們對在地社會環境有更深刻的體認，並透過與其他文藝領域的交流，擴大視野，與社會脈動共鳴。尤其在1987年解嚴前後，藝術家在創作態度與觀念上更為自由與批判，在創作形式與議題方面也更加開放而多元。隨著民主時代的來臨，思想、言論與行動比較不受政治體制的限制，伴隨而來的社會快速變遷與動盪，使臺灣進入嶄新的局面。受到政治社會運動衝擊的新生代藝術家，在鄉土藝術運動累積的能量之上，以更新穎的視覺藝術表達對臺灣社會的省思、批判，以及對本土文化的關懷，開創前所未有的藝術格局。

1. 席德進，〈掌握了這塊土壤的真實〉，收入臺灣省立美術館編輯委員會編，《席德進紀念全集V：席氏收藏珍品》（臺中市：臺灣省立美術館，1997），頁70。

2. 蕭阿勤，〈世代與時代，現實與鄉土──70年代的文化政治〉，《雕塑研究》第8期（2012.09），頁20-40。

3. 席德進，〈我的藝術與臺灣〉，《雄獅美術》第2期（1971.04），頁18。

4. 郭沖石，〈無限延伸的水平線〉，席德進懷思委員會編，《懷思席德進》（臺北市：席德進懷思委員會，1981），頁58。

5. 松鴞，〈門──寫在廖修平畫展之前〉，《雄獅美術》第64期（1976.06），頁104。

6. 漢寶德，〈化外的靈手〉，何政廣主編，《洪通繪畫素描集》（臺北市：藝術圖書，1976），頁4-7。

7. 朱銘、林惺嶽、林懷民、吳順令，〈大師對談──全球化下的臺灣藝術〉，《雕塑研究》第10期（2013.09），頁113-114。

8. 楊英風，〈藍蔭鼎的畫外故事〉，《楊英風全集第13卷：文集I》（臺北市：藝術家，2011），頁365。資料來源：http://yuyuyang.com.tw/know_file_c.php?id=99。

9. 一寸青，〈人在天涯──新年訪朱銘〉，《雄獅美術》第72期（1977.02），頁92。

10. 何政廣，〈臺灣鄉土畫家──藍蔭鼎一席談〉，《雄獅美術》第8期（1971.10），頁31。

11. 顏水龍，〈我與臺灣工藝──從事工藝四十年的回顧與前瞻〉，《藝術家》第33期（1978.02），頁11-12。

12. 李梅樹，〈朝著寫實的道路邁進──八十回顧展自序〉，《藝術家》第91期（1982.12），頁124-125。

13. 基督徒身分的社會運動家稻垣藤兵衛於1916年在大稻埕開辦稻江義塾，作為貧童的教育場所，後擴大成立「人類之家」，分社會部與兒童部，推動社會福利與社會救助的工作。

14. 洪瑞麟，〈創作自述〉，《雄獅美術》第8期（1971.10），頁46-47。

15. 蔣勳，〈勞動者的頌歌──礦工畫家洪瑞麟〉，《臺灣美術全集12‧洪瑞麟》（臺北市：藝術家，1993），頁34-35。

16. 席德進，〈林克恭──臺灣畫壇上的一株謙遜的仙人掌〉，《雄獅美術》第7期（1971.09），頁30-31。

17. 何政廣，〈美國懷鄉寫實主義大師維斯〉，《雄獅美術》第1期（1971.03），頁13-17。何政廣編著，《魏斯：美國寫實派大師》（臺北市：藝術家，1996）。

18. 倪再沁，〈臺灣美術中的臺灣意識〉，《雄獅美術》第249期（1991.11），頁151。

19. 林惺嶽，《臺灣美術風雲四十年》（臺北市：自立晚報，1987）。

20. 奚淞，〈屋頂間的藝術家──寫在黃銘昌畫展前〉，《雄獅美術》第172期（1985.06），頁82-84。

21. 劉永仁、余思穎、宋健行編，《反思：70年代臺灣美術發展》（臺北市：臺北市立美術館，2006），頁8。

藍蔭鼎（1903-1979）
農家秋日

水彩、紙，69.1×101.7cm，1951
第六屆臺灣省全省美術展覽會參展
國立臺灣美術館典藏

藍蔭鼎為宜蘭羅東人，畢業於羅東公學校。1924年拜石川欽一郎為師，1929年起任教臺北第一、二高女，作品多次入選帝展和臺展，戰前已經被畫壇視為石川最忠實的追隨者。他因家學精通中文，加上描繪臺灣農村的題材雅俗共賞，畫業於戰後攀上巔峰，不僅擔負政府文化外交的重任，也加入眾多海外藝術學會，畫名享譽國際，作品簽名習慣加上「FORMOSA」或「TAIWAN」字樣。

1950年代是其事業轉捩點。1945年辭去教職後，他曾短暫從事媒體工作，但仍持續參與臺灣畫壇活動，並擔任省展審查委員。1954年受邀赴美展出，1958年舉辦成果展後便不再舉行個展，1959年最後一次於省展展出，往後多接受國外訂單，較難在國內場合看見他的作品。〈農家秋日〉為畫家擔任第六屆省展審查委員的示範作，是其現存少數為展覽會繪製的大幅作品。

成長於農村而對農村懷有深刻情感的藍蔭鼎，在創作〈農家秋日〉當年，曾在美援下為農復會創辦《豐年》雜誌，推廣農業知識。據同事楊英風回憶，他們每月下鄉一次，一待便是半個月。藍蔭鼎經常於刊物中連載農村速寫，〈農家秋日〉或許組合了當時的畫稿。日後他亦於華視董事長任內，開播《今日農村》節目，以一貫的實際行動宣揚理想，表達對農民的關懷。

延續石川式的水彩畫風，〈農家秋日〉中氤氳的天光水景，若隱若現的暗紫色山脈，表現得清透自然，題材則反映個人經驗。竹林農舍、撐竿趕鴨是藍蔭鼎童年生活的寫照，直至1928年遷居臺北為止，他終日與大自然相伴。日後不論畫風如何轉變，「竹林田舍」、「養鴨人家」始終是他反覆吟詠的母題，是他內心的桃花源。晚年詩作：「築舍竹林間，茅茨栽芳蘭，碧塘映素羽，無事自清閒」，述說的正是〈農家秋日〉中歷歷如繪的景致與情調。

身為基督徒，藍蔭鼎的創作經常傳遞出宗教般的哲思。他認為畫家的使命是「美化調和人生」，作品必須「使人生昇華」。晚年他筆下的色彩愈趨繽紛，農家樂氛圍鮮明，畫中那份超脫地域的普世價值，也使他的作品得以越過鄉土表象，不斷召喚世人對於和平安樂的渴望。**（張閔俞）**

林克恭（1901-1992）
金礦－九份

油彩、木板，91.5×76cm，1956
臺北市立美術館典藏

林克恭生於板橋林家，其父林爾嘉在廈門擁有龐大產業，童年是在鼓浪嶼廣闊優美的莊園中渡過。相較於臺灣早期專攻西洋畫的藝術家很難有長期親身浸潤歐洲藝術環境的機會，林克恭1921至1925年於英國劍橋大學攻讀法律，但對繪畫深感興趣，除了修習美術課程，勤於看展覽，1925年他還進入倫敦斯雷得美術學院專攻繪畫，也在巴黎、瑞士遊學習藝，長達七、八年，這使得他具備扎實的繪畫功力，作品也異於當時臺灣西洋畫壇的躁動之風，呈現雋永優雅的動人氣質。

他從歐洲回鄉後，與臺灣畫壇展開短暫接觸，1931年以〈裸體〉首次入選臺展，1935年〈月下美人〉（曇花）入選第九回臺展，同年也在「臺灣日日新報社」舉行個展。1936年他成為第二屆臺陽展的會友。1937年接掌廈門美專，正準備一展長才，不久日軍入侵中國，只得離開廈門，輾轉生活於香港。1949年回到臺灣，1956年受邀任教位於北投復興崗的政工幹校美術組，1963年再於文化大學美術系兼課。1973年退休，後偕同妻兒赴美定居，創作不輟直至1992年去世。

雖為富家子弟，林克恭人品清雅，以藝術創作遊藝人間。他的作品有著一貫的嚴謹明淨和流暢秀麗，不但構圖布局穩當、層次豐富、空間明晰，而且筆觸細膩，色彩和諧洗鍊，整體呈現纖塵不染的澄澈氣質。在色與光的搭配之下，看似寧靜的畫面，展現靈巧細緻的光影變化與律動效果。

1956年的〈金礦－九份〉是林克恭開始全心投入臺灣美術教育時期的作品。他藉由精緻的素描及簡潔的造型，條理有致地安置著九份山城層疊的建築物與坡地巒峰，以調和的金黃、灰綠和乳白色，營造明淨亮潔的氣氛，整張作品閃耀著純粹而飽和的光彩。他就是以這種融合理性與感性的潔淨畫風，作為教學的重點。除了圓熟分析色彩的微妙變化，用心經營其中極細微的明暗節奏，他還曾要求學生，將一切畫成白色，藉此若有似無的景致，表達出逆光炫目的氛圍。林克恭早、中期的作品善於掌握光線的實體感與神祕感，晚年則展開形與色的對話和遊戲，他「遊於藝」的淡泊人生，寧靜而致遠，令人感到韻味綿長。（**林育淳**）

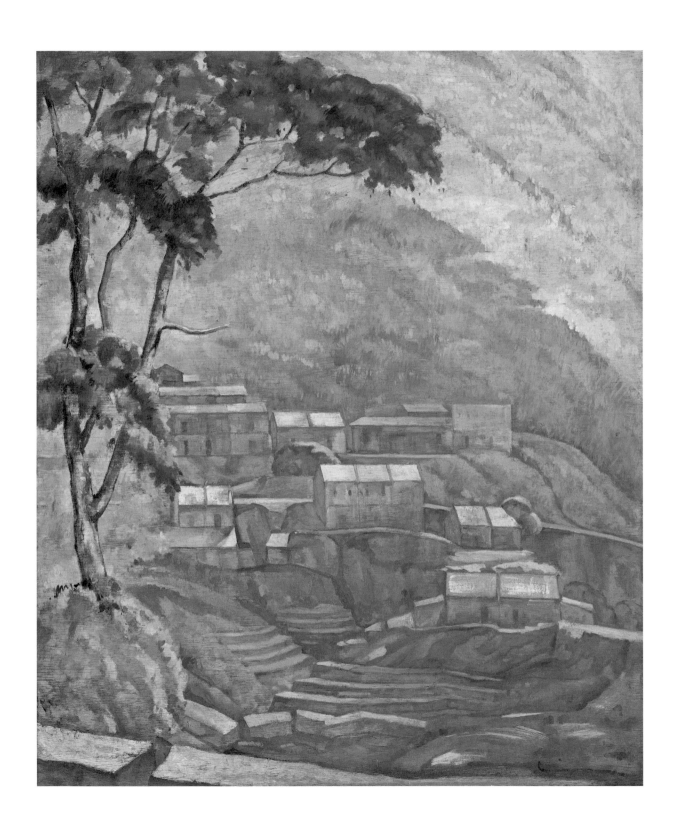

洪瑞麟（1912-1996）
礦工頌

油彩、畫布，65×91cm，1965
私人收藏

在臺灣美術史上獨一無二的洪瑞麟，並不是一位「畫礦工」的畫家，而是真正具有礦工身分的藝術創作者。他曾說：「我的畫就是『礦工日記』。」在礦場工作了三十五年的他，留下了上千幅描繪礦工身影的各式速寫與少量油畫創作。

洪瑞麟早年進入倪蔣懷（1894-1943）投資設立的臺灣繪畫研究所，接受石川欽一郎（1871-1945）的指導。赴日就讀當時前衛自由的帝國美術學校（今武藏野大學），期間也曾多次入選臺展、春陽會展等。然而1938年學成返臺時，面臨到雙親年邁、家中經濟困難的現實，也因為感謝倪蔣懷長年以來的知遇與資助，便進入其經營的瑞芳礦場工作，從基層工人逐步做到礦長，至1972年退休。

〈礦工頌〉是畫家在1964至1966年間創作的三件大型作品之一，描繪礦工在坑內實地工作的情形，猶如以地底岩層為壁，刻劃出礦山人的一生形影。整體畫面沉重，色調偏紅，反映出地底悶熱窒息的空氣。蜿蜒的三尺坑道，以木條撐起一格格僅能容身的狹小斗室，工人們將身軀折彎對半，或蹲坐、或躺臥，一鏟一鎬掘向岩壁，偶爾休憩片刻。昏弱的頭燈是黑暗中的唯一光源，然而真正照亮他們辛勤身形的，是畫家那對既參與又保持客觀的眼睛。正因與礦工們「工作在一起，歡笑在一起，甚至結婚在一起，當然苦難也在一起」，而得以深入觀察他們毫無掩飾的一面：堅實卻變形的身軀、粗鄙又沉默的面孔，以及在這份以生命為賭注的工作當中，時時與死亡相伴的荒謬與傷悼。對畫家而言，亦是他針對美與醜、粗鄙與高貴、何為「人」與如何「真實生活」，進行本質上的思考。

我們可以在洪瑞麟的畫中感受到深刻的宗教性，如同他所崇敬的畫家：畫拾穗者的米勒（Jean-François Millet，1814-1875）、畫食薯者的梵谷（Vincent van Gogh，1853-1890）、畫馬戲團小丑的盧奧（Georges Rouault，1871-1958），以及畫織工的柯勒惠絲（Käthe Kollwitz，1867-1945），在社會轉向現代化發展之際，選擇以「受苦」而非幸福，作為他們繪畫的主題，卻也相信透過藝術的觀照，能將痛苦昇華為莊嚴。
（楊淳嫻）

涂寬裕拍攝

廖修平 (1936-)
朝聖

絹版，33×49cm，1976
臺北市立美術館典藏

廖修平，1936年生於臺北，1955年考進師大藝術系（今師大美術系）。畢業且退伍後，1962年前往日本東京教育大學（今筑波大學）學習油畫，同時利用課餘時間學習設計，期間接觸了石版畫技法。1965年至法國國立巴黎美術學院持續鑽研油畫，並於海特（S. W. Hayter，1901-1988）「17號版畫工作室」學習到蝕刻金屬版及一版多色套印技法。求學生涯結束後，接受邁阿密現代美術館邀展，移居美國，於普拉特版畫中心（Pratt Graphic Art Center）擔任助教，並接觸絹印版技法。1973至1976年短暫回臺致力推廣現代版畫，後前往日本筑波大學、美國西東大學任教。1994年回臺擔任國立藝術學院（今國立臺北藝術大學）美術系客座教授一年，持續創作至今。

廖修平在海外看到世界盛行抽象化表現，在其創作中不隨波，以自身家鄉臺灣民俗信仰的意象作為他不斷致力發展的主題。流轉於不同的國家與城市，體會到各式各樣文化，也讓他的風格有所轉化。例如在日本留學時，以描繪具體廟神與臺灣風景的油畫為主；在法國則致力發展寺廟、節慶的圖騰與色彩，運用於版畫和油畫中；身處美國工業化都市中，讓他著重符號、造型元素的組合設計；回國後，立志推廣現代版畫的他，開始實驗多樣性的媒材組合。

1970年代甫回國之際，廖修平就宣告希望多嘗試「絹網版」的技法。1974年由廖修平指導的「十青版畫會」，更利用攝影等多樣性混合技法製作版畫，此件〈朝聖〉便是使用攝影技法與絹網版完成的作品。畫面呈現的是萬華龍山寺前殿，是廖修平兒時記憶的重要據點。透過混合技法將攝影作品龍山寺顯像在絹版上，建築以暗褐色為基底，與廖修平早期油畫中描繪臺灣傳統屋瓦的色澤相近，另外也暗示著臺灣古寺因長年香火繚繞而薰黑的樣貌，並帶出老照片的沉靜與歷史感。

前景出現背向觀眾的人物，重影交錯宛若正在行進，帶領觀者走進神聖的空間。利用白色與透明的表現，傳達出虛幻的氛圍，彷彿反映出在永遠佇立於此的古老寺廟之前，人們不斷來來去去。正殿中的神像位置則印上彩虹漸層表現宗教神祕的氛圍，除了增添畫面的色彩，也象徵著朝聖者所朝之「聖」，無論為何，皆是心中繽紛之處。**（郭懿萱）**

朝聖　Pilgrim　1976

廖修平提供

顏水龍（1903-1997）
從農村社會到工業社會

磁磚、陶片，400×10000cm，1969
臺北劍潭公園

這件巨大的磁磚壁畫，矗立在劍潭公園超過半個世紀。當年高玉樹市長編列預算，美化中山北路通往士林官邸路上的這一大片擋土牆，並且綠化公園環境，是因為他的許多市政建設集中在此，他期待蔣中正總統每日上下班，看見這幅壁畫便想起他的功勞。

比市長大十歲的顏水龍內心有另一個夢想。畫家先畫出三公尺長的草稿給市長過目：開卷是小牛小羊悠閒地在草地覓食、牧童騎牛；接續是兩隻成牛休息吃草，農夫驅牛犁田、收割、打穀，然後回到農家曬穀、精篩；結尾才出現幾具機輪與煙囪，象徵現代工業社會。畫家利用圓山動物園旁建築中的臺北電臺室內，攤開放大圖，招募工讀生，一起趴在地上進行剪貼磁磚、陶片的工作，就讀大學的兒子也來幫忙。工程進行中，市長詢問，磁磚太小塊，總統車行經過時不容易看見吧？畫家回答，這是給在公園休憩的男女老幼慢慢觀賞的。市長無言。完成作品出現耕耘機，取代原稿中吃草的成牛，不知是否來自市長建議？然而，若仔細巡迴壁畫前的步道，繞過此畫面結尾處的土地公廟，

將會發現，原來畫家將原構圖中的兩隻水牛藏在轉角處。鶯歌出產的素褐色陶缸破片，表現出牛隻強健有力的骨骼，與明亮潔淨的眼睛。

畫家離家半年，廢寢忘食，帶領學生勤奮製作，最後如期於10月10日揭幕。畫家的堅定毅力下有個溫柔的心願：提供市民臺灣早期田園生活的共同回憶。知名作家孟祥森（孟東籬，1937-2009）在1984年12月13日的《自立晚報》副刊上，稱讚這件作品為「優美的典型田園景象」。他感嘆作品剛完成時，金光燦爛，象徵臺灣的福樂；如今因為街道交通混亂，鮮少行人經過，作品蒙塵，有如臺灣「失去的農村景象」，工業已經取代了一切。

在威權時代，同床異夢的合作阻擋不了顏水龍將藝術帶入民眾的生活、提高民眾文化素養的夢想。1960年代顏水龍奮力完成許多室內或戶外公共空間的磁磚壁畫，因為他相信公共藝術的社會影響力遠遠超過展覽會得獎或賣出畫作。能夠將藝術品永久陳列，成為都市公園的一部分，是他一生理想的實踐。
（顏娟英）

席德進（1923-1981）
民房（燕尾建築）

水彩、紙，55.6×76.2cm，1970年代
國立臺灣美術館典藏

席德進創作〈民房（燕尾建築）〉的年代，正是畫中建築「林安泰古厝」面臨生死存亡的關鍵時刻。來自福建安溪的林家在累積財富後，十八世紀在今之四維路建造了這棟非常精緻的四合院宅邸。1978年林安泰古厝因未列入古蹟且位於敦化南路拓寬用地的範圍內，面臨拆除的命運。當時席德進撰文並參加會議，極力呼籲原貌原地保存古厝。後來在專家學者的建議和奔走下成立遷建計畫，林安泰古厝方得以移至圓山附近而保留下來。目前成為臺北市的重要觀光景點。

生長於四川的席德進，曾入國立藝專受教於林風眠（1900-1991），戰後隨軍來臺，短暫任教嘉義中學之後，成為職業畫家。1962年席德進赴歐美接受西方藝術思潮，創作流行的普普、歐普藝術。這段流浪的日子，讓他深感需要切切實實生活在土地上才能創造自己的藝術。他四年後倦鳥知返，足跡踏遍全臺，搜集喜愛的民間建築資料，發表一系列臺灣古建築探索的文章，帶動學界對民俗文物與古建築的關懷和研究。他也運用此為創作素材，晚年的風景水彩畫系列，融合水墨畫暈染表現，描繪鄉村中的傳統民居，磅礡氣勢中帶有空靈雅靜的特色，風格獨樹一幟。

畫中林安泰古厝正門主體，約占地平面的三分之一，蘊含墨水的粗黑有力線條勾勒出大門建築的輪廓，紅牆黑瓦的色調對比，簡潔大方而穩重。揚起的屋頂燕尾，在彩雲渲染的青空映照下，更顯得無比莊嚴、古意盎然。在席德進融合中西繪畫的詮釋下，林安泰古厝宛如一棟有生命的建築體，充滿歷史感又具懾人的氣魄。曾密切跟隨席德進調查臺灣古屋的建築史學者李乾朗，在席德進過世後的紀念專文中表示，1977年是席德進以水彩表現古屋的高峰期，當時他曾說：「令我最感動、沉迷，而覺得至美的東西，就是臺灣古老的房子。」李乾朗認為席德進的水彩畫、水墨畫得到世人很高的評價，讓他感覺出自己已闢出一條前所未有的路子。李乾朗深有所感地指出：「對於一群學古建築的人而言，他的古屋水彩恰是古建築的最佳詮釋。看了他的古屋畫，人們將更加瞭解建築；看了他的臺灣山水，人們將更加瞭解臺灣。」（黃琪惠）

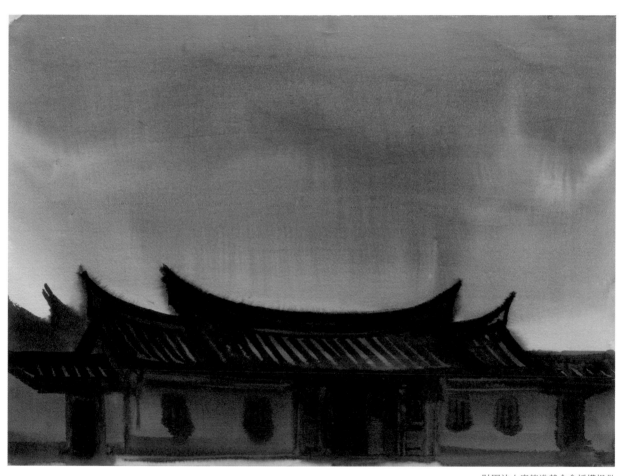

179

李梅樹（1902-1983）
清溪浣衣

油彩、畫布，80×116.5cm，1981
李梅樹紀念館收藏

> 村人們樂天知命，溫良純樸，勤儉刻苦的天性，予人非常親切的形象，一直推動
> 著我揮舞彩筆。
> ——李梅樹，〈八一自述〉

李梅樹的一生與三峽土地緊緊相依，故鄉滋養了他的創作生命，也讓他為此地的興衰傾盡畢生心血。〈清溪浣衣〉繪製於畫家逝世前兩年，為其藝術巔峰之作。朝陽灑落三峽溪，波光粼粼，叢生的野草於向陽處呈金黃色，或將河岸染得一片蔥鬱。村民們頭戴斗笠，以竹籃裝衣，三兩相偕至溪邊洗衣。如此田園牧歌般的明麗景致，是畫家為世人創造的諸多三峽經典印象中，最膾炙人口的一幕。以「浣衣」為主題也是數量最豐的系列。

〈清溪浣衣〉構圖極為嚴謹，以綠衣女子為視覺焦點，形成和諧的黃金比例。觀者視線沿「之」字形坡岸爬升，隨人物遙望對岸，再由蕩漾的漣漪帶回至畫面中央。如此不斷環繞，宛若一瞬時光永恆定格於此。井然有序的圓錐狀斗笠，與翻騰水波共同製造節奏感；藍綠色調左右交會，呼應衣著的配色。大自然的光影變化尤為精采，此為畫家晚年研究的重要課題。

畫家的創作經常留有相同題材的攝影作品，本系列亦同。早自1930年代便熱中攝影的李梅樹，擁有暗房能沖洗相片，他習慣透過鏡頭構思，再以顏料重組，轉化為栩栩如生的景象，形成個人特殊的創作方式。參考照片的作畫方式曾受批評，但畫家並不在意作品真切如照片，反而秉持「所見之物的個性重於畫家自我個性」的觀點，企求留下觸動心弦的人文風景。

1947年，李梅樹接下三峽祖師廟的重建工作，這項耗費他三十六年歲月的艱鉅任務，深刻影響畫家的藝術內涵與表現形式。晚年他曾提及，在深切瞭解臺灣民間藝術後，「對環境周遭的一切，產生了微妙深刻的情感。」心境的轉變，除了讓創作題材擴展至廟宇誦經生、慶典等民俗內容外，也讓畫家無論描繪身邊親友或日常生活情景，都能以不造作、寫實的細膩筆法誠懇刻劃。1950年代以降，他的畫風逐漸脫離戰前承襲自日本學院的審美觀，建立落實本土的繪畫語言。學者倪再沁稱其為「真正能以關懷現世表達出臺灣之美的畫家」。

（張閔俞）

黃銘昌（1952- ）
綠光（水稻田系列之29）

油彩、麻布，112×162cm，1998
臺北市立美術館典藏

〈綠光〉取景於畫家在90年代旅遊北印度比哈爾邦省的一月清晨；昂然挺立的香蕉樹與成排的椰林遙相對望，翻騰的雲影和一波波稻浪暗示著時間流動的軌跡。

畫家長時間鑽研水稻畫法，他的《水稻田系列》給予觀者直接的視覺衝擊。一根根細筆刻劃的稻葉成為偌大畫布的主角，為了忠實呈現稻葉在光線下無窮的色澤變化，先以深綠、深紅調出近似土壤的「黑色」，然後用最細的長貂毛筆堆疊出有如綢緞般的稻禾綿密景致，層層稻葉由深至淺至少耗費七、八層的上色功夫。搭配縱橫的田埂或陪襯的亞熱帶植物，共同構成生機盎然的翠綠世界。對於出生、成長於花蓮瑞穗的黃銘昌而言，樸素的稻田風景始終是他心目中人與自然共處，最和諧而原初的一幕。

黃銘昌畢業於文化學院（後改為文化大學）美術系西畫組。隔年赴巴黎留學前，曾嘗試用毛筆畫下〈汐止磚廠〉、〈要討回我們清潔的海洋〉等作品，以水墨來表現當代生活的情景及環保議題，那是畫家對臺灣環境最早的觀察。在法國深造的七年間，他磨練出精湛的油畫寫實技法；維梅爾（Johannes Vermeer，1632-1675）、羅培茲（Antonio Lopez-Garcia，1936- ）等藝術家為他揭示具象繪畫足以達致的精神境界，促使他堅定走在深化物象表現力的藝術道路上，力求在平凡的生活題材中，探究形色、光影的協調感，藉此傳達超越表象的心境感受。

1985年歸國後，畫家定居新店溪畔的稻畦旁，日日觀察陽臺前的水稻田風景；隔年發展《遠眺系列》，畫中友人站在陽臺眺望稻田的背影，預告著眼前都會邊緣的水稻田終將不保。1989年展開純粹描寫戶外稻作的《水稻田系列》。然而，陽臺前美麗的水田因捷運開發而毀於1992年。畫家感嘆所有美景在人的心裡都只能短暫停留，唯有以手上的畫筆及無比的耐心才能將此瞬間化為永恆。為了追尋心中理想的景致，取材的觸角更從臺灣沿伸到東南亞，涵蓋整個亞洲水稻田文化的廣大地域。

畫家曾說：「我畫的是我心中的田。」黃銘昌「建立了自己在臺灣風景畫史上的一家之言」（王嘉驥語），反映的不僅是他個人心靈的原鄉意象，也為臺灣及世人留下集體的人文記憶。（**張閔俞**）

林惺嶽（1939- ）
歸鄉

油彩、畫布，208.5×416.5cm，1998
臺北市立美術館典藏

「家鄉」對1939年出生於臺中的林惺嶽而言，有著複雜矛盾的情感。他的父親林坤明（1913-1939）是日治時期的雕塑家，在他尚未出生之前就去世了，不久後母親也因躲避空襲染上瘧疾而亡。因此林惺嶽自幼顛沛流離於親友和孤兒院之間，大自然和繪畫成了他精神的寄託。求學過程中林惺嶽沉浸於圖書館豐富的藏書裡，1965年畢業於臺灣省立師範大學藝術系（今國立臺灣師範大學美術系）。因為油畫的材料太過昂貴，學生時期他以水彩創作為主，從事教職幾年

後才開始創作油畫，不久即辭去教職專心當個畫家。1969年他在中美文化經濟協會舉辦第一次個展，作品呈現超現實主義風格，殘山、牛隻、魚骨和祭臺等組成神祕華美的畫面，投射出畫家生命的孤獨與滯悶。

1975年林惺嶽前往西班牙旅行、閱讀和創作。1978年為了舉辦「西班牙二十世紀名家畫展」返臺，不料他所搭乘的韓航客機在冷戰時期誤闖蘇聯國境遭飛彈攔截迫降。林惺嶽歷此劫難因而成名，也開始發表文章，透過書寫思考

歷史，討論藝文思潮並開始論述臺灣美術的發展。他的畫筆也從超現實的世界轉向眼前臺灣的山川、溪流和土地，現實的風景在高彩度描繪的光影中，透過色彩的對比和層疊，散發出神祕的崇高感，1998年完成的〈歸鄉〉就是其中的重要作品。

為了創作〈歸鄉〉，他遠赴加拿大亞當湖觀察、記錄鮭魚逆流的景象。作品中，巨大沉重的石頭也抵擋不住湍急的河水滔滔不絕從上不斷地沖刷而下，激起雪白壯闊的水花，每隻鮭魚奮力從水中躍出，堅定一致地逆流而上。林惺嶽在這件作品中以激流象徵臺灣的歷史與時局，而在歷史洪流中，多少在異鄉的臺灣人如同鮭魚，努力想衝破逆境找到生命的歸依。畫中的鮭魚僅描繪出輪廓，讓大家不自覺地從每條魚身上看到許多人堅韌奮鬥的身影。在這幅戲劇張力強、如同史詩的畫作裡，林惺嶽也是畫中的鮭魚之一，他最終在書寫和繪畫之中追尋到的歸依，就是家鄉——臺灣。（林以珞）

第十章

風景與社會

風景與社會

顏娟英

> 然而我的作品仍是以繪畫藝術為基調的產物，我主觀地選擇題材，但
> 不讓題材引導我的藝術觀。……自覺作為一位藝術工作者，在體驗社
> 會脈動的當兒，更能感應到人類深處的訊息。
>
> ——劉耿一，〈自由與尊嚴的謳歌〉，1991[1]

藝術無法和社會對話的時代

我們日常生活環境隨時受到政治的影響。在我成長的年代，學校宣傳
反攻大陸的教條，灌輸虛偽不實的世界觀與中國地圖，這都是政治操作，
企圖愚弄人民，控制社會。政府不僅會操控教育，也主掌了經濟政策，有
時還漠視古蹟，破壞環境。1980年代初，在完全沒有告知達悟人的情況
下，蘭嶼小島遭設置大型核廢場，即是政治暴力的日常現象。政治勢力對
於社會的影響無孔不入，如何翻轉政治對我們日常生活的壓迫呢？其實無
他，如今我們都知道要提高警覺，關心環境，保護弱勢族群，保障言論自
由，這是因為我們有獨立思考的能力。獨立思考來自於對自己坦誠的認知
與信心，對共同生活的這塊土地有深厚感情，能包容多元族群文化，這就
是人文的價值，而人文價值需要與民主政治相輔相成。那麼藝術家如何觀
察、反省我們生活周遭的社會現象，創作如何與社會對話呢？

事實上，早在1940年代已經出現批判社會的美術作品，例如上冊第
五章「戰爭與戒嚴」介紹了李石樵有名的〈市場口〉（1946）、黃榮燦的版
畫〈恐怖的檢查－臺灣二二八事件〉（1947），以及鄭世璠的〈三等車內〉
（1949），這些作品直率地記錄現場所見，反映出批判社會的政治意識。

不過，這股風潮宛如曇花一現。1947年二二八事件的慘痛與恐懼陰
影盤繞社會不去，緊接著1949年5月臺灣省警備總司令部頒布《戒嚴令》，

臺灣在一黨專政統治下，人民自我防衛，逐漸淪陷於對政治疏離、冷漠的白色恐怖時期。描繪當代人物群像的主題很可能引起警總等國家機器的過度想像，因而遭受莫須有的審查；寓含社會批判的作品更是完全銷聲匿跡於公開展覽會場。與中國共產黨相關的紅旗、五角星，甚至向日葵等母題，也成為嚴重禁忌。[2]

1966年顏水龍為好友災後重建的臺中市「太陽堂餅店」設計室內裝潢，為凸顯品牌設計的意象，他在門口內側製作一幅明亮華麗的〈向日葵〉（太陽花）磁磚壁畫（圖1）。然而，開幕後不久，店主屢遭警察、甚至調查局盤查，最終只好將此壁畫用三夾板完全封閉起來，直到解嚴後，1989年李登輝擔任總統時，這幅顏水龍一生最喜愛的壁畫才重見天日。[3]

圖1　顏水龍，〈向日葵〉，磁磚壁畫，294×184cm，1965-1966，顏娟英提供。

80年代的風雲動盪

這一章主要設定在1980年代，那是一個風雲動盪，臺灣民主運動經歷艱難陣痛的時期。在肅殺的戒嚴環境中，知識人與民眾共同獻身參與，掀起選舉熱潮，屢屢街頭攻防，衝突流血也在所不惜。1979年12月在高雄爆發美麗島事件，警備總部以「叛亂罪嫌」大肆逮捕爭取自由、民權的人士。[4]隔年二月（2.28）遭逮捕的林義雄家中發生滅門血案。接著，自美返臺探親的學者陳文成陳屍臺大校園，震驚國際，更促發島內外人士覺醒，推動全民關注民主政治運動的風氣。畫家劉耿一就曾自述：「陳文成事件（1981年）造成的衝擊，啟迪了我創作上的社會意識。我感念他為理想殉難，而完成一系列以耶穌被釘十字架為圖式的作品。」（〈自由與尊嚴的謳歌〉）

1980年代後半段臺灣社會更快速變奏，民進黨成立，戒嚴解除，李登輝繼蔣經國去世後就位總統和國民黨主席。然而，中央政府龐大保守的體制改革緩慢，引發1990年中正紀念堂野百合學運，大學生要求改革。次年終於廢止《動員戡亂時期臨時條款》；1992年，《刑法》一百條廢除，言論自由獲得保障，從那時刻起臺灣才算真正的解嚴。

在這個十年，文化界值得記上一筆的是，臺東也發生了轟轟烈烈的「臺灣史前文化遺址卑南車站搶救考古」事件。戰後臺灣考古與臺灣史研究一樣，不受學界及政府重視，始終未能進行有計畫的大規模考古遺址發掘。在此之前，考古學者臺大宋文薰教授（1924-2016）已經看過南北各地配合十大建設工程而慘遭破壞的許多考古遺址與無數珍貴標本，卻苦無文化資產保護法，也無搶救和研究經費而束手無策。

學者與民間協力翻轉政策

1980年6月南迴鐵路新卑南車站（今臺東火車站）預定地設在卑南遺址上，施工時機械怪手不斷地挖出破碎的石板棺群、人骨殘骸，及大量精美的玉器與陶器，引來覬覦者日夜盜掘。[5]卑南遺址有豐富的地表及地層文化堆積，遺址面積廣大，在考古學界非常有名，自1896年以來，已經有日本學者高度關注，歷經鳥居龍藏（1870-1953）、鹿野忠雄（1906-1945?）與國分直一（1908-2005）的接續調查，陸續發表研究成果。

如今，遺址面臨大規模破壞的危機，臺東在地文史工作者，包括地方

圖2　人獸形玉玦，國寶，玉
器，70×40×4.5mm，3500-
2300B.P.，國立臺灣史前文化
博物館典藏。

媒體，一致呼籲挽救、保存遺址。宋文薰與連照美老師不再忍耐，攜手帶
領臺大考古系師生，不惜與工程單位折衝奮戰，力擋怪手，舌辯省級與中
央官員，一再爭取預算與時間，奮力投入卑南遺址的大規模搶救發掘。[6]
透過地方人士的覺醒，自己的文化自己救，加上縣政府支持，結合學術界
全力投入，搶救即將遭破壞的數千年前遺址，終於成功修正中央官員奉經
濟掛帥為圭臬的立場，最後共同肯定臺灣史前考古遺址的歷史文化價值。

　　長達十年，烈日下歷屆學生接力如火如荼地展開考古田野工作，出土
距今3500至2300年前新石器時代的一千五百多座墓葬與建築遺址，許多
文物日後正式指定為國寶與重要古物，其中以國寶〈人獸形玉玦〉最為有
名（圖2）。[7]這是一件玉器耳飾，兩人插腰並立，頭上頂著一隻獸，據推
測有可能是代表魯凱族祖靈的雲豹（參見第七章導論〈山與海的呼喚〉）。

　　此役不但成為臺灣日後大型「搶救考古」的先驅，更促成1982年《文
化資產保存法》的誕生。1990年初終於催生國立臺灣史前文化博物館籌
備處，並涵蓋卑南遺址文化公園。這個臺灣考古學界與地方合作，成功
翻轉中央政府決策的過程，給我們很好的啟示，臺灣的社會運動也是地
方包圍中央，全民投入；不可阻擋的民意終於改變了一黨專制的社會。
美術創作的改變也是靠每一位藝術家各自在不同層面的努力，終於匯聚
成嶄新的面貌。

保存文化記憶

　　本章介紹六位不同年齡層的藝術家在時代轉變之際，他們觀察到什麼
現象，又如何修練成藝術的結晶。隨著70年代結束，鄉土傳奇幻滅了，
歌頌鄉土生活的藝術表現已無法滿足敏感的創作者，他們轉而認真反省真
實的現實社會。年長畫家首先關懷臺灣環境，對於歷史古蹟與自然生態所

遭受的破壞，深表不捨。

　　素性淡泊的李澤藩一生在新竹城隍廟與孔廟附近成長與終老。清修孔廟（1817-1824）原屬淡水廳的儒學學宮，又稱文廟，是清末北臺灣儒教傳統的象徵。[8]此廟腹地廣大，古樹蒼郁，畫家幼時就學、成年任教都在此地。[9]日治時期，孔廟部分建築改為學校校舍，同時，民間仕紳捐資在孔廟對面，為市民興建一棟摩登的洋樓——新竹公會堂（1921）。這個區域新舊文化互相輝映，是市民聚會、觀賞、學習新知的地方，文風薈萃。然而，1958年縣政府以發展經濟為由，遷移孔廟至郊區，原地開發成大型商業、購物中心。同時，公會堂改名為中山堂，1955年再改為社教館，其四周陸續增建許多建築包圍這棟洋樓，甚至連原立面也消失不見。[10]李澤藩雖然沒有離開這個昔日的新竹文化聖地，但是一眼望去，只見高樓林立，雜亂無章，車水馬龍，人聲沸騰。早已少人知曉這塊新竹文化記憶的寶地。

　　1976年畫家服務教育界五十年退休後，不幸臥床兩年。年逾古稀的他心中蘊藏著新竹城的歷史記憶圖像。身體復原後隨即展開一生重要代表作——以「竹塹古蹟懷想」為主題的系列創作，特別著意描繪代表清領與日治時期的重要文化里程碑：不復存在的孔廟與被塵土掩沒的公會堂。[11]1982年10月完成的〈社教館懷古〉以社教館為名，回憶公會堂舊影（圖版見頁198-199）。有如電影的長鏡頭緩緩拉出他記憶中舊新竹城東南方的「大觀園」，那是以文化古蹟為核心的城市圖像。左下方大榕樹下，閒坐樹頭聊天的大人和玩耍的小孩帶領觀眾的視線進入公會堂的拱門與迴廊。不遠處有傳統民居與水塘，後方便是東城門。隔著一條小路與公會堂對望的是規格嚴整、富麗堂皇的孔廟，後方淡藍色建築是以盔甲帽鐘樓為特色的新竹火車站（1913年落成），是帶有德國風的哥德式建築。如同遠方守護著城池的尖山，亦如大自然的蒼綠樹林與晴朗天空，老畫家的全覽視線盤旋於半空中，誠懇地獻上內心對新竹的祝福，古老的文化傳統與時髦先進和諧並存，人們不分男女老幼都自在、愉悅地共度生活。

以畫作堅定反核

　　1978年，行政院推動十大建設指標之一的核能發電第一廠開始商轉，兩年後核二廠加入運轉，棘手的核廢料處理場地也著手覓地興建。臺電選

擇了蘭嶼興建核廢料儲存場，1982年啟用。當時臺灣環保意識薄弱，達悟族人也尚未意識到存放核廢料的嚴重性。[12]顏水龍率先借創作來表達他個人的憂心與憤怒。這幅畫命名為〈蘭嶼所見〉（圖版見頁201），畫家本其溫和謙讓的個性，為此強勢錯誤政策將給弱勢族群的家鄉土地與子孫帶來的災難，冷靜而堅定地表達深沉的無奈與抗議。海浪洶湧，侵逼海岸，達悟族的男人圍繞著哺乳幼兒的婦女，雖有心護衛卻低頭束手無策。畫家早在1935年便前往蘭嶼記錄並創作，也曾撰文大聲呼籲保護蘭嶼成為「太平洋上的樂園，文化上的奇葩」。[13]60年代之後又經常前往。1975年用心創作了〈蘭嶼印象〉（圖見頁56），畫面色彩綻放能量，拼板舟如同慈母雙手環抱船魂之眼的太陽圖騰，守護蘭嶼，運轉不息。相較於〈蘭嶼印象〉呈現的華麗莊嚴生命力，在核廢料掩埋場出現後的〈蘭嶼所見〉，拼板舟和達悟家族都顯得脆弱而黯淡無光。

1988年1月「臺灣環境保護聯盟」開始推動反核運動，蘭嶼的核廢料場問題才逐漸獲得社會重視。2月達悟人發起第一場歷史性的示威——「220反核廢驅逐惡靈」，串連人間雜誌社、新環境雜誌社等紀實報導與行動劇場活動，呼籲社會的關注。水彩畫家與藝術人類學家劉其偉加入達悟族抗議的行列，模擬驅逐惡靈的傳統儀式，創作一系列《憤怒的蘭嶼》畫作。劉其偉曾任職台電、台糖及軍方工程師長達三十年，他愛好原始藝術，長期深入中南半島、菲律賓、中南美洲、婆羅洲、大洋洲，探訪原住民叢林部落。他也勤奮學習人類學者的研究成果，調查臺灣各地原住民文化，包括蘭嶼。他提倡保育自然生態，尊重原住民傳統的生活智慧，深信在地神祕的信仰力量正是與自然共存共榮的能量。他曾表示：「我們看原始人，認為是野蠻人，但是他們看我們才是真正的野蠻人。」[14]對於政府不重視自然生態與原住民福祉，他感到深切的憤怒。本章收錄的〈憤怒的蘭嶼〉（圖版見頁203）描繪達悟族人頭戴藤盔，身穿傳統魚皮做的戰甲，進行驅逐惡靈的儀式，在群體舞蹈、怒目吶喊的身影中，彷彿也看到了老畫家的身影。

向政治受難者致敬

1980年代更多考驗留給新生的一代，他們自覺奮起對抗高壓威權統治，爭取民主改革，重新定義臺灣文化的歸屬。劉耿一於戰後隨父親劉啟祥從日本回到臺灣，早熟又拒絕接受既有體制，始終無法融入僵硬甚至軍

事化的學校教育。艱辛曲折的求學階段中,他不斷地逃學、退學和重新入學,在大自然的無限生機中找尋生命的意義。最終透過摸索藝術的門徑,發掘自我內心難以妥協的靈魂。1980年劉耿一辭去恆春中學教職,移居高雄。從此全心投入創作,同時也得面對美麗島事件大逮捕後,騷動甚至恐懼不安的臺灣社會。

「我的泰半近作,也許散發著濃厚的政治意味,這是因為我強烈地意識到,現階段此地政治發展的瓶頸未能突破,乃是所有社會問題衍生的根源。」1981年直到1990年代初,劉耿一反覆創作一系列以哀傷、殉難、死亡等為主題的抗議作品,他希望向那些殉難的烈士致敬,表達哀痛與憤怒,每一件作品都宛如臺灣民眾為爭取自由民主而犧牲的紀念碑。他的繪畫語言更為鮮明、尖銳,成功樹立個人具有情感渲染力的成熟風格。1986年的〈長夜〉(圖3)借用救贖人類苦難的耶穌殉難聖像,向爭取民主理想而犧牲的政治先行者——特別是陳文成——致敬。構圖極簡單,受難者纖細的身軀在十字架上伸展開來,清晰對稱的輪廓線有如迴盪天際的受難曲,背景是暗夜中崎嶇的荒野。黎明將至,金黃色的聖光照射著受難者以及他所祝福的大地,前景有位聖者瑪麗亞,守護受難者,也見證這勇敢實踐理想的時刻。畫家持續追蹤媒體報導的政治事件,運用象徵的手法表達發自內心深處的共鳴。1991年紀念詹益樺自焚的〈莊嚴的死〉最足以表現他純熟運用時空交錯以及強烈色彩的象徵手法(圖版見頁205)。大約在這一年,劉耿一的社會風景表現來到顛峰,同時也宣告此系列結束。1991年12月,劉耿一於雄獅畫廊舉行「社會風景」個展,此後逐漸回歸到鄉野之歌創作主題。

末日幻象的虛無與生機

1990年,天安門學運後一年,臺灣的大學生於中正紀念堂的廣場上靜坐,提出「解散國民大會」、「廢除《臨時條款》」、「召開國是會議」以及「擬定政經改革時間表」四大訴求。抗議學生以野百合作為精神象徵,因此稱為「野百合學運」。最終獲得當時的總統暨國民黨主席李登輝接見與承諾,隔年廢除《動員戡亂時期臨時條款》,終結了「萬年國會」。臺灣的民主化歷程翻開新頁。

就在野百合學運進行之際,未滿三十歲的年輕畫家連建興一個人關在幽暗的角落,構築他從兒時經驗提煉出來的魔幻劇場:〈陷於思緒中

圖3　劉耿一，〈長夜〉，油彩、畫布，146×97cm，1986，私人收藏，龐立謙拍攝。

的母獅〉（圖版見頁207）。自70年代以來臺灣煤礦開採業逐漸走入夕陽，
80年代中葉，礦坑災變頻傳更直接促使位在北區的礦坑接連關閉。年輕
畫家長期堅持在這些廢墟中鉅細靡遺地踏查、攝影和記錄。他整理筆記
之後拆解元素，然後在畫面上構築出既熟悉又陌生，具有真實回憶又充
滿想像魔力的劇場。他描寫荒廢的角落，卻不帶憤怒與哀傷，而有著淡
淡的鄉愁，令人連想到70年代介紹到臺灣，廣受歡迎的美國水彩畫家懷
斯（Andrew Nowell Wyeth，1917-2009），他筆下那寬闊寂靜、微風飄
拂的鄉村草原與農舍。不過，連建興營造的具體空間似乎更能召喚想像
的生命力。

　　廢棄的礦場上，一隻迷路的母獅站在跳板上，思考著人類何以破壞環

境至此地步，地球未來的命運將如何呢？環狀建物簡陋整齊，卻已野草滋生，渺無一人，陽光灑進平坦明亮的中庭，同時左上角驟雨降下大地。故事沒有結束，生命將要輪迴。近景軌道弧線流暢，彷彿隨時可以繞著環形建物滑行。畫家以溫和縝密的筆觸在畫布上累積出時間的厚度，並且展現出傳統圖像敘事隱喻的魅力。[15]

有趣的是，大約十年後，完全不同背景的藝術家袁廣鳴，以攝影後製的創作〈城市失格－西門町白日〉和〈城市失格－西門町夜晚〉（圖版見頁209），同樣表現看不見人蹤跡的景象，卻在人為構築中飄盪著過去的回憶與未來的幻想。弔詭的是，連建興從廢墟意象出發尋找生機，畫面中自然帶點天真的愉悅；而袁廣鳴卻是在繁華閃爍的商街廣場，看出崩潰、孤寂與虛無的存在，傳遞出成熟的苦澀，耐人尋味。

結合傳統與科技手法，用三百多張照片，一一去除流動的人車，疊合成僅餘建築背景、真實不虛的街道，不論日夜同樣有著光鮮整齊的外貌。反覆對看日夜，發現夜晚更為迷人，天空深藍無雲，地面也無陰影，只有華麗的霓虹燈，或綠或藍，由近而遠，從低處到高樓，誘惑著觀者的視線，卻在深邃幽冥的暗處，亮起一盞警示的紅燈。時間被凝固框住，街道空曠整潔，看似熟悉卻又惶惶不安。人與社會的關係亦然，時而親友噓寒問暖，時而集體抹黑霸凌。2020至2021年新冠肺炎疫情嚴峻時，大白天臺北寬闊的林蔭大道，人車稀少，乍看有些歡喜，再看則彷彿每個轉角處都有不安的病毒、病源；無處可逃，無處可居。[16]

90年代，臺灣經濟持續穩定發展，社會愈趨開放、自由，文化界、藝術界日漸風起雲湧，各種富含挑戰性與衝撞性的創新實驗再也壓抑不住。在地藝術家強烈地想突破傳統框架，追求自我的獨特面貌，加上陸續從海外歸來極力將世界觀點帶入臺灣的新一代藝術家，共同推動出下一個多元爭鳴、繁花似錦的年代。

1. 劉耿一，〈自由與尊嚴的謳歌〉，《雄獅美術》第250期（1991.12），頁202。

2. 關於1950到70年代初黨國威權統治時期，臺灣微弱而可貴的民主抗爭運動，參見吳乃德，《百年追求：臺灣民主運動的故事——卷二 自由的挫敗》（新北市：衛城，2013）。

3. 2011年6月1日採訪第二代太陽堂餅店主人林義博於臺中市自由路二段23號。〈思潮邁大步 向日葵重生 顏水龍壁畫 廿年後復出〉、〈鮮花從禁忌的牆上綻放開來——「向日葵」廿年後見「太陽」〉，《聯合報》，1989年8月18、19日，「聯合知識庫：全文報紙檢索」，2021年8月1日瀏覽。

4. 李筱峰，〈美麗島事件的回顧與省思〉，1999年12月7日，參見李筱峰教授網站，https://www.jimlee.org.tw/article_detail.php?SN=8727，2021年7月25日瀏覽。

5. 國立臺灣史前博物館，「卑南遺址發掘四十週年：搶救考古檔案回顧展」，展期 2020.10.15-2021.04.18。劉政暉，〈臺灣歷史知多少：若非數十年來的「搶救考古行動」，這些國寶將永遠被埋沒〉，換日線Crossing，2021年1月6日，https://crossing.cw.com.tw/article/14355，2021年8月10日瀏覽。

6. 宋文薰先生治喪委員會，〈考古學家宋文薰先生生平事略〉，紙本筆者收藏；〈宋文薰先生紀念特輯〉，《人類學視界》第19期（2016.08），http://www.taiwananthro.org.tw/anthropology_publish/02/copy2_of_4eba985e5b788996754c7b2c53414e03671f-2015-1.03/@@display-file/file/人類學視界19.compressed.pdf，2021年8月20日瀏覽。

7. 顏娟英，〈卑南考古參觀記〉，《藝術家》第154期（1988.03），頁34-40；林秀嫚，〈卑南人骨整飭記事〉，《史前館電子報》第431期（2020.11.15），https://beta.nmp.gov.tw/enews/no431/page_01.html，2021年8月20日瀏覽；葉美珍，〈人獸形玉玦〉，《史前館電子報》第275期（2014.05.15），https://beta.nmp.gov.tw/enews/no275/page_03.html，2021年8月20日瀏覽。

8. 新竹孔廟原址位在今成功里，即文昌街、武昌街、林森路與復興路所圍成的區域。溫國良，〈日治初期新竹廳之官廟（三）——孔子廟〉，《國史館臺灣文獻館電子報》第116期（2018.01.31），https://www.th.gov.tw/epaper/site/page/166/2399，2021年8月3日瀏覽。

9. 新竹第一公學校，原名新竹公學校，創立於1896年，1906年遷校至孔廟，今武昌街110號。1937年再遷至今興學街106號，1941年改名新興國民學校，今名新竹國民小學。李澤藩於1926至1945年任教此校。參見新竹市東區新竹國民小學官網：https://www.hsps.hc.edu.tw/nss/p/history，2021年8月3日瀏覽。

10. 新竹社教館2008年3月改為國立新竹生活美學館使用。目前修復工程正在進行中，預定2021年底完工，2022年重新開幕。黃俊銘，《新竹公會堂修復、再利用及管理維護計畫》（新竹市：國立新竹生活美學館，2011）。

11. 顏娟英，〈重建回憶的庭園——李澤藩晚年鄉土作品〉，收入《藝鄉情真：李澤藩逝世十週年畫集》（臺北市：國立歷史博物館，1999），頁22-27。

12. 1988年1月臺灣環境保護聯盟開始推動反核運動，2月參與蘭嶼「驅逐惡靈」反核廢料場示威遊行，參見https://tepu.org.tw/?page_id=397。

13. 顏水龍文、繪圖，〈原始境 紅頭嶼の風物〉，《週刊朝日》第28卷11號（1935.09.08）。中譯文見於《走進公眾·美化臺灣：顏水龍》（臺北市：臺北市立美術館，2012），頁374-381；顏水龍，〈期待一塊永久的樂土〉，《雄獅美術》第75期（1977.05），頁66-68。

14. 轉引自鄭惠美，《探險·巫師·劉其偉》（臺北市：雄獅，2001），頁154。

15. 游如伶，〈鯨背上的島國 走入連建興的魔幻環壚（上）、（下）〉，典藏ARTouch.com，2016年10月11日，https://artouch.com/views/content-5299.html、https://artouch.com/views/content-4626.html，2021年8月1日瀏覽。

16. 《袁廣鳴》，黃明川導演，公共電視製作，http://ptsvod.sunnystudy.com.tw/contentPage.aspx?cid=2&scid=20&vgid=187&vid=407；王嘉驥，〈一種惴惴不安的憂懼——論袁廣鳴的錄影藝術〉，伊通公園ITPARK，http://www.itpark.com.tw/columnist/curator/7/1147，2021年9月1日瀏覽。

李澤藩（1907-1989）
社教館懷古

水彩、紙，49×108cm，1982
私人收藏

李澤藩，〈孔子廟〉，水彩、紙，80x117cm，1986，李澤藩美術館收藏。

李澤藩出生於新竹孔廟附近，從小浸染在人文薈萃的氛圍之中。1926年自臺北第二師範學校畢業後返鄉任教，常年繪寫桃竹苗一帶風景名勝，諸如潛園、北郭園、孔廟等古蹟，一直是畫家重要的創作主題。然而，熟悉的景物歷經多年變遷，終至傾頹或不復存在，激發他以畫筆重現心中情思的念頭，遂於1970年代末誕生一系列氣勢壯闊、抒情意味濃厚的回顧式巨作。最早為〈潛園懷古〉（1976），至〈社教館懷古〉時已是全覽般的俯瞰視角，甚至拼接紙張以創造大畫面。這些作品不單是形塑新竹集體記

憶的重要憑藉，也是畫家個人的自傳。

〈社教館懷古〉於橫長畫幅上以建築物圈出一塊容納想像的遊走空間，古樸的景色暗示所處時空。畫面上，一棵巨大老樹掩映社教館（日治時期公會堂）的西式建築，樹的左下角有一對清朝石獅，似乎扮演引導觀者進入時光隧道的角色。此處欠缺中景，使視線不自覺向右前進，穿過公園，來到這幅畫的主體——由圍牆環繞的孔廟建築群。新竹車站隱身其後，東門城安居畫幅正中央。

孔廟是戰前新竹公學校所在，既是畫家的母校也是任教場所，1958年拆

遷至新竹公園。畫家的住家離原來的孔廟不到一百公尺，自認一生都受孔子影響，對教師身分有高度認同和使命感，甚至表示：「我們是教育家，帶領學生作畫，如果以畫家自居，那是絕對不行的。」幾年後，他再度創作視角相同的〈孔子廟〉（1986），景物縮聚在更遼闊的天地間，寄寓畫者無限的懷想。

李澤藩因家境未曾出國留學，僅跟隨石川欽一郎學習透明水彩，日後考量材料限制，轉而研究不透明水彩，形成肌理堅實的畫風。他將故鄉的風景一畫再畫，經年累月下來，技法更加複雜

靈活。最著名的就是多次洗刷上色的技法，應用於天空、水面或山巒，最能呈現大自然神祕內斂的底蘊。他還經常混用其他媒材強化細節，比如描摹建築邊線的白色粉彩。

在臺灣早期美術發展過程中，水彩畫相較油畫，經常如伏流一般。然而李澤藩純熟的水彩風格，自有其水到渠成的發展脈絡，表面看似寧靜無波，底下卻深邃無垠。（**張閔俞**）

顏水龍（1903-1997）
蘭嶼所見

油彩、畫布，72.5×91cm，1982
私人收藏

> 當時電力公司把一些廢料放到蘭嶼，我因此畫了一幅作品，以海為背景，有兩個
> 男子頭低低，一位婦女帶著一個瘦瘦的孩子和一條狗……。
>
> ——顏水龍，1991（楊智富採訪稿）

生於臺南，曾留學東京、巴黎的臺灣第一代西畫家顏水龍，很早就體認到藝術家生於斯土的文化使命，終其一生秉持著提升公眾美育和回饋社會的理想，積極投入本土手工藝產業推廣與美化生活環境等工作。同時，他對臺灣人文風土的深切關懷，也展現在眾多以原住民傳統文化為題材的油畫創作裡，而〈蘭嶼所見〉就是其中的代表作。

1935年夏天，顏水龍首次踏上坐落於臺灣東南方太平洋的原始祕境紅頭嶼（今蘭嶼），展開達悟族藝術文化的調查和寫生。1970年代後，他數度重訪蘭嶼，以溫暖明亮的色彩，繪製了一系列歌詠島上風景與原生文化的圖像。然而，隨著1982年位於蘭嶼的核廢料貯存場在政府主導下完工，畫家眼中這塊達悟人世居的海外樂土，便被迫吞下現代文明發展的惡果。來自臺灣本島的核廢料，從此成為汙染當地自然生態的潛在威脅。萬分疼惜這座凝視了近半世紀的珍貴島嶼，顏水龍以油彩為媒介，在那普遍噤聲的戒嚴年代，含蓄地為少數民族受擺布的命運發出不平之鳴。

在這幅隱含反核寓意的想像畫中，三名達悟族男子佇立於海岸邊，共同圍繞著正在哺育懷中嬰兒的婦女及幼童，男子們垂頭沉思的模樣，似乎暗喻為了守護下一代族人的生存環境而感到憂愁。徘徊在側的黑狗，以及悄然擱置一旁的小型拼板舟，也彷彿意味著傳統生活遭受忽視的窘境。人物身後的廣闊海洋，與平素畫家筆下霞光灑落、平穩靜謐的蘭嶼海景迥然不同，轉以浮動的筆觸，堆疊描繪洶湧莫測的浪濤，遠方則由多層次的平塗色塊，形塑半沉入海平線的落日與帶狀雲彩。起伏的海波在餘暉映照下，激盪出藍綠、青黃、粉橘交錯的色調，更加深整體畫面沉鬱不安的氛圍。透過藝術的語彙，顏水龍抒發對於達悟族世代傳承和文化存續的擔憂，也預示了往後數十年間，即將在這座小島上掀起的波瀾與挑戰。（饒祖賢）

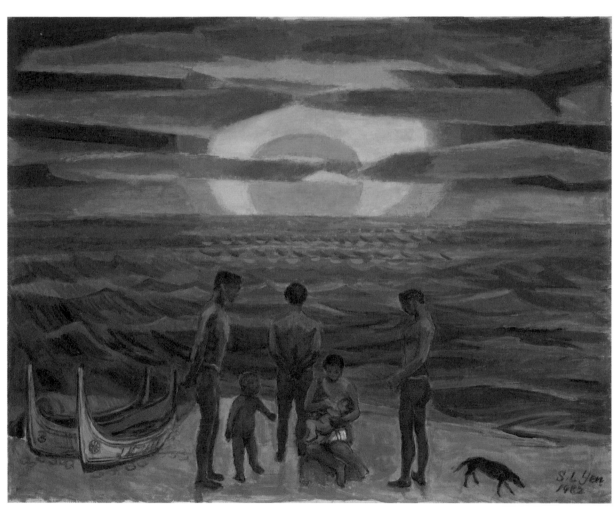

中央研究院臺灣史研究所檔案館提供

劉其偉（1912-2002）
憤怒的蘭嶼

水彩、紙，35×45cm，1989
臺北市立美術館典藏
款識：ㄌㄧㄡˊ ㄑㄧˊ ㄨㄟˇ 89

電機工程師出身的劉其偉，三十八歲才拾起畫筆，靠著自學踏入水彩畫的世界。他深受二十世紀西方現代繪畫啟發，也因崇尚原始藝術而跨足人類學的田野工作，走訪臺灣及海外各地的原住民部落，進行物質文化採集。他的創作取材廣泛，擅用各式媒材與技法，並融入原始美學的特質，從具象出發，兼容抽象概念，以豐富的想像力幻化出寓含哲思、詼諧多變的畫風。這位藝壇老頑童，年逾古稀仍滿腔熱情，馳騁在藝術、寫作與文化探險的道路上，不僅見多識廣、成就斐然，也沉澱出關愛社會、尊重生命的寬闊心胸。延宕數年未決的蘭嶼核廢料爭議，就觸發了他對下一代生存環境的深切憂慮。

劉其偉和蘭嶼的淵源，奠基自1980年考察達悟族文化的田野之旅。他有感於科技文明的入侵，將促使島上獨特的自然資源和藝術傳統快速消逝，遂把踏查見聞與相關文獻整理成書，呼籲世人注重蘭嶼固有文化的保存，並心繫核廢料貯藏的問題。80年代末，隨著解嚴後日漸開放的社會風氣，達悟族青年以「驅逐蘭嶼惡靈」之名，發起一波波大規模的反核廢料抗議運動，而經常在作品中寄託現世關懷的劉其偉，此時也藉《憤怒的蘭嶼》系列畫，表達他對統治者在核能經濟和自然永續之間，草率取捨的沉痛批判。

這幅群像畫象徵了原本與世無爭的達悟族，因核廢「惡靈」的入侵，而不得不起身反抗的現實景況。畫家從原始藝術中的人像造型和色彩汲取靈感，表現一群膚色深褐、瞋目怒視的族人環繞著拼板舟，挺身護衛家園的意象。在赭紅、棕黑、粉白交融的濃重色調與斑駁肌理中，線條斷續地勾勒出物象的大致輪廓，從伸手阻擋的嚇阻姿態，到齜牙咧嘴的氣憤神情，人們的五官造型簡化變形。帶著慍怒的眼神重複疊加，甚至半抽象化成三角幾何符號，滿布至畫面邊緣。雖然畫幅不大，卻營造出儡人的視覺張力，也強化了族群抗爭下凝聚的集體意識。

注重人文觀照的劉其偉，跳脫對異族文化的浪漫凝視，轉而在畫中呈現原住民對外來侵擾的排拒敵視，感性地傳遞反核意念，為達悟族重申驅逐惡靈的島嶼宣言。（饒祖賢）

劉耿一（1938- ）
莊嚴的死

油性粉彩、畫布，76.4×101.4cm，1990
私人收藏

相較於父親劉啟祥享有優渥自在的藝術學習環境，劉耿一出生在戰時，親歷東京大空襲，小學橫跨兩國，母親是日本人，語言文化銜接問題讓他兩地都遭遇歧視與差別待遇。個性敏感的他目睹二二八事件的恐怖，加上母親早逝（1950），從小養成獨立思考、抵抗權威式教育的氣魄。1954年父親遷往高雄大樹鄉山林遼闊之處，建立果樹與魚池環繞的家園。劉耿一持續逃離正規教育，在高雄與屏東邊界山區遊歷的經驗成為他往後畫作的靈感來源。

父親對劉耿一的創作抱持開放態度，但以身示範樸實耕耘土地，向自然學習的創作觀。他在前往恆春國中任教（1969-1980）前，已摸索出創作的路徑，用極素樸的色彩融合心靈療癒與現實觀察，不時吟味生與死的糾纏。不料婚姻失敗家庭破裂，加上恆春核三廠興建，畫家不得不黯然離去。幸而中西學養豐富、深愛藝術的曾雅雲與他重組神仙眷侶，從此專心創作。

重返喧囂的都會，畫家強烈關注社會上無處不在的政治迫害。〈莊嚴的死〉紀念1989年5月，詹益樺（1957-1989）追隨鄭南榕（1947-1989）自焚以踐行言論自由的理念，於鄭南榕出殯隊伍行進到總統府前，點燃汽油自焚而亡的悲劇。

暗黑詭譎的天空下，象徵威權統治的總統府森嚴如圍城，中央塔樓像是伸出的鐵拳，又不免讓人聯想到陽具。塔下一片鐵絲圍成紅方塊，暗示幾十年來受壓迫的人民血流成河。飛騰的火焰隔開生死之河，左下方浴火犧牲的死者高舉雙手，單薄的身軀緩緩彎曲墜落，形象痛苦而悲壯。火焰化為陣陣灰煙，隔開獻身理想的光明使者與幽暗如鬼影般無能力的旁觀者。

1990年，劉耿一自稱是「非色彩畫家」，摒除繽紛色彩的干擾，回歸隱晦的原本自我。他喜愛紅與黑的色彩組合，因為「蘊含我所喜愛的莊嚴、深沉與典雅融合起來的氣質」。他進一步解釋：紅與黑「的對比效應，充滿了激越和沉重的悲劇訊息。黑襯托出來的紅，有如黑暗裡的斑斑血跡，不也暗示長期戒嚴下人的苦難情狀。我因應外界的波動——社會運動的興起，而萌發的情感，也似乎只有這兩個顏色的彼此映照，才能傳達出來吧」！**（顏娟英）**

涂寬裕拍攝

連建興（1962- ）
陷於思緒中的母獅

油彩、畫布，135×230cm，1990
畫家自藏

連建興成長於山海環繞又多雨的基隆，童年時期臺灣東北角傳統漁礦業興盛，到1980年代逐漸凋零，牽動的人文與自然地景變遷，活生生地烙印在藝術家的生命經驗裡，積澱成畫作裡對這塊土地深沉的情感與省思。1984年畢業於文化大學美術系西畫組，大學時期受到重返具象的照相寫實與新表現主義滋養，奠基了他的畫風。更始終懷抱著80年代文化美術系「繪畫運動」所揭櫫的使命感，在西方藝術的洪流下，致力創造具臺灣本土視野與特色的畫作。

〈陷於思緒中的母獅〉是連建興早期的成名作，1995年藝評家石瑞仁以「魔幻寫實」來詮釋他的畫風後，這個詞彙在臺灣藝壇上便等同於他的名字。然而，這幅畫為觀者所營造出視覺經驗上的迷幻趣味，絕非有限的文字語言能輕易捕捉定義。畫面中廢棄的礦業廠房，是位於金瓜石、八斗子、瑞濱等地，藝術家所熟悉的現實場景。連建興細膩寫實地描繪出木、磚、石、鐵等運用於礦廠建築結構與設備上的各種材質，還有環繞於畫面上方外圍那在地蔥鬱的綠，似乎連臺灣空氣中黏膩的溼氣都讓人嗅得出來。然而畫面前景右側，卻出現一頭母獅子，端坐在高架架起的長木板一端，俯望空蕩冷寂的廢墟，似乎思索著自己為何身處於這個如末日般未知的情境，又該何去何從？也或許這隻孤身的野獸象徵著，重返的「自然」在後工業時代悵然於人類的始亂終棄。左上方的驟雨，已經在地面累積成一灘逐漸漫延的水窪，是否這片土地在人類退場後，會再次讓自然占領，成為一片海洋？

天馬行空的詭譎，富有故事性的劇場氛圍，加上鉅細靡遺的寫實場景，衝撞出視覺的張力與想像的空間。源於自己的生命記憶，連建興的畫作是寫給臺灣的末世寓言，如詩般的抒情沒有過於憤世嫉俗的批判，而是對於孕育我們的這片土地，致上誠摯的關懷與生命意義的思辨。（**魏竹君**）

袁廣鳴（1965- ）
城市失格－西門町白日
城市失格－西門町夜晚

C Print，246×320cm（×2），2002
臺北市立美術館典藏

袁廣鳴的〈城市失格－西門町白日〉與〈城市失格－西門町夜晚〉，拍攝西門町中華路和成都路交叉口的繁華街廓，但無論白日或夜晚，都呈現空無一人也無車流的荒原景象。若非2020年全球爆發COVID-19的疫情，幾乎不能想像臺北這樣的不夜城會毫無人跡。但袁廣鳴〈城市失格〉發表的年代，是2002年。

袁廣鳴從小練習水墨、書法，高中學西畫，大學就讀國立藝術學院美術系，但念了一年後他自認無論怎麼畫都無法和千百年來的先人不同，並感覺「繪畫很難表達有關時間性的東西」。在接觸錄像藝術並看到韓裔美國藝術家白南準（1932-2006）的作品後，袁廣鳴從1988年開始發表以錄影為媒材的創作。1997年取得德國卡斯魯造型藝術學院媒體藝術碩士學位，一路實驗創作各種錄像雕塑、錄像裝置、投影、結合機械動力裝置的互動科技藝術等作品。

身為臺灣最早從事媒體藝術的創作者之一，袁廣鳴總是以不同媒體的實驗來表現個人思索或內心狀態。他引用日本文學家太宰治《人間失格》的「失格」為標題，而「失格」和影像處理的「掉格」（dropped frames，意指原本每秒該顯示多少影格數，但少掉了幾格）巧妙相連，轉變成他在作品中對媒體倫理的思考。

袁廣鳴拍攝〈城市失格〉的時期，正是從類比快速走向數位的時代，他看到人們經常運用數位攝影、修像，快速挪用、嫁接影像，不認同那種隨意就換掉頭或腳的做法，於是反其道而行，曠日費時地處理單張照片，使用裝4×5底片的蛇腹相機，在西門町的同一個位置、同一個角度，三個月內拍攝三百多張照片，接著和六個助手以七臺電腦同時工作，將所有照片掃為數位檔，再以photoshop去除每張照片中的人和車，僅保留無人的部分，最後疊合出一張集結三百多個時間點和眾多真實景物的照片，全無虛擬的影像，後製兩個月才完成一張照片。在這個勞力密集工作的漫長過程中，雖然是在製作平面攝影，但袁廣鳴看著photoshop裡的人車流動，突然感覺其實「很像在做video」。

〈城市失格〉一如袁廣鳴的其他作品，引領我們重新思索媒體藝術的本質和可能，也感知作品中的時間及影像的靈光。（徐蘊康）

袁廣鳴提供

主體性的開展

主體性的開展

魏竹君

藝術是我顛覆的手段，是證明我存在的工具，藝術是我的發言權。

——楊茂林，2016[1]

臺灣是一個獨立的歷史舞臺，從史前時代起，便有許多不同種族、語言、文化的人群在其中活動，他們所創造的歷史，都是這個島的歷史……。若是我們能換個觀點，以臺灣島上「人民的歷史」作觀點去探究，或許能夠另闢蹊徑。　　　　　——曹永和，1990[2]

1991年4月，身兼藝評身分的藝術家倪再沁（1955-2015）[3]在《雄獅美術》發表了長文〈西方美術・臺灣製造——臺灣現、當代美術的批判〉，對臺灣藝術界投下了一枚爆破彈，開啟了臺灣藝術界辯論臺灣意識的戰場。在接下來的一年十個月裡共有二十五篇文章發表回應〈西方美術・臺灣製造〉的命題，交互詰問，論述本土／西化、現代／傳統、國際化／在地化，以及主體性等議題。[4]倪文的主旨在於批判臺灣藝術長期以來仰賴和模仿西方典範，因而缺乏本土文化內涵的現象。從1895年開始梳理臺灣現代美術的發展，倪再沁沉痛地寫下：「整個二十世紀的臺灣美術運動，都是殖民美術下的產物，無論披上中國、臺灣或本土的外衣，都還是西方文化向臺灣借屍還魂。」[5]在他的觀點下，臺灣藝術的樣貌是自我迷失與自信匱乏，他在文末的結語中警示了文化自覺的重要性：「一味地模仿、附庸西方美術，缺乏對自身文化思索的結果，臺灣現代美術永遠只是次等文化。」[6]倪文一竿子打翻一條船的概括式論點，雖然簡化了各個世代的臺灣藝術家在面對所處不同歷史情境中所展現的能動性，卻具有指標意義，在90年代的開端映照出臺灣解嚴後在文化上尋求新的主體意識的渴望。這種新的主體的建構與想像，無疑是踩踏在那個逐漸崩解的舊的自我之上。

後解嚴的虛無主體

　　出生於1954年的梅丁衍參與了1990年代初期這場本土與西化的爭論，總共投書了三篇文章。他對於倪再沁的「本土化」主張抱持批判立場，除了認為應將政治上的意識形態，與藝術表現的自主性分離外，並聲稱「本土化」的本質是「排西化」，雖然其論點有落入二元對立的簡化謬誤之虞，但從其1991年的作品〈三民主義統一中國〉（圖版見頁233）可以窺探出他擁護現代主義的國際化趨向。梅丁衍承繼杜象（Marcel Duchamp，1887-1968）開創的觀念藝術手法，以帶刺的幽默，顛覆、拆解與批判服務於意識形態的政治聖像。因此，在梅丁衍的作品裡，「臺灣」的形象，始終是個疑問。例如在〈This is Taiwan〉（這是臺灣，1991，圖1）中，梅丁衍在鍍鉛的臺灣島浮雕圖像下方打上「THIS IS TAIWAN」，援引比利時超現實主義藝術家馬格利特（René Magritte，1898-1967）的油畫作品〈這不是一支菸斗〉（1929）所揭示的，能指（signifier）與所指（signified）之間的弔詭關係。在梅丁衍的作品中，文字「臺灣」與地圖「臺灣」這兩個符號，都無法精確捕捉「臺灣」這個概念。圖像與文字的並置，重複自我宣示「臺灣」，兩相對應，卻又顯露出兩者各自的不足，「臺灣」兩字所

圖1　梅丁衍，〈This is Taiwan〉，鉛（內浮雕）、鐵（外框），73×69cm（含框為一整件），1991，私人收藏，梅丁衍提供。

指為何？只是一座島嶼嗎？它溢出地理指涉的意涵又是什麼？梅丁衍談及這件作品時表示，國際間普遍認為臺灣是中國的一部分，所以對臺灣不感興趣，要讓世界瞭解臺灣與中國的差異性，看見臺灣的存在，就必須先正視自己：

當我標上「This is Taiwan」，其實就是坦然面對自己的「臺灣問題」。[7]

梅丁衍的作品破除的是固化的國族意識，呼應的是後解嚴世代的集體身分認同危機。生於70年代後期的我，在十二年黨國教育體制下，填鴨出來的那個自認為炎黃子孫的理所當然，以及遵循蔣公遺訓「做個堂堂正正的中國人」的志向，幾乎在考完大學聯考的剎那便開始分崩離析。相信這種對自己生於斯長所斯的臺灣文化與歷史近乎無知的惶恐，還有對「中華文化中心主義」知識體系的否定，絕非我個人的獨特經驗，而是好幾個世代共同經歷的文化失憶。時值2022年的今天，回想起學生時代燃燒青春歲月，焚膏繼晷背誦的「本國」歷史與地理，那些到電影院看電影全體觀眾必須先肅立唱國歌的日子，三十年河東三十年河西恍如隔世，如何能不造成自我認同上的劇烈斷層？

相同的，在梅丁衍的作品中，不論是〈三民主義統一中國〉或是〈This is Taiwan〉，那鏗鏘有力的肯定直述句，其實是加了問號但答案闕如的否定句。梅丁衍自述他的創作意圖：

我的作品就是試圖結合歷史主義、商品圖騰崇拜與政治語意的關係。我不打算回應政治正確的提問，也不企圖昭示任何藝術本身未解的課題。我在意的是它們如何在歷史、現實與大眾之間找到一條足夠出聲的管道。[8]

代表威權統治的聖像圖騰與國族神話破除後，臺灣的面容一時之間顯得荒謬而虛無。因此，我們似乎可以理解，倪再沁在〈西方美術・臺灣製造〉文中對臺灣現代美術進程嚴厲的自我批判，事實上透露出90年代初期臺灣開始追尋文化主體內涵時，因為渴望擁有屬於「我群」的獨特、純粹的文化本質，必然產生的集體認同焦慮，與文化自信的匱乏。如今，臺灣不是日本殖民地，不是冷戰時期美國盟友的自由中國，也不是中華民國的一個地方政府，更不能是中華人民共和國的一部分，那臺灣究竟是什麼？

憂鬱的認同創傷

　　梅丁衍冷峻而憤世嫉俗的藝術語彙無法顯露的另一面，是長期以來臺灣主體性遭到否認的認同創傷。小梅丁衍兩歲的吳天章或許是因為生長於面向海洋的基隆港，對於臺灣文化裡因政權更迭所造成的「表裡不一」，或是倪再沁所指的「借屍還魂」特質，有著敏銳的神經感應。基隆因其關鍵位置而見證了臺灣近現代歷史上各時期，或大或小的戰爭與衝突下，在此橫死的歷史冤魂：歐洲海上霸權的爭奪、族群衝突的漳泉械鬥、日本皇軍的登陸、二二八事件的殺戮⋯⋯，使得這多雨的海港顯得既新潮國際化，卻又抑鬱沉重。在〈再會吧！春秋閣〉中（1993，圖版見頁235），人造漆皮水手服、攝影棚裡偽造左營春秋閣戶外景色的帷幕、應該「雄赳赳氣昂昂」卻陰柔曖昧的海軍，在在都透露著聚光燈所照亮的人物是一個俗豔卻虛假的空殼，甚至四邊精心鑲上的人造花、塑膠亮珠與假鑽都像是裝飾遺照的邊框，暗示著影中人的缺席。這種種元素的配置營造出一種不自然與不安感，呈現的是被抽空的主體。吳天章藉由〈再會吧！春秋閣〉批判臺灣社會新舊衝突下虛假的歷史感。

　　關於臺灣文化中的這種「偽造」性格，吳天章曾經說：

> 就是那種假假的氣質，來自臺灣那種粗糙的文化。因為整個臺灣的歷史脈絡建立在一種流亡心態，從國民黨政權來臺以後，其基礎建設存在著短暫、可替代的性格，無長久經營的心態。而在常民文化裡，也經常建立在一種隨便的，以假亂真的心態。[9]

　　作品中那種如永生花般充滿死亡氣味的絢麗色彩所瀰漫出來的「後設」違和氛圍，映射出來的是潛藏在替代主體的皮囊下，蠢蠢欲動、「俗擱有力」的認同欲望。吳天章的藝術語彙因此被標示為媚俗的「臺客風」，然而，「替代」與「臺客」挑釁的是文化本質論的「真實」潔癖，揭露的是戒嚴體制下被虛假的「真實」壓抑的主體。根據文化研究學者劉紀蕙的剖析，吳天章是以暴露自我醜陋與怪異的負面技法，來揭示存在於臺灣「家／鄉」意識裡，「非家」的悖反與矛盾。她寫道：

> 相對於家鄉的安頓、熟悉、穩定與可信任，我注意到吳天章90年代以來不斷處理的是家的怪異、詭譎、密謀、陌生與不安全。[10]

在吳天章的作品中，「非家」的陌異感以鬼魅般的姿態復返，如同李石樵〈市場口〉（1946，圖2）裡的摩登上海女子，在吳天章1998年〈戀戀風塵II－向李石樵致敬〉中跳出畫布，隨著煽情的音樂，向著觀眾跳著魅惑勾魂的舞（圖3和4）。〈戀戀風塵II－向李石樵致敬〉是結合了錄像和油畫的多媒體裝置作品，吳天章首先以油畫仿造改編了李石樵的〈市場口〉，把中間穿著時髦旗袍的女子改畫成男扮女裝，再用中間鑲有彩燈的塑膠假花裝飾畫作周圍；畫作的上方裝設一面向下傾斜45度的鏡子，用來反射前方架設在天花板上投影的動態影像；畫作與鏡子的前方還有一片也是傾斜45度的大型透明玻璃，用來折射鏡子反射下來的動態影像；畫作的下方則放置一面向上平躺以接收動態影像的螢幕，並且再將影像反射到透明玻璃上。觀眾進入原本明亮的展場時，可以清楚看見〈市場口〉的仿作畫，而在燈光熄滅之後，會有音樂響起，天花板上裝設的舞廳用燈光開始旋轉閃爍，透過反射與折射的裝置，映照在畫作前透明玻璃上的動態影像，是畫裡穿著旗袍男扮女裝的人物扭動身軀的嫵媚舞姿，他如同從畫裡走出挑逗著觀眾，等到音樂停止展廳燈光亮起，人物便退回畫作中再次靜止。

吳天章將李石樵畫作中的女子重新詮釋為跳出畫布縈繞不去的魅影，暗喻的是臺灣因族群歷史與集體記憶所造成懸而未決的「身分認同」焦慮。1997年，吳天章製作〈戀戀風塵II－向李石樵致敬〉的那一年，剛好是二二八事件的五十週年。李石樵的〈市場口〉描繪的是日本戰敗後國民政府來到臺灣，穿著時髦的上海女子與生活艱苦的貧農等不同族群和階級共處的日常景象，畫中的地點是永樂市場，距離1947年因查緝私菸引發後續民眾大規模抗爭與國民黨政府武力鎮壓的衝突地點「天馬茶房」不遠，因此李石樵這幅畫敏銳地捕捉到二二八事件發生前的氛圍。吳天章自述：

我就是想用顛倒的性別，來暗示那被閹割〔的〕主體性。……我希望觀眾在看這件作品時，能感受到那種認同的無力感……[11]

吳天章想召喚的正是「一個有性、有死亡的……魂魄，這魂魄就是我在臺灣社會所感受到的憂鬱與不安」。[12] 就如同〈再會吧！春秋閣〉與〈戀戀風塵II－向李石樵致敬〉中的主要人物，分別被黑色蝴蝶結與紅色假花遮蔽雙眼，吳天章將這個無法言說也無從感知的主體具象化，讓無形的暴力顯影。借屍還魂的主體是面目荒謬而憂鬱的，他的憂鬱來自認同的創傷。

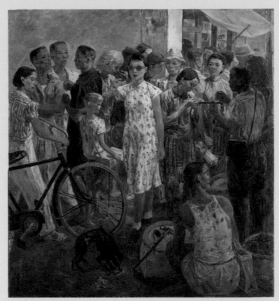

圖2　李石樵，〈市場口〉，油彩、畫布，157×146cm，1946，李石樵美術館收藏。

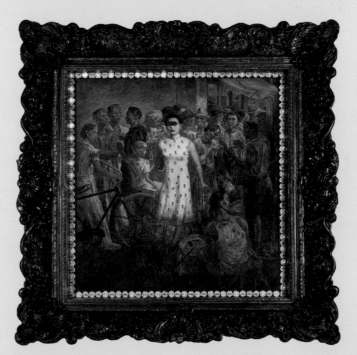

圖3、4　吳天章，〈戀戀風塵II－向李石樵致敬〉，玻璃光學、油畫、錄像，206×218cm，裝置視場地而定，1998，臺北市立美術館典藏，吳天章提供。

喚醒主體性的招魂術

「憂鬱」不僅僅是吳天章作品媚俗表層下的伏流，還是藝術家陳界仁的真實人生經歷。陳界仁幼年時期居住在新店名為「忠孝新村」的眷村裡，這個區域當地人稱之為「水尾」，是位於景美溪與新店溪交口的一塊沙洲地。當時在忠孝新村的對面是「反共義士療養院」，陳界仁小時候便常看到「身上刺有光復大陸、殺朱拔毛、反共救國刺青的那些外省老伯伯」。[13]進出眷村的唯一道路口便是警總軍法處（今國家人權博物館）的圍牆；該地在戒嚴時期常被稱為「景美看守所」，是羈押與審理政治犯的地方。[14]從小陳界仁在圍牆外玩耍，並沒有意識到這座監獄跟自己有什麼關係，也沒有想過圍牆另一邊的犯人到底是為了什麼被關。一直到1980年的美麗島大審，在景美看守所的第一法庭進行，歷時九天引發了國內外的關注，外面布滿了警察，才逐漸引發了陳界仁的政治意識，使得他開始閱讀黨外雜誌，慢慢理解什麼是「戒嚴」，並思考該如何動搖這種馴化與箝制思想與自由的體制。[15]

1983年甫退伍的陳界仁在臺北人潮最擁擠、便衣警察密集站哨的西門町，進行了〈機能喪失第三號〉的行為藝術。包括陳界仁在內的五位年輕男子，身著白色T恤與卡其長褲，罩著紅色的頭套，眼睛用黑布蒙蔽，赤裸的腳纏著白色紗布，猶如等待行刑的犯人。一行人排成一列從武昌街頭開始遊行，在當時對行為藝術還相當陌生的臺灣社會，吸引了大批好奇群眾圍觀。當隊伍行至獅子林百貨前（原為日治時期東本願寺所在地，戰後為警備總司令部保安處使用，是關押和審訊政治犯的場所），五位藝術表演者頓時開始嘶吼吶喊、掙扎跪地、捶打地面，像是有著無可名狀又難以言喻的痛苦。整個行動僅持續二十幾分鐘即快閃結束，但仍然吸引了警察與警備總部的注意，在結束後盤問了陳界仁等人的意圖。陳界仁回憶道：

> 但後來大概有半年多，他們都繼續在查這件事。當時參與的朋友都不是藝術家，其實也不完全瞭解戒嚴體制，但我們都有一種莫名的憤怒，於是透過身體碰撞戒嚴體制，代表自己不再相信它，它對我們也不再有作用。我時常想起這件事，那個年代，我們只能透過不斷嘗試來從中學習。[16]

當時尚處於戒嚴時期，禁止任何形式的集會遊行，〈機能喪失第三號〉

引起的騷動挑戰了臺灣社會保守的社會氛圍。在威權體制下,陳界仁很清楚知道自己抗爭的對象是什麼,以叛逆的藝術行動介入社會,希冀揭露社會安定的表象下,政府權力對個人與群體的監控與桎梏。

1984年陳界仁在美國文化中心舉行首次個展《告白二十五》,幾經審查波折後仍在開展當天遭撤展,1980年代後期他持續以「息壤」為名,與幾位跟他一樣具實驗精神的前衛藝術家,一同在替代空間辦展,陳界仁這個時期的作品以挑戰既定的藝術概念與社會價值觀為目標。[17] 然而,1987年宣布終止《戒嚴令》後,在各界樂觀迎接解嚴帶來的百花齊放社會氛圍中,陳界仁的藝術抗爭目標頓失,因此陷入長達八年的憂鬱期無法創作。直到1995年,出生於桃園的他開始重訪自己兒時生活的眷村,以及附近的工業區、軍事法庭與兵工廠,審視自我成長的歷程,才逐漸走出思緒的陰霾。《魂魄暴亂》系列(1996-1999)可以說是陳界仁以圖像訴說這段從自省到自覺的旅程。作品中呈現加諸在肉體上的暴力,斷肢殘臂的身軀在圖像的寓意上,無獨有偶地呼應了吳天章作品裡的創傷主體。陳界仁在寫於1997年的創作自述〈招魂術——關於作品的形式〉中表示:

> 我所關心的歷史,是在那被合法性所排除的「歷史之外」的歷史,那屬於恍惚的場域,如同字詞間連接的空隙,一種被隱藏在迷霧中「失語」的歷史,一種存在我們語言、肉體、欲望與氣味內的歷史。[18]

在創作手法上,陳界仁將歷史照片掃描後,在電腦上用光筆重新繪製,他認為攝影是一種攝魂術的科技媒體,誰能夠掌握權力來記錄、散播、複製、詮釋影像與真實,跟現代化過程中不對等的政治、經濟與文化結構密切相關。

2002年陳界仁將《魂魄暴亂》系列裡的〈本生圖〉,發展成他第一個錄像裝置作品〈凌遲考:一張歷史照片的迴音〉(圖5)。這張黑白歷史照片的主題是發生在中國清朝末年的一場凌遲刑罰。陳界仁第一次看到這張照片是在法國作家巴塔耶(Georges Bataille,1897-1962)《情慾的淚水》(Les Larmes d'Éros)一書中。[19] 據藝術家本人的研究,這幀照片是由不知名的法國士兵攝於1905年,後來製作成「中國酷刑系列」的明信片而廣為流傳。照片中,受刑者在被凌遲時臉上顯露出一抹詭異微笑,恰恰符合西方猶太基督教裡的受難者圖像傳統。照片的另一層意涵,源自殖民主義論述裡文明/野蠻、西方/東方的二元對立知識系統,也是生產這個影像的

圖5 陳界仁,〈凌遲考：一張歷史照片的迴音〉,錄像,2002,藝術家自藏,陳界仁工作室提供。

原始脈絡——殘忍的凌遲刑罰奇觀,由攝影技術記錄下成為中國落後的佐證,以「教化與啟蒙」的話語權正當化西方殖民主義擴張的野心。陳界仁認為這兩種詮釋都是以西方人為主體的觀點,排除了「被攝者」的聲音,因此他企圖藉由藝術虛構的手法,開啟固化影像的解讀空間。陳界仁促使我們思考「被攝者」的主體性,〈凌遲考〉整部片的無聲,更呼應了「沉默」是主體被壓抑的聲音。

陳界仁所謂的「被攝者」,指涉的是被權力主宰的客體,例如殖民主義與帝國主義下被統治的人民、文化霸權下的邊緣社群、新自由主義下被剝削的經濟底層階級等等,如其後續的錄像裝置作品〈加工廠〉(2003,圖版見頁237)中遭遇工廠惡性倒閉的桃園聯福製衣廠女工、〈路徑圖〉(2006)中的高雄港碼頭工人、〈軍法局〉(2007-2008)中的政治犯、〈帝國邊界I〉(2008-2009)裡的中國籍女性配偶,以及〈殘響世界〉(2015)中樂生療養院收容的漢生病患。但在〈凌遲考〉中,觀者透過「凝視」產生的認同位置,並非僅限於「被攝者」,影片中緩慢地拍攝受刑者、行刑者、旁觀者,甚至相機鏡頭的特寫,藉此陳界仁暗示了多重的觀看角度。我們也可能是權力結構裡的共犯。〈凌遲考〉總結了陳界仁對後解嚴時代的思考:以有形或無形的暴力手段客體化個體或群體的權力結構,不會因為宣布廢除《戒嚴令》而消失,它會轉化為其他形式的宰制,甚至內化成自我

戒嚴的機制，唯有進入闇黑的傷口探究暴力的系譜，以及暴力的當代形式，才有可能從自省走向自覺。

> 殘酷，常讓我們被擋在影像之外，然而傷口闇黑的深淵，不是讓我們穿過的裂縫嗎？一個可能穿過「棄絕」的裂縫。[20]

這是陳界仁的企圖。在〈凌遲考〉片尾出現的招魂幡，提示了主體的重新建構不能僅止於告別傷害，更需進一步召喚被歷史噤聲的魂魄，讓他們擁有發言權。

反叛的身體動能與印記

陳界仁叛逆反骨的性格，其實早在比他長十三歲的復興美工學長莊普（1947- ）身上顯露，然而兩人的藝術風格有顯著差異，在藝術主體性的思考上也指向不同的道路。陳界仁與吳天章類似，關注的是臺灣社會集體的歷史記憶與權力部署，莊普則專注於在形式主義上思考個人的藝術實踐與突破。莊普1947年生於上海，1949年跟著父母來到臺灣，受到「五月」與「東方」畫家的啟發，1960年代後期在復興美工就讀時就已經開始嘗試抽象畫。1972年前往西班牙馬德里藝術學院深造，1981年回臺灣之後以低限主義（或極簡主義）的平面與空間裝置作品奠定個人的藝術風格，並參與了1986年「現代藝術工作室」（Studio of Contemporary Art，SOCA）和1988年「伊通公園」（IT PARK）等當代藝術空間的創立。[21]

由於莊普的抽象路線，不似梅丁衍、吳天章與陳界仁的作品直接以臺灣社會的圖像和議題為創作主題，在討論藝術表現上的「主體性」時，以莊普為首於1980年代開始嶄露頭角的抽象藝術家通常會被遺漏。因為這批抽象藝術家多數為留學海外後歸國，許多藝評家和藝術史學者便以「海歸派」稱之，並認為解嚴前後的1980年代後期與1990年代是「海歸派」與吳天章、楊茂林等臺灣本土藝術學院培育出來的「本土派」藝術家，分庭抗禮的時期。

然而，成長於戒嚴箝制自由的年代，莊普同樣感受到苦悶，他說：「整個社會就是很悶很灰色，我留個長頭髮都不行，然後畫總統府的國旗飄在左邊也不行，畫總統府的黃昏也不行。」[22]他在很年輕的時候就以叛逆的藝術手法來確立主體的行動力。有一次他的母親耗費鉅資購買了一幅靜物油

畫掛在家中客廳，當時他正就讀復興美工，已經以未來的畫家自許，便認為母親的作為是藐視自己兒子的才華，所以非常生氣，於是趁母親外出的時候，拿了白色油漆，把那幅畫塗成白色，這便是他第一張「白色繪畫」。

自1980年代開始，莊普開始以各種方式開拓抽象畫在媒材與技法的新疆域，其中最具代表性的，就是以一公分見方的印章沾上油彩蓋印在畫布上創造出幾何圖像的作品。莊普解釋這種蓋印的技法就像是「乾隆皇帝在人家畫上蓋很多的印，刷他的存在感那種感覺」。[23]這個所謂的「存在感」不也是一種探究藝術主體動能的展現？例如1989年題為〈掛著〉的作品（圖6），透過凸顯於畫布表面的油彩印記，呈現了擺盪在個人動作與機械重複之間的弔詭，即使是重複相同的蓋印動作，每一個印記卻呈現不同的面貌，同中有異。如果將印章解釋為一種標準化之下的個人印記，在莊普理性的重複蓋印出一個個小方格所組成的畫作中，上演的便是一場集體與個體的辯證。

以身體的動能和印記來實踐主體性的，還有以藝術理論與論述見長的姚瑞中（1969- ）。就讀國立藝術學院（今國立臺北藝術大學）時姚瑞中創辦了登山社，以實際行動瞭解臺灣的土地，直到1994年畢業時爬了六十多座山。同年他創作了《本土占領行動》系列作品（圖7），親身造訪了六個歷史上外來殖民者登陸臺灣的地點：安平古堡、社寮島、鹿耳門、赤崁樓、澳底與基隆港，仿效小狗撒尿占領地盤的方式，拍下自己裸身在這些歷史地點撒尿的照片，以諷刺手法引起觀者反思臺灣歷史上的外來政權。還有什麼比撒尿更挑釁、更能標示身體主體印記的動作？畫家以裸身奪回曾經被占領的土地。

1997年，延續戲謔反諷的手法，姚瑞中創作了《反攻大陸行動》系列作品（圖版見頁239）。在這個系列中姚瑞中以「不落地」的姿態「反攻」包含天安門、北京故宮、人民英雄紀念碑、北京歷史博物館、天壇、北京祈年殿、明十三陵之定陵、八達嶺長城、上海外灘與香港中環等歷史地點。姚瑞中特意安排在自己退伍後的數月進行這項計畫，作品中他飄浮於半空中的照片，是他在當兵期間對著鏡子反覆練習立正跳的成果，並非以電腦後製完成，貫徹以身體實踐藝術的手法，反攻卻不落地，阿Q式地完成了身為一名中華民國軍人未竟的光復大業。

《本土占領行動》與《反攻大陸行動》兩個系列相互映照，更凸顯出臺灣歷史與政治角力的荒謬。姚瑞中以個人身體介入政治權力所塑造的集體意識，透過荒謬地服從並實踐「占領」或「反攻」等口號，來顯露威權

圖6　莊普，〈掛著〉，壓克力顏料、樹枝、麻繩、畫布，29×40×9cm，1989，臺北市立美術館典藏，莊普藝術工作室提供。

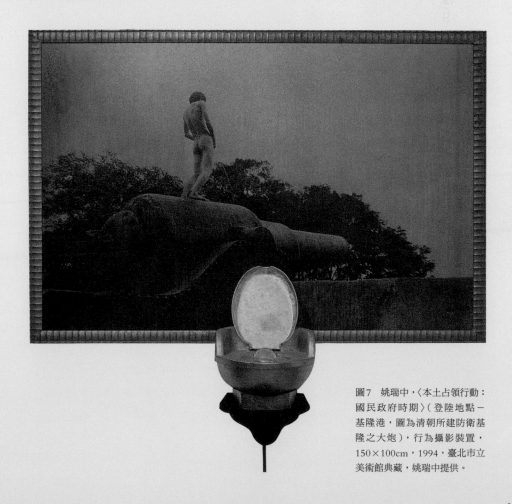

圖7　姚瑞中，〈本土占領行動：
國民政府時期〉（登陸地點－
基隆港，圖為清朝所建防衛基
隆之大炮），行為攝影裝置，
150×100cm，1994，臺北市立
美術館典藏，姚瑞中提供。

政治意識形態的可笑，唯有個人堅守主體的反思加上行動力，才能破除集體思維的魔咒。

　　姚瑞中的行為藝術以身體宣示自我的主體性，侯俊明則將身體的意象聚焦在禮教規範不了的性與慾。在他最著名的版畫作品《搜神》系列中（1993，圖版見頁241），巨大的陽具、雌雄同體、波霸乳房、交媾中斷首的身軀等等，可謂蒐羅身體叛亂圖像的百科全書。對於自己的作品被認為是驚世駭俗，甚至離經叛道，他曾經驚訝又無辜地表示：「我以為我跟塞尚做的是同一件事情，只不過他畫的是蘋果，我畫的是性器官。」[24]這句話透露侯俊明作品的意涵，不僅是以身體的圖像挑戰道德界線，更延伸到藝術與社會對「正常」與「變態」的定義。在《搜神》系列中，以類經典的形式呈現有著非典型性徵的各式人物，不僅僅是以惡搞的手法來製造戲謔效果，侯俊明在圖像中凸顯的是這些人物無法自拔的天性，而非他們得到解放的極樂，因此更像是在暴露這些遭受主流價值觀賤斥的「他者」所承受的痛苦。他寫道：

> 我所搜的倒不是什麼神祇靈異類，而是要託此結構將都會邊緣人予以神聖化之供奉／嘲謔。在荒謬的敘事裡益發突出其與現實格格不入之窘迫，在矛盾中顯其無奈與無助。[25]

　　「他者」是相對於「自我」的概念，在《搜神》中，侯俊明雖然提示了「他者」的存在，但並非以「他者」為主體來創作。在後期的創作計畫中，他開始以訪談為基礎，從自我出發與他者連結。例如2014年開始的《身體圖》系列，侯俊明透過自己的社群網站（「臉書」）邀請志願者到他在苗栗苑裡的工作室，進行一對一、歷時兩天的訪談與創作，從對談包含性啟蒙、創傷、情慾等的個人身體歷史，到透過按摩活化受訪者對身體的感受，最後邀請受訪者畫自己的身體，藉由言說、探索與創作的過程，讓受訪者面對、接納並欣賞自己的身體。[26]

　　侯俊明最後會將參與者的真實身分隱匿公開發表作品，受訪者年齡從二十到五十九歲，涵蓋性別認同光譜的各種樣貌，而觀者經由閱讀這些身體故事與圖像，也能更進一步地去理解自我與他者之間的差異。從《搜神》到《身體圖》，侯俊明的創作從聚焦於異端身體圖像來批判主流意識形態，到讓渡藝術主體性給參與者，藉由對身體的探索與認識，打開多元主體性的賦權之路，從而衍生出對個體差異的關懷與包容。

雜揉的國族史詩與多元的主體意識

　　1990年代「本土意識」或「臺灣意識」開始成為評斷臺灣藝術的主要概念之一，肇因於1970年代開始的黨外運動，促使時任總統的蔣經國於1987年宣布解嚴，鬆動國民黨威權體制，臺灣終於開始踏上民主化的進程，帶動整體社會與文化的變革。言論思想上的鬆綁，使臺灣逐步邁向多元的社會。1990年代初期，臺灣藝術圈針對「臺灣意識」的辯論中，對於「主體性」的探究成為焦點之一。不過，政治與文化論述中關於臺灣國家認同與主體地位的訴求，無法全然等同於藝術家對於主體性的追求。在1980年代後，臺灣藝術進入美術館的時代，真實政治中的權力運作，也將政治上對於「臺灣主體性」的探究，經由美術館，從制度面上對臺灣當代藝術發展方向發揮決定性的影響。

　　1994年，民進黨籍的陳水扁（1950-　）當選臺北市長，在社會生活的各個層面上主導了以臺灣為主體的許多變革，例如將總統府前的道路更名為「凱達格蘭大道」，改變了過往以中華文化倫理觀與中國地理投射於都市空間的街道命名原則。臺北市政府身為臺北市立美術館（以下簡稱為「北美館」）的上層行政管轄單位，1995年陳水扁任用與其政治意識形態吻合的畫家張振宇（1957-　）為北美館館長。[27]1996年2月，北美館於其發行的《現代美術》期刊，製作了「臺灣藝術的主體性」專輯，張振宇在題為〈建構臺灣文化義務的主體性〉的文章中陳述「主體的主觀能動性」，他寫道：「任何一個國家，都有它固有的文化傳承、文化理念與美學思考。這個中心就是主體性，文化藝術具有主體性，可建立有機判斷、有機思考。」[28]他認為世界歷史上有許多不同文化在臺灣衝撞激盪，並指出當代臺灣人最重要的任務是對於文化主體性的自覺：「臺灣是我們的家，我們生長在這裡，這是我們的命脈所在。我們用這個方式看，把這個地方當成是一個主體，也就是本身能觀察、具有意識的作為，讓文化的自覺性甦醒過來，自己是主人，而不再是被殖民。」[29]

　　張振宇催生了主題為「臺灣藝術主體性」的1996年臺北雙年展，可以說是一場為1990年代臺灣當代藝術定調的重要展覽，作品納入本章的藝術家，吳天章、李明則、楊成愿、陳界仁與楊茂林，都參與了這場盛會。下一屆的1998年，北美館便把臺北雙年展這個制度平臺推向國際舞臺，邀請國外藝術家與策展人參與。姑且不論「臺灣藝術主體性」的內涵為何，從展覽作為文化行銷的角度來說，北美館標示的「本土意識」可以說是在

打造一個以臺灣為名得以被全球認可的品牌，因此，在討論臺灣當代藝術裡的本土意識與主體性建構時，不該忽略在全球化的脈絡下，如何定位「臺灣在世界的位置」的驅動力。

1960年代後期開始，美國、日本等國欲將勞力密集產業外移，而臺灣的政府，也以減免租稅的方式吸引外資，並於高雄、臺中等地設立加工出口區。因為便宜的勞工與土地，國外廠牌紛紛在臺灣設立製造廠或尋找代工廠，臺灣成為跨國供應鏈的一環，為先進國家的消費者生產。代工產業成為臺灣經濟發展的重要模式，因此印在銷往世界各地商品上的「Made in Taiwan」（MIT）字樣，也成為世界認識臺灣的主要線索。然而代工模式的目的是追求低廉的成本以壓低售價，MIT一度成為大量生產的廉價品代名詞。最經典的代表就是在1987年上映的好萊塢電影《致命的吸引力》（*Fatal Attraction*）中，男主角在雨中狼狽地拚命按黑色自動傘的按鈕，不聽使喚的傘突然「啪嚓」一聲往外開花，傘布與骨架不爭氣地分離，女主角走近笑著說：「這是臺灣製造的嗎？」（"Is it made in Taiwan?）

也許正是理解了「Made in Taiwan」意味著建構地域性認同必然是在全球化的脈絡之下，以及國族認同背後的政治經濟意涵，1989年，楊茂林在柏林圍牆倒塌、世界秩序在全球化全面開展下重組的那一年，展開了長達二十二年以《MADE IN TAIWAN》（臺灣製造，1989-2011）為名的創作。而在臺灣的脈絡下，1989年，正值解嚴後兩年，是政治、文化、經濟與社會各面向的能量急速爆發與變動的狂飆年代。政治上最激烈的便是鄭南榕為維護言論自由而拒捕自焚的事件，街頭運動抗爭、國會肢體暴力，伴隨著的是「臺灣錢淹腳目」、臺股衝破萬點人人瘋股市的金錢主義。文化方面，第一家誠品書店在臺北仁愛敦南圓環開幕，有別於傳統的連鎖書店，誠品以人文、藝術、創意、生活為核心價值，並大量引進原文書籍，在臺灣帶動了以創意與品味為行銷標的的潮流。

而文化樣貌創新的另一面，是尋找理解歷史的新視角，這一年總統府核准中央研究院設立臺灣史研究所籌備處，是「臺灣史」成為獨立的研究領域得到體制認可的里程碑。最為關鍵的是由歷史學家曹永和（1920-2014）於1990年提出的「臺灣島史觀」所帶動的典範轉移，翻轉過往以統治政權或是優勢漢人族群為詮釋框架的史觀，將視角轉向臺灣的島嶼地理環境與多元族群，強調臺灣的「海洋性格」，以宏觀的「世界史」架構重新思考臺灣歷史發展的軌跡。曹永和為「臺灣島史觀」下了如此的定義：

在臺灣島的基本空間單位上，以島上人群作為研究主體，綜觀長時間以來臺灣透過海洋與外界建立的各種關係，以及臺灣在不同時間段落的世界潮流、國際情勢內的位置與角色，才能一窺臺灣歷史的真面目。[30]

　　楊茂林的《MADE IN TAIWAN》系列，可以說是在藝術創作上呼應1990年代開始的史觀典範轉移最具代表性的作品，這個系列包含了「政治篇」、「歷史篇」與「文化篇」三個篇章。在形式語彙上，楊茂林發展出圖像雙拼——或者可以說多元分裂——的圖像修辭法，除了創造圖像相互對照的反諷寓言，也破解了正統歷史書寫的單一線性敘事。在「政治篇」（1989-1991）中，楊茂林首先以〈肢體記號篇〉回應1990年3月訴求民主改革與廢除「萬年國會」的「野百合學運」，以及同年5月因時任總統的李登輝任命軍人出身的郝柏村為行政院長所引發的「反軍人干政大遊行」。那些用粗獷、帶漫畫風格的線條描繪的肢體與手勢，呈現了街頭運動中鎮暴警察壓制與人民反抗的肉搏交鋒，楊茂林即時地創造出群起挑戰威權體制的後解嚴時代圖像。接下來的〈口號標語〉、〈瞭解紅蘿蔔的N種方法〉與〈鹿的變相〉系列作品，更進一步諷刺洗腦式的政令宣傳、控制思想的教育體制，以及服務權威的媒體操弄等威權政權管治手段。在「政治篇」中，楊茂林運用普普藝術的視覺語言，更加強了政治權力與大眾印刷媒體和消費文化之間的連結。

　　而「歷史篇」（1991-1999），包含四大主題，分別為「圓山紀事」、「百合紀事」、「熱蘭遮紀事」與「大員紀事」，內容依照藝術家個人的記憶與想像，融合人類學、考古學、動植物學與歷史檔案，重新詮釋涵蓋臺灣史前、原住民族、外來族群殖民、清朝治理臺灣至十九世紀末的歷史敘事。楊茂林呈現了造就臺灣多元文化錯綜複雜的歷史，可謂一部雜揉的圖像國族史詩。「圓山遺址」是臺灣最珍貴的新石器時代考古遺址，以龐大的「貝塚」聞名，因此楊茂林以象徵先民文化的「貝殼」當作臺灣遠古時期的圖騰，在「圓山紀事」的許多作品中，楊茂林將畫作分成左右兩邊，左邊使用油畫條將貝殼放大描繪，賦予看似不起眼的「垃圾遺跡」標本式的精確感與紀念碑式的雄偉感；另一邊則以水彩繪底，色鉛筆上色，繪製河流沿岸的聚落鳥瞰圖，並綴以如雲豹、黑熊、鹿等原生動物，以及原始經濟活動與器物，如打獵、乘小舟網魚撈貝、農耕、陶罐和石斧等意象，展現「圓山遺址」累積的多文化層，建構出具歷史縱深的文化存在感。

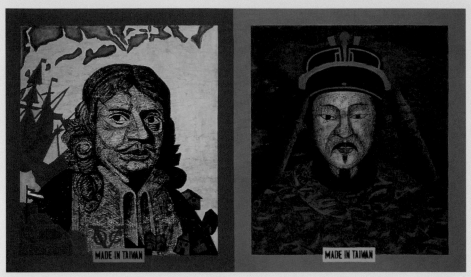

圖8　楊茂林，〈MADE IN TAIWAN歷史篇：熱蘭遮紀事L9301〉，油彩、壓克力顏料、畫布，112×194cm，1993，臺北市立美術館典藏，楊茂林工作室提供。

　　在「百合紀事」中，將臺灣原住民文化中象徵高貴、堅毅與生命力的野百合與「貝殼」圖騰並置，象徵史前與當代文化的連結。「熱蘭遮紀事」與「大員紀事」處理的則是臺灣從大航海時期到近代的殖民系譜，楊茂林將不同殖民者圖像並置，呈現出歷史敘事中的視差與矛盾，一如「熱蘭遮城」與「大員」雖然是不同名稱，地理上卻是疊合的區塊，都位於現在的臺南安平區。又如在〈熱蘭遮紀事L9301〉（1993，圖8）中，將1662年曾在「熱蘭遮城／大員」交手的兩位歷史人物肖像並置：明末清初的海上霸主鄭成功（1624-1662）、荷蘭東印度公司駐守熱蘭遮城的最後一任長官揆一（Frederick Coyett，1615-1687）。饒富趣味的是，兩張肖像分別以其所屬文化的肖像傳統呈現，鄭成功依照中國傳統肖像技法繪製，正面、色彩平塗、以線條勾勒五官；而揆一則是歐洲傳統3/4側面肖像、蝕刻版畫印刷效果、面部以光影製造視覺上的立體感。楊茂林似乎在暗示，一如多元的歷史敘事，不同的圖像傳統都在「製造臺灣」，混搭雜揉出MIT這個文化品牌。

　　在接續「歷史篇」的「文化篇」（1996-2009）中，楊茂林繼續將「文化混血」的概念延伸，探索臺灣當代的流行視覺文化，在題為〈超人與悟空〉的畫作中，美國DC漫畫裡的超人與日本漫畫家鳥山明（1955- ）作品《七龍珠》裡的悟空並置於畫面兩邊，東方與西方兩個英雄人物對峙，似乎在爭奪進入畫面中間雙關圖像裡的魚躍龍門與女性陰戶的優先權。楊

茂林經由圖像的混搭拼貼，諷刺反思美日文化席捲臺灣的社會現象。「文化篇」後期的子系列〈封神之前戲－請眾仙 III〉中（2002-2005，圖版見頁 243），楊茂林更進而突破平面創作，將源自美國與日本的卡通和動漫角色，結合佛教藝術裡如來和菩薩的神像形式，創造出消費文化、商品經濟下世俗的新聖像立體雕塑。創作於 2000 年代初期，楊茂林雜揉的本土化公仔神祇，似乎呼應了 1990 年代初期梅丁衍在〈三民主義統一中國〉中對政治聖像的解構，並且肯認多元、雜揉為本土文化的特徵，一併回應了梅丁衍〈This is Taiwan〉對於臺灣主體性的提問。

無獨有偶，1990 年代許多臺灣藝術家也紛紛開始思索如何以島嶼的地理空間為基點，創作出「去中華文化中心主義」的臺灣圖像。楊成愿的〈新舊交替臺灣總督府〉（1999，圖版見頁 245）拆解總統府前世今生的多層含義，就呼應了楊茂林在「圓山紀事」中表達的，同一個考古遺址上有多文化層的概念，以及「熱蘭遮紀事」與「大員紀事」裡呈現的政經權力更迭。而李明則的巨幅壓克力畫作〈臺灣頭臺灣尾〉（1996，圖版見頁 246-247）是以個人觀點融合許多在地文化圖像繪製而成的臺灣地圖，也許可以解讀成畫家個人版的「臺灣島史觀」，他將臺灣島視為一個獨立存在於海洋的地理實體，以個人的生命經驗，來繪製它的地景面貌。

李明則出生於高雄岡山後紅里的小農村，小學時著迷於如《諸葛四郎》等武俠漫畫裡飛簷走壁、刀光劍影的奇幻世界，那時便開始模仿漫畫裡的表現手法，學習以線條表現人物與敘事，自己創作漫畫分享給同學傳閱。他也經常跑去看家前面的廟三不五時所舉辦的迎神賽會與野臺布袋戲、皮影戲等，驚慕於廟會中的民俗彩繪、花鳥匾刻等，這種種生活裡的元素不僅後來都成為李明則畫作中的題材，還滋養了他以臺灣民間意象轉換中國古典水墨畫，演繹出獨具個人特色的畫風。

藝術家林林總總對於臺灣的空間、地理、建築、信仰、文化與歷史的再想像，都在呼應臺灣社會的多元面貌。不可否認的是，伴隨著臺灣人民追求政治主體性而來的是——揭舉國族主義旗幟的激情。在個人認同與國族認同相互參照與交織的主流認知框架下，「臺灣島史觀」會否演變成另一種我族中心主義？而多元的主體意識是否能在臺灣這塊土地上永續共存？除了鬆動單一固化與壓迫性的思維模式之外，不論是在性別、階級、族群、宗教、次文化群等面向，臺灣的藝術界都需要傾聽與容納更多聲音，以及為這些聲音開啟更自由的對話場域。

1. 廖春鈴編，《MADE IN TAIWAN：楊茂林回顧展》(臺北市：臺北市立美術館，2016)，頁5。

2. 曹永和，〈臺灣史研究的另一個途徑：「臺灣島史」概念〉，《臺灣史田野研究通訊》第15期（1990.06），頁8。

3. 倪再沁身兼藝術家、藝評和教師。他的藝術作品含括油畫、水墨、雕塑與觀念藝術。1997年擔任臺灣省立美術館館長，並推動其改制為國立臺灣美術館，除了積極進行臺灣美術史的典藏工作，也致力於史料的梳理和立論。

4. 倪再沁，〈西方美術‧臺灣製造——臺灣現、當代美術的批判〉，《雄獅美術》第242期（1991.04），頁114-133。倪文引發的關於「臺灣美術」的論戰，由1991年4月持續至1993年2月共有二十五篇相關的文章發表，後集結成《臺灣美術中的臺灣意識——前90年代「臺灣美術」論戰選集》一書。葉玉靜編，《臺灣美術中的臺灣意識——前90年代「臺灣美術」論戰選集》(臺北市：雄獅，1994)。

5. 倪再沁，〈西方美術‧臺灣製造——臺灣現、當代美術的批判〉，收入於葉玉靜編，《臺灣美術中的臺灣意識——前90年代「臺灣美術」論戰選集》，頁42。

6. 同上，頁86。

7. 陳盈瑛整理，〈梅丁衍訪談錄〉，收入陳盈瑛、邱麗卿編，《尋梅啟示：1976-2014回顧》(臺北市：臺北市立美術館，2014)。

8. 梅丁衍，〈創作自述〉，收入里昂‧巴洛希恩總編輯，《梅丁衍》(臺北市：財團法人當代藝術基金會，2003)，頁51。

9. 羅寶珠，〈歷史／現實‧虛擬／妄像的同構與拆解——吳天章的藝術歷程〉，《現代美術》第121期（2005.08），頁42。

10. 劉紀蕙以德文裡意為「熟悉如家的」heimlich（英文homely）與德文裡意為「本土的」heimisch（英文native）的反義詞unheimlich，來解釋她所指出在吳天章90年代作品中的「非家」概念，她說明在德文中，unheimlich這個詞彙表達了在家中所帶有的祕密、可怕、不和諧、不值得與不熟悉的意涵。見劉紀蕙，〈藝術—政治—主體：誰的聲音？——論後解嚴與後八九兩岸當代美術的政治發言〉，《臺灣美術》第70期（2007.10），頁4-21。

11. 陳莘，《偽青春顯相館：吳天章》(臺北市：臺北市立美術館，2012)，頁83。

12. 同上。

13. 林怡秀，〈影像的異域——陳界仁影像作品研究〉(國立臺南藝術大學動畫藝術與影像美學研究所碩士論文，2011)，頁39。

14. 位於今新北市新店區二十張的國家人權博物館，原為國防部軍法局和臺灣警備總司令部軍法處及其所屬看守所等多機關的共用空間。戒嚴時期，亦有慣稱「景美看守所」。該地原是軍法學校校區，1968年臺灣警備總司令部軍法處、國防部軍法局從今臺北市青島東路營區搬遷至此。1992年7月31日警備總部裁撤後，此營區改隸海岸巡防司令部使用。2018年更名成為國家人權博物館「白色恐怖景美紀念園區」。

15. 創刊於1979年的《美麗島》雜誌是臺灣黨外運動的刊物。1979年12月10日國際人權日時，《美麗島》雜誌社的主要成員在高雄市扶輪公園舉辦演講，訴求民主與自由，吸引上萬群眾，鎮暴部隊強制驅散，造成警民大規模衝突，稱為「美麗島事件」或「高雄事件」。事件發生後，蔣經國下令警備總部大規模逮捕黨外運動人士。1980年初，軍事檢察官偵查完畢後認定黃信介、林義雄、張俊宏、姚嘉文、呂秀蓮、陳菊、施明德、林弘宣等八人為首，以《叛亂罪》由軍事法庭提起公訴與進行審判。

16. 林心如、李威儀，〈被攝影者的歷史：陳界仁的衝撞年代〉，《攝影之聲》第6期（2012），頁44-63，https://vopmagazine.com/cr/。

17. 1986年陳界仁與高重黎、王俊傑、林鉅等人組成「息壤」。「息壤」典出《山海經‧海內經》，大禹之父鯀為治洪水，偷了天帝的神土「息壤」來圍堵洪水，因為這個神土可以自己生長膨脹，生生不息。以「息壤」為名是期許能打開藝術體制外自由創作的空間。「息壤」是一個鬆散的群體，主要以舉辦體制外的展覽為目標，從1986至1991年間在公寓和地下室等替代空間共舉辦過三次展覽。

18. 陳界仁，〈招魂術——關於作品的形式〉，伊通公園ITPARK，1997，http://www.itpark.com.tw/artist/essays_data/10/153/73。

19. Georges Bataille, trans. by Peter Connor, *The Tears of Eros* (San Francisco: City Lights Books, 1989). 中譯本：喬治‧巴塔耶著、吳懷晨譯，《愛神之淚》(臺北市：麥田，2020)。

20. 同注13。

21. 「現代藝術工作室」與「伊通公園」為當代藝術替代空間的先驅，在1980年代讓具實驗精神的年輕藝術家得以在官方美術館體制外不受審查，有相互討論與展示的據點。「現代藝術工作室」由賴純純、莊普與張永村等人於1986年成立，以賴純純位於臺北市建國北路的舊樓房為創作與展覽空間。「伊通公園」則由莊普、陳慧嶠、黃文浩與劉慶堂於1988年成立，這個供藝術家交流與發表的藝術基地鄰近臺北市伊通街與松江路巷口交界的一個同名小公園。

22.《心靈與材質的邂逅：莊普》，張念導演，公視、國家文化藝術基金會共同監製，文化容顏：第21屆國藝獎得獎者紀錄片，2020，https://youtu.be/JX2SGVO2xgc。

23. 同上。

24. 張耀仁記錄整理，〈從「狗男女」到「上帝恨你」！蔡康永 VS 侯俊明〉，《聯合文學》第287期（2008.09），頁58。

25. 侯俊明，〈侯氏刑天〉，《搜神記》（臺北市：時報，1994），頁194。

26. 侯俊明，《身體圖》，侯俊明臉書，https://www.facebook.com/media/set/?set=a.347444188763079 。

27. 張振宇1957年生於臺中，畢業於國立臺灣師範大學美術系，後於美國紐約州立大學取得藝術創作碩士，以油畫為主要創作媒材，早期以寫實人體與風景畫著稱。1996年5月擔任北美館館長期間，張振宇遭藝術界批評其以自身政治傾向左右北美館典藏決策而下臺。1998年以綠黨參選人角逐臺北市議員落選。2008年移居中國上海，並開始以佛像為創作靈感，亦嘗試以油彩詮釋中國水墨山水畫。

28. 張振宇，〈建構臺灣文化藝術的主體性〉，《現代美術》第64期（1996.02），頁4。

29. 同上。

30. 曹永和，〈臺灣史研究的另一個途徑：「臺灣島史」概念〉，頁8。

梅丁衍 (1954-)
三民主義統一中國

複合媒材，138.5×105.5cm，1991
國立臺灣美術館典藏

梅丁衍1954年出生於臺北，父母來自上海。成長於反共戒嚴時期，對於威權政治與意識形態的紛爭有著高度反思。1977年自文化大學美術系畢業，退伍後舉辦第一次個展時，即展現使用複合媒材與現成物品的興趣，擅長反諷社會議題。然而戒嚴體制下社會性藝術難有表現空間，他決定出國深造。在美攻讀期間，對於達達主義與杜象的鑽研，加深了梅丁衍批判性觀念藝術的理論根基。取得碩士學位後，旅居紐約並曾擔任當時被國民黨列為匪報的《中報》的美術編輯。除了持續關注政治議題，生活於異鄉的疏離感，更讓他重新思考個人的身分認同，最終於1992年回臺定居。

〈三民主義統一中國〉輸出於帆布上，是一幅未「完成」也可能是正在「崩解」中的「聖像」拼圖。臺灣人對於「國父遺像」絕不陌生，因此即使只有一隻右眼和左邊嘴角的一撇小鬍子，觀者依然能辨識，但定睛一看，底圖顯現的卻是毛澤東的臉孔，不禁讓人驚嘆兩人神情之相似，尤其那堅定而慈祥的眼神，似乎是「偉人」圖騰必備的視覺語彙。在孫中山和毛澤東的肖像重疊顯影中，

梅丁衍提示我們，政治人物「聖像」的建構不謀而合，也顛覆了政治立場壁壘分明的迷思。兩岸威權體制以相同的繪畫公式將政治偉人「神格化」，企圖形塑領袖崇拜的手法如出一轍，而「拼圖」是藝術家解構聖像的構圖策略。

這件作品的標題也諷刺了政治口號的空洞，對於跟藝術家一樣在國民黨黨國教育體制下成長的戰後世代而言，「三民主義統一中國」深深烙印在臺灣的集體意識裡。而在這件作品創作的1991年，海峽兩岸最關鍵的歷史事件，便是臺灣的「海基會」與中國的「海協會」兩個民間組織成立，開啟了兩岸對話的渠道，然而談判的癥結始終聚焦於雙方對於「一個中國原則」有各自的堅持與不同闡釋。梅丁衍作品中兩位「偉人」合體的曖昧，既呼應標題中臺灣的政治宣傳口號「三民主義統一中國」，也對應了中國宣稱的「臺灣是中國不可分割的一部分」，諷刺地詰問了「統一」這個政治修辭，在臺灣國家定位困境下所顯現的荒謬。（**魏竹君**）

梅丁衍提供

吳天章（1956- ）
再會吧！春秋閣

相紙、人造皮、人造花、亮珠，190×168cm，1993
臺北市立美術館典藏

要談吳天章的創作，〈再會吧！春秋閣〉無疑至為關鍵，它不只標示藝術家從繪畫轉向攝影的創作分水嶺，也是樹立吳氏風格的經典之作。

吳天章成長於戒嚴時代，就讀文化大學美術系時便常閱讀黨外雜誌，關心政治和社會。解嚴前，他有感於社會暴力不安，畫了《傷害》系列的巨幅畫作，也曾為黨外雜誌繪製封面，進而啟發他在1990年代初期，以蔣介石、毛澤東等人為創作母題。

在創作油畫多年後，吳天章轉換形式，1993年發表攝影複合媒材作品〈再會吧！春秋閣〉。此作以棚拍方式進行，吳天章親手繪製左營春秋閣的布景，找學弟洪東祿擔任演員，讓他穿上水兵制服拍照。水兵視線面對鏡頭，全身以不自然扭轉又後傾的姿態站立，右手撐著吉他，左手輕撫身體，神態有些嫵媚，褲檔又明顯突起。他身著制服表明海軍身分，但眼睛被黑色蝴蝶結遮住，個人性毋須辨識，整個人看起來蒼白柔弱，再加上有白色人造花布滿相框內緣，彷若遺照。「我要泡在福馬林裡的感覺。」吳天章說。

〈再會吧！春秋閣〉意象詭異，當年許多人猜測是翻拍老照片再放大，但又奇怪怎麼解析度這麼高。實際上，吳天章是先以黑白底片棚拍，沖洗出高反差色階的照片，再以透明的油性顏料親手彩繪，創造他要的「假假的彩色」。

吳天章成長於戒嚴之下和美援時期的基隆，總是在碼頭看到許多水兵，又聽著〈港都夜雨〉、〈港都惜別〉這類譜寫水手雲遊四海的歌曲。對他來說，水手不但是臺灣鎖國時代的苦悶出口，也是集體歷史記憶的一部分。懷抱電影夢的他，在攝影棚以「做假」拍電影的感覺拍攝〈再會吧！春秋閣〉，這個「假」，不僅指涉創作手法、作品形象，也反映臺灣「假假」的精神狀態。曾經，執政者心存反攻大陸的執念，不建設本土，以至於臺灣社會一直處於「臨時」狀態，「替代文化」盛行。

〈再會吧！春秋閣〉無疑是探討臺灣主體性與國族認同的重要作品，多年後，吳天章又從攝影和數位攝影轉為發展錄像作品，其編導／安排式的拍攝風格，以及持續思考臺灣魂的路線不變，但是更顯詭譎。（徐蘊康）

吳天章提供

陳界仁（1960- ）
加工廠

錄像、彩色，31分鐘，2003
藝術家自藏

〈加工廠〉是陳界仁創作中典型的錄像行動主義作品，主題是始於1996年的「全國關廠工人抗爭連線」運動。拍攝於2003年，距離片中主角——桃園聯福製衣廠女工——因為工廠惡性倒閉求助無門而臥軌抗爭，已過了七年之久。在社會逐漸遺忘這起懸而未決的事件之際，陳界仁以創作錄像作品來實踐他的社會介入，邀請女工們重回並「占領」已經閒置的工廠，訴說她們的故事，記錄她們重新行使工作權的行動。影片中女工們不發一語，她們的沉默更加凸顯現實中她們不被社會聆聽的聲音。不過〈加工廠〉並非寫實紀錄片，這個錄像存在於藝術架空出來的時空中，陳界仁的鏡頭絕對不客觀中立，細緻的人物特寫呈現出女工們的尊嚴與無奈。色調協調、配置規律並且具詩意的場景，在在表現出藝術家冀望藝術能改變現實的信念。

影片一開始是擺滿椅子卻空無一人的證券公司營業廳，電視牆上一片慘綠示意了臺灣1990年代初期面對產業轉型與中國市場開放的經濟危機。鏡頭緩慢推進，場景轉變到閒置的製衣廠內部，木頭桌椅凌亂堆疊於四周，這是用於臨時集會的空間，等待入座的一排排空椅面向著一具等待發聲的擴音器。畫面再度由黑轉亮時，鏡頭再次回掃過這個臨時集會所，我們才看到兩名穿著樸素、面無表情、已過中年的失業女工站立其中，這時變暗的畫面帶出標題「加工廠Factory」和創作者陳界仁的名字。影片主體部分是女工們在工廠中操作縫紉機與趴在工作桌上睡覺的畫面。片頭出現的兩名女工拉開一件灰藍色外衣，藉由鏡頭的推進與拉遠，像是穿越時空般，穿插著臺灣成衣代工業戰後發展的歷史檔案影片。其間特寫女工工作時臉、手與腳的畫面，對應著縫紉機在布料上不斷上上下下車針的特寫，人與機在工作中融為一體。令人印象最為深刻的片段是：一名年邁的女工瞇著眼穿針引線，柔軟的線頭一次又一次錯過車針的小孔，終於成功的霎那，鏡頭帶到女工抬起頭的自信面容。結尾是三名女工一一擦拭臨時集會場的椅子，以及那個依舊在等待的擴音器，這未竟的抗爭似乎在邀請你我入座聆聽參與。（**魏竹君**）

陳界仁工作室提供

姚瑞中 (1969-)
反攻大陸行動－行動篇

複合媒材，143.5×93.3cm（×3）；93.3×143.5cm（×7），1997
臺北市立美術館典藏

在〈反攻大陸行動－行動篇〉中，姚瑞中以深具黑色幽默的行動反諷了中華民國政府宣稱要「反攻大陸」的政治神話，貌似嚴肅正經卻荒謬可笑。1996年他以遊客身分，造訪了包括天安門、北京故宮、人民英雄紀念碑、北京歷史博物館、天壇、北京祈年殿、明十三陵之定陵、八達嶺長城、上海外灘與香港中環等具政治意涵的景點，以定點立正跳躍的方式拍下「到此一遊」並順便「光復失土」的影像證據。

影中人不落地的姿態，對應的是如幽靈般空虛的政治宣傳口號，戲謔地揭露了臺灣與中國之間荒謬的歷史淵源。其中，在北京歷史博物館的正門入口處，掛著一幅巨大的「中國政府對香港恢復行使主權」的倒數看板，不只以天為單位計算，更精確到當我們看著姚瑞中的照片時可以想像得到在現場持續減少的秒數，歷史即在當下的迫切感不禁油然而生。相較於姚瑞中影像裡揭示出的自嗨「反攻」口號，「解放臺灣」的危機感在身為臺灣人的觀眾眼裡想必更為真實。

在此系列中，姚瑞中並沒有使用數位修圖技術，正因為他的行動是真實的，才能凸顯出實踐政治口號的荒謬。同時他在每一張照片上都以紅鏽色染料做出潑蝕的效果，顯露出他不僅在圖像意涵上欲以諷刺引發質疑，更企圖以造假的陳舊感顛覆攝影的真實性。〈反攻大陸行動－行動篇〉處理的不僅僅是歷史，它也是具有時代意義的作品，見證的是姚瑞中身為「後解嚴世代」藝術家的自我追尋。

屬於「五年級後段班」的姚瑞中，父親是外省軍官，隨國民黨政府來臺後從政，擔任過省議員。姚瑞中少年時對於家族歷史的中國經驗，有著強烈的斷裂感，然而，對自己生長的臺灣卻又無知。1987年解嚴時正值年少輕狂的十八歲，當時就讀復興美工的他，受到臺灣社會巨變的啟蒙，便踏上了思考自我主體性的創作之路，奠定其作品持續關懷土地、歷史與認同等議題的基調。置於藝術家生命歷程的脈絡中，《反攻大陸行動》系列作品，發想於姚瑞中當兵入伍前，完成於1996年退伍後數月，成功地引發了我們去反思家國意識如何內化於個體的行動與思想之中。（**魏竹君**）

侯俊明（1963- ）
搜神

凸版油印、美術紙，
153.5×107.5cm（×37），1993
臺北市立美術館典藏

初看侯俊明的《搜神》時，你可能面紅耳赤，覺得猥褻不雅，感到被冒犯而不敢直視。「救苦天尊」的頭身化為巨大的陰戶，他以兩指撥開，由頭開至胸口，好似血盆大口要把你我吞噬；「百花神祖」陽具勃舉擎天，弱小的身軀被腫脹延展的陰莖壓得動彈不得；「六腳侯氏」雙手抓提著自己的斷首，下身陰陽同體呈現自我交媾的四腳合體狀……初始的震撼過後你可能會心一笑，甚至感到被解放的過癮暢快。《搜神》之所以驚世駭俗，在於侯俊明用誇張甚至崇拜的方式，呈現臺灣社會最大的禁忌：性與慾。

《搜神》可以看作是侯俊明一則政治不正確的自我嘲諷，為侯式當代神話學的經典之作，由十八組大型版畫組成，仿古籍《繪圖三教源流搜神大全》右圖左文的形式，構築十八位因原始慾念過於強大無處宣洩、積壓造成性器官或外表變異的神怪，映照的是現代社會光怪陸離的文化現象。

另一方面，因為侯俊明就出生在嘉義六腳鄉，他在〈搜神自序〉中自稱為「變相王子」，奉文昌君之諭令，為「六腳侯氏」的十八幀變相圖立傳。他除了自己創作文字外，也邀請包括作家蔡康永、藝評謝佩霓、詩人陳克華等人，依他的圖像創作文字，呈現了口耳相傳的民間傳奇多半具備的多種解讀框架，彼此間相互參照、並存。

侯俊明在創作自述中提到，這系列的靈感來自於東晉史官干寶所撰之《搜神記》。干寶藉由記載神祇、靈異人物的傳說，傳達道德訓誡警世之意。對於干寶所描述的離奇故事和因果關係，侯俊明認為：「其實非常荒謬，但荒謬的很有勁道。」因此，他選擇使用線條簡潔、樸拙有力的版畫圖像，加上如同廟宇詩籤——陽刻為主，穿插陰刻批注——的印刷文字，顯示出侯俊明欲使作品的形式與內容相輔相成，能夠如民間信仰般接地氣。

侯俊明以kuso（惡搞）的手法，搜羅各形各色的畸形變態，收入他的「萬善祠」。這些怪誕荒謬的物種，並非道德高尚、勸人向善的聖人，而是不被道德規範、教養馴化的異類，或是遭鄙視的社會邊緣人，然而為祂們立傳建廟，救贖的是我們被壓抑的慾望，以及那離經叛道的痛快自由。（**魏竹君**）

楊茂林（1953- ）
封神之前戲－請眾仙III

木刻、金箔、銅，2002-2005
臺北市立美術館典藏

在〈封神之前戲－請眾仙III〉中，楊茂林採用佛教藝術裡如來和菩薩的神像形式，例如手印、金箔背光、盤腿坐姿等，創作了數尊卡通人物的木雕神像，命名為〈阿強天〉、〈思維的女金剛〉、〈原子小如來〉與〈丹丹綠如來〉，並且製作了供奉祂們的神案和八仙桌。

乍看之下，通俗的動漫角色與莊嚴的宗教神祇拼貼在一起，似乎是帶有褻瀆意味的挑釁，然而細看卻發覺兩者看似衝突的交疊，竟然產生出乎意料的趣味甚至適切感。古靈精怪的皮卡丘不僅化身為神案下土地公的座騎「虎爺」，還成為頂著「黑牛天」（《無敵鐵金剛》裡的角色「黑牛」被封為「天人」）腳下蓮花座的神獸；另一隻寶可夢（神奇寶貝），特色為吃飽睡睡飽吃的卡比獸，則充當彼得潘腳踩的底座。《七龍珠》裡具有療癒創傷能力後來成了地球神仙的那美克星人丹丹，與普渡眾生得道成佛的如來有著異曲同工之妙；永遠站在正義的一方，對抗惡勢力保衛世界和平的無敵鐵金剛，不正是堅不可摧法力強大的現代降魔金剛總持？而〈女金剛的誕生〉重現義大利文藝復興時期畫家波提切利著名畫作〈維納斯的誕生〉那熟悉的姿態，不禁讓我們恍然大悟，原來東方神祇與希臘女神如此雷同。或許那些虛擬偶像在精神上帶給我們的慰藉並不亞於古老信仰，將祂們封神請入仙班似乎合情合理，也彰顯出臺灣當代文化中雜揉的創造力。

楊茂林最具代表性的作品為《MADE IN TAIWAN》系列，以揶揄、批判、諷刺的拼貼手法建構臺灣豐富多元的視覺圖像，並以「文化交配」的概念，說明在臺灣主體性創造過程中，如何將外來文化「本土化」。〈封神之前戲－請眾仙III〉在楊茂林的創作生涯中，居於總結前半段平面作品，並開啟後半段雕塑作品的位置。在動漫圖像的運用上有別於之前平面作品邪惡與純真融於一體、極盡辛辣悖德之能事的風格，轉變為一派祥和的文化雜揉狀態，藝術、宗教、通俗文化與消費體系的符碼自由流動，「拜物情結」不必然與「宗教崇拜」對立，「公仔」也可以是「偶像」，女金剛斜槓維納斯和菩薩似乎也不足為奇了。（魏竹君）

楊茂林工作室提供

楊成愿（1947- ）
新舊交替臺灣總督府

油彩、畫布，130×162cm，1999
國立臺灣美術館典藏

這棟紅白相間、中央聳立六十公尺塔樓的日字型建築，對於臺灣人來說是再熟悉不過的威權象徵，只是在不同時代有不同的名字。建於日殖時期的臺灣總督府，曾是當時最新式的現代化建築，中華民國政府遷臺後，接收並改名為介壽館，也就是我們所熟悉的總統府。畫面左上角的小地圖當中，可以看到1996年臺北市長陳水扁改名的「凱達格蘭」，1997年通車的「市民大道」，與「民權」、「信義」、「和平」等國民黨政府更改的路名並列；特別突出的野百合圖案是1990年三月學運的象徵，也代表臺灣民主在解嚴後進入了新階段。

同樣在這個時間點，楊成愿將創作視野移向臺灣。出生於花蓮，師大美術系畢業後赴日本深造，早期流連於象徵主義、超現實等畫風，風景是他鮮少觸及的題材。在一次重訪淡水時，畫家欣賞著古建築之美，卻也在新闢的街道上迷失，時空變遷的突兀感，觸發了畫家對於自己成長土地的關懷。自1980年代後期開始的「名蹟與空間」、「臺灣近代建築」、「中國樣式建築」等系列畫作，是以臺灣史上不同時期、不同脈絡下的名勝古蹟為主角，畫家以平面描繪這些具代表性的建築物，將其置於帶有地圖元素的背景中，或以超現實的方式將建築與地圖拼貼，點綴著不再使用的日文漢字、瀕臨滅絕的生物、古器物等，醞釀出奇妙的共時感，歷史變得既遙遠又熟悉，引發觀者再度注視與重新思考的契機。

〈新舊交替臺灣總督府〉可說是上述系列的集大成，不僅呈現歲月的凝聚，更進一步表現歷史深層的斷裂。畫面正中與右方的臺灣總督府，只畫出高塔與正門部分，且為破片、留白所掩蓋，讓人回憶起建築物曾在二戰中遭美軍炮轟。畫面中的彈孔、斷肢、背景街道圖刻意畫成碎片狀，也暗喻了威權與戰爭底下的犧牲。在代表「近代樣式」的總督府與正下方代表「中國樣式」的天壇式建築之間，畫家以實物黏貼了一小段繩圈，並在相對的兩側標上了「結」與「解」二字。究竟該如何面對這段新舊交接的歷史，畫家在1999年的那一刻，以畫筆為我們記錄下縈繞在所有臺灣人心中的疑問。**（楊淳嫻）**

李明則（1957- ）
臺灣頭臺灣尾

壓克力顏料、畫布，206×1015cm，1996
國立臺灣美術館典藏

〈臺灣頭臺灣尾〉展現了許多李明則特有的創作元素，包含：地誌學式的全覽俯視景觀、水墨畫的多點透視空間、細膩且饒富寓意的敘事圖像、畫家本人投射的「李公子」形象、結合臺灣風景民俗與中國傳統文人畫趣味，等等。

　　畫面中以土橙色呈現的臺灣島，橫臥於以墨色線條描繪的洶湧海浪中，遠方背景延伸的弧線暗示了立足臺灣的全球視野。這幅畫按照傳統中國卷軸畫由右向左的觀看方式，地理時間是由南往北，反映出畫家身為高雄人的南方視野。然而，畫面最左方的原住民手提人頭，

又再次引發了「臺灣頭到底在哪裡？」的質疑，這樣的提問讓觀者意識到自己可以有獨立視角，不必然要認同畫家或是服膺既定規範。

　　從右邊卷頭標題開始，首先看到一艘破浪前行的小舟，點出臺灣先民橫渡黑水溝而來的歷史。在暗潮洶湧的大洋裡飄搖著，呼應了前方島嶼被海洋威脅又保護著的多舛命運。諷刺的是，在開拓者夢想中的蓬萊仙島迎接他們的，除了指引方向的鵝鑾鼻燈塔，竟還有看似墓塚的核三廠。還好衣著現代的媽祖，如同多手觀音，從葫蘆瓶中倒出加持過

的海水，庇護著靠海吃海的臺灣子民。占據畫面中央的四合院，是李明則對兒時家園的記憶。四方桌上放著的鼻子是李明則作品中重複出現的元素。受到「眼觀鼻，鼻觀口，口觀心」的道家觀念影響，他認為鼻子是人五感中最脆弱的，好與壞都由此出入身心，這個獨立於臉之外的鼻子，或許代表藝術家對自我心念的探索。也因此，「李公子」雖然褪去衣衫，卻始終背向我們，他的真面目既不是左側附庸風雅的豬頭，也不是陰影裡殘缺的面容，而是等待被翻轉或是被完成。相較於中間透過明暗建構出來、

關係曖昧的謎樣時空，畫作最左邊的圖像意涵明確，呈現的是構築臺灣主體性過程中，一直扮演著重要角色的原住民文化與圖騰。

李明則曾表示創作〈臺灣頭臺灣尾〉的動機，是受到當時中國對臺灣武力恫嚇的刺激，而1990年代中期也是臺灣藝術圈追尋主體意識最熾烈的時期，這件作品可以視為李明則透過省思臺灣這塊土地進行的自我探索。（**魏竹君**）

創造新家園

創造新家園

魏竹君

沒想到三十年沒回來，臺灣的一切感覺帶給我那麼強的衝擊。也是一直等到我回來之後，我才發現，為什麼我會忘記臺灣？而且竟然忘記那麼久？

——江賢二，2014[1]

家鄉在哪裡

當我在思索「創造新家園」這個主題時，很直覺的就聯想到出身臺中農家的攝影家謝春德（1949- ）創作的《家園》系列。謝春德作品題材多元，視覺語彙豐富，風格前衛，可以說是臺灣最難以歸類的鬼才攝影家。他年少時嚮往臺北充滿文藝氣息的現代都會生活，十七歲便離家到臺北學習繪畫與攝影。然而，1973年退伍後卻開始懷念起童年農村的美好時光，因此背起相機走遍臺灣各鄉鎮、高山、部落和外島，捕捉滋養其成長的這塊土地的輪廓，歷時十四年，創作了《家園》系列（1973-1987）。

《家園》系列的成形前身是謝春德於1978年發起的「吾土吾民」出版企畫，他號召了藝文界的夥伴，如作家邱坤良、吳念真、林清玄、馬以工，以及攝影師林柏樑與梁正居等人，共同用影像和文字來記錄臺灣的自然風景與人文活動，也將自己1973年以來走訪臺灣所拍攝的作品納入這個企畫。次年，謝春德個人在臺北、臺中、臺南和高雄舉辦了名為《吾土吾民系列》的巡迴展。但整個專題計畫在進入專書打樣階段後，卻因參與成員的規畫與想法各異，使得專書出版無疾而終。直到1988年，謝春德才把自己為這個計畫拍攝的作品，集結成《家園》一書出版，並於同年在臺北雄獅畫廊舉行《家園》個展。[2]

在還沒有看到作品的時候，我心想，創作於文學與美術都展開鄉土運動的1970年代，以《家園》為主題實在是再理所當然不過了，腦中開始

浮現席德進畫裡的鄉間傳統民宅（如〈民房（燕尾建築）〉，圖版見頁179）或是在媒材上更接近的例子：阮義忠（1950- ）的黑白紀實攝影《人與土地》系列（1974-1986）（圖1）。然而，當我看到謝春德的影像時，卻十分困惑，先不說它們竟然都是色彩濃烈的照片，相較於黑白攝影，當時彩色攝影被認為俗氣而與商業攝影掛鉤，尚未被視為是具有前衛或實驗藝術潛力的媒材。更基本的問題在於名為《家園》，畫面中卻沒有可以輕易辨識的鄉土或特定的地域性符碼，反之，謝春德的影像透露著超現實的迷離感，朦朧而抒情主觀。或許可以說，這些照片呈現的是心境風景，傳達的是異鄉遊子沉緬於藍中偏綠色調的鄉愁之中，如〈家園系列01：嘉義縣太平〉（圖2），或是浸泡在恣意的童年時光那金黃色的回憶裡，如〈臺東縣卑南〉。但是影像並沒有客觀地告訴我們「家園」到底是什麼？它又在哪

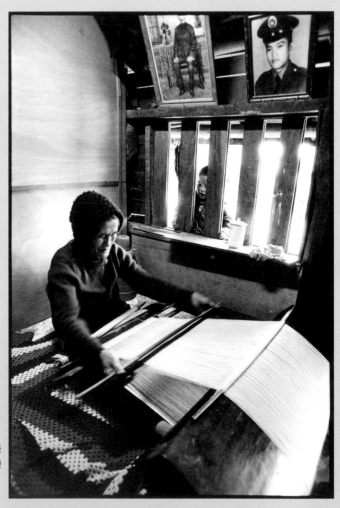

圖1　阮義忠，〈花蓮縣萬榮鄉〉（《人與土地》系列），銀鹽纖維紙基相紙，50×60cm，1979，藝術家自藏。

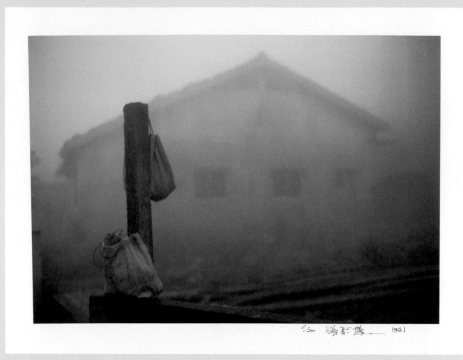

圖2　謝春德，〈家園系列01：嘉義縣太平〉，36×54cm，1981，國立臺灣美術館－國家攝影文化中心典藏。

裡？或許在臺灣屢遭外交挫折的1970年代，以中國為中心的故國山河景象逐漸崩壞，文藝界將視野轉向生活周遭的土地人民，探問鄉關何處時，這幾幀顯影出攝影師心象的風景，更真誠地凸顯了整體社會對家園樣貌的憂鬱渴望。謝春德曾自述：

> 你要瞭解像我那個年代是現代主義盛行，其實像我離開家鄉了，對我
> 自己的家鄉充滿鄙視的態度，就覺得要趕快現代化，是那種心情。早
> 年來臺北是這樣，可是當我退伍了以後，開始覺得有些東西對我是一
> 種鄉愁，是一些童年裡面比較好的經驗，你會覺得感慨，也很有感情，
> 很自然每個人從這些圖像來觀照，就會回到這個路線來。[3]

走向世界的遊子

每位藝術家都有從離開家、長出自我、開創新家園，到與舊的家和解的歷程。在國境之內，離家的故事發生在城鄉之間的遷移。而臺灣本質是個開放的移民社會，不同的歷史因素把我們的祖先帶到這個島嶼上，新舊

住民不斷地延展了家園的文化記憶與疆界。然而世界主流的文化中心在不同時空脈絡下移轉，臺灣一直處於帝國邊緣的位置，在渴望得到文化中心的認可、尋求藝術層面的精進，或超越邊緣地域性認同等驅力下，造就了每個世代藝術家離家、回家旅程的不同路徑。日本殖民臺灣時期，臺灣藝術家嚮往東京和巴黎；二戰後，1950年代的抽象藝術家以前往歐洲為目標，後來紐約漸漸取代了歐洲的中心地位。

　　處於這種脫離原生文化群體的「離散」（diaspora）經驗中，以「家」為主題的創作，在許多藝術家離開了臺灣旅居異鄉時，成為一種象徵性的回家。1964年生於臺中的李明維，年僅十四歲便短暫移居至當時與臺灣尚有邦交的多明尼加共和國，再移民至美國西岸。1990年代中期開始，李明維以觀眾參與式的藝術計畫在國際藝壇受到重視。他的〈四重奏計畫〉（The Quartet Project）於2005年在美國紐約的皇后區美術館（Queens Museum of Art）首次發表（圖3）。在這件作品中，李明維在一個方形小展間的四個角落，各放置一張面對牆的螢幕，當參觀者進入黑暗的展間時，便會聽到捷克作曲家德弗札克（Antonín Dvořák，1841-1904）的《美國》弦樂四重奏悠揚的樂音。每個角落分別播放四重奏裡其中一把弦樂器演奏的影音，整個展間的光源是來自背對參觀者的螢幕上播放的影片，以及影像映照在牆上的閃爍亮光。當參觀者好奇地走向其中一個角落，想要一窺螢幕上的畫面時，感應器察覺到參觀者的靠近，便立即停止該角落的影音播放。因此，如果要完整的欣賞四重奏，參觀者從經驗中理解，必須退一步，或站在展間的中央，遠離聲音與影像的來源。

圖3　李明維，〈四重奏計畫〉，2005／2007，複合媒材互動裝置，圖為2007年臺北當代藝術館「複音——李明維、謝素梅雙個展」展出現場，李工作室提供。

來自波西米亞的德弗札克在1893年譜出《美國》弦樂四重奏時，與李明維一樣正客居紐約，他除了在作品中加入美國黑人靈歌與美國原住民音樂的元素，顯露出他身為新來者對美國社會多元族群文化的興趣之外，樂曲中也流露出濃郁的思鄉之情。這份情懷彷彿穿越時空映照出臺灣移民藝術家對家鄉渴望卻又無法捕捉的體認，轉譯成互動式裝置作品，讓參觀者的身體感官實際經驗到若即若離的惆悵。也因此，〈四重奏計畫〉或可解讀為深具詩意的思鄉作品。李明維年幼在臺灣時便開始學習演奏小提琴，因此對於西洋古典音樂的喜愛是他與故鄉臺灣的連結之一。以標示西洋文化作為臺灣認同的內涵，不只點出了尋求本真性文化依歸的徒然，也顯現了臺灣藝術家抱持世界主義情懷的家園想像。

　　2005年李明維受邀參與隔年舉行的「越後妻有大地藝術三年祭」，當時他第一次造訪日本新潟縣，「家」成為他跟陌生的人與地之間的連結。初來乍到陌生的他鄉，那裡四處滿溢的氣味卻讓藝術家聯想起臺灣的故鄉，那是記憶中小時候在埔里的外祖父家曾經聞到過的，稻米即將成熟時空氣中馥郁的香芬。因此，李明維決定要在當地創作一個能傳達「回家」感受的作品，命名為〈返鄉計畫〉（Artists and Residences）（2006）。在〈返鄉計畫〉中，李明維把當地閒置多時的公民會館整理成可以自由出入的茶舍，讓居民可以來這裡聚會聊天。他準備了臺灣茶，與來訪的當地居民交流品嚐臺灣茶與日本茶道的不同方式與意義；在異同之間，喝茶這個臺灣與日本生活裡共享的常民元素，成了文化的媒介。

　　「進來泡杯茶吧！」是一句友善的邀請，一個熱情的款待；既是開啟對話的起手式，也是建立關係的儀式。於此之際，過客成了主人，在他鄉好似回到了故鄉。在〈返鄉計畫〉中，外來的藝術家貌似當起了主人，然而早在李明維抵達新潟之前，居民便已自主募資購買了榻榻米安置在公民會館迎接藝術家的到來。每天居民們都會帶來自己栽種的新鮮蔬果或是手作食物，有時放在門口，有時直接放入冰箱，在主客互通有無之間，新的關係和社群於焉形成。

　　若從異鄉遊子的角度來思考，李明維作品中最具代表性的參與式行為藝術，例如〈晚餐計畫〉（The Dining Project）（1997）、〈魚雁計畫〉（The Letter Writing Project）（1998- ，圖版見頁269-271）和〈睡寢計畫〉（The Sleeping Project）（2000），都是藉由日常生活中的儀式行為來探索人際關係。特別的是，他藝術計畫中的社交情境設定，通常是兩名陌生人之間一對一的主客關係，透過例如邀請、招待共食、餽贈等看似平凡的細微社交

禮節，讓參與者思索人我的關係與認同，在客居他鄉與四海為家的轉換之中，尋求超越地域性，回歸到人與人透過交往、連結、理解與相互尊重，逐漸建立的歸屬感。

家屋的想像與願景

1982年，當時有「抗議歌手」之稱的羅大佑發行了他的第一張專輯，A面第一首歌〈鹿港小鎮〉已成為膾炙人口的經典之作，他用嘶啞的歌聲唱出離鄉背井的年輕世代內心的吶喊：「臺北不是我的家，我的家鄉沒有霓虹燈。」也是在這一年，藝術家陳順築離開了家鄉澎湖，來到臺北進入文化大學美術系就讀，而追尋家的記憶自此成為陳順築日後創作的核心。他說：

> 對家的執念，我與家族的關係，最後演變成我與澎湖這島嶼生死與共的關係，與澎湖所有的記憶以及現實情景，幾乎貫穿了我創作生涯的所有進程。[4]

1992年，陳順築在臺灣的古董店裡發現了兩口老式木箱，他在自己的阿嬤家曾經看過類似的箱子，覺得舊箱子帶著某種熟悉的情感，可以成為創作媒材，便將它們買回家處理加工，並將家族的舊照片，例如全家福和父母肖像，放入其中。有時將照片加工，例如上色、剪裁、黏貼並置，或增加破損斑駁感等等。有如製作家族的影像剪貼收藏盒，陳順築將這一系列作品稱為《家族黑盒子》(1992)。他以手工介入照片上的影像，使原本由機械複製的平面影像，再度成為獨一無二的立體裝置藝術。木頭舊箱子本身，以及打開與閉合的儀式性動作，成為閱讀照片不可分割的一部分。箱子可以開闔的特性，呼應了照片封存與開啟記憶和情感的意涵；相機捕捉逝去的場景與人物，也如同收藏記憶的黑盒子。這種複合式的攝影裝置作品型態，奠定了陳順築往後所有作品的原型。

在《家族黑盒子》中，陳順築引用了自己家族的舊影像，將它們置入箱子、加上框架和邊界，同時進行拼貼，可以說是對影像的編輯與詮釋，雖然看似懷舊又私密，但弔詭的是，對影像種種細緻的加工與處理，好似在彌補影像敘事的不足，更加凸顯了照片與誕生時空的斷裂，讓我們意識到照片不但無法全然再現過往，甚至有可能虛構記憶。陳順築說：「我希

望人們墜入感情，但阻止他們陷溺。」[5]《家族黑盒子》似乎刻意挑動我們的感性，卻又攔截情緒上的多愁善感，是否是要讓我們意識到影像之不足，而能抽離於老照片的魅惑，與過往時光告別，進而思忖「家」跳脫傳統思維與既有窠臼的可能性？

在〈集會・家庭遊行系列：澎湖屋 I、II〉（1995，圖版見頁 272-273）中，陳順築將照片的框架從《家族黑盒子》系列的木箱轉變成散發廢墟感的房舍，這件作品在許多層次上可以跟林明弘 1998 年的作品〈家〉（圖版見頁 275）形成饒富趣味的對話。〈集會・家庭遊行系列：澎湖屋 I、II〉的外牆上掛滿的是，陳順築自己拍攝的原生與新生家庭的家人黑白肖像；而林明弘在〈家〉的壁面上，畫的則是他的油畫〈枕頭七號〉（1997，圖版見頁 275）中「阿嬤的大花布」飾紋。在創作手法上兩者都是將平面的圖像轉變成立體的空間裝置，這樣的轉變似乎是要藉由空間感強化作品中「家」的意象後，再進一步質疑我們心中對於「家」理所當然的概念。

首先，這兩件現地製作的裝置藝術所依附的建築，結構上都有著對稱的斜屋頂，在視覺形象上暗示了「家屋」的意涵，然而進一步思考，兩棟建築物都不是居家的空間。陳順築作品中，是澎湖漁人存放漁具的房舍；林明弘作品展出的所在地則是由廢棄的雞舍改建而成的「竹圍工作室」，究竟為何它們會讓我們聯想到「家」？是陳順築的家人肖像、林明弘的「阿嬤的大花布」，勾起了我們對「家」的想像？但是從陳順築幾近偏執的一幀又一幀格式統一的肖像照，即便拍攝方式力求客觀，又歷時數年記錄家人形象的轉變，我們對照片中的人物還是一無所知。而我的阿嬤也從來沒有使用過林明弘作品裡的花布，類似的花布紋路是我成年後才看到的，它時常運用於彰顯傳統臺灣味的文創行銷。生活中最知名的例子，便是以「滷肉飯」聞名的餐飲連鎖店「鬍鬚張」，將花布用於營造品牌空間與商品包裝的視覺意象設計上。雖然陳順築的作品憂鬱內斂，而林明弘的喜氣繽紛，但相同的是，他們都在呈現了一個我們可以指認辨識的「家」之後，隨即讓我們對這個既定認知中的「家」產生質疑甚或否定。在前者，家人雖是情感的依歸，記憶卻如頹圮的家屋無以復返；而後者的家則變成了懷舊與異國情調的消費符碼。

令人玩味的是，在陳順築的眾多作品中，讓我能清晰感受到家的存在與現在進行式的，是一幅我從未看過的關於「家」的圖像：一臺推車裝滿拆除的木頭建材。這是他創作於 2006 年的系列作品《家宅：四乘五立方》（圖4）。在創作自述中陳順築寫道：

圖4　陳順築，〈家宅：四乘五立方 II〉，4×6
底片攝影、數位輸出相紙，106.5×122cm，
2006，國立臺灣美術館典藏，家屬提供。

2006年暑季，臺北的家宅整修，所拆除的建料廢棄物，以數十計次
的手推車清運，過程中幾處四乘五（公尺）立方的房間，被逐一消解
成四乘五（英尺）立方的垃圾單位，我用數位攝影機和四乘五（英寸）
平方的底片，檢視每處四乘五（公分）立方的灰飛與煙滅，就地「雕
塑」著手推車裡四乘五（英寸）立方的空間想像。一個面目全非的屋
宅身影，卻也是告別舊記憶的美麗新姿態。[6]

2006這一年，陳順築結了婚，跟妻子共同買了間房子，著手整修打
造新家。《家宅：四乘五立方》的影像不再憂鬱惆悵，轉而清晰又明亮，
攝影的主題雖是等待清除的廢棄物，卻透露著打拚建造家園理想願景的力
量與希望。

回家的路上一直走一直走……

祖靈，我的祖先啊！我是你們的孩子，我現在帶我的兒子回來了，我
會進來家屋裡面，我會在裡面升火。[7]

這是布農族的Cihun Istasipal（張緯忠），在2019年公共電視台所製播的新聞性節目「我們的島」，報導「花蓮佳心舊社布農族石板屋重建再造歷史現場計畫」的專輯中，帶著兒子踏入重建好的家族石板屋之前，以族語告知祖靈他「回家了」所說的話。

在2018年末石板屋重建竣工之前，頹圮的Istasipal家屋已經荒廢八十餘年；1930年代日本殖民政府為方便統治，實施「集團移住計畫」，拉庫拉庫溪流域的布農族各部落，逐一被誘勸或脅迫遷居下山。戰後1950年代開始，當時的國民黨政府延續強制同化的政策目標，再度推行「山地平民化」政策。山上的舊聚落因此遺忘在荒煙蔓草中，目前生活在卓溪鄉的青壯輩布農人雖然從耆老口中聽說過以前在山上的老家，卻都不清楚祖先的家屋在哪裡。而一般社會大眾，或許聽聞過玉山國家公園八通關越嶺道瓦拉米段如仙境般的森林美景，曉得那裡是蕨類的故鄉和臺灣黑熊的棲息地，卻大多無知於這段失落的島嶼歷史。

2014年中研院史語所啟動「臺灣原住民早期歷史考古學研究先導計畫」，其中包括對拉庫拉庫溪流域的布農族舊社進行調查，研究人員尋求Istasipal家族的協助，展開了這段結合考古學與文化尋根的旅程。[8] 2017年，文化部推動名為「再造歷史現場」的區域性文化資產保存計畫。在子計畫「拉庫拉庫溪流域布農族舊社溯源與重塑計畫」中，花蓮縣文化局選定了佳心的Istasipal家屋為實體重建的對象，在原本學者與家族的合作上再加上地方政府的助力。與之前單點式策略不同的是，「再造歷史現場」強調人民與土地的連結，以及當代生活中文化記憶與歷史脈絡的必要性。參與石板屋重建計畫的考古學者鄭玠甫寫道：「一方面考古學的技術與方法，可協助家族成員記錄他們老家的位置與樣貌。另一方面，考古學者也可以在調查過程中，觀察族人對地景的認知，瞭解各種禁忌（samu），進而學習布農族人的傳統知識與價值觀。[9]他認為原住民傳統的知識系統是建立在共同的身體經驗上，因此「尋根」和「回家」不只是抽象的概念，更重要的是「藉由走路以及身體在路徑移動時對環境的感知，重新體驗與認識祖先的傳統生活領域與歷史」。[10]在拉庫拉庫溪流域生活的布農族人不是靠經緯度定位地理位置：「vavanu」指的是有蜂蜜的地方；「hahavi」是山稜背谷的谷地；而「daqdaq」是野生動物舔水的地方。這些地名呈現了落實在家園土地上的生命經驗與智慧。

我們可以從中學習到的是，自然與文化地景知識應該是深刻烙印在生活的體感經驗中，是理解自我存在以及思考如何對應世界的根基。回家意

味的不是回到過往，而是對生活所在土地的關注與探索，從文化的傳承中理解並創造我們當下生活的意義與願景。通往家的路如果被荒草掩蓋，我們又將如何標記自我與未來的座標？

早在三十一年前，藝術家拉黑子・達立夫對於自我與族群的未來，便有著相似的體悟和實踐。1991年，拉黑子告別臺北毅然決然踏上回家的路，一開始「也不知道要做什麼，一直走來走去，一直找我要找的東西都找不到」。[11]經過長時間的行走，他慢慢體驗到族人遺忘的文化傳統，成為以藝術復振原鄉的先驅（參見第七章「山與海的呼喚」）。然而拉黑子回鄉創作的路徑給予我們最深層的啟示，並不在復返而在創建，他並非試圖回到不可逆的過往，而是透過謙卑回看祖先的來時路，勇敢凝視當下的困境，進而探詢未來永續的道路。也因此他的創作不論是視覺的語彙，或是蘊含的寓意，都是超越族群框架的，他的眼光望向同時象徵母體文化和未來命運的海洋，思考的是當代人對於我們賴以維生的環境最根本與迫切的責任。

拉黑子的創作從「撿拾」開始，連結的是阿美族人在生活中擅於運用採集的生活方式，這是依海維生的文化發展出來的生存技能，是人與自然環境互動最原初的身體姿態。從最早的漂流木到如今的海廢，都是他撿拾而來運用於藝術創作的媒材。拉黑子對部落裡的老人家說：

> 因為很多人丟，所以我現在一直不斷地在撿，也許我找不到你原來丟的樣貌，可是我一直在撿，不斷地撿，也許可以從那些破碎裡面找到蛛絲馬跡，找到你們原來純粹的心靈，也許已經拼不出那完整的，可是我可以感到那個過去，也試著拼出我們的現在。[12]

拉黑子從阿美族傳統文化出發，省思的是我們的當代處境：如何從失去到修復與地球——我們人類共享的家園——之間的連結。

重建族群的認同與尊嚴

原鄉復振的驅力始自1980年代初期的原住民運動，當時臺灣整體社會強力爭取民主化與政治改革，連動了整個世代的原住民知青在身分認同、權力意識上的自覺與抗爭，初期主要訴求包含「打破吳鳳神話故事」、「正名運動」、「還我土地運動」與「民族自治」等。在1994年促使政府修

憲將具貶意的「山胞」稱呼修正為「原住民」後，雖然在體制上撕掉人類學家謝世忠所稱的「汙名化的認同」標籤，[13]取得了意識形態上階段性的認可，但是臺灣社會並沒有立即在實質上正視原住民的困境與文化的流失。或許拉黑子斷然拒絕被冠以原住民藝術家的框架與標籤，正戳破臺灣主流意識中借由原住民標舉臺灣本土認同與多元文化主義的虛假，在社會結構與認知層面上我們對原住民的種種壓迫、隔閡、誤解與歧視，依然持續發生著。

相對於拉黑子，1958年出生於新竹尖石鄉梅花部落的泰雅族藝術家安力‧給怒，漢名賴安淋，有著學院藝術教育與基督神學的背景，他選擇致力於將承載族群歷史、文化、情感、規範的傳統圖騰圖像，融入蘊含文化省思概念的平面繪畫與複合媒材的創作中，賦予文化圖騰新生的當代意義。1982年，安力就讀文化大學美術系，不僅是在藝術專業訓練上的精進，更重要的是，在他形塑藝術風格的重要階段搭上了1980年代原住民族群文化自覺與復興的列車。1980年代中期，他便開始以寫實手法描繪部落的生活樣貌，之後出國在紐約視覺藝術學院（The School of Visual Arts）深造期間（1989-1992），跳脫寫實風格，以簡化、抽象與特寫手法，重新排列泰雅族傳統的紋飾，奠定了他往後藝術創作的基調。

在安力‧給怒蓄積藝術涵養的歷程中，特別需要一提的是他的父親是臺灣基督長老教會的牧師。長老教會在原住民運動中扮演關鍵角色，不僅在資源與人力的調度上舉足輕重，教會的神職人員在部落裡也是意見領袖。安力身為泰雅族第一位牧師之子，也汲取了長老教會在1985年發表的〈信仰告白〉中宣示的「本土神學」思維：

釘根在本地，認同所有的住民。[14]

安力自紐約學成返臺後，除了持續創作外，1994年進入玉山神學院，取得神學碩士後於1997年正式受封為長老教會的牧師，展開傳道生涯。關於安力‧給怒，藝術史學者蕭瓊瑞寫道：「在他的生命中，『重建族群文化尊嚴』、『藝術創作』與『牧養信徒』，成為三者一體、或說一體三面的工作。」[15]

由八幅可以移動的方形畫作排列組成的〈我的十字架〉（2009，圖版見頁277）以圖像詮釋了安力的「原住民神學」。並置的八幅畫作中，各式各樣的族人面貌共同呈現出群像，彰顯了「群體」概念在社會生活中所占

的核心位置，這是祖靈信仰「Gaga」傳承的文化規範。他解釋：

> 「gaga」信仰的特殊價值……更顯在於發揮團體性的社會功能──共
> 勞合作、同負罪責、同享安樂等。[16]

而唯有將八幅畫作整齊排列並留出空隙時，象徵基督信仰的十字架才能在組合畫作的牆面上顯現，象徵當個人願意退讓自我為他人留出空間時，信仰才能發揮社會性的功能。

生於苗栗縣泰安鄉的尤瑪・達陸（1963- ），也為了編織未來的藍圖，在1990年代初期踏上回鄉的旅程。不同的是，尤瑪曾經擔任臺中都會區博物館公務員與國中國文教師，這些工作經驗使得她將建立染織工藝產業與民族教育等文化基礎工程，視為實踐泰雅部落復振的終極目標。自1992年開始，她著手進行田野調查，鳥瞰式地採集關於泰雅織品的口述與物質資料，訪問兩百多個部落，甚至遠渡重洋研究留存在國外的泰雅織品。2002年，尤瑪在大安溪畔的象鼻部落成立了「野桐工坊／泰雅染織文化園區」，推廣織品研究，培育編織的人才，重製泰雅織品，更直接創造了泰雅女性的就業機會，逐步地復甦九二一後的部落經濟。2011年，尤瑪再創辦「色舞繞民族教育學園」，將文化傳承扎根於學前與母語教育。

織布之於尤瑪不僅是工藝技術，更是文化載體，承載著泰雅的文化倫理與生命哲思，因此她要建立的是活的、全面性的編織環境，致力於材料的復育；種植、採收、製線、染色、織布等程序，都是受文化規範的社會性活動，也蘊含著關於自然生態的知識。想要讓技藝傳承必須瞭解部落的區域制度、穿戴的儀式與禁忌，還有圖案的組成和位置所代表的文化訊息等等。而傳統織布與藝術創作的結合，打開了尤瑪創新編織的空間。談及以「生命的迴旋」為主題的系列作品時（圖版見頁279），她說道：

> 泰雅族人認為人的一生就是上天在編織的一件作品，而泰雅女人的織
> 品，織成之後也就是一個圓，〈生命的迴旋〉採用此圓，更讓不同的
> 圓迴旋交集，而每一個圓所以都保留一個缺口，其用意在於永遠開放
> 著，永遠歡迎有緣人加入現有的生命的缺口。這樣開放積極的生命
> 觀，如同慶典中大家牽著手圍成圈跳舞，也始終留下一個位子，等待
> 下一位同伴加入。[17]

作品中所欲傳達的接納與包容意涵，也體現於媒材的選擇上，在傳統的苧麻線和棉線以外，加入了不鏽鋼絲這個新的線材，在創新的布料上混織出泰雅族的傳統紋飾。不鏽鋼絲較高的抗拉強度，支撐較柔軟的苧麻線與棉線，讓織品得以呈現出藝術家的構思：兩個自由靈魂如雲朵般在空中迴旋，邀請我們加入共舞。

找回失落的文化歸屬

不論是如拉黑子般與環境共生的「撿拾者」、如安力般觀照群體心靈的牧師，或是如尤瑪那樣走出博物館，致力讓織品擺脫標本化命運，重新回到生活與文化脈絡中的非典型「curator」（取其對文化照料、經理與保存的意涵），都是在回家的路上透過藝術開創新的家園樣貌。

1976年出生於花蓮紅葉部落的宜德思‧盧信，母親是太魯閣族人，父親是烏來的泰雅族人。宜德思與安力、拉黑子、尤瑪相差十幾歲，但在高中時便走上街頭參與原住民的抗爭運動。她以繪畫為主要的創作形式，2013年開始執行「跳島創作計畫」，從臺灣飛往一個個散布於南太平洋上的南島語系島嶼，長期駐村，包括復活節島、夏威夷、關島、紐西蘭、大溪地、蘭嶼等島嶼。她要去看看散落在太平洋島嶼上的南島「兄弟姊妹們」的樣貌，探索她的自我認同——身為南島語族發源地臺灣的原住民——如何與世界相互連結。[18]宜德思透過身體的移動與文化異同的探究，將家的疆界向外擴張，她的創作理念是走向世界來界定與反思自身文化，與安力挖掘文化內在精神的執著相互對應。

〈Hongi〉（2012，圖版見頁280-281）這件作品就是啟發宜德思「跳島」靈感的畫作。「Hongi」指的是毛利人相互輕觸鼻頭的傳統問候禮儀，在碰觸的瞬間交換了生命的氣息，確認彼此建立了連結，其間的寓意與「跳島」有異曲同工之妙。對我來說，宜德思延展的是拉黑子、安力與尤瑪從回望傳統創造新家園就已經開啟的另一個端點，或許可以稱之為一條「向外歸鄉」的道路。

這件作品呈現了她初次見到毛利藝術家George Nuku（1964- ）全身從頭到腳的紋身所帶來的震撼與感動。毛利人的紋面文化也曾經在二十世紀初期遭紐西蘭政府禁止而出現斷層，直到1970年代才開始逐漸復甦，再次成為毛利人族群認同與榮譽的象徵。反觀泛泰雅傳統文化中只有會織布的女性才有資格紋面的道德規範，使得傳統「紋面文化」隨著具備織布

技藝的耆老逐漸凋零而同步消逝；包括宜德思在內的泛泰雅族女性因無法符合紋面資格，而無從在自身文化中取得認可，宜德思深刻感受到歸屬的失落。因此看到Nuku身上的紋身時，觸動她的是文化新生可能帶來的自由與自信，讓她欽羨與企盼。我想宜德思內心的激動來自於，她從Nuku的紋身中體認到，如果勇敢地擁抱文化中原本就具有的流動與開放性，迎接文化流轉的直球對決，並不會使得族群的精神流失，反而能兼容並蓄具有生命活力的各種文化能量。透過跳島向外連結，宜德思在其他文化中找到相似的文化復興歷程，讓她理解了Gaga永恆的精神是讓規範流動，這樣才能讓更多年輕世代在文化中獲得情感的依歸，有資格成為真正的太魯閣族人，不再因為文化失落而抱憾。

在西方主流文化席捲世界的狂潮下，沉潛的臺灣原住民文化實屬弱勢。臺灣原住民藝術家面對最為迫切與尖銳的身分認同課題，以藝術實踐走出「離家」、「回返」、「開創」的路徑，無論是向內與向外都指向以文化為家的依歸，也因此提供了最發人深省的啟示。臺灣的原住民族不僅是臺灣住民的一分子，更重要的是原住民藝術家述說的是一個根植於土地、重建文化自信的普世故事。

回歸島嶼創造新家園

與宜德思同年的我，在不同的離家、回家、戀家、建立自己的家的生命歷程中，同樣經歷著尋找文化依歸的迷惘、失落與感動。將眼光放大到家族歷史的長河，曾聽聞我的父親說他生於福建漳州長滿水仙花的薌江河畔，1949年八歲的他跟著國民黨政府來到臺灣。同年，母親因為當時已在臺灣工作的我的外公突然胃痛，兩歲便跟著我的外婆坐船到臺灣探病。他們的家庭後來都在宜蘭落地生根。我生於羅東、成長於臺北，青澀的學生時期，埋頭背誦地理課本裡秋海棠葉上各地的簡稱與物產，雖然從來沒去過臺灣以外的省分，卻從別人口中懵懂得知自己是外省第二代，覺得有些荒謬。就讀臺大考古人類學系時，大三寒假前往花蓮縣豐濱鄉的新社部落進行文化田野實習，因為有位噶瑪蘭族報導人，臺語比華語流利，而我也不會噶瑪蘭語，只好用蹩腳的臺語進行訪談，一開口便引起眾人的吐槽和笑鬧，感到羞赧、慚愧而無助。從小喜愛美術的我，大四時心生報考藝術史研究所的念頭，但經過自1990年代初期開始臺灣整體環境的變化，與將近四年臺大自由校風的薰陶後，填鴨教

育出來的中華文化中心身分認同，已如同梅丁衍〈三民主義統一中國〉（1991，圖版見頁233）裡的孫中山肖像分崩離析，因此對當時國內藝術史研究所主流的中國工藝美術史研究領域無法產生認同感，也愚昧地無知於臺灣美術的存在，一心只嚮往西洋美術史。

　　後來輾轉如願在美國大學的課堂上沉醉於歐洲文藝復興繪畫的輝煌絢麗；傾羨十八世紀末十九世紀初浪漫主義繪畫裡的激情與感性；敬佩前衛現代藝術的反骨性格，以及思索二戰後德國藝術對於歷史創痛的反省。當來到選擇博士論文題目的十字路口時，試圖提出的歐洲藝術論文題目卻持續被當時的指導老師否決退回，心中的自卑無以言喻。在被指導老師切割的最緊要關頭時，另一位書寫美國現代與當代藝術成就斐然的美籍教授伸出援手，告訴淚眼汪汪的我：「你的優勢在可以述說臺灣藝術的故事，我做不到，但你能做到。」老師的鼓勵如當頭棒喝，但臺灣藝術到底是什麼？通往它的道路在哪？怎麼走？我感到徬徨無措。我開始回想起2002年在臺北雙年展看到陳界仁的〈凌遲考〉（圖見頁220）讓全身無法動彈的震撼，也想起2009年在古根漢美術館看到謝德慶的〈一年行為表演 1980-1981〉（俗稱為〈打卡〉）時感到的驕傲與困惑，或許可以從這些作品給予我的悸動與疑問開始探究？雖然當時百般不願意落入身分認同的框架，但學術生命危在旦夕，只好孤注一擲踏上這條等著我自己開闢的「回家」道路：書寫臺灣藝術的未知旅程。

　　走在這條「回家」道路上的風景，猶如一幀幀謝春德的《家園》系列，濃濃的鄉愁裡家園迷茫，而且透露著超現實的魔幻。我聯想到研究臺灣文學的學者范銘如曾指出，2000年以降的「新本土」小說，如甘耀明的《殺鬼》與吳明益的《天橋上的魔術師》，都有一個共通的特徵：「寫實性的模糊」。[19]它們都在描述一個特定縣市的寫實元素中，混雜了許多幻魅奇異的情節。運用創造力，將家園轉換成藝術想像的空間，這不是就像陳順築的《家宅：四乘五立方》，建造中的家有無限的可能嗎？

　　2020年當《金樽／春夏秋冬》（2019，圖版見頁283、285-287）在江賢二於北美館的回顧展中首次展出時，那充沛的生命力躍然而出於有限的畫布空間，但在他早期的畫作裡色彩並非一直如此飽和豐富，而多是抑鬱與灰暗。江賢二在巴黎、紐約等地創作三十年，當時他認為「藝術都是長時間在孤獨的狀態下產生出來的。好的作品大抵如此」。[20]為了挖掘自己內在的精神，他將外在的世界隔絕於畫室之外，甚至刻意「封窗」作畫。他成長於臺灣的戒嚴時期，整體壓抑的社會氛圍，讓追求表達自我的藝術

家特別感到苦悶。1965年師大美術系畢業後,他曾經在基隆港附近一所中學教美術,但卻心繫巴黎,覺得只有離開臺灣才能自由地呼吸,無拘束地創作。望著停滿貨櫃的海港,江賢二曾經思忖著如何躲在船上偷渡離開臺灣,追尋藝術的理想。後來得到聖家堂的法國神父與臺北友人的協助,他才取得法國簽證得以出國。

他曾說:「打從我一出國,就從來沒有想到要回臺灣。」[21] 但因為年邁的父親意外跌倒,江賢二於1996年返臺照顧受傷臥床的父親後定居臺灣。相隔三十年,1990年代的臺灣正值解嚴後劇烈變革的時期,帶給江賢二的衝擊甚至曾讓他想改名字,告別過往不再做「江賢二」了,「決心在臺灣重來一遍人生」。[22]

返臺後宛如重生的江賢二,三十年來積蘊的情緒與淬鍊的技巧碰撞,迸發出熾烈的創作力。就是在這段時間,他流連於萬華龍山寺與大龍峒保安宮等廟宇,深受感動完成了《百年廟》系列(圖5)。他將臺灣尋常生活中寺廟裡常見的「光明燈」、「龍柱」、「香火燭光」等元素,轉化為超越「文化圖騰」的視覺語彙,呈現出臺灣寺廟空間讓他感受到的莊嚴、深邃又具詩意的精神氛圍。

2007年,江賢二尋尋覓覓終於在臺東海岸的金樽找到縱情於藝術創作的夢想家園。當時那塊地還是一個必須「開荒找路……迂迴在灌木叢……

圖5　江賢二,〈百年廟98-16〉,油彩、畫布,203×305cm,1998,私人收藏,江賢二提供。

一塊沒有植被、裸出的鐵砂紅大岩石」[23]，江賢二站上去望向展開在眼前的太平洋，對妻子說：「就是這裡了！」他買下了這塊土地，並且自己設計背枕都蘭山、面臨太平洋的住宅與畫室模型，在2008年定居臺東。爾後也不再封窗作畫，迎接宣洩而來色彩多變的光線。《金樽／春夏秋冬》畫的是藝術家度過十二個春夏秋冬的家園，而我看到的是創作生命的熱情與寬闊包容的自由，能給人如此願景的不正是我們心之所向想要打造的理想家園嗎？

　　2021年是臺灣美術踏上歸鄉道路的一年，「不朽的青春——臺灣美術再發現」在前所未見的觀展人潮中落幕。緊接著美國加州順天美術館六百五十二件藏品於2019年返鄉後，春暖花開之際於國立臺灣美術館展現在國人眼前。歲末，〈甘露水〉再次踏出堅毅自信的步伐。家族保護〈甘露水〉半世紀的張士文回憶，父親張鴻標曾說：「當本省人懂得尊重外省人，而外省人也知道必須尊重臺灣人的時候，就是把〈甘露水〉歸還給國家的時刻了。」[24]當感動於生活在這塊土地上的藝術家曾創作出如此豐富精采的作品，驕傲自信於臺灣文化的豐富內涵時，我們也不能忘記這些作品為何曾經失落，為何我們不知道臺灣美術是什麼，而我們要為這些藝術作品建立起什麼樣的家園？期待藉由這套書的出版，提供給所有讀者一個願景，共同替臺灣藝術建立一個自由包容、盡情發揮想像的家園。

1. 吳錦勳，《從巴黎左岸，到臺東比里西岸：藝術家江賢二的故事》（臺北市：天下文化，2014），頁117。
2. 謝春德，《家園》（臺北市：雄獅，1988）。
3. 林志明、蕭永盛，〈謝春德——探索的精神〉，《臺灣現代美術大系：攝影類報導紀實攝影》（臺北市：藝術家，2004），頁108。
4. 李維菁，《家族盒子：陳順築》（臺北市：臺北市立美術館與田園城市文化共同出版，2014），頁62。
5. 同上，頁52。
6. 國立臺灣美術館編著，《典藏目錄21》（臺中市：國立臺灣美術館，2009），頁278。
7. 〈石板屋說故事：喚起失落的記憶〉，《我們的島》第1028集，公視，2019年11月4日，https://youtu.be/MMNNSc1lp0M。
8. 鄭玠甫，〈從尋根到協同：拉庫拉庫溪流域布農族舊部落的原住民考古學研究〉，《考古人類學刊》第93期（2020.12），頁87-132。
9. 同上，頁101。
10. 同上，頁116。
11. 拉黑子自述，〈第二章：祖靈的呼喚〉，收入公共電視臺編著、徐蘊康撰稿，《以藝術之名——從現代到當代探索臺灣視覺藝術》（臺北市：博雅書屋，2009），頁68-69。
12. 曾媚珍編，《邊界敘譜：五十步的空間——拉黑子‧達立夫個展》（高雄市：高雄市立美術館，2006），頁94。
13. 謝世忠，《認同的汙名：臺灣原住民族群變遷》（臺北市：自立晚報，1987）。
14. 臺灣基督長老教會，〈信仰告白〉，1985，http://www.pct.org.tw/ab_doc.aspx?DocID=017。
15. 蕭瓊瑞，〈獵人‧牧師‧藝術家：安力，給怒的生命故事〉，收入吳慧芳執行編輯，《心樹‧新靈：安力‧給怒的藝術世界》（高雄市：高雄市立美術館，2016），頁17。
16. 賴安淋，〈從藝術創作看基督教與原住民藝術的對遇〉，發表於「山海子民的追尋之路《傳統中的創造——21世紀中的南島當代藝術》」國際研討會，高雄市立美術館，2009。
17. 曾媚珍、應廣勤編，《跨‧藩籬：臺灣原住民當代藝術海外展》（高雄市：高雄市立美術館，2013），頁60。
18. 宜德思口述，〈Idas的回家路〉，《藝術很有事》第62集之二，公視，2020年7月17日，https://youtu.be/_dd4WvwMiPo。
19. 范銘如，〈「後鄉土」小說初探〉，《臺灣文學學報》第11期（2007.12），頁21-49。
20. 吳錦勳，《從巴黎左岸，到臺東比里西岸：藝術家江賢二的故事》，頁100。
21. 同上，頁116。
22. 同上，頁118。
23. 同上，頁207。
24. 王寶兒，〈家族守護「甘露水」近50年　醫師：姊姊再會了〉，中央社CNA，2021年12月19日，https://www.cna.com.tw/news/acul/202112190151.aspx。

李明維（1964- ）
魚雁計畫

複合媒材互動裝置；木作驛亭、信紙、信封，1998年至今
財團法人國巨文教基金會、香港M+博物館、惠特尼美國藝術博物館（Whitney Museum of American Art）收藏

李明維1964年生於臺中，十四歲時短暫移居當時與臺灣尚有邦交的多明尼加共和國，再移民到美國西岸。李明維先後於加州藝術學院（California College of the Arts）和耶魯大學（Yale University）取得藝術相關學位，並於1997年以〈晚餐計畫〉在紐約當代藝術圈嶄露頭角。李明維的創作靈感來自於自己的生活日常，學生時期的老師蘇珊·雷西（Suzanne Lacy）提倡「新型態公共藝術」（new genre public art），而李維明從她強調藝術需介入生活的概念中找到了共鳴，於是將觀眾納入作品的「參與式藝術」（participatory art）成為他主要的創作形式，主題環繞於在全球化過程中逐漸式微的、一對一贈與、飲食、對話和

服務等人際互動儀式。

〈魚雁計畫〉邀請觀眾成為作品的一部分，進入藝術家設置的三個半透明木作驛亭，寫一封一直想寫卻從未付諸行動的信，可以是寫給已辭世的親友或是曾經的摯愛，傳達此前從未說出口的感謝、原諒或悔悟之情。參與者可以將信彌封，寫上收信人地址，美術館會代為寄出。也可以選擇不彌封，將信件陳列於亭子中的展示架，供人閱讀；觀眾從閱讀信件引起的共通感受中，體驗情感的連結與交流。李明維的參與式藝術有一特點：他會透過細膩的設計讓觀眾可以選擇不同的參與模式。如果你不願意寫或讀，木作驛亭的造型簡約，透著些微光線，賦予展場靜謐的氣氛，你也可

以選擇席地而坐或是進入亭子中凝思和沉澱心緒，或是保持距離觀察他人。

參與式藝術賦予觀者能動性與詮釋權，突破了觀眾被動觀賞的局限，朝向更民主與賦權於觀者的理想。如同〈魚雁計畫〉中的木作驛亭，李明維的作品中通常具備藝術家為每件作品特地設計的裝置，例如床、椅、平臺等，這些裝置兼具東方禪意與西方極簡美學，藉以營造一個整體又特別的情境空間。與李明維作品中對於人際間的照料、關懷、款待等概念相關聯，這樣的情境空間需要藝術家與展覽場館的悉心照料與維護，因此李明維的作品仍以美術機構為作品展演的架構與場域，但也因此挑戰了美術館體制上種種的限制。另一方面，雖然美術機構與體制對於潛在的藝術群眾具有篩選的功能，李明維作品的互動性突破了群眾對於美術場館的既定期待，甚而吸引新的族群前來接觸藝術。

李明維的作品通常以和諧、療癒與個人心靈反思為基調，有別於典型「關係美學」作品致力營造的歡愉社交氛圍。此外，雖然李明維的作品內容來自於觀眾的參與，作品的裝置仍然十分講究視覺美學的營造，照顧了選擇停留於觀賞與凝思位置的觀眾，這份美學關照也有別於其他參與式藝術計畫強調即興和去視覺性的特質。（**魏竹君**）

2015年於臺北市立美術館「李明維與他的關係」展出現場，臺北市立美術館提供。

陳順築（1963-2014）
集會‧家庭遊行系列：澎湖屋I、II

地景裝置、彩色照片，122x122cm（x2），1995
臺北市立美術館典藏

〈澎湖屋I〉，家屬提供。

陳順築生於澎湖，1986年文化大學美術系西畫組畢業，2014年因病辭世，創作生涯短暫，卻為臺灣藝術點燃了一把不滅之火。90年代初開始，陳順築以自己拍攝和家族的舊照片作為主要創作元素，結合例如舊木箱、磁磚等生活中的媒材，並且常以介入空間地景的方式，呈現具有自傳性進而引發觀者自我省思的裝置作品。原創的形式與風格開闢了等待探索的路徑，而攝影影像作為真實事件的物質遺跡，可能卻又無法完整承載與創造記憶，他在這方面的思考也拓

展了視覺語彙辯證人文意涵的疆界。

〈集會‧家庭遊行系列：澎湖屋I、II〉中，一間似乎廢棄的石屋，外牆上掛滿8x10吋的黑白人像，每一幀都放置在常見的銀色金屬鏤空雕花相框裡。這些照片是陳順築自1992年開始，為九位原生和新家庭的成員重複不斷拍攝的肖像，他們是藝術家的媽媽、哥哥、嫂嫂、姊姊、姊姊的兒子和女兒，還有當時與他在臺北一同生活的簡丹，以及簡丹的兩位女兒。影像依循統一的公式拍攝，都是表情中立的站姿，全身正面或背面

〈澎湖屋 II〉，家屬提供。

像。照片背景中的時空物換星移，凸顯出陳順築近乎民族誌學家那樣想要捕捉家人真實面目的執念。然而系列化的重複影像，卻使得照片中的人物游離於真實之外，這些肖像彷彿親人遺照，矩陣的排列方式讓人聯想起靈骨塔，也像是取代了家屋外牆的貼壁磁磚，幽靈般構築起家的形象。然而屋頂不見了無法遮風避雨，屋內也空無一人。屋前成堆的是澎湖特有的咕咾石，既是家屋的斷壁殘垣，也是珊瑚屍體的墓塚。追尋家的記憶徒留恨然。

在〈集會・家庭遊行系列：澎湖屋 I、II〉中，給予家屋具體形象的，是位於馬公烏崁的一棟漁人存放漁具的閒置建築，而我們現在看到的也只是這件不復存在的作品的「遺照」。真實在不停消逝，對消逝的眷戀是因為它曾見證那不復返的神祕真實。藝術家為這件作品拍攝的其中一張紀錄「遺照」（〈澎湖屋 II〉），湛藍的晴空刺眼地映照出這席家族盛宴逝去的寂寥，頹圮地基上冒出的那一叢黃澄澄野生天人菊，又是誰遺留下來的悼念花束？**（魏竹君）**

林明弘（1964-）
枕頭七號、家

複合媒材，尺寸不一，1997-1998
國立臺灣美術館典藏

空間與人的關係是林明弘關注的主軸，因此藝術之於他，並非創作一個有形的物體，而是創造人能在其中互動的空間，並與空間產生有意義的關聯。

林明弘為霧峰林家之後，1964 年生於日本東京，同年隨家人返臺，八歲時舉家移民美國，期間除了短暫回臺兩年外，直到從藝術中心設計學院（Art Center College of Design）取得碩士，林明弘主要在美國洛杉磯生活與求學。1993 年回臺，以「伊通公園」為基地，開始在藝術圈嶄露頭角，進而成為遊走世界各地的全球當代藝術家。

〈枕頭七號〉創作於 1997 年，是一幅模擬臺灣民俗花布的油畫，藝術家特意描繪了花布不規則的布邊，達到逼真的「錯視畫」（trompe-l'œil）效果。1998 年，林明弘將〈枕頭七號〉中花布鮮豔的印紋語彙放大延展，現地創作，繪於「竹圍工作室」的整面牆上，轉化為觀者可以用不同姿態遊走在作品裡的空間裝置，名為〈家〉。

從〈枕頭七號〉到〈家〉，有幾個層次的轉化：首先是再現印花布料的繪畫，繪畫又擴展成空間的壁面裝飾。花布在臺灣戰後曾廣泛用來縫製枕頭套、被單、床單等寢具，似乎每個人家裡都有那麼一個類似花樣的舊枕頭。隨著現代化的腳步，俗豔的花布逐漸淘汰，因此被戲稱為「阿嬤的大花布」。而懷舊的花布樣式就是林明弘作品的典型視覺語彙。在〈枕頭七號〉中，日常居家用品的圖騰指涉的即是「家」的意象，然而家與枕頭等私人的空間與物品，透過集體的文化記憶構築，召喚的是對家國的認同情感；在異鄉，則成為東方情調的符碼。無論是懷舊或是異國情調的解讀，當「家」成為方便消費甚或固化的視覺符碼時，就挑戰了文化與傳統的本真性，也凸顯了身分認同的建構性。林明弘作品中的花布樣式，在全球化的當代藝術脈絡中成功占有一席之地時，是否也是一種普普藝術在地化的手法，對於臺灣性一箭雙鵰的宣示並質問？（魏竹君）

〈家〉展出照，1998，林明弘工作室提供。

〈家〉素描，1998，林明弘工作室提供。

〈枕頭七號〉，油彩、畫布，75×75cm，1997-1998，林明弘工作室提供。

安力‧給怒（1958- ）
我的十字架

油彩、竹片、畫布，227×304cm（含畫距上下15cm，左右15cm，中間30cm），2009
高雄市立美術館典藏

安力‧給怒的〈我的十字架〉，並置了自己心繫的泰雅傳統和宗教信仰，他手繪泰雅民族的群像、織紋和看似字母的符號，同時穿插族人生活常取用的竹片。他透過安排八個組件產生的留白，顯現了多個十字架的意象，反映他藝術家兼牧師的身分，以及向來關懷族群議題的思維。

安力‧給怒，漢名賴安淋，出生於新竹縣尖石鄉泰雅族的梅花部落，父親是泰雅族第一位基督教會牧師，因為重視孩子的教育，舉家移居竹東。安力在竹東國中畢業後就隻身到臺灣基督長老教會所屬的淡水中學就讀，並在1982年考上文化大學美術系西畫組，是臺灣最早在學院接受藝術教育的原住民藝術家之一。當時他以寫實的手法作畫，經常描繪部落、族人和原住民文物等主題，對傳統的失落、族人的迷惘和族群不知何去何從非常憂心，作品總帶著暗沉鬱結的調性。

赴美留學後，安力的創作才起了很大的變化。1989年，他進入紐約視覺藝術學院（School of Visual Arts）研究所主修繪畫創作（1989-1992），在接觸多元的藝術思潮後，一改過去細膩有景深的寫實風格，轉為平塗畫風，常直接表現泰雅族的幾何圖騰、織紋，用色大膽，並結合複合媒材創作，一路發展「幾何」、「畫童」、「畫樹」、「畫靈」等系列創作。

1990年代中期起，安力開始以拼接的手法組合群像，尺幅相當巨大，有時只畫泰雅，有時跨越不同的原住民族群，人物往往是幾何造型，不具個別的辨識性，僅以紋面、頭飾等來表現族群身分。〈我的十字架〉是很典型安力風格的作品，在畫面呈現上，眾多人物被圖騰、織紋和竹片這些能表現物質感的部落生活素材圍繞，彷彿將色彩豐富的圖紋穿在身上，而異民族的字母符號，似乎象徵著織品便是泰雅這種無文字民族的文字。〈我的十字架〉創造了繽紛又有變化的視覺感，從現代繪畫的角度為織布賦予新意。

畫作留白的部分，是安力刻意保留給信仰的位置。雖然他經常在作品中並呈傳道的信念與傳統的祖靈信仰，但長久以來，外來宗教對祖靈信仰帶來莫大的衝擊，兩者能否並行不悖無法一語帶過，有待未來進行更深的探究。**（徐蘊康）**

尤瑪・達陸（1963- ）
生命的迴旋（I）

不銹鋼紗、苧麻、羊毛、人造纖維，約70×442cm、76×430cm，2012-2015
高雄市立美術館典藏

泰雅族藝術家尤瑪・達陸的〈生命的迴旋（I）〉，將兩件以多種媒材混織的織布懸吊為空間裝置，色彩配置相當優雅。下方這件以紅、藍為主色調，透過飾有貝珠的綠色布條接合；上方織布的色調是紫和綠，用橘黃的布條相接，上面有象徵祖靈眼睛的菱形紋。

〈生命的迴旋（I）〉是兩個圓的造型，像是把人包覆起來，似乎呼應著操作織布機時的體態和動作。泰雅的傳統織布是將織布機和織女的身體綁在一起，織女以身體律動操作織布機，人、機和布形成一個環狀的圓。在尤瑪看來，這個圓不只是把傳統女性身體的辛苦織進布裡，甚至是她們生命的象徵，因為傳統泰雅女性在成長過程中必須學會織布，可以說從出生、成長、為人妻母，到離開世界的每一環節，都和一塊布有關係。

但這樣的關聯是尤瑪費力找回來的。

尤瑪出生於1963年，血緣是一半泰雅一半漢人，大學念中文系。1980年代末期，她在臺中縣立文化中心編織工藝館的籌備處工作，因為準備開館活動，被要求尋找原住民織品和能示範織布的老人家，她茫無頭緒，經過母親提醒才知道外婆從前會織布。尤瑪回部落找外婆，但外婆十多歲時就因為日本人禁止而不再織布，織布機也一直荒廢在雞寮中。因為尤瑪請託，外婆和姨婆才開始回憶如何整機、織布，結果第一次織出的那塊布只有一個花紋正確。

這件事對尤瑪的人生產生了關鍵影響，繼續從事公職令她感到內心空洞，她辭職回到部落生活，希望找回織布的傳統。她向外婆、姨婆和其他老人家學習織布，進行田野調查，也研究收藏在博物館的織品。她發現，博物館不僅系統混亂，經常把不同族群的服裝搭配在一起，文獻資料也屢屢和老人家的知識不相吻合，於是她為自己設定了長遠計畫，從頭整理分析泰雅族八個系統的織布和服裝。接著在苗栗象鼻部落成立染織工坊，從種苧麻開始，帶著部落婦女實際織出傳統織布，重製了近五百件傳統服裝。她同時從事以纖維為本的當代創作，〈生命的迴旋（I）〉和尤瑪數十年來織就的傳統復振成果同樣斑斕。

（徐蘊康）

宜德思・盧信（1976- ）
Hongi

油彩、畫布，100×300cm，2012
高雄市立美術館典藏

她／他們微閉雙眼，帶著微笑，額頭相碰，鼻頭輕貼著對方。左方的女性是創作者本人宜德思・盧信（Idas Losin），泛泰雅族藝術家；右邊是紐西蘭藝術家 George Nuku，有德國、蘇格蘭與毛利人的血緣。她／他們第一次相遇時，Nuku 如此向 Idas 打招呼。這個動作不是親吻也不是擁抱，而是「Hongi」——傳統毛利人的問候方式，意味著雙方「交換彼此的氣息」。

被 Hongi 這個動作和 Nuku 身上刺青感動的宜德思，拼接總長三公尺的兩件畫布，畫下這個交換的瞬間。相對於兩人臉部與身體的寫實畫風，她身著太魯閣族的白底服飾及右側臉龐的頭髮輪廓線，是以平面簡約的線條處理，呼應 Nuku 身上的刺青圖紋。

作品的主色僅有白、黑、紅與膚色。兩人相碰的前額、留白的頭髮與刺青圖紋，與大面積的留白背景融為一體，凸顯主體人物與動作。〈Hongi〉蘊含許多細膩的心思，對照著虛與實、寫實與抽象，以及刺青文化與當代藝術。完成此作後的隔年，她也啟動「跳島計畫」，旅

宜德思母親織布照片，宜德思提供。

行駐村於太平洋諸島，進一步探索臺灣與南島語族之間的關聯。

宜德思的母親是太魯閣族，父親是泰雅族人。她畢業於北藝大美術學系，作品追尋自我的身分認同和泛紋面族群的編織語彙，常畫織紋或穿著族服的人物，並以油畫的肌理表現織布的線條質感。

早從二十幾歲起，宜德思就想紋面或刺青。但泛泰雅的gaya（生活規範）非常嚴格，傳統上女性必須會織布才有資格紋面。但織布的技藝早在日殖時代禁止織布就中斷了。在宜德思的母系家族中，只傳到外曾祖母，宜德思的母親也是在五十歲以後，特意回到花蓮或到苗栗等部落拜訪很多老人，才學會非機器操作的傳統「地織」──席地而坐綁繫腰帶，以雙足撐住經卷箱來織布。

宜德思曾向母親學習織布，但織布極度嚴謹理性，錯了一個步驟就要重新來過，讓宜德思深感挫折。她暫時放下學習織布，繼續以畫筆「編織」，也和母親共同創作，發展與刺繡、編織相關的作品。

學會織布，完成這個道德規範，進而擁有紋面的榮譽，對宜德思來說意義深重，但也是無比美麗的事情。她等待期許著這一天！（徐蘊康）

江賢二（1942- ）
金樽／春夏秋冬

金樽／春
油彩、複合媒材，300×300cm，2019，私人收藏

金樽／夏
油彩、複合媒材，470×450cm，2019，藝術家自藏

金樽／秋
油彩、複合媒材，360×630cm，2019，私人收藏

金樽／冬
油彩、複合媒材，420×720cm，2019，私人收藏

封窗，把窗子封起來，很久很久以前的來源。就是因為我畫抽象作品比較多，所以不想面對外在的干擾，不想面對外面的光線。那我一到臺東的時候，已經不想封窗了。我知道這種光線，哇！太豐富了。比如說黃昏的光線，我老是可以看到一種英文叫 lavender（薰衣草色），早上也有，黃昏也有，很淺的很淡的紫色，那一種光線在裡面，那個也是作品裡面很難畫的顏色。

——江賢二，《藝術很有事》，公視

《金樽／春夏秋冬》涵蓋「春、夏、秋、冬」四組作品，2020年首度發表，是專為北美館挑高十米的空間而作。金樽，是臺東太平洋海濱的小村落。2006年起，江賢二與妻子，音樂家范香蘭，開始找地，選址於此自建工作室，2008年定居。自然的壯麗、多變的光線，給予畫家全新的藝術生命。每天清晨四、五點醒來，畫家迫不及待等天亮就帶著香蕉、番薯與咖啡到畫室，一整天在巴哈的《郭德堡變奏曲》中作畫，黃昏步出工作室，看海上光線變化，享受夕陽徘

金樽／春

徊的溫暖。

花團錦簇的〈春〉，畫家用工作室擦筆、擦刀子、擦手的廢紙團，妙手回春布置出盎然春意，像季冬萌發的新生。〈夏〉是平面繪畫，加一點立體雕塑，光線從遮陽板灑落，夏日豔陽下椰子樹梢光影靈動，青綠色調傳遞出海水的沁涼與東海岸清爽的風聲。畫家曾自述，最喜歡秋天的顏色，〈秋〉繪製在瓦楞紙上，空間裡滿布金黃彩霞，飄動的紅彩好像一系列通道，又似落日餘暉與暗黑寂滅之間的過渡，迴響著太平洋浪濤的聲音律動。〈冬〉用色濃重，垂直與水平線條細密交織，潛藏著沉重心緒，然而畫面底的不規則透白團塊，又留存了光明與絲許安靜。

江賢二幼年喪母，與父親關係疏離，個性寡歡。1965年國立臺灣師範大學藝術學系畢業，之後旅居巴黎、紐約逾三十載。長年的孤兒意識導致前半生在巴黎、紐約「封窗作畫」。彼時他不喜與世牽連，僅愛妻與古典音樂相伴，探索內在極致的精神世界，相信藝術「淨化」的力量。1996年，因父親生病返臺。他在自己的鄉土上很快創作出藝壇稱賞的

《百年廟》系列（圖見頁265），又在臺東燦爛陽光下揮灑出《比西里岸之夢》系列。

「五十五年這樣走起來，我蠻清楚，其實每一個系列不一樣，但是光還是我最重要的，想表達的元素在裡面。」然而《金樽》系列不再執著於光影本身。畫家迎向美麗風土進到身體之後的豐富體驗，從前慣有的沉鬱、極簡，甚至單色為主的構圖，轉為繽紛色彩和細膩筆觸，乃至以雕塑、裝置等多媒材，表達自然與心靈的觀照。舊時是關窗作畫的內在光，現在是大自然的外在光。

從此世界不再封閉，予光以自由，光消解在萬物具象的繽紛裡，而藝術在生活裡。（王淑津）

金樽／夏

金樽／秋

金樽／冬

致謝辭

顏娟英

這套書能夠在短短的兩年時間完成寫作，首先要感謝財團法人福祿文化基金會董事長張純明先生的支持與信任，以及基金會執行董事張玟珍女士、祕書李冠樺女士實際護持研究團隊的日常工作。三年多前，文化部邀請提案，以重現臺灣美術史為主題，執行兩年展覽與建立資料庫研究計畫，審查沒有通過。關心臺灣美術史研究發展的李宗哲先生積極奔走，配合國立臺北教育大學北師美術館館長林曼麗教授的居間引薦，獲得基金會全力贊助，誠如柳暗花明又一村，感激之情點滴在心頭。

至誠感謝一百零八位藝術家提供了這一百二十件作品，他們之中有些長輩曾經透過提筆示範或分享生平故事，親自教導我們，如何理解作品。更多藝術家終究緣慳一面，他們或早在天堂，或此際生活在地球不同的角落。感謝藝術家本人，或其家屬、收藏家，慷慨授權，讓這些珍貴作品透過我們的解說，繼續成為臺灣文化的活水源。

藝術作品多為可流動，也容易損毀的文化資產，因此收藏、保存工作至為關鍵。本書一開始就設定以公家收藏為主軸，感謝文化部、臺北市立美術館、國立臺灣美術館、高雄市立美術館，國立故宮博物院、國立歷史博物館、國立臺灣博物館、國立臺灣史前文化博物館、臺北市中山堂、臺南市文化局等無私地提供其珍藏作品的圖檔，並授權。私人典藏單位包括李石樵美術館、李梅樹紀念館、楊三郎美術館、陳澄波文化基金會、蒲添生雕塑紀念館、楊英風藝術教育基金會、朱銘美術館、呂雲麟紀念美術館、尊彩藝術中心、臺南市東門美術館、郭江宋繪畫修復工作室、富邦藝術基金會、北師美術館，臺南市龔玉葉女士、《典藏》雜誌簡秀枝社長等，都慷慨提供作品圖版與授權。

在本書即將截稿之際，北師美術館正熱烈推出「光──臺灣文化的啟蒙與自覺」特展（2021.12.18─2022.04.24）。感謝總策畫林曼麗教授，總監王若璇女士無私地與我們分享這次展覽的焦點，黃土水百年珍貴作品

〈甘露水〉，為新書增添不少光輝。她們也協助我們聯絡爭取楊肇嘉後代授權，讓李石樵戰前最受重視的名作，〈楊肇嘉氏之家族〉，加入我們的新書行列。

第二年研究團隊核心五位成員包括臺師大蔡家丘副教授、黃琪惠博士、楊淳嫻博士、張閔俞碩士，以及本人。閔俞在撰寫圖說之餘，負責聯絡作者、藝術家、收藏家與攝影師，尤其申請圖版授權的工作特別繁瑣，卻是出版的關鍵基石。由於本書涵蓋許多當代藝術作品，特別商請研究當代藝術，尤其著重跨文化與後國族身分認同議題的魏竹君博士加入寫作團隊，共同挑選作品、協助圖說之外，並負責撰寫本書最後兩篇主題文。特別感謝學術使命堅強的竹君在撰寫博士論文最後殺青階段，一邊照顧幼兒、備課，還要為此書挑燈夜戰。

為了擴大本書共一百二十件作品的新書寫視野與實力，特別邀請多位學界知名學者：故宮前副院長林柏亭、中研院院士石守謙、臺南市美術館館長林育淳、國立歷史博物館研究員謝世英、中研院歷史語言研究所研究員林聖智、日本九州大學講師呂采芷、臺灣大學助理教授邱函妮、獨立研究學者王淑津、中研院博士後學者鈴木惠可，參與撰寫作品圖說。多位年輕學者：李柏黎、林以珞、郭懿萱、饒祖賢、曾資涵、高穗坪、游閏雅，以及公共電視《藝術很有事》節目製作人徐蘊康，也共襄盛舉。徐蘊康多次義無反顧接下緊急寫作任務，解除我們臨時換作品、換作者的危機。

正由於此書涵蓋篇幅廣大，作者群也相當壯觀，特別邀請多年好友，文字工作者許琳英，兩年期間負責繁重的文字編輯工作，日夜為本書的可讀性嚴格把關。感謝長年戰友，資深攝影師涂寬裕多次率領伙伴，長途遠征，拍攝作品。感謝林育淳館長、故宮博物院書畫文獻處何炎泉科長，為我們指引明燈，解決圖版相關問題；藏書家劉榕峻先生適時提供珍貴的黃土水文獻。最後，春山出版社總編輯莊瑞琳、副主編盧意寧冷靜而勇敢地接受我們的挑戰，首次出版美術史書籍，工作熱誠細緻，感銘心切。

在我們學習成長的過程中，在學校或日常生活中，都曾遇到許許多多的良師，無法在此一一致謝。撰寫這本書的過程，藝術家、作品，還有典藏單位與個人，都提供了我們最好的學習機會，臺灣美術史也因而開闊地拓展，提供更為多元而豐富的視野。

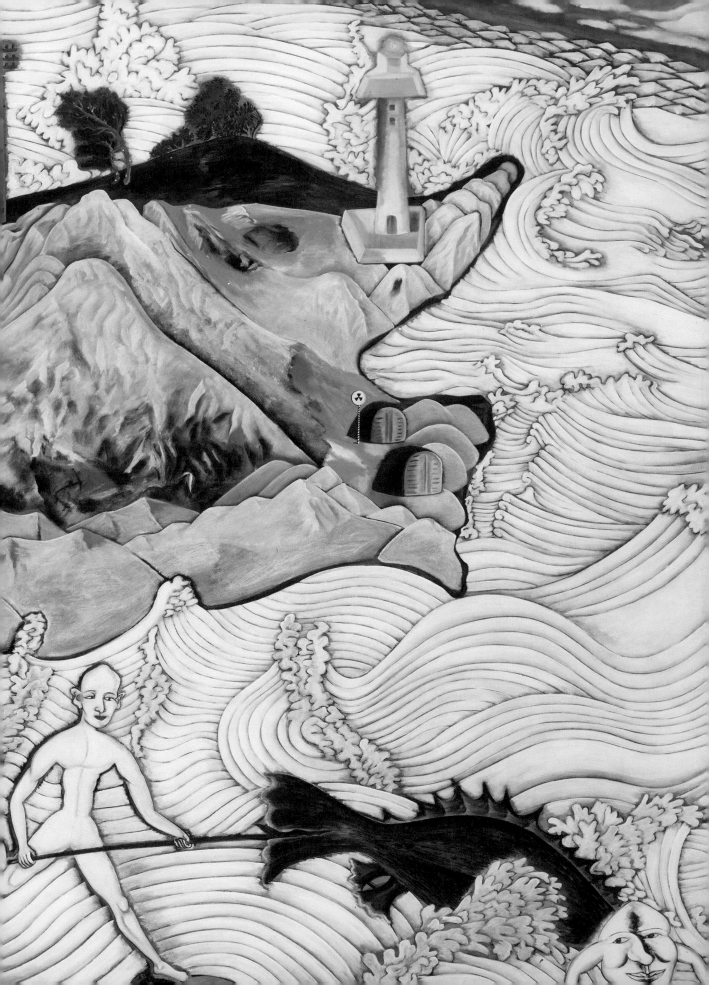

選件清單（附參考書目）

第七章 山與海的呼喚

7-1
鄉原古統（1887-1965）
臺灣山海屏風－內太魯閣
水墨、紙，175.3×61.6cm（×12），1935
第九回臺灣美術展覽會參展
臺北市立美術館典藏

參考書目
廖瑾瑗，〈鄉原古統與木下靜涯〉，收入臺北市立美術館展
覽組編，《臺灣東洋畫探源》。臺北市：臺北市立美術館，
2000，頁36-41。
林育淳，《蓬萊‧大觀‧鄉原古統》。臺中市：國立臺灣美
術館，2019。

7-2
許深州（1918-2005）
山路
膠彩、紙，82.5×56.6cm，1967
國立臺灣美術館典藏

參考書目
賴明珠，《桃園縣藝文資源調查：桃園地區美術家許深州先
生研究調查》。桃園市：桃園縣文化局，2003。
賴明珠，《優美‧豪壯‧許深州》。臺中市：國立臺灣美術館，
2014。
賴明珠，《桃園縣藝文資源調查：桃園地區美術家許深州先
生研究調查》。桃園市：桃園縣文化局，2003。
賴明珠，《優美‧豪壯‧許深州》。臺中市：國立臺灣美術館，
2014。

7-3
劉啟祥（1910-1998）
太魯閣峽谷
油彩、畫布，117×73cm，1972
高雄市立美術館典藏

參考書目
曾媚珍主編，《空谷中的清音：劉啟祥》。高雄市：高雄市
立美術館，2004。
劉耿一，《自畫像》。臺南市：臺南市政府文化局，2020。

7-4
陳德旺（1910-1984）
觀音山
油彩、畫布，46×53.7cm，1974
呂雲麟紀念美術館收藏

參考書目
王偉光記錄、整理，《陳德旺畫談》。臺北市：藝術家，
1995。
王偉光，《臺灣美術全集15‧陳德旺》。臺北市：藝術家，
1995。

7-5
呂基正（1914-1990）
南山雄姿
油彩、畫布，72.5×90.3cm，1973
第二十七屆臺灣省全省美術展覽會參展
國立臺灣美術館典藏

參考書目
顏娟英，《臺灣美術全集21‧呂基正》。臺北市：藝術家，
1998。
顏娟英，《油彩‧山脈‧呂基正》。臺北市：文建會，2009。
李宗哲編，《昨日的素描：呂基正人體速寫選集》，臺北市：
臺兆國際股份有限公司，2021。

7-6
呂基正（1914-1990）
椰子鄉村
油彩、畫布，72.7×91cm，1983
私人收藏

參考書目
林麗雲，《山谷登音：臺灣山岳美術圖象與呂基正》。臺北
市：雄獅，2004。
顏娟英，《油彩‧山脈‧呂基正》。臺北市：文建會，2009。

7-7
馬白水（1909-2003）
玉山積雪
水彩、紙，244×427cm，1989
國立臺灣美術館典藏

7-8
江兆申（1925-1996）
八通關
水墨淡彩、紙，146×75cm，1994
國立故宮博物院典藏

參考書目
陳葆真，〈江兆申〉，《中國巨匠美術週刊》第78期（1996.02），頁1-32。
李蕭錕，《文人・四絕・江兆申》。臺北市：雄獅，2002。

7-9
林玉山（1907-2004）
龜山遙望
彩墨、紙，69.1×97.7cm，1995
國立臺灣美術館典藏

參考書目
國立歷史博物館編輯，《雲山碧海：林玉山畫集》。臺北市：國立歷史博物館，1997。
高以璇主訪編撰，《林玉山：師法自然》。臺北市：國立歷史博物館，2004。
林青萍總編輯，《嘉邑・故鄉：林玉山110紀念展》。嘉義市：嘉義市政府文化局，2018。

7-10
許郭璜（1950- ）
蒼巖磊犖
水墨淡彩、紙，141×79cm，2017
畫家自藏

7-11
拉黑子・達立夫 Rahic Talif（1962- ）
Atomo的女兒
木雕，129×83×42cm，1998
藝術家自藏

參考書目
拉黑子・達立夫，《混濁》。臺北市：麥田，2006。
《以藝術之名：臺灣視覺藝術第02集：祖靈的召喚》，徐蘊康企劃，公視，2007，https://reurl.cc/OkkerA。
《漂流》，劉啟稜導演，公視，2018，http://viewpoint.pts.org.tw/ptsdoc_video/%e6%bc%82%e6%b5%81/。
《藝術很有事》第42集之一：拉黑子的海洋序曲，徐蘊康製作、企劃，公視，2019年1月9日，https://www.youtube.com/watch?v=--NDz-LOK4s。

7-12
吳繼濤（1968- ）
瞬逝的時光 II
水墨淡彩、日本石州楮紙，94×186cm，2019
畫家自藏

參考書目
吳繼濤，《末日的輓歌：吳繼濤水墨》。臺中市：東海大學美術系所，2011。
〈吳繼濤〉，收入廖文聖執行編輯，《島嶼・他方：臺港水墨的地景建構》。臺北市：大觀藝術空間，2019，頁62-69。
呂東熹，〈第34屆吳三連獎 水墨畫類─吳繼濤（吳正義）・專訪〉，財團法人吳三連獎基金會，http://www.wusanlien.org.tw/02awards/02winners/02winners34/e01/，2022年1月10日瀏覽。

7-13
李賢文（1947- ）
臺灣雲豹三部曲
彩墨、紙，70×76cm（×9），2020
畫家自藏

參考書目
李賢文，《後山有愛：臺東圖文創作》。臺北市：雄獅，2017。
江桂珍主編、蔡耀慶執行編輯，《返回自然之夢：李賢文畫集》。臺北市：國立歷史博物館，2017。
李賢文，《臺灣雲豹回來了：李賢文彩墨創作》。臺北市：雄獅，2021。

第八章　冷戰下的藝術弈局

8-1
莊世和（1923-2020）
阿里山之春
油彩、畫布，116.5×72.5cm，1957
高雄市立美術館典藏

參考書目
黃冬富，《莊世和的繪畫藝術》。屏東市：屏東縣立文化中心，1998。
蔣伯欣，《綠舍・創型・莊世和》。臺中市：國立臺灣美術館，2019。

8-2
張義雄（1914-2016）
吉他
油彩、畫布，99.5×80cm，1956
臺北市立美術館典藏

參考書目
林育淳，〈率性藝途行──張義雄其人其畫〉，收入臺北市
立美術館展覽組編輯，《張義雄八十回顧展》。臺北市：臺
北市立美術館，1994，頁10-15。
黃小燕，《浪人・秧歌・張義雄》。臺北市：雄獅，2004。

8-3
夏陽（1932-　）
繪畫BC-3
油彩、畫布，74×52cm，1960
高雄市立美術館典藏

參考書目
蕭瓊瑞，《五月與東方：中國美術現代化運動在戰後臺灣之發
展（1945-1970）》。臺北市：東大，1991。
陳文芬，《夏陽》。臺北市：聯合文學，2002。

8-4
廖繼春（1902-1976）
港
油彩、畫布，65×80.5cm，1964
第十九屆臺灣省全省美術展覽會參展
國立臺灣美術館典藏

參考書目
林惺嶽，《臺灣美術全集4・廖繼春》。臺北市：藝術家，
1992。
李欽賢，《色彩・和諧・廖繼春》。臺北市：雄獅，1997。

8-5
何德來（1904-1986）
五十五首歌
油彩、畫布，130×194cm，1964
臺北市立美術館典藏

參考書目
何德來著、陳千武譯，《我的路：何德來詩歌集》（《私の
道》）。臺北市：國立歷史博物館，2001。
林育淳、林皎碧、王蓓瑜編，《臺北市立美術館典藏專冊
IV：何德來》。臺北市：臺北市立美術館，2015。

8-6
呂璞石（1911-1989）
有花的靜物
油彩、三夾板，53×41cm，1964-1987
呂雲麟紀念美術館收藏

參考書目
呂璞石，〈自序〉，收入何啟志總編輯，《呂璞石・廖德政雙
人展──藝術薪火相傳：臺中縣美術家接力展》。臺中縣：
臺中縣立文化中心，1989，頁3-4。
呂璞石日文原作、廖德政口譯、黃于玲整理，〈呂璞石──
一篇未公開的自序〉，《臺灣畫4：臺灣畫守護神專輯》。臺
北市：南畫廊，1993，頁22-23。
黃于玲，〈呂雲麟──臺灣畫的守護神〉，《臺灣畫4：臺灣
畫守護神專輯》，頁7-13。

8-7
劉國松（1932-　）
寒山平遠
水墨淡彩、紙，149×308.5cm，1969
私人收藏

參考書目
Chu-tsing Li（李鑄晉）. Liu, Kuo-sung: The Growth of a
Modern Chinese Artist. Taipei: National Gallery of Art and
Museum of History, 1969.
蕭瓊瑞，《劉國松研究》。臺北市：國立歷史博物館，1996。

8-8
陳庭詩（1913-2002）
蟄＃1
甘蔗版，119.5×177cm，1969
國立臺灣美術館典藏

參考書目
李昂，〈現代版畫的重鎮──陳庭詩訪問記〉，收入《中國當
代藝術家訪問》。臺北市：大漢，1980，頁125-132。
鄭惠美，《神遊・物外・陳庭詩》。臺北市：雄獅，2004。
莊政霖，《有聲畫作無聲詩：陳庭詩的十個生命片段》。臺
北市：有故事，2017。

8-9
楊英風（1926-1997）
鳳凰來儀（一）
不鏽鋼，104×125×70cm，1970
家屬收藏

參考書目
楊英風，〈一個夢想的完成〉，《牛角掛書：楊英風景觀雕塑

工作文摘資料簡輯》。臺北市：楊英風美術館，1992，頁
25-29。

顏娟英，〈追求天地的永恆——景觀雕塑家楊英風〉，釋寬
謙編，《人文、藝術與科技——楊英風紀念文集》。新竹市：
國立交通大學，2001，頁249-258。

8-10
賴傳鑑（1926-2016）
湖畔
油彩、畫布，79×98cm，1971
私人收藏

參考書目
賴傳鑑，《賴傳鑑畫集：1947至1983年的歷程》。中壢市：
賴傳鑑，1983。
賴明珠，《沙漠・夢土・賴傳鑑》。臺中市：國立臺灣美術館，
2015。

8-11
蕭如松（1922-1992）
門口
水彩、紙，100×72cm，1985
第四十八屆臺陽美術展覽會
私人收藏

參考書目
林育淳編，《蕭如松藝術展》。臺北市：臺北市立美術館，
1993。
凌春玉，《臺灣美術全集24・蕭如松》。臺北市：藝術家，
2004。

8-12
李仲生（1912-1984）
NO.028
壓克力顏料、油彩、畫布，90×64cm，1978
臺北市立美術館典藏

參考書目
蕭瓊瑞編，《李仲生文集》。臺北市：臺北市立美術館，1994。
曾長生，《臺灣美術評論全集：李仲生》。臺北市：藝術家，
1999。
陶文岳，《抽象・前衛・李仲生》。臺北市：文建會，2009。

8-13
王攀元（1908-2017）
歸向何方
油彩、畫布，91×91cm，1980
私人收藏

參考書目
國立歷史博物館編輯委員會編，《攀圓追日：王攀元自選
集》。臺北市：國立歷史博物館，2001。
張育雯，〈宜蘭老畫家王攀元〉。國立中央大學藝術學研究
所碩士論文，2006。
高玉珍主編，《過盡千帆：王攀元繪畫藝術》。臺北市：國
立歷史博物館，2018。

8-14
陳景容（1934- ）
沉思
油彩、畫布，297.9×152cm，1983
臺北市立美術館典藏

參考書目
陳景容，〈看日本第四屆國際具象派美術展〉，《聯合報》，
1962年4月30日，8版。
潘襎，《寂靜・沉思・陳景容》。臺中市：國立臺灣美術館，
2018。

8-15
李德（1921-2010）
空相・XII
油彩、畫布，80×100cm，1989-1999
家屬收藏

參考書目
李德撰述，《一廬畫談》。臺北縣：一廬畫室，2004。
余思穎編輯，《空間與情意的纏鬥：李德》。臺北市：臺北
市立美術館，2011。

第九章　鄉土的回歸

9-1
藍蔭鼎（1903-1979）
農家秋日
水彩、紙，69.1×101.7cm，1951
第六屆臺灣省全省美術展覽會參展
國立臺灣美術館典藏

參考書目
國立歷史博物館編輯委員會編，《真善美聖：藍蔭鼎的繪畫
世界》。臺北市：國立歷史博物館，1998。
黃光男，《鄉情・美學・藍蔭鼎》。臺北市：文建會，2011。

9-2
林克恭（1901-1992）
金礦－九份
油彩、木板，91.5×76cm，1956
臺北市立美術館典藏

參考書目
席德進，〈林克恭——臺灣畫壇上的一株謙遜的仙人掌〉，
《雄獅美術》第7期（1971.09），頁28-34。
賴明珠，《簡練・玄邈・林克恭》。臺北市：文建會，2011。

9-3
洪瑞麟（1912-1996）
礦工頌
油彩、畫布，65×91cm，1965
私人收藏

參考書目
洪瑞麟，〈追求陽光——我的畫就是礦工日記〉，《中國時報》
人間副刊，1979年6月25日，12版。
蔣勳，〈勞動者的頌歌——礦工畫家洪瑞麟〉，《臺灣美術全
集12・洪瑞麟》。臺北市：藝術家，1993，頁17-35。

9-4
廖修平（1936- ）
朝聖
絹版，33×49cm，1976
臺北市立美術館典藏

9-5
顏水龍（1903-1997）
從農村社會到工業社會
磁磚、陶片，400×10000cm，1969
臺北劍潭公園

參考書目
林登讚總編輯，《工藝水龍頭：顏水龍的故事》。南投縣：
國立臺灣工藝研究所，2006。
雷逸婷，〈顏水龍與馬賽克公共藝術〉，收入雷逸婷編，《走
進公眾・美化臺灣：顏水龍》。臺北市：臺北市立美術館，
2012，頁332-345。

9-6
朱銘（1938- ）
太極系列－單鞭下勢
銅，48×22×34cm，3/30，1975
朱銘美術館收藏

參考書目
楊孟瑜，《刻畫人間：藝術大師朱銘傳》。臺北市：天下文化，
1997。

9-7
席德進（1923-1981）
民房（燕尾建築）
水彩、紙，55.6×76.2cm，1970年代
國立臺灣美術館典藏

參考書目
席德進，《臺灣民間藝術》。臺北市：雄獅，1974。
李乾朗，〈席德進的古建築世界〉，《雄獅美術》第127期
（1981.09），頁34-51。
鄭惠美，《山水・獨行・席德進》。臺北市：雄獅，2005。

9-8
李梅樹（1902-1983）
清溪浣衣
油彩、畫布，80×116.5cm，1981
李梅樹紀念館收藏

參考書目
倪再沁，《茲土有情：李梅樹和他的藝術》。臺中市：臺灣
省立美術館，1996。
李梅樹紀念館，「從鏡頭到畫紙－李梅樹紀念館館藏影像資
料數位化初步成果展」，中央研究院數位文化中心，https://
openmuseum.tw/muse/exhibition/f09dffd09564b540915b
60c76f2c09bf#imgs-bz37f3lo9i。

9-9
黃銘昌（1952- ）
綠光（水稻田系列之29）
油彩、麻布，112×162cm，1998
臺北市立美術館典藏

參考書目
林宜靜，〈靜默耕耘一方心田——黃銘昌的繪畫世界〉，《臺
灣美術學刊》第56期（2004.04），頁76-87。
王嘉驥，〈追求豐饒的完美——論黃銘昌的藝術〉，收入《黃
銘昌：一方心田》。臺北市：臺北市立美術館，2012，頁
28-39。

9-10
林惺嶽（1939- ）
歸鄉
油彩、畫布，208.5×416.5cm，1998
臺北市立美術館典藏

參考書目
朱銘、林惺嶽、林懷民、吳順令,〈大師對談──全球化下的
臺灣藝術〉,《雕塑研究》第10期(2013.09),頁111-140。
倪又安,《激流・厚土・林惺嶽》。臺中市:國立臺灣美術館,
2021。

第十章　風景與社會

10-1
李澤藩(1907-1989)
社教館懷古
水彩、紙,49×108cm,1982
私人收藏

參考書目
黃光男,《臺灣美術全集13・李澤藩》。臺北市:藝術家,
1994。
《藝鄉情真:李澤藩逝世十週年紀念畫集》。臺北市:國立
歷史博物館,1999。

10-2
顏水龍(1903-1997)
蘭嶼所見
油彩、畫布,72.5×91cm,1982
私人收藏

參考書目
顏水龍,〈期待一塊永久的樂土〉,《雄獅美術》第75期
(1977.05),頁66-68。
楊智富,〈巨匠的足跡──訪談臺灣前輩美術家顏水龍〉,
《雄獅美術》第245期(1991.07),頁184-189。

10-3
劉其偉(1912-2002)
憤怒的蘭嶼
水彩、紙,35×45cm,1989
臺北市立美術館典藏

參考書目
鄭惠美,《探險・巫師・劉其偉》。臺北:雄獅,2001。

10-4
劉耿一(1938-)
莊嚴的死
油性粉彩、畫布,76.4×101.4cm,1990
私人收藏

參考書目
劉耿一,《由夢幻到真實》。臺北市:雄獅,1993。
劉耿一,《自畫像》(臺南作家作品集57)。臺南市:臺南市
文化局、新北市:遠景,2020。
劉永仁編,《劉耿一回顧展:生命感知與詠嘆》。臺北市:
臺北市立美術館,2011。

10-5
連建興(1962-)
陷於思緒中的母獅
油彩、畫布,135×230cm,1990
畫家自藏

10-6
袁廣鳴(1965-)
城市失格－西門町白日
城市失格－西門町夜晚
C Print,246×320cm(×2),2002
臺北市立美術館典藏

參考書目
岩切澪,〈複製都市的肖像──袁廣鳴的「失格」作品系
列〉,數位島嶼,2002,https://cyberisland.teldap.tw/
graphyer/album/ofmB。

第十一章　主體性的開展

11-1
梅丁衍(1954-)
三民主義統一中國
複合媒材,138.5×105.5cm,1991
國立臺灣美術館典藏

參考書目
陳盈瑛、邱麗卿編,《尋梅啟示:1976-2014回顧》。臺北市:
臺北市立美術館,2014。

11-2
吳天章(1956-)
再會吧!春秋閣
相紙、人造皮、人造花、亮珠,190×168cm,1993
臺北市立美術館典藏

11-3
陳界仁（1960- ）
加工廠
錄像、彩色，31分鐘，2003
藝術家自藏

11-4
姚瑞中（1969- ）
反攻大陸行動－行動篇
複合媒材，143.5×93.3cm（×3）；93.3×143.5cm（×7），
1997
臺北市立美術館典藏

11-5
侯俊明（1963- ）
搜神
凸版油印、美術紙，153.5×107.5cm（×37），1993
臺北市立美術館典藏

11-6
楊茂林（1953- ）
封神之前戲－請眾仙III
木刻、金箔、銅，2002-2005
臺北市立美術館典藏

11-7
楊成愿（1947- ）
新舊交替臺灣總督府
油彩、畫布，130×162cm，1999
國立臺灣美術館典藏

參考書目
黃春秀，〈楊成愿其人其畫——楊成愿的學與思〉，《雄獅美術》第199期（1987.09），頁124-126。
楊成愿，〈回憶與空間的對語〉，《雄獅美術》第235期（1990.09），頁148-151。
王耀東、陳素美，〈「臺灣近代建築」之社會象：建築學者徐裕健與畫家楊成愿之對談〉，《「臺灣近代建築」圖像：楊成愿一九九三新作展》。臺北市：雄獅畫廊，1993。

11-8
李明則（1957- ）
臺灣頭臺灣尾
壓克力顏料、畫布，206×1015cm，1996
國立臺灣美術館典藏

第十二章　創造新家園

12-1
李明維（1964- ）
魚雁計畫
複合媒材互動裝置；木作驛亭、信紙、信封，1998年至今
財團法人國巨文教基金會、香港M+博物館、惠特尼美國
藝術博物館（Whitney Museum of American Art）收藏

參考書目
雷逸婷編，《李明維與他的關係：參與的藝術——透過觀照、對話、贈與、飲食串起和世界的連結》。臺北市：臺北市立美術館，2015。

12-2
陳順築（1963-2014）
集會‧家庭遊行系列：澎湖屋I、II
地景裝置、彩色照片，122×122cm（×2），1995
臺北市立美術館典藏

12-3
林明弘（1964- ）
枕頭七號、家
複合媒材，尺寸不一，1997-1998
國立臺灣美術館典藏

參考書目
胡永芬，〈離「家」出走的男孩：看林明弘土花布紋的蔓生〉，《現代藝術》第102期（2002.06），頁62-69。

12-4
安力‧給怒（1958- ）
我的十字架
油彩、竹片、畫布，227×304cm，2009
高雄市立美術館典藏

12-5
尤瑪‧達陸（1963- ）
生命的迴旋（I）
不銹鋼紗、苧麻、羊毛、人造纖維，約70×442cm、
76×430cm，2012-2015
高雄市立美術館典藏

12-6
宜德思・盧信（1976- ）
Hongi
油彩、畫布，100×300cm，2012
高雄市立美術館典藏

12-7
江賢二（1942- ）
金樽／春夏秋冬
金樽／春
油彩、複合媒材，300×300cm，2019，私人收藏
金樽／夏
油彩、複合媒材，470×450cm，2019，藝術家自藏
金樽／秋
油彩、複合媒材，360×630cm，2019，私人收藏
金樽／冬
油彩、複合媒材，420×720cm，2019，私人收藏

參考書目
吳錦勳，《從巴黎左岸，到臺東比西里岸：藝術家江賢二的故事》。臺北市：天下文化，2014。
王嘉驥，〈淨化之美：江賢二的藝術〉，收入王嘉驥主編，《江賢二：回顧展》。臺北市：臺北市立美術館，2020，頁12-39。
江賢二、王嘉驥口述，〈一生追逐光：江賢二〉，《藝術很有事》第66集之一，徐蘊康製作、企劃，公視，2020年9月8日，https://www.youtube.com/watch?v=-×GiHlXqJsI&t=20s。

作者簡介

顏娟英
哈佛大學藝術史博士。中央研究院歷史語言研究所退休，現任兼任研究員。總是想像著多寫些好讀本，事實上寫完自己都不想再看，幸好身邊有許多認真的朋友，才能勉力完成一些小品。

楊淳嫻
國立交通大學社會與文化研究所博士。流浪於歷史、哲學、藝術史各領域之間，從事跨領域的研究、書寫、知識推廣等工作。目前為「Bí-sùt Taiwan美術臺灣」的網站編輯。

黃琪惠
國立臺灣大學藝術史研究所碩士、博士。論文題目：〈戰爭與美術：日治末期臺灣的美術活動與繪畫風格〉、〈日治時期臺灣傳統繪畫與近代美術潮流的衝擊〉。以臺灣美術史的研究、教學與推廣為人生志趣。

魏竹君
紐約市立大學研究中心藝術史博士候選人。研究領域為當代藝術中反全球化、跨文化與後國族身分認同議題。

林育淳
臺灣大學歷史研究所中國藝術史組碩士。臺北市立美術館退休，現任臺南市美術館館長。著有《蓬萊・大觀・鄉原古統》（2019）、《油彩・熱情・陳澄波》（1998）。

邱函妮

日本東京大學人文社會系研究科美術史學博士。現任國立臺灣大學藝術史研究所助理教授。主要研究領域為臺灣美術史、近代臺日美術交流。著有《灣生・風土・立石鐵臣》（2004），博士論文為〈「故郷」の表象：日本統治期における台湾美術の研究〉（2016）。

郭懿萱

日本九州大學美術史研究室博士課程。研究領域為近代臺灣藝術史、滿洲國美術、東亞殖民地藝術史。曾發表專文於《デアルテ：九州藝術学会誌》、《アジア近代美術研究会会報：しるぱ》、《雕塑研究》等期刊。

王淑津

國立臺灣大學經濟學學士、藝術史研究所碩士。學術志趣：其一，臺灣美術史，聚焦鹽月桃甫、何德來、余承堯、劉國松等跨越地域與族群疆界的藝術旅人的故事；其二，亞洲陶瓷史，聚焦臺灣歷史考古遺址的陶瓷遺物世界。

蔡家丘

日本筑波大學人間總合科學研究科藝術專攻博士，國立臺灣師範大學藝術史研究所副教授。研究領域為近代日本美術史、臺灣美術史，近代東亞美術中的交流、旅行活動、超現實繪畫等等。

林以珞

國立臺灣大學藝術史研究所碩士。曾任朱銘美術館研究部主任，現任職臺中市立美術館籌備處。研究領域為臺灣美術，因工作而進行臺灣戰後美術的多項田野調查，並策劃雕塑為主的展覽和編輯出版相關書籍。

謝世英

澳洲新南威爾斯大學藝術理論博士，國立歷史博物館研究員。研究領域：日治時期臺灣美術、後殖民主義論述、認同理論。著有〈模糊的臺灣認同：解讀陳進之美人畫〉、〈從追逐現代化到反思現代性：日治文人魏清德對臺灣美術的期望〉等專文。

林聖智

日本京都大學博士，中央研究院歷史語言研究所研究員，著有《圖像與裝飾：北朝墓葬的生死表象》（2019）。

張閔俞

國立臺灣大學藝術史研究所碩士。碩士論文〈追尋時代激盪中的自我：戰後畫家劉耿一與臺灣意識的興起〉曾獲國立臺灣圖書館論文獎佳作。

饒祖賢

國立臺灣大學藝術史研究所碩士，中央研究院臺灣史研究所檔案館館員。

徐蘊康

新聞系畢業後，一心想擔任藝文記者未果，於是先至多個財經媒體擔任記者，然後進入電視臺，曾企劃藝術之系列紀錄片，並出國念藝術史研究所，衷心欲以此為職志，但十年後才如願製作藝術節目，恨不得分身開多條戰線！

感謝名單

機構單位

文化部、中央研究院臺灣史研究所檔案館、北師美術館、自在工作室、呂雲麟紀念美術館、李工作室、李石樵美術館、李澤藩美術館、東門美術館、林之助紀念館、林明弘工作室、阿波羅畫廊、財團法人朱銘文教基金會、財團法人江賢二藝術文化基金會、財團法人李仲生現代繪畫文教基金會、財團法人李梅樹文教基金會、財團法人席德進基金會、財團法人陳其寬文教基金會、財團法人陳庭詩現代藝術基金會、財團法人陳澄波文化基金會、財團法人富邦藝術基金會、財團法人楊英風藝術教育基金會、高雄市立美術館、國立故宮博物院、國立臺灣史前文化博物館、國立臺灣美術館、國立臺灣博物館、國立歷史博物館、國家攝影文化中心、莊普藝術工作室、郭江宋繪畫修復工作室、郭雪湖基金會、陳界仁工作室、傅狷夫書畫學會、尊采藝術中心、雄獅圖書股份有限公司、順益台灣美術館、順益台灣原住民博物館、楊三郎美術館、楊茂林工作室、誠品畫廊、嘉義市立美術館、臺北市中山堂管理所、臺北市立美術館、臺南市政府文化局、蒲添生雕塑紀念館、劉國松文獻庫、篤固工作室（依照首字筆劃順序排列）

個人

王多慈、江叔闇、吳天章、吳繼濤、呂玟、李太楓、李宗哲、李賢文、李既鳴、阮義忠、宜德思‧盧信、林芙美、林曼麗、林惺嶽、林敬忠、姚瑞中、施汝瑛、夏陽、涂寬裕、紀嘉華、袁旃、袁廣鳴、馬永樂、郭双富、張光文、梅丁衍、許郭璜、許裕和、連建興、陳子智、陳玉芳、陳志揚、陳琪璜、傅冬生、傅本君、黃秋菊、黃銘昌、楊成愿、葉柏強、廖和信、廖修平、廖繼斌、蔡楊湘薰、蔡翁美慧、劉耿一、劉俊禎、劉榕峻、潘仲良、蕭成家、簡秀枝、顏美里、顏霖沼、魏豐珍、麗立謙、龔玉葉（依照首字筆劃順序排列）

春山之聲
033

臺灣美術兩百年（下）：島嶼呼喚

總 策 畫　顏娟英、蔡家丘
作　　者　顏娟英、蔡家丘、黃琪惠、楊淳嫻、魏竹君、林育淳、
　　　　　張閔俞、王淑津、林以珞、林聖智、邱函妮、徐蘊康、
　　　　　郭懿萱、謝世英、饒祖賢

企畫單位　財團法人福祿文化基金會
企畫協力　張玫珍

《臺灣美術兩百年》內容來自財團法人福祿文化基金會支持之
「風華再現──重現臺灣現代美術史研究計畫」之研究成果。

總 編 輯　莊瑞琳
執行編輯　盧意寧
特約編輯　許琳英
編輯協力　張閔俞
校　　對　盧意寧、莊瑞琳、許琳英、張閔俞、李冠樺
行銷企畫　甘彩蓉
美術設計　徐睿紳
內文排版　丸同連合

出　　版　春山出版有限公司
地　　址　116052臺北市文山區羅斯福路六段297號10樓
電　　話　02-29318171
傳　　真　02-86638233

總 經 銷　時報文化出版企業股份有限公司
地　　址　333019桃園市龜山區萬壽路二段351號
電　　話　02-23066842

製　　版　瑞豐電腦製版印刷股份有限公司
初版一刷　2022年4月

定　　價　1250元

國家圖書館預行編目資料

臺灣美術兩百年（下）：島嶼呼喚/顏娟英，蔡家丘，黃琪惠，楊淳嫻，魏竹君，林育淳等撰
－初版.－臺北市：春山出版有限公司，2022.04
　面；　公分.－（春山之聲；33）

ISBN 978-626-95639-7-5（平裝）

1.CST：美術史　2.CST：臺灣
909.33　　　　111002924

填寫本書線上回函

Email　　SpringHillPublishing@gmail.com
Facebook　www.facebook.com/springhillpublishing/

春
山 出版

ALL VOICES FROM THE ISLAND 島嶼湧現的聲音